高等院校影视专业教材

影视理论与创作

刘向东　著

知识产权出版社

全国百佳图书出版单位

内容提要

　　本书是作者在《"第七代"影视学》基础上的又一力作，体现了作者作为知名艺术家和高等院校影视、艺术专业教师不断研究、勇于创新的成果。通过对影视理论和创作中的存疑问题进行深入探析，加强对常见、常识性知识的研究引导，使本书更具实用价值。作为教材，书中设置了"教学讨论"与"创作案例"，配置了插图，内容更加丰富、生动。

责任编辑：石红华

图书在版编目（CIP）数据

影视理论与创作/刘向东著．—北京：知识产权出版社，2013.10

　　ISBN 978-7-5130-2359-7

　　Ⅰ.①影…　Ⅱ.①刘…　Ⅲ.①电影理论　②电视理论　③电影制作
④电视节目制作　Ⅳ.①J90

　　中国版本图书馆 CIP 数据核字（2013）第 243357 号

影视理论与创作
YINGSHI LILUN YU CHUANGZUO

刘向东　著

出版发行：知识产权出版社

社　　址：北京市海淀区马甸南村 1 号　　　　邮　编：100088

网　　址：http://www.ipph.cn　　　　　　　邮　箱：bjb@cnipr.com

发行电话：010-82000893　82000860 转 8101　传　真：010-82000860 转 8240

责编电话：010-82000860 转 8130　　　　　　责编邮箱：shihonghua@cnipr.com

印　　刷：北京市兴怀印刷厂　　　　　　　　经　销：新华书店及相关销售网点

开　　本：787mm×1092mm　1/16　　　　　　印　张：16.5

版　　次：2014 年 1 月第 1 版　　　　　　　印　次：2014 年 1 月第 1 次印刷

字　　数：222 千字　　　　　　　　　　　　定　价：48.00 元

ISBN 978-7-5130-2359-7

序

我写这本《影视理论与创作》，不只是因为我从事高校影视教学工作，还因为我深切了解影视创作人员和观众朋友对影视知识的需求，更因为在众多爱好之外，我还喜欢影视。我深深喜爱影视的"真实性"。

本书是在我自己以前研究成果上的再创造。我继续修补影视基础理论的缺陷，继续对一些理论和创作存疑问题进行更深入的探析，继续加强对常见常识误区的批判力度，继续用"批判与知识的增长"之后的新知新智去开发未涉之地。

由于我有学术上的"洁癖"，我这次又因为创造了一些新术语而挤掉了一些老术语，进一步推进向基础理论根部探看的深度。虽然我认为自己如此做是正确的，也是必要的，但我也认识到有的人如果在使用新影视术语时不加注释将造成混乱，因此朋友们还是沿用老术语比较稳妥。

书中每一章都配有一些"教学讨论"和"创作案例"。"教学讨论"是采用不同班级、不同学期、不同阶段的教学笔录整合而成的，因此有的局部内容就显得不谐调或零散，只好请读者自己来"完型"了。

有一点需要解释，就是我们重点研讨的影片中有几部20世纪80年代的作品，我选它们的原因有三：一是那年代的艺术作品中有现今少见的理想主义色彩；二是它们对情爱与暴力的描绘有较好的"度"，不像今天的影片那样难以归入我的"大众电影"与"影院电影"范

畴；三是这些影片在精神性、艺术性与故事性三个方面有较好的平衡关系。再说，它们的一些技术缺陷我们将用新近影片的"先进性"来填补。

我不是以理论家的笔触，而是以艺术家的色调来完成这本书的，因此，书中自然少了抽象推理，多了感性触须的伸展。我想这对从事创作的读者是有益的。

时间紧，任务重，笔者力所不能及之处以后再修筑、夯实和装饰吧。

本书获华侨大学教材建设基金资助。

<div style="text-align: right">

作者

2012 年 11 月 13 日

</div>

目　　录

第一章　基本问题

一、基调

人们对电影的认识大体可分为三种：多数人把电影跟轻浮的明星和杂色的娱乐业等同起来，一部分人只当它是职业（平庸影片大多出自这等人）。好电影大多出自另类团队，他们对电影的特殊美感格外有悟性，而且始终藏着追寻终极价值的灵魂。

我知道有人会说电影本身具有通俗性，当归属娱乐业。说这种话的人干脆把"娱乐业"改为"愚乐业"算了。笔者认为电影要通俗不要庸俗，要拍得言近旨远！当年《阿甘正传》出来后，美国"严肃评论界"的写手在报纸的头版打出一行醒目的大字"好莱坞终于做了一件好事！"对《阿甘正传》大体上做到言近旨远表示肯定。如若动辄几个亿并花上两三年时间去拍一大堆庸俗无聊的胶片，那与此相关的人和事肯定是十分可笑、可悲的。可庸俗无聊的剧目和"脏乱差"剧组却有怀揣幼稚明星梦、淘金梦的"北漂"少男少女们不惜用潜规则往里跳，极其可悲的是最后他们连"七环"都进不去。别信那些网络肮脏文字写的所谓成功案例，它们大多是报喜不报忧的。因此，首先让我们捣碎错误的思想观念，好让我们今后的影视艺术教学及创作实践可以理得心安地进行，并且将理得心安而得的好处扩而广之惠及生活、学习其他方面。

有的人想法好一点：我就想好好学习，毕业了在电视台找份好工作。可实情是没那么多电视台、没那么多岗位。但我相信一定有属于每一个人生

活和工作的位置，要竭力去悟的这一道理。你们将来就业，或许是同在一个城市的同学们合租一套房子办综合家教，辅导儿童各种功课，也教家长们家使用 DV 的艺术手法。最好的去处兴许是各企事业单位里的电教办、宣传科、宣教股等部门，这些单位的任务比电视台轻省多了，大伙有的是时间多拍一些艺术个性强的纪录片，或干点别的自己喜欢的正经事情。有的人可以开影楼，为眼下的"婚纱摄影进入电影时代"作贡献。

人生命的最高境界是灵魂寻得终极价值，搞艺术、做影视或做其他事情都只是终极追寻的工具和手段，不可舍本逐末。青年学子的影视艺术观念要与社会青年、普通百姓的观念有分别，因为你们必竟是经过学习、操练的特殊人群，理所当然要担当一点知识分子的引领责任，是要拿好颜色去染别人的人，而不是被社会大染缸给染浊染黑了。

不要崇拜明星，他们和你一样是人，你干吗要将你的思想与情感投到"他者"❶身上呢？实际上他们可能还不如你好呢！你的思想飘向你所崇拜的偶像，你不就成了空壳了吗？你的生活和工作要向终极追问和真正的"问题"❷聚焦，之后才能找到正途，才能找着前行的方向。

二、"大众电影"和"影院电影"

现在影视理论界、创作群体和广大观众用得最多的电影词汇有商业片、艺术片、大片、大制作、小制作，还有实验电影、小众电影等。有一个词以前提过，现在鲜有提及，就是跟"小众电影"对应的"大众电影"。

大部分中老年朋友都记得有一本现在还在发行，但风头不再强劲的

❶ "他者"是西方后殖民理论中的重要学术概念。西方人往往被称为主体性的"自我"（self），殖民地则被称为"他者"（the other）。"他者"的哲学源头是黑格尔和萨特的理论。黑格尔认为"他者"的显现对构成"自我意识"是必不可少的。萨特说："他人意识的出现，自我意识才会显现。"

❷ 《现代汉语词典》对"问题"的解释是：1. 要求回答或解释的题目；2. 须要研究讨论并加以解决的矛盾、疑难；3. 关键、重要之点；4. 事故或麻烦。笔者所指的"问题"是人（人类）悬而未决的矛盾、疑难。

《大众电影》，就是那杂志封面上的"大众电影"四个字给我启发，就是影视创作者和观众的个人话语与当下政治文化话语及大众"话语"❶ 在这四个字上体现出一种比较平衡的交集。可能是现在媒体上"商业电影"提得太多了人们就淡忘了"大众电影"。"商业电影"和"大众电影"两者是有相同之处的，但我认为不同之处也显而易见，因为商业电影的基本诉求是商业利益，而大众电影应该区别于自言自语的小众电影，是各层次的人都能接受的电影，而且是不存在道德和伦理悖逆问题的电影。我以为"大众电影"可以在守住道德传统的同时也收获商业利益。

我们还可以从"大众电影"派生出"影院电影"这个概念，但它只在没有"院线"或"院线"不成熟的国家和地区生效。在我们这样的国家"大众电影"基本上等同于"影院电影"。

三、标准

在了解了什么是笔者解释的"大众电影"和"影院电影"之后，就不难理解下边我要讲的"标准"。由于总有学生问起"标准"问题，所以就有了下面的解答。

（一）技术上最难做到的三个方面

我认为电影技术上有三方面是难以做到的，一是节奏和韵律的完美表现，二是人物表演融合于整体结构，三是导演和摄影师等人配合默契。

主创人员在竭力使光彩和色彩，使点、线、面，使细节和段落的整体效果，使推、拉、摇、移、跟、摔，使影片中的众多关系结合成节奏和韵律较为完美和谐的视听交响。演员们各自自然的表演又自然而然地结合成整体协调的影片，要做好这一点很难，难就难在又要同时照顾故事情节和视觉效

❶ "话语"在语言学里是一个重要概念，有比较复杂鲜释。笔者以为可以给出简明一点的解释："话语"即语言、言语在历史和社会各种"关系网"中的实际表达。

果的统一。为什么导演与拍摄师及其他主创人员难以默契配合？因为每个人都有自己的个性形状，有的人是三角形的，有的人是方形的，也有圆形的，等等。要把不同的坚硬的形状磨合成统一形状的创作集体，再排除万难打磨出风格统一的电影作品。

（二）全家人能一起观看的影片

全家人能一起观看的影片是不能出现伦理反常问题的。我以为我国的文化语境基本上是儒家倾向的，儒家文化要求家庭要有正常伦理关系。西方新教伦理讲"爱是不做害羞的事"，在一个充满爱的家庭里怎么能视觉伦理错乱？在这一点上面，国内国外是基本相同的。学生们要养成拒绝色情、暴力的学习、创作惯性，以利于今后的工作和生活。

有一个存在已久的问题，就是很多人认为西方的电影很开化，他们可以自由地表现情欲和暴力，这些人只是看到事物的侧面。

西方国家法制一般比较健全，其各政府机构和各种民间团体，特别是教会，都能发挥不同的制衡作用。事实上，国家之间都存在文化误读。演员姜文 20 世纪 90 年代初访美后发现"美国比中国更中国"，因为他对美国的印象是传统而安静的。事实上美国那些负面的东西大都只存在于负面的角落。文化误读如何造成的？是一些主观化的文艺作品，是"好莱坞"那样的电影造成的。一些极端强调个性自由的民间团体和有影响力的另类人士也为这种妖魔化误读推波助澜。

整天看或整天拍阴冷和负面的东西，成天面对变态、龌龊、猥琐，不知不觉中会被异化、同化，就像俗话说的"近墨者黑"。坚持看温暖、正面的作品大家就不会做噩梦，坚持做温暖、正面的作品不会落伍，有《温暖人间情》、《远山的呼吸》等许许多多影片为证。人的记忆仓库不能放垃圾，要不然身体和灵魂都要变肮脏的。

（三） 最大的标准是电影作品当表现对终极价值的追寻

只为市场而拍的影片肯定会拍成品味低俗的作品。一味迎合观众就是迎合"性本恶"。法制健全、和谐稳定的社会，是建立在对"性本恶"的认识这个基础之上的。不管做什么事都要讲究分寸，不能走极端。我们以前说要拍群众喜闻乐见的作品，不是要拍庸俗、低俗的电影。当然，我们说要有终极追求并不是要拍得太艰深而让大家看不懂。总之，我们的电影要在深刻与通俗之间有平衡。当然也有假终极追求和假文化理想的电影，必须警觉。那些化装打扮后的庸俗、低俗电影更恶心、更可怕。

（四） 提倡低成本电影创作

不要"烧钱"，不要助长金钱崇拜。要了解我们的国情，要知道还有那么多人生活在贫困线以下。我们说节俭是美德，是叫人的心灵飞升，而不是老往物质上扑腾。其实，生活中的点点滴滴体验最适合拍成低成本影片。20世纪80年代郑洞天老师拍的成本很低的《鸳鸯楼》，拍电梯的三四次升、降、开、关和三四户人家的日常生活片段，拍得很巧妙。我觉得很奇怪，现在很多人忘了这部片子，它和《小鞋子》、《八月照相馆》这种低成本电影最值得提倡了。提倡拍摄有文化理想、温暖、正面的低成本电影是我们的责任。

（五） 看不同风格的影片

不能由着自己的性子专看自己喜欢的影片。人如果偏食就长不成健康的身体。要看不同风格的优秀影片，要学不同风格影片的优点、特点，要根据自己的艺术个性去整合那些对形成自己的风格有用的风格要素。

四、"纽式艺术" 和 "象象主义" 与电影研究的关系

笔者强调的"言近旨远"、"深入浅出"等教学基本要点，都要求施教者先对邃密的理论有研究、有构建，又要有纵向、横向的推衍。下面介绍笔者原创的"纽式艺术"、"象象主义"❶与笔者电影研究的基本关系。由于这些文字从笔者的笔记中直接拿来，是断想式的，是杂和的，仅供读者在学习与创作中参考之用。

"纽式艺术"是我 1986 年原创的概念，其中包括七个方面：(1) 世界关系（关系网/关系织网）；(2) 临界点（转折号）；(3) 现行/运动（作品自我表现）；(4) 奥秘；(5) 截体（革命/手术）；(6) 总体性；(7) 符号意图。象象主义是笔者 2007 年 8 月独创的术语，其中主要论述象象和象形及其关系。由于笔者说过："美术、文学、电影理论的创作和研究都是运用我 1986 年提出的'纽式'……'象象'就是具象和抽象间的'纽式'……我还要继续用'纽式'去研究和创作包括'象象主义'在内的一系列问题和作品。""纽式"和"象象"是统一的，按照时序、逻辑，我有时统称它们为"象象主义"。

可能是我长期研究"原罪"和从事过服装设计基础教学，又断断续续修习水墨画与书法，才使我摸得要领创造出"纽式"和"象象"。

为方便大家研读，我在下面这些释文后面的括号内说明它们与笔者的电影理论的关系。

（一）纽式/世界关系（关系网/关系织网）

"'纽式艺术'是活生生的、正在运动的、充满矛盾变化的世界的一部分。……'纽式艺术'永远处于'关系'的矛盾运动过程之中，

❶ 参见笔者的《象象主义艺术》，中国美术学院出版社 2008 年版；《纽式艺术及象象主义》，知识产权出版社 2011 年版。

不断地展示关系运动过程的转化，读者面对着一个正在运动的开放的艺术语言系统"。笔者这几年研究影视艺术，主要是对影视内部各种关系进行更深入的剖析。窃以为事物之间互相转化的过程本身就具有意义，就值得研究和表现。影视强调镜头的运动，比我以前所做的其他形式的艺术作品更强调过程。强调过程更有利于表现事物的关系及事物关系在运动中的转化。世界是存在于"关系"中的，是"关系"的运动、变化的显现。（电影作品的形式和内容也应该尽量展现世界的真实性。虚假影像、虚假信息会影响人的判断力。）

（二）临界点（转折点）

"'纽式艺术'表现'关系'，并着力表现'关系'运动变化的转折点，不断演示运动的过程转化。……着重研究和呈现事物的临界处。……用纽扣隐喻事物之间的关系，或事物表里的转折点，……或用艺术办法使其成为神秘的过渡部分，让新物态在变化中显现"。（电影的段落与段落之间的转折点，形式方面的形状、光线、色彩等方面的衔接关系，特别是剪辑点选择的"时间差"等问题要特别注意。）

（三）现行/运动/作品自我表现

"主体的'现行'（行为不一定贯彻始终，只起矛盾的诱发作用）与客体自身的运动变化交织着，使精神和物质及中介融为既对抗又融合的运动中活生生的艺术整体；把笔挂在作品上，请你一起参加一种民主形式，可以没完没了地做下去，以此来探索'生命力'和'永恒'。当然有半途而废的，我们应当如何把有限投入到无限中去？另外，'笔墨当随事变''洋为中用、古为今用'和'作品自我表现'等命题都与'现行/运动'有关"。（电影的特殊美感主要在于它的动感，在于观众觉得电影像真的、活的一样！要尽力让电影的幻觉动感与真实世界的动态合拍，让电影里面动感的形状、光线、色彩、声

音，长镜头、蒙太奇（结构）、剪辑点（临界点）等组合成视觉、听觉混合的动感艺术。要努力研究、创作电影动感的物理性和艺术性。）

（四）奥秘

"我想用不停断地书写来隐喻并相信'永恒'；在四张椅子之间用女孩绕毛线的方式缠成血红的十字架，象征最热烈、最缠绵的关于救赎话题的交流，像'血的交流''生命的交流'……；重要的是，我们如何将思维的触角由经验之中伸向经验之外，用开放的心去了解局部之外的没有阴影的未来。在那里，'我从哪里来？我是谁？我到哪里去？'也溶化在宇宙光中……；永恒是永恒，瞬间是瞬间，怎能是'永恒的瞬间'？这瞬间应该非常特别，是特定时空中'道'的切入点，不只是审美的刺激点、兴奋点，'酷''帅呆'跟'道'有何相干？我们的审美应升至'审美''审真'的尖顶，'无限风光在险峰'！比如我们经历的'古堡风雨''雨中日出''古道脱险'等故事的起承转合中，能使我们的精神处于颠峰状态……"。（人类对未知事物的认识只有大海中的一滴水那么少，不管你是唯物论者还是唯心论者，你都要想办法来表现令人敬畏的未知的、奥秘的事物。笔者以为象征、隐喻是电影及其他艺术形式表现未知事物的最好手段。为什么一定要表现"奥秘""神秘"？大家只要时常仰望无垠的星空就会同意笔者所说的。）

（五）截体/革命/手术

"20世纪80年代哲学热，大家言必哲学言必哲理的时候，我直截了当撕下自己哲学思考的手稿放大成画面，从而使时代精神留下典型的艺术图式；如果它往一个不好的方向长去，你就给他截肢，让营养供给其他长向正确的枝叶，'纽式'随之生长；这种展示不是内容脱离形式的"语言"的空谈，而是截取一个时空的局部及其无所不包的

多触角的立体的信息材料。"（以前很多人强调现实主义的"典型"，后来新现实主义强调长镜头、强调时空的完整性，我的"截体"是以新现实主义为主、现实主义为辅的，再加上更强的直接性、现场感。）

（六）总体性

"自我表现了艺术自身横的、纵的正在进行的意向惯性运动：每字、每行、每段、每首及各个标点符号次序关系转化中产生的诗意的变化，同时与诗之外的各种促进事物运动'关系'连接，并且'关系'正继续运动、变化着。如果读者有意可以修改和直接参加创作，参加'运动'，直到无意继续下去为止；从美术史的原始阶段、古典阶段、现实主义、浪漫主义（含表现主义）、超现实主义、现代主义和后现代主义，已到了路的尽头。时空重叠消失，事物整合、多元、民主，……画面在多数情况下是移动的，上下天地间、东西南北中都是声、色、形，处处绽放着诗意，都是可产生诗、产生新奇意象的，……但要做到各种因素能融合在一起，成为整体性很强的诗的语言；……最后要着重提到的是，美术、文学、电影理论的创作和研究都是运用我 1986 年就提出的'纽式'理论。还有，就是揭示纽扣和衣物隐喻的'原罪'引发的一系列艺术内部和外部的问题。我还要继续用'纽式'去研究和创作包括'象象主义'在内的一系列问题和作品；艺术的前卫触须应该探向不同的领域和被遗忘的角落。"（笔者在后面的论述中又借用"全因素"来强调"总体性"在当下语境中的重要性。简而言之，强调"总体性"的目的也是为了老话说的"全面""立体"，是为了展现更大范围的时空完整性。）

（七）符号意图

在 1986 年和 1987 年，我用两个圆圈透叠，再加上三个圆圈的覆叠来表示"纽式""关系""世界关系""关系网"及后来的"关系

织体"等艺术构想。

（八）象象

"民间的审美经验常讲'像不像'，其内里的标准不是西方审美双塔'具象''抽象'，……这样，在具象、抽象、意象（象征主义的）之后，又多了'象象'。实际上，抽象艺术中一直存在小部分这样的作品，它们看起来抽象得不够彻底，画面还隐约留有物体形状，我认为将它们归到'抽象'一类是不准确的；'意'在形而上，'象'才是可操作的约定俗成的。我们常讲的'象'，不是具象，也不是抽象，是两者之间那个不同的'象'！我们不提倡画具体的东西，而是提倡画出意味，画出精神之'象'，大象无形的'象'！"（"纽式"在"关系织体"中是运动的，"世界关系"是运动的，"临界点"是运动的，"象象"是运动的（在具象、抽象间运动），电影也是运动的——在主体和客体的复合运动中表现生命的本质。）

（九）象形

"分寸、尺度在哪里？又不能画成所谓的'意象画'，……最后我找到书法、象形文字作为价值标准的参照（仅仅是参照）。我认为：象形文字在艺术范畴中是'中庸'的、是真正似与不似之间的。……象形文字和各种书法成了我创作资源的一部分，它们的构成形成了我创作方法论的部分内容。当然也可以从想象力等多方面入手，去达到'象象'的目的。"（有的人会问电影跟"象形"有关系？笔者的理解是这样的：只要是动起来的艺术就不可能太具象，或者说它们"动"起来，因而它们是另一种更具体、更真实的艺术形式，是真正的写意（写精神）的艺术形式。电影艺术更应该展现精神韵律。）

其他相关概念解释：

1. 衣服穿人。"这件作品涉及两个方面：一是异化问题，自己陷

在'创造'的网罗里；二是自由的极限问题，不自由的时空怎样向永恒状态穿出？"（电影创作也需要表现生活中的反常、异化现象及悖论问题等，因为这是表现真实性的重要方面。）

2. 笔墨当随事变。"这是我现时创作的方法论。——一手拿着笔，一手按着时代的脉搏，一边听着自己的心声和民众呼唤法治的共鸣——家事国事天下事事事入画！与'笔墨当随时代不同'，现在是要以个人的局部的角度看全局、表现全盘。"（电影应该表现这种变化。）

3. "洋为今用、古为中用"。"但我只是看到在历史织体中仍然不断流变的脉络，把它揭示出来，我是'洋为今用，古为中用'：前面说的是'国际化'现实，后面说的是海内外古代精华为中国所用"。（电影人都得好好学习鲁迅的"拿来主义"，不管古今中外，只要是好的东西都可以拿来为我所用。"拿来主义者"是真正的爱国主义者。）

以上这些以"纽式"和"象象"的文字主要是想让读者对笔者的学术构想脉络有一定的了解，以便更好地阅读后面关系影视方面的论述。

五、术语修正

理论术语就像机器的螺丝钉，它虽微小却是整体中的关键。影视术语直接或间接显现在影视理论的语素、语法和修辞中。如果术语错了，语素、语法和修辞就会错位、错乱，理论体系的建造就会在严重变形中进行。因此，在展开影视理论的论述时，我们首先要修正影视理论术语：（1）"文学性"改为"精神性"、"故事性"、"艺术性"；（2）"诗电影"改为"隐喻电影"；（3）"散文电影"改为"直喻电影"；（4）"综合艺术"改为"综合性创作"；（5）"空间艺术"改为"幻觉空间艺术"；（6）"构图"改为"移动影框"或"构影"；（7）"画面"改为"影面"；（8）"画框"改为"影框"；（9）"画格"改为

"影格";（10）"运动照片"改为"影像动感";（11）"蒙太奇"改为"结构"，等等。

变换术语确实是非常重要的。我们试举一例来证明术语错误的严重性：学术界、艺术界的很多"专家"都误将拍得诗情画意的影视作品称为"诗电影"或"散文电影"，其实他们所说的"诗电影"和"散文电影"与这二者的真实特征大相径庭："诗电影"是指用诗创作的隐喻手法拍摄的影片，而隐喻手法是所有艺术门类共用的。"散文电影"是指拍得细致写实、叙事直接的影片，它包含"小说风格"和"戏剧风格"两种。

每个人都应该从自己做起，去努力改变国人做事不认真、不重视细节的毛病。我们要从修正影视学错误的术语出发，从这一细节工作做起，去完成好影视教学与创作。

在你们这一代人手中，再也不能出现那种车门使劲关还是关不紧的国产车，再也不能听到有人说"国产的东西怎么看怎么像废品"。我们要让我们的电影理论生产出完美的产品。

下面我先谈一谈我对几个老术语的初步思考，来作为后面展开论述的引子。

（一）"电影"、"映画"、"影面"

日本人将 movie 一词翻译成"映画"就不如我国用"电影"来得准确。电影——由电驱动的影像。所以把"画面"一词改由"影面"代替，就科学和审美两方面讲都是准确的。

"画面"一词是"综合论"阴影中静态思维的产物，是从"绘画性"那里来的。说电影有"绘画性"，就是说电影具有绘画的属性，是绘画中的一种，这种错误的认识使大多数电影人在电影作品中表现不出电影有别于其他艺术的特殊美感。

为了从根本上解决问题，我们改"画面"为"影面"——电影的影面。

（二）"电影空间艺术"

如果说电影是空间艺术，那园林、建筑、雕塑算什么艺术？显而易见，其实电影是"幻觉空间"艺术。

那些一定要说电影是空间艺术的人，请他们在某影片放映至高潮阶段，向着银幕做百米冲刺！

（三）把"明喻"改成"直喻"

过多使用修辞学、语言学的术语容易造成混乱，不利于影视从业者找到实际针对性。像象征、隐喻、明喻、暗喻、转喻等这些关系密切的术语，我看保留象征、隐喻、明喻就行了。在我看来艺术手法大体上就两种，一种就是直接表达——写实的、纪实的，另一种是曲折地表现——象征的、隐喻的。"月亮就是那个月亮"，"月亮代表我的心"、"月是故乡明"。大家看，就是两种而已。而多出"明喻"是因为有时要跟"隐喻"对照讨论问题，我后来把"明喻"改成"直喻"是想强调影视艺术语言的独特性和独立性。

我相信修正影视术语定能使影视理论充分彰显影视的本质，而本质的彰显不只能使理论表述变得准确，还将促使电影艺术作品拍得更真、更善、更美。术语问题我们先约略谈论这些，在后面章节中我们将有更深入的探讨。

六、影视：电影和电视的关系及其他

从本质特性、美感特殊性来看电影和电视，再看网络视频及动漫作品，其实它们都是相同的，都是光波的运动、照片的运动、影面（画面）的运动，都是我们后面重点讨论的"影像动感"的艺术表现，"电影"、"影视"或"影像"都可以是他们的统称。因此我们在不断展开、不断深入的讨论中将交叠使用它们，但它们之间有本质之外的差异，下面我们先来分析这些差异，以便本书以电影本质为重点的讨论可以更自由地展开。

首先，最明显的不同是：电视屏幕尺寸小决定它更多地用中景、近景和特写，以便使观众看得更清楚；但如果电影的近景和特写太多会显得太夸张，会增加观众视觉的压迫感，从而显得不真实。电影大银幕适合表现全景、远景，能充分地表现大场面、复杂场面。电影表现的空间层次更丰富。

看电影有一种看电视所没有的仪式感。看电影是观众们高价买票后着装相对整洁地在一个封闭空间里所做的集体活动，而看电视大都是人们在日常生活和工作的开放空间里，随意、随便进行的。因此电视就自觉地更多地偏向生活原生态，用更通俗化、戏剧化和娱乐化的形式和内容来打破作品与日常生活的界限；而电影能让观众在封闭的集体空间里专注欣赏电影作品的美感并领悟哲理意蕴。

电影摄影的宽容度大于电视摄像的宽容度。虽然现在电视影面（画面）往"高清"不断攀升，但它跟电影胶片成像的清晰度比起来还有较大差距，客体的最亮和最暗部分往往让观众看不真切，所以电

视的影调、影像整体效果不及电影丰富多彩。但这不可成为电视粗制滥造的理由，我们可以寄希望于日新月异的"高清"技术，眼下我们可以巧妙借助灯光的变化和反光板的使用来改善镜头的"犀利度"。

从 20 世纪 50 年代开始，由于电视的普及结束了电影的黄金岁月，西方国家拍起了低成本的，主要由电视播映的电视电影（TVmovie；TVfilm）。我国大陆从 1999 年才开始投拍电视电影，迄今也已拍了很多影片。央视电影频道 2001 年起设立电视电影百合奖，电影华表奖、金鸡奖等重要奖项专门设置了电视电影奖。国际上很多

著名导演都是拍电视电影起家的，著名的斯皮尔伯格早年也拍电视电影。我国很多年轻导演正在从事电视电影创作。电视电影将电影的精致性和电视的通俗性结合在一块。

但有个现象值得我们注意，就是很多好电影在电视里播映时，观众看得津津有味而全然不知电影的优点与电视的缺点在哪里，由此可见用拍电影的审美标准来拍电视是没有多少问题的。资金方面的原因除外，不必太顾及电影和电视的区别。

电影和电视本质特性是一样的，我在后面的章节中会就此进一步探讨。

网络视频和动漫作品就其本质特殊性来说也与电影、电视的本质特征一样，具体情况不在本书讨论范围之内。

【教学讨论】

学生：虽然我国以前的电影政治意味很强，但像《小兵张嘎》、《地道战》、《地雷战》等因为有真情实感，也很好看，很受欢迎。现在导演们很难拍出态度真诚之作，却经常拍一些带着铜臭味的作品。电影怎样在艺术性和商业利益中找到平衡点？

教师：在电影制作中要处理好艺术性、观赏性及商业运营的关系，要处理好各种关系的平衡。但创作的侧重点应该是真实情感的表达。

我认为创作出好的小成本电影是中国电影生产的出路。把拍少数几部"商业大片"的几个亿分给那些有才华又有责任心的人去拍，可以拍出十几部优秀艺术片来，既高产又能保证质量。

学生：您好，刘老师。现在大家都是把外国电影作为教学素材，是不是只有外国电影才值得我们学习呢？

教师：我安排大家看的电影是从不同角度来诠释电影魅力的，希望培养同学们的审美观。不同风格的电影各有不同的优点。《尼罗河上的惨案》是一部拍摄于 1978 年的经典悬疑片，它代表了那个时期

优秀悬疑片的最高峰，我们只有好好学习才能把我们自己的悬疑片拍好。我国悬疑片的水平可是够呛啊！"白猫黑猫，抓到耗子就是好猫。"只要是好电影，管他是哪个星球的！

学生：我再问一个问题。联系课堂上的《尼罗河上的惨案》、《爱德华大夫》这两部悬疑片，《谍影重重3》、《冷酷的心》、《最后的刺客》、《佐罗》四部动作片以及《小鞋子》、《八月照相馆》、《远山的呼唤》、《温馨人间情》、《危情密码》等五部剧情片，您能否告诉我们今后该如何选择片子去深化学习？

教师：应该如何深化学习？关于这一点我只能谈谈我自己的经验。其实我看的片子并不多，但好的影片我会反复地看。我不怎么动未曾动过的片子，因为一是没时间，而是怕看了烂片自己退步了。我没看过的片子，不管是老片还是新片，里面如果有好的，都是在朋友们极力推荐下我才看的。现在垃圾电影太多了，我的眼睛不是垃圾场。

学生：《温馨人间情》在构图方面讲求精致唯美，我又看出其中有平面设计的痕迹，老师怎样看平面设计技巧在电影中的运用？

教师：你所说的是美术设计专业的"三大构成"在电影中的运用。"三大构成"是由"平面构成"、"色彩构成"和"立体构成"组成的。将画面中的人物、景致和物件有序地组合成类似"构成艺术"的图案，这是西方表现城市生活的影视作品中常见的技巧。要用好这种技巧当然得先学好"三大构成"。但一定要重视美术的静态语言向动态影视语言的转化，要将静态的形状、色彩、肌理等组合、编排成动态的"影面"，又相互衔接成转折和搭配和谐的整体。"三大构成"说起来容易，做起来难。

学生：关于《八月照相馆》的色彩运用，我注意到影片一开始那迎面而来的红色摩托车和永元鼻梁上红色的眼镜框。永元的扮演者外貌平凡，红色似乎凸显人物的存在感，也暗示了他对生命的热爱。红色是血液的颜色，它与永元的病情形成潜在的对比。与之对应的是德

琳暗红的工作服。同样的红色，暗示爱情的配对。还有黄色，集中出现在永元和德琳的关系正浓和急转直下之时。游乐场归来，德琳的上衣，永元手中的柑橘，手挽手走过满是黄色树叶坡道。永元住院时照相馆和公交车站外面的落叶，还有黄色的公交车。前面的黄色比较鲜艳，后面慢慢变成枯黄。我认为这些都是导演有意为之，我又没有过度解读？

教师：没关系，想到什么就说什么。过度解读是允许的，总比解读不出来好。

学生：是。我还注意到音乐的有分寸感的处理。每当死亡的阴影轻轻挨近之时总会想起一段吉他音乐，它不沉重，也不轻松，略带忧伤，这音乐和男主角的性格很相配，内敛又不失浪漫。

教师：这部电影的音乐不像我们前面看的《远山的呼唤》的音乐那么激越，《远山的呼唤》那个性化的主旋律通过不同的乐器演奏出不同的艺术效果。这部电影里的音乐，都是较为舒缓的，是比较温情的。

学生：嗯。影片的光效很突出，比如闪电照在永元的脸上凸出恐惧不安的神情。男女主人公在照相馆里聊天的时候，来往车辆的车前灯打在他们身上，浮动的光影表现出他们微妙的情绪。还有，永元看着德琳的信，他的影子凸现在墙上，他淡淡地笑着，孤寂的影子像是他的心绪的反映，一种无奈感的隐射。

教师：特殊的光效呈现另类的画面表情。灯光分为前置灯、背灯、侧灯、顶灯、底灯等。不同光线的运用使电影影面层次丰富，并能让影面肌理隐喻生活肌理。

学生：刘老师，黑白电影《爱德华大夫》里面很多人物的脸部都有阴影，好像光线不足似的，是导演刻意为之还是当时条件限制？

教师：当时的光效技术已经很好了。我估计你说的是画面中灰调子的运用。所谓"灰调子"是指光线的明与暗之间的丰富的过渡调子。俄国油画色彩学把这种丰富的过渡调子称为"高级灰"，意思是

表现好灰调子的影面是非常耐看，非常美妙的。

学生：强调阴影效果对这种电影风格起到什么作用？

教师：《爱德华大夫》是一部以精神分析学说引领拍摄的电影，大量的心理描写除了要求演员有精湛的演技外，还靠光线明暗对比来刻画心理异化。光线变化拍得微妙有助于表现"精神性"。因为黑白电影与现实世界差别很大，因此更凸显明暗变化与对比的重要性。

学生：刘老师，我想跟你探讨张艺谋早期电影的问题。首先，我觉得他早期的《红高粱》、《菊豆》、《大红灯笼高高挂》等影片的主题都过于边缘化了。这几部作品创作于 20 世纪 80 年代末和 90 年代初，但都是夸张地表现封建社会落后、愚昧的情节。这些电影都会对我们的国家形象造成负面的影响，对此，您是怎么看待的？另外，这些作品却无一例外地大量使用红色，对此您有何看法？

教师：由于电影流传广泛，电影作品特别容易让观众产生文化上的误解。我们常常把美国国情与好莱坞剧情等同起来，其实他们是不等同的。

二三十年前外国人不怎么知道中国才爱看那些片子，现在再拍那种电影，想必是没人看了吧，我看中国观众和外国观众都在进步。

那些片子得了一些奖项，但奖是人评的，章子怡有时也当评委，她有资格评斯皮尔伯格、吕克·贝松吗？

张导爱用红色，很多人喜欢红色，我也喜欢红色。什么颜色都能用，什么手法都能用，但不能公式化，不能僵化。

学生：《八月照相馆》的悲情故事因色彩的暖意而不显压抑。

这部影片在很多明度较深的底色上放置了一些对比色，最突出的就是蓝色与红色的对比。另外还增加了白色，用"无彩色"起中间协调作用，使对比双方的对比不至于太强烈而刺眼。影片中很多细节都是这样的：德林的蓝裙子、白披肩和红唇；照相馆的牌子是白底红字及蓝字；在医院永元穿白衣，盖蓝被子，他的姐姐带红发夹；路人

撑红蓝相间的伞；永元写信时摆在桌上的笔也是一蓝一红的；甚至小到挂饰和周围的摆设也很多是红蓝对比。

这三种色彩这样安排绝非偶然，我认为导演是用红色来隐喻生命的温暖，用蓝色来体现理性"特色"。另外，德林还常常穿上暖色的服装，脸部也用橙色光侧照，看起来极为柔和。

影片最后德林的黑色风衣用鲜红的围巾来搭配，这种色彩运用方式让我想到法国电影《两小无猜》，此片在表现雨中最强烈的情节冲突时将一切都暗下来，只突出红色。这些主人公的生命好像因为那抹鲜红而更为精彩。

教师：讲得很好，黑色与鲜红的对比的确耐人寻味。下面我想讲一点别的。学中文的同学一定要分清"文学语言"与"电影语言"的差别。文学语言是运用字、词、句、段落等来表现思想深度、艺术变化和故事情节的，而电影语言则是用镜头的推、拉、摇、移、跟、摔等来表现思想性、艺术性、故事性的。中文专业的同学搞影视创作要特别注意文学与电影的语言转换。

学生：以前我看电影只注意电影的故事情节发展。刘老师强调电影的动感和影面解读，这可能与老师热爱绘画有关系，因为老师是用一种独到眼光来审视电影的。请问怎样协调故事情节和影面美感？

教师：电影里面的隐喻解读和动感表现及电影的故事性都很重要。让大家看的影片首先考虑的是故事性，每个故事都是有始有终，都是有完整结构的。另外，每部片子又都有自己的亮点。比如，我们看过的《尼罗河上的惨案》、《小鞋子》、《温馨人间情》等影片都在向观众展开完整故事的同时，又加入精心设计的各有千秋的动感画面，再配上节奏鲜明的音乐来锦上添花。《霸王别姬》的故事性做得不错，它是陈凯歌拍得最成功的一部电影，但影片整体的光线和色彩不够通透。我估计陈凯歌读过不少优秀小说，但优秀美术作品可能看的少。

学生：《谍影重重3》的动感表现特别吸引人。这部电影的视觉

冲击力特别强。

教师：导演为了能够表现最棒的现场感，在拍摄时就得利用各种手段来模拟真实情景。

学生：是的。看这部影片时大家都有一种眩晕感，但这并不是镜头快速切换造成的，好像是拍摄时摄像机抖动，现在很多好莱坞电影都使用这种拍摄手法。

教师：这种手法是镜头对人眼追踪事物的模拟。我们平时观察搜索的时候眼睛是快速运动的，大脑接受的视觉信息也是处于运动中的，只是大脑可以快速处理运动造成令人发晕的负面感受。

学生：比如在地铁滑铁卢站的追逐这一情节中，画面总有颤动感，这可不可以理解为跟拍的升级手法呢？

教师：对。导演追求的是整体动感。如果只拍人的动态，观众才有身临其境的感觉。另外，影片中两个人说话时也出现镜头抖动现象，我认为这是人物心理的显意表现。

学生：导演对背景也进行了精心的设计。以表现滑铁卢地铁站那一段为例，在伯恩与那个记者对话时他们身后分别是快步行走的人和一个卖食品的青年，这么设计我认为是一种心理暗示，快步走的人隐喻伯恩心情急切，急于知道事情的真相，而那个卖食品青年稍显茫然的神情和急着想把东西卖出去的心态，正好暗示了那个记者当时的心情，他很想告诉伯恩自己所知道的情况。

教师：我认为导演只是要表现一种感觉，不然其中要解释的就没完没了了。当然这感觉本身是可以成为某种整体性隐喻的，只是这种隐喻不具体。

学生：还有追逐戏的设置富于戏剧化。伯恩指挥记者在人群中避开监视镜头，以及伯恩打电话把警察叫来阻挡特工等，很多细节都显示出伯恩的干练和精明。而且紧张的场面总是多方多人介入的，真是令人眼花缭乱，真是扣人心弦。

教师：这才是这部电影的耐看之处。导演用独特的视觉效果吸引

观众，让他们充满期待、心甘情愿地与杰森·伯恩在那惊险刺激的旅程中并肩同行。由此看来，"形式先行"还是有道理的。试想，如果没有那些惊险而又戏剧化的情节，没有那些房顶上的追逐，没有不断破窗而入的场面的设置，这部电影还有什么看头？如果没有这些视觉上的东西还不如去读小说呢！但就是这些极富变化的影像，给人视觉上极大的冲击力，展现了电影的独特魅力。说白了，视觉艺术就得侧重视觉表现。

第二章　清除三大错误观念

一、清除"电影文学性"

检索"电影文学性"，与它有直接关系的首先是前苏联电影理论家弗雷里赫的《捍卫伟大的电影文学》一文，其次就是我国文艺界有名的《电影文学》杂志及其相关文字，以及1980年代我国电影界关于"电影与文学"那场论争中的一批文章。"电影文学"在国外，就是在前苏联也是极少出现的，但在我国它却深植于电影人和其他知识分子的惯性思维，这真是一种非常怪异的现象。

20世纪80年代那场论争的情况是这样的：1982年1月，陈荒煤老人在《电影剧作》上发表了《不要忘了文学》；同年2月和3月，张俊祥老师发表了《谈谈电影质量、电影文学、电影评论问题》和《用电影手段表现完成的文学》并在后续文章中进而提出"电影就是文学"的观点；1984年4月，翁睦瑞在《电影文学界说刍议》中为"电影文学"作出"中国特色"的六条界定。与此同时，对"电影文学"提出质疑的有张卫的《"电影的文学价值"质疑》❶郑雪来的《电影文学与电影特性问题》❷以及王忠全等人的文章对"电影作为文学""文学价值"等混淆概念的问题进行剖析。但遗憾的是，据笔者所知，当时没有文章对"电影文学性"从根部进行彻底的否定。就

❶ 《电影文学》1982年第5期。
❷ 《电影新作》1982年第6期。

连观点比较鲜明的张卫等人也在《电影与文学的交叉和分歧点》❶ 等文章中引经据典地将文学作品中通过文字转换的间接的视觉现象与电影作品用动感影面（画面）直观表现的视觉现象等同起来。然而值得注意的是，"骂派"理论家周传基教授从 20 世纪 80 年代以来不断地调整火力，越来越明确地反对"电影文学性"等错误观念，从发表《认识电影》❷ 之后又陆续发表一系列文章，较为全面地阐明正确的学术观点。

"电影文学性"是指电影具有文学的属性。具体地说，很多人认同"电影文学性"是基于电影的叙事功能（故事性）和优秀的电影作品表现出的恰当深度（精神性）及多彩的艺术变化（艺术性），并呈现出文化意蕴，等等，但这些都是文学艺术的共性。很多人把精神性、艺术性、故事性当成了文学性。

文学语言与电影语言是完全不同的，它是由字、词、句子线性构成的。电影语言是由光波呈显出来的，是由推、拉、摇、移、摔等表现的全景、远景、中景、近景、特写等语素"面性"构成的。电影的修辞靠电影语言完成，文学的修辞靠文学语言完成。

一切艺术形式的本质特性都是由呈现自身的媒介决定的。电影的本质特征是动感影像，不同于文字组成的文学形式，它不是文学，所以没有文学性。

肯定有人会问，不是有剧本和对话吗？

没有剧本照样拍电影，王家卫拍电影就不用剧本。电影剧本只是电影创作的辅助工具。看电影是看电影，看剧本是看剧本，不是一回事。充满文学色彩的电影文学剧本跟电影没有直接的关系，塞满电影技术、艺术术语的分镜头剧本跟电影本身也只有间接关系。

对话不精彩，或没有对话，或根本就没有声音（如默片），我们

❶ 《电影文学》1984 年第 6 期。
❷ 《电影艺术》1984 年第 5 期。

看的照样是电影。只要是影像的就可以算是电影，它的本质特性里全无文学的影子。

浅明的逻辑是：电影离开了文学还是电影，就像文学离开电影还是文学一样。

我们虽然清除"电影文学性"，但我们不是反对电影人具备良好的文学修养，特别是编导们应该不断地从好的文学作品中吸取精神性、艺术性、故事性等文艺的共性，但大家要明白电影再怎样吸纳文学，也不可能使电影具有文学性，因为文学性已转化成"电影性"。

我们为什么要"小题大做"来讨论"电影文学性"这个问题？大家不要以为研究电影跟研究科学不一样，如果说一个数据错误飞船就上不了天，笔者认为小小的概念错用首先会带来思想观念方面的偏差，继而给电影理论和创作带来料想不到的损害。

常识，最基本的常识都搞错了，我们才会看到铺天盖地的毛病！

如果硬要把电影往"文学性"上整那是肯定是拍不好电影的。文学名著老改编不出好的片子就是因为"文学性"没有转化成"电影性"，是忠实原著者不敢放手改编造成的。以上文学就是我们摒除"电影文学性"的充足理由。

【教学讨论】

学生：我觉得《知音》这部片子戏剧性的痕迹挺重的。

教师：但跟以前的片子相比已有很大的进步，题材、"影面"、音乐等方面都有明显拓宽。让你们看这个片子，最主要的目的是让你们学习叙事方法。现在的导演叙事能力都很差，要补课。

学生：我觉得这部片子的文学性很强，如果没有一点文言功底应该是看不懂的吧？

教师：你说的是对话的文言色彩，那只能说对话有某种艺术性。不能说电影有文学性，因为电影不是文学，文学也不是电影。我们说这是一种艺术性，电影是一种艺术没有错。

《知音》所表现的时代，文言和白话结合着用是真实的，我们也借此可以了解语言的雅、俗特点。我觉得《知音》的对话部分参与叙事是出色的。

当然，它多少余剩"左倾"的色彩。

学生：最近《海角七号》虽然创造了台湾票房新的纪录，但在大陆还未上映就遭到抵制，很多人认为它有浓重的"媚日倾向"和"台独意识"。电影是一种艺术形式，我们是应该看重它的本体，还是应该看重它的内容？观众应该怎样去看内容与我们的主流价值观相左的电影呢？

教师：电影作品和其他文艺作品一样，都离不开所处的社会、历史语境。"媚日倾向"、"台独意识"决不允许出现在大陆，这是大多数人的观点，也是我的观点。

学生：根据余华的小说《活着》改编拍摄成的电影《活着》，被很多人拿来与原著对比，大家彼此争论电影是该忠于原作还是"借鸡下蛋"等问题。余华的《活着》表达的是"内心的真实"，而张艺谋的电影却着眼于时代悲剧，承担了唤醒民族忧患意识和直面现实的责任，我认为这是电影难于承受的。老师，您是如何看待这种篡改的？

教师："文学性"和"电影性"是根本不同的。"文学性"里大量的"内心的真实"在电影里是不可能表现的。电影只能是"借鸡下蛋"。

关于"忧患意思"和"直面现实"等问题，我还是那句话：好的电影是精神性、艺术性与故事性的紧密结合。

学生：在讨论《八月照相馆》与《远山的呼唤》两部电影时，我们过多分析两部电影的内容，也过多谈隐喻和象征，我觉得这些是偏于文学性的东西，这与刘老师"清除文学性"的观点不是相互矛盾了吗？刘老师强调从艺术角度分析，可我觉得每次讨论我们都误入"文学性"，我们怎么可能做到剥离"文学性"与"艺术性"呢？

教师："内容"和"隐喻"是文艺的共性。"文学性"是指"文学属性"，电影不是文学，所以没有"文学性"。这回记住喽！

学生：我觉得《温馨人间情》这部影片的结尾虽然可以说是

"happy ending"，但是学会面对失去亲人这个主题还是很沉重的，加上种族问题就更显沉重感。可是导演并没有让影片太过伤感，而是在影片中用了很多好玩的细节让玛瑞和我们观众开心。导演用了很多办法让我们理解、同情剧中人物，在"移情"作用下让很多人变成了玛瑞。导演让玛瑞一点点的走出阴霾，同时也是在帮助观众在认同的感情上解脱。我觉得最值得称道的是结尾的处理没有落入俗套。如果影片只表现曼尼和柯睿娜还有玛瑞幸福生活后就干脆结束更符合一般这种类型影片的模式。但是最后，先前一直不同意曼尼和柯睿娜在一起的奶奶突然失去了丈夫，影片又回到影片开头的氛围中，我认为导演是想表达无论年龄大小，每个人都可能面对失去亲人的悲痛，重要的是我们要学会积极面对，尊重、珍惜每一个人，满怀希望乐观活着。

教师：讲了好多故事性的东西，但我想再跟同学们强调：故事性并不等于文学性。很多艺术样式都有故事性这个共性。

学生：导演在《佐罗》中用了很多带有褒贬色彩的拍摄角度。有一场上校想取代新总督而在议会表现的戏，一开始上校一边宣称新总督来不了一边向总督位子走去，这时候镜头是用臣民的视角仰拍上校，有几个镜头甚至把摄像机放在地上来拍，而拍臣民时则是用上校的视角俯拍。随后新总督出现了，镜头转而俯拍上校。导演用视角变换的手法来表达对剧中人物的态度，或角色相互之间的看法。另一场戏是修道士被鞭打时正义凛然的姿态，这时导演也用了仰拍。

教师：所以说影视语言跟其他语言一样能说明问题，不用再靠文学语言的旁白来累赘。用旁白是没有办法时的办法。影视作品就应当充分利用影视语言的优势。

学生：片中很多无关紧要的小配角给观众带来了很多笑声，比如神情夸张的婶婶，超级肥胖的大兵，聪明的大狗，忠实的哑巴佣人……这些角色或只是佐罗的陪衬，是导演在塑造英雄的神勇时有意弱化其他人。这样做是否可取？

教师：以前的电影大都这样拍，这是时代的局限性所致。但英雄

之所以是英雄就是不一样，只是不要表现得太过头。

学生：老师说电影没有文学性，这一点我很赞同。可不知为什么，我觉得电影语言又是有文学性的。我认为一个学文学的人在看电影的时候应该与学影视的人存在很大的视角差异。学影视的学生更多从镜头、画面等专业角度来看，而学文学的人则会从电影所讨论的社会生活、伦理道德等深层方面去分析。我认为两个专业的人应该利用自己的专长相互学习。

我想先分析一下《谍影重重3》。我认为这部片纯粹是靠电影技巧编织而成的。虽然故事情节基本落入俗套，但观众却能在俗套中感受电影技巧的强大魅力。电影技术制造了惊心动魄的艺术效果。

而此前看的《远山的呼唤》这类电影就更加值得我们从人性的角度去揣度。影片从头到尾洋溢的亲情、爱情与友情以及高仓健细腻的表演都值得观众久久回味。我喜欢这类既较好地反映生活又深入刻画人性的影片。又如尼古拉斯凯奇的《战争之王》和《两颗绝望的心》，在这类电影中我们可以读出导演和演员的灵魂，并借此领悟生活中领悟不到的哲理之美。

教师：你说的有点自相矛盾。"电影语言又是有文学性的"这句话不对。"文学语言和电影语言是不同的，但它们有精神性、艺术性和故事性这些共性，电影和文学要用自己的语言特点去表现这些共性。"你说的文学性的东西可能是指精神性、艺术性和故事性方面的。

学生："喜欢伦理正常的电影、思想深刻的电影、客观真实的电影和女主角漂亮的电影。"我想这样说能直接表达我对电影的理解。

学生：《北非谍影》特别强调人物对话，语言具有很强的吸引力。如开头一个片段里，尤加特拿着一本珍贵稀有的通行证走向里克，很显然，他的表情告诉我们，他试图让里克有所触动。他说："你瞧不起我，对吗？"里克回答："如果我有一丁点儿想要它，可能会。"这样简洁的回答让人料想不到。再比如，上校问里克，是什么原因促使他来到卡萨布兰卡，里克说："我的健康，我是为了水才来到卡萨布兰卡的。"上

校又问："水？什么水？我们可是身处沙漠。"里克耸耸肩，说"我的消息有误。"回答再次出人意料。这些巧妙的对话不仅搞活氛围，又体现了人物性格，而且在推动剧情和提升影片的精神性等方面有着无可替代的作用。请问老师，怎样才能控制好对话主管表现的分寸呢？

教师：人物对话首先应服从于故事情节发展的需要，另外，对话对于刻画人物性格当然有很重要的作用，但对话的艺术性要适度，你说得对。应该有精彩的画面做支撑，这样才不会让人产生听觉疲劳。还有，画外音更不能做过度，应当把握好，因为做过头观众会觉得电影啰唆幼稚。

【创作案例】

（一）故事性（之一）

在多用技巧和细节之后我觉得片子变化有余而故事的主体感和饱和度不足，搞不好将影响精神性。接下来我开始更用力地琢磨故事性（我们是无剧本拍摄），我意识到主要段落、主要人物、主要场景、主要事件、主要音乐和音响等方面，倘若这些处理得不地道、不到位、不恰当，或某些元素出现的次数不是足够多的话，就没有故事的精彩可言，我想，我当竭力完善故事性。（摘自《〈案／情〉创作笔记》）

（二）故事性（之二）

1. 起："话剧排练"。

2. 承："打架" 5 场→"矛盾升级" 约 5 场（平行结构）。

3. 转："画宝" 5 场（第三条平行线"纽式"转场）"咖啡厅" 1 场（交叉结构）。

4. 合："械斗" 与 "话剧演出"。

以上各项是《械斗》的结构框架，主要特点是兼顾叙事的完整性：

（1）戏剧冲突；（2）逻辑性；（3）结构的复杂性；（4）精神升华；（5）低潮与高潮的关系，等等。（摘自《〈械斗〉创作笔记》）

二、清除 "电影综合性"

"电影综合性" 的观念也是错误的。

只有一种艺术是综合性艺术，它是在西方广为人知的 "总体艺术"：在展览空间放电影、挂油画、演戏剧、摆雕塑、表演舞蹈等，电影只是作为特点和其他艺术迥别的艺术形式参与其中。我们是看不到电影之外那些油画、戏剧、雕塑、舞蹈等形式也在电影影像里头的。电影（包括电视、动画）是以影像区别于其他艺术形式的。

有人要问不是有美工、服装、化妆、道具等部门的合作吗？但那只是幕后综合性创作，在 "前台"，在银幕上，你是摸不到美术的特性，摸不到笔触和线条，也摸不到服化道的。没有美术和音乐，没有服化道照样拍出电影。

你只要用摄像机随便拍一段影像，电影影像动感的本质特性就在那里面了，并不需要所谓的 "综合性"。

要把电影拍好，从审美的角度讲，就得先弄懂并拍出它的特殊性，才能展现它的特殊美感。

电影比其他艺术形式更具感染力之所在，在于它动感影像的真实

效果；虽说电影是幻觉，但它确是很迷人的。

据说画家陈逸飞在与魏景山合作《蒋安王朝的覆灭》的时候，对前去观摩学习的陈丹青说：丹青，我将来是要做大事情的，是要拍电影的。我估计丹青当时可能会想：画整面墙这么大的油画已经是不小的事情了，还要怎么折腾？我想陈逸飞的电影梦里可能有一对翅膀：一边是明星们吸引人的光芒，另一边是电影的幻觉魅力。绘画当然不如电影的逼真性有魅力。

后来陈逸飞拍了几部不成功的电影，我确知他是误把胶片和银幕当画布了，拍得就像他那些静态的"仕女画"。从他的电影作品看，他并不懂电影特殊美感的表现。不懂"电影性"的人拍出来的片子当然不好看。把"文学性"、"综合性"往电影上整，是整不出好电影的。

在广大电影工作者和电影观众审美记忆的仓库里还存在着"文学性"和"综合性"的错误观念，多数人的思维定势总是在想起谈起电影时冒出这两者来。大部分创作人员对影视的本质、影视美的特质、影视理论和创作的规律缺乏正确的认识，缺乏明确的有特别视角的创作方法，因此，在他们的定向思维里拍电影等同于文学创作而创作不出特别优秀的作品来很多院校里教影视的老师，特别是综合性院校里的影视老师，还有许多理论工作者，他们的教学内容和影评文章依然只是对剧情和思想内涵的分析和探究。

其实，他们所谓的"文学性"是"刻画细腻"、"层次丰富"、"思想深刻"，是运用他们转行前所掌握的"典型"、"含蓄"、"意境"、"抒情"和在中小学语文课里写"中心思想"、"段落大意"等初级理念来做高级教学、研究和创作。他们所运用的这些东西事实上是指电影的故事性或精神性，他们是文学艺术领域中的共性，影视作品有这些东西不是坏事，但是，如果受制于这些而忽略影视艺术的特殊之美——多姿多彩的动感形式和多种多样的动态组合关系，那电影是好看不了的。电影的特征是影像动感，只有把它充满动感的幻觉之

美充分地表现出来，才能更为有力地表达思想和精神！

在我们剔除了"电影文学性"和"电影综合性"的谬论之后，让我们转身探看电影的精神性、艺术性和故事性，以及这三者之间的关系。

精神性：电影的精神性是电影艺术的精神升华部分，没有这一部分，电影就变成了"行尸走肉"。各种"语言"，包括"电影语言"，都是为了表达思想和交流思想，所说的"诗言志"和"文以载道"就是要求文艺作品必须有精神上的追求。一味娱乐而缺乏精神性的作品是无法成为艺术杰作的。制作一部所谓的大片要耗资几个亿，如果投下这么多钱只是为了娱乐，那我觉得应该把"娱乐"改为"愚乐"。

笔者以为，电影作品的精神性首先应该体现在真实性上面，因为电影的迷人之处就在于"像真的一样"。如果内容虚假的电影让观众信以为真，那这部电影就是邪恶的。反之，内容真实、美好的电影让观众确知、确信，那这部电影就应该算是优秀的电影。只有具备精神价值和道德价值的电影才是人们精神升华所需要的艺术作品。

艺术性：电影的艺术性是表现电影精神性的技艺技巧，艺术手段越高明，就越有利于精神性深入人心。它包括：影像动感（电影特性）的表现、结构（蒙太奇）和长镜头等。不管是我们听说的艺术性，还是民间约定俗成的对艺术的理解，"艺术"大概的意思都是跟"变化"有关的。不同的导演运用不同的艺术手段能使精神和故事的表现获得不同的效果。导演必须在使用艺术手段时有意识地追求独特的个性，个性越独特艺术性才能越丰富。下面我们大致谈一谈几代中国导演对艺术变化的追求及其效果。

"第五代"导演之前的中国的电影人太讲究"戏剧冲突"，影片的结构（蒙太奇）受戏剧的影响是很深的。"第五代"导演的很多作品表面上是表现主义的，但在很多细节上又太注重观众对相对静态的造型和影面（画面）的感受。"第五代"之后，探索的路子宽广多了，但因没能抓住电影本质特征又整体感散乱，结构（指运动关系的

组合）也零乱得很，而最大的毛病体现在剪辑上。剪辑技巧和"影像动感"息息相关，我们当好好向名师学习。有一些小国家的电影也值得我们学习，如韩国、越南、泰国还有伊朗的电影，他们都有很棒的作品。不能高估我国那些在国际上得过奖的影片，因为得奖是由很多因素决定的，得不得奖不是全看艺术质量的。

故事性：故事是影片与观众连接的最好渠道。有一定长度的影响就有情节，有情节就有故事性。没有好故事就不可能有好电影，就不可能有成功的电影，因为多姿多彩的生活和生命的奥秘是套叠在故事里面的。历史是由千千万万故事构成的。生活充满了故事。所以电影只有故事的长与短或简单与复杂之分，电影没有"有故事"与"没故事"之分。讲故事是大众文化最佳表达方式，有好故事性才能更好地满足观众的需求，所以影片的故事性应该是导演们关注的重点之一，一个好导演一定要具备讲好故事的能力。

电影故事性的优劣与电影的精神性和艺术性紧密相关。首先，故事不能有病态内容，要与巅峰精神保持一致；其次，要有巧妙的讲故事的技巧。讲故事的技巧包括结构（蒙太奇）和电影语言的精彩表现。

"精神性"是艺术技巧和故事情节的灵魂，是"艺术性"与"故事性"的"上层建筑"；"艺术性"是表现思想精神和故事情节的手段；"故事性"是思想精神和艺术表现的基础，是"精神性"和"艺术性"的载体。成就一部好电影关键是两方面，一是要有好的故事来承载和表达思想精神，这样，经过不断努力定能使"精神性"、"艺术性"和"故事性"和谐统一；二是导演和其他创作人员对电影的独特之美有清醒的认识、独到的见解，并逐渐形成有逻辑规律的形式美系统。

【教学讨论】

学生：我对韩国文艺片《八月照相馆》的印象最为深刻。

影片一开始，被附近的学校升旗仪式吵醒的男主角出门去医院……，一边是他在医院中逗小孩玩的搞怪的表情，过后却是男主角的内心独白："放学后同学都走了，我仍独坐操场，想念逝去的母亲。""我突然明白，我们最终都会消失，父亲、姐姐和所有的好朋友。"这就铺就了与死亡有关的基调。

同时，电影里"爱情"的细节描写也相当美妙。在主人公最后的这段日子里，导演在照相馆里安排了一场美丽的邂逅，我相信被这场邂逅感动的肯定不仅仅是片中的男女主角，肯定还有千千万万的观众。之后我们看到了她与男主角分享着同一杯冰淇淋、午餐时的意外相遇、手伸出车外俏皮的挥手、操场上的你追我赶，等等。但我印象最深的是另一细节：男女主角同在一辆摩托车上，两人彼此贴近，我想他们的心更是彼此贴近。这段小摩托上的短暂路途极像《罗马假日》中的那一段，它所表现出的浪漫氛围同样感人。

我认为，因为导演把爱情和死亡胶合在一起表现，从而使影片折射出一种比较深刻的精神性。

我想问刘老师，有没有我疏忽的精彩细节？

教师：有一个细节，你们可能没有注意到。就是男主角为那家人拍完全家福，老母亲被劝导再拍一张独照。我们看到男主角按快门前的表情是若有所思的。还记得这个镜头吧？

男主角可能想到，他离开人世之后，几十年之后可能也有这样一个摄影师，为已经老去的女主角拍照。紧接着，我们听到男主角对老太太说，你年轻时一定很漂亮！

这个段落的作用，其实还是要表达男主角对女主角的感情，你想，虽然自己的日子已经不多了，但脑海里却坐着几十年后的女主角！我觉得这是意味最深长的细节。

我想再次告诉大家：只要把作品做细定能走向成功。

学生：《北非谍影》的细节拍得很好。我想导演是一个感性超好之人，他到底是怎么做到的？

教师：细节对深入表现人物的情感、情绪有非常重要的作用。我们看间接表现德军进城那场戏，男女主角拿着酒瓶和酒杯奔向窗口，他们是把酒瓶酒杯一左一右、一前一后搁在旁边的桌子上奔向窗口的，镜头再反打在他们表情复杂的脸上。他们奔向窗前的动作细节如果不拍出来，或拍不出特有的节奏，他们焦虑、复杂的心情就不能充分表现出来。导演只有认真观察日常生活、研究日常生活，才能从日常生活中捕捉更多生动的细节。

酒店顾客与德军用歌曲对抗的那一幕很特别。大家齐声高唱马赛曲的时候，我们似乎听到了《义勇军进行曲》，我们的爱国情感和影片表现的爱国情感产生共振。

学生：影片《北非谍影》中有一个细节让我印象深刻：布莱恩在雨中接到伊尔莎的信，雨水猛烈地打在信上，墨迹随即洇化开来。我觉得这个处理非常凄美，被雨水洇化开的墨迹好似女主角伤心欲绝的泪水一般。

教师：这部影片之所以能够被誉为经典，独到的细节处理是功不可没的。但当代电影如果这样做就太过了，当代电影的隐喻要在真实的细节中做出来。

学生：刘老师，您好！这学期我们看的电影每一部都很有特色。您倡导我们要多看一些像《小鞋子》这样比较温和的电影，这类电影并没有在大制作电影横行的电影市场中占多少份额。很多人都会把那些卖座的电影称为商业电影，而把这些较为温和含蓄的电影称为艺术片。电影究竟是一种艺术还是一种商品，怎样中和两者的矛盾？另外我们究竟应该以什么为重点来拍我们的电影呢？我觉得电影最能打动人的是动感瞬间中的细节，是"意料之外而又情理之中"的细节。

教师：电影首先是艺术，然后才是商品，如果作品不好又怎能拓展市场空间呢？情节的展现很重要，电影情节里充满动态事物，文学作品里用文字写出来的内心活动，在画面也大多用人物动作来表现。内心世界和影片精神升华的表现还可以通过隐喻手法表达，而不一定

用对话或画外音啰唆。

学生：《小鞋子》不是简单的儿童片，整部片子蕴含着深刻的人生哲理。阿里和妹妹不停互换鞋子奔跑是一段精彩的镜头组合，有人认为那个固定机位让它的品味降低，我却觉得那是为了给观众时间来融入角色无助的情绪、思维和行为中。影片的高潮在长跑比赛的末尾，得到第一名的阿里哭了，这个努力后的事与愿违的成绩让我以为导演要以悲伤的结尾来无声地表现视觉上的叹息，但最后导演却轻轻地转回那绝望的定势。生活往往如此，不会太如意，也不会让你绝望得不想活。

我似乎陷入了刘向东老师说的把影评弄成文学评论了。电影一半是艺术，一半是技术。影评的写法是：写的应该多于看到的。就是说评论要延伸出新的东西而成为一种独立的存在。影评没有分析的对错，但是有优劣，写出一流影评的人如特吕弗是可以把文章写成如文学经典那样的，当然这与他很高的电影素养分不开，而且那样的境界也需要岁月的塑造。

接着谈伊朗电影。拍《小鞋子》的马吉德随后拍了《天堂的颜色》，一样主角是孩子，一样有一个不太讨人喜欢的爸爸，还有艰苦的生活和偶尔感受到的快乐。同样在结尾处有不大不小的转折，阿里家没有摆脱贫穷，墨曼的眼睛没有治好，没有奇迹，但有惊喜。惊喜于最后阿里的爸爸给阿里的妹妹买了一双鞋，墨曼的爸爸没有抛弃墨曼。马吉德是很会讲故事的。

伊朗另一位大导演阿巴斯更为人所知，他的《何处是我朋友家》的故事情节比《小鞋子》和《天堂的颜色》更简单，却是不可多得的经典，他像一个睿智的老人把什么都看透，慢慢地给你讲一个蕴含人生哲理的小故事。阿巴斯最出名的作品是《樱桃的滋味》，和《何处是我朋友家》相比，它似乎太直露了，直指生死问题，具有浓厚的哲学意味。一个固执的男人开着车，四处寻找能在他自杀后埋葬他的人。这样的故事在大师手中定然是一部精神性、艺术性和故事性俱佳

的电影。

学生：关于《北非谍影》，首先是开头撼动人心。导演用夸张的手法拍摄了枪战的混乱场面，紧接着镜头过渡到同样混乱的电影主场地里面。两个场景的拍摄大多采用全景，间或切入一两个近景，这样既交代了故事的背景，又设置了故事发展的主要物件——通行证，留下悬念，通行证究竟会起到怎样重要的作用？其次，男女主人公现在的分离状态和过去恋爱时的种种情景交织在一起，然而对女主角为何失信的追问却始终悬而未决，每每似乎要真相大白时总会有某种阻扰发生，使观众心存疑问继续看到底。我以为电影中最精彩的应该是瑞克的酒店里奏响了法国国歌《马赛曲》那一幕，导演捕捉了各种人物的面部表情，表现了强烈的爱国情感。最美丽的画面是男女主角重逢之后，晚上瑞克独自借酒消愁，山姆为他弹着那首最熟悉的《时光飞逝》，周围一片漆黑，男主人公的身上却始终摇曳着一束光线，然后在这种似梦非梦的画面中过渡到他们在巴黎的热恋岁月，这种时空变幻中体现出的特殊影调给人美妙的视听感受。电影的结局处理得哀而不伤，似乎每个人都心甘情愿接受自己当走的路，男主人公也在出人意料的情况下没有被送去集中营，这些安排观众当然乐意接受。

学生：《尼罗河上的惨案》的险情步步紧迫，"凶手是谁"尾随观众直到真相大白。老师您对这部经典的悬疑片，有何迥异于学生的另类看法？

教师：在以视觉为中心的电影情节中，大段大段的逻辑推演是难以吸引观众的。《尼罗河上的惨案》之所以吸引眼球在于导演在众多嫌犯中展示剥茧抽丝般的解密过程和毫无漏洞的逻辑剖析，以及结合进美妙的光影和色彩。

大侦探波洛不是案件发生后再介入影片情节，而是自始自终都在案发现场的周围和破案的现场，这一安排对调动观众的参与意识至关重要，观众下意识地把自己放在波洛的地位，他们像波洛一样观察、剖析游船上各色各样的人。波洛的思索似乎就是观众的思索，波

洛的判断好像也是观众的判断。导演借助波洛不露痕迹地把观众带入案情中，有因为移情作用使影片产生强烈的扣人心弦的效果。

《尼罗河上的惨案》的其他优点也是很多导演难以做到的。第一是它沿大河两岸展开的船上船下的故事，画面开阔，美景目不暇接；二是用光用色和人物表演美妙映衬；三是曲曲折折的悬疑剧情。很多导演永远也学不会逻辑推理。

学生：《八月照相馆》这部电影有两个主题：爱情和死亡。看完电影，大部分同学大都倾向第一个主题。特别是韩国同学解释电影的原名之后。我认为，通过很多细节可以看出它的主题：死亡。电影开始的时候，主人公说了"我们最终都会消失"，后面又表现了殡仪馆里的葬礼等场面，这些都弥漫着死亡的气息。一部电影可能有多个主题，但要突出一个主题。老师是怎么看的呢？

教师：是"爱"和"死"胶着着推进的。我认为导演们是很难讲清楚"死亡"的，很多研究宗教和哲学的专家对"死亡"都知之甚少，何况导演！我认为影片"爱情"讲得好一些，因为导演是用"死"衬托"爱"。

学生：我觉得导演用很多细节来突出死亡的主题。

为了表现永元对生命、生活的留恋之情，导演拍了一些细节：永元一遍又一遍地教老父亲使用 VCD 遥控器。在一个电闪雷鸣的晚上，永元来到父亲的房间和父亲躺在一起。也许人只有到了生命行将结束之时才能明白生命可贵。当人面对死亡的时候，我相信每个人都是恐惧的，即使是心态乐观的永元也不例外。但在观众的总体印象中永元总在笑，和姐姐一起吃西瓜，和朋友一起喝酒，和曾经喜欢的女子，和德琳，他都笑脸相迎，笑眯眯的眼睛里满是温暖。

你可以从《远山的呼唤》中找出那些具有艺术性的镜头。

学生：我看到几个空镜头中都有一棵孤独的树，我认为它是男主角特殊身份和孤独心境的隐喻。

教师：哪些镜头表现女主角内心的变化？

学生：刚开始时，女主角关门要关两次才能关严实，男女主角之间的隔阂与障碍消除后，女主角关门只要关一次就能关好。

教师：哪些场景、哪些细节表现出男主角和男配角的内心世界？

学生：那场劳动中男配角唱着"女人降不住"渲染了爱情的主题，体现普通民众豁达的性格。

教师：有需要补充的吗？

学生：通过女主角的表弟和新婚妻子的到来，把影片中的人物关系表现得更丰富，人物性格也因此更加主体鲜明。

教师：我们再来谈谈《八月照相馆》。

面对死亡人不可能没有恐惧，正因为有恐惧才需要了解宗教信仰。电影《八月照相馆》不是表现死亡的好片子，但死亡却把爱情衬出特异的美来。

学生：其实很多片段都深刻地反映出男主角内心的冲突。印象很深的两个场景，一个是他教老父亲使用 VCD 遥控器那一段，另一段是他隔着玻璃触摸女主角的身影。他一遍遍地教他父亲，但是他父亲总是按错，他最后生气地走了。其实男主角的心情是很难受的，他是在生自己的气。他知道自己以后没办法好好照顾父亲了。我看这一幕很心酸。后来他想了一个办法，就是把简要说明和实物对照着拍下来。他在为自己的离世做准备。另一个场景中，他隔着玻璃触摸女主角的身影那一幕应该是他在影片中第一次彻底流露对女主角的情感，他看女主角的眼神，还有他在玻璃上移动的颤抖的手。他从来没有在女主角的面前放任过自己的情感，但是这一刻，因为女孩看不到他，所以他唯一一次也是最后一次不压抑自己，但他没有去叫住女孩，只是默默地看着她。在影片的后半部他爱的方式是要让女孩对他的感情逐渐消逝，忘记他，好好地生活下去。我觉得如果你喜欢一个人，你就一定想过和她生活在一起，但是男主角没有资格了，他离世的时间快到了。为了心爱的女孩拥有真正幸福、快乐的未来，他在感情渐渐浓烈之时退出了女孩的视线，虽然女主角不知道真相，虽然双方都有

点痛苦，但长痛不如短痛。这样的一段感情让观众遗憾、惋惜、唏嘘。

学生：看完《八月照相馆》后，我觉得它很符合东方人的审美情趣，一种恬淡、朦胧、含蓄的情怀，于普通的生活细节中抒写对生命与人生的思考。影片没有起伏跌宕的情感、情节，没有离奇的悬念，没有英雄救美般轰轰烈烈的爱情模式，总的来说，这部片子是平淡的。

教师：这部影片总体上是朴实、朴素的，但不能说它是平淡的。你有没有注意到女主角德琳砸玻璃前的一些细节，里面满含着强烈的情感。德琳用跳舞来发泄，洗手间里的自来水就好像是发泄出来的痛苦，来到照相馆再次看到紧闭门窗时的绝望，最后拿石头砸橱窗表现出来的复杂情绪，这些不平淡吧？还有结尾德琳在橱窗前看到自己照片时情绪的细微变化，些许伤心和惊喜，最后淡淡地笑了，让我们看到了波涛般变化的情感，也看到涟漪般层层荡荡的情绪，这可不平淡。

如果说它的风格淡雅是可以的。

学生：佐罗的出现是以高山、大海为背景的，佐罗骑马驰骋，给人一种非常广阔、自由的感觉。佐罗以蒙面人形象首次出场是采用模糊的由远及近的镜头，仿佛一个救世君王的降临。最后，佐罗和上校械斗的时候，导演也许是有意在墙边插着火把，就在佐罗举起火把之后不久，上校的肩膀就挨了一剑……，这些都好像是有隐喻的。还有，修士死的时候，倒地之时有瞬间的闪白，似乎让人感到一种救赎的神圣。

教师：《佐罗》有部片子里面有很多技巧，但总体看来只是一部商业片，并没有提升出什么深刻的哲理，只是一出童话般的乌托邦故事。对此，你有什么感想吗？

学生：我觉得这部影片无论在政治、宗教还是爱情方面，都饱含着浓厚的理想主义色彩。

在宗教方面，影片中的修道士为了拯救民众、反抗压迫牺牲了自己的生命。当他死之前举起用粗树枝扎成的十字架，影片的精神性大大提升。

在爱情方面，我们先不讨论像她这样完美的贵族女性来拯救民众危难的可能性，单就她和佐罗之间的爱情，就体现了绚丽的浪漫色彩，简直就是一个美丽的爱情童话。他们之间不要跨越现实中的千山万水，因为"一切皆有可能"，只要导演和观众高兴，只要童话故事可以那样那样，我们也可以这样这样。

在政治方面，贵族内部终于有人站出来反抗反动统治者。贵族本来就是社会既得利益阶层，在现实土壤中是没有为民众而斗争的可能性的。还有这部电影自始至终的悬念，即男主角既是最高统治者又是反抗者暗中的领袖，这似乎暗示着民众会得到拯救，因为最高统治者本身就是人民的英雄、人民的救星。这其中包含着理想主义的荒诞和悖论。从这一点看，它的精神性、艺术性和故事性都是不错的。

教师：你认为这部乌托邦式的影片没有它的现实意义？

学生：恰恰相反，我觉得这正是它的意义所在。随着科技的迅猛发展和两次世界大战的摧毁，很多人的信仰渐渐失去，及至后来出现了全球性的精神危机。人们被巨大的焦虑所笼罩，对艺术和现实都采取嘲弄、娱乐的态度。但是物极必反，人们在经历了后现代阶段，走过水深火热的绝望地带之后却渴望信仰，渴望被救赎。电影是一个梦，人们在现实中不可能或者不容易实现的似乎可以在电影中得到变现。

学生：我以为《追捕》不如原先看的《远山的呼唤》、《最后的刺客》等影片。

教师：请稍微展开谈一谈。

学生：我觉得这部电影在情节的推演方面不太合理，比如，当大批警察在街上围堵杜丘时，突然出现马群在人海中奔跑，这怎么可能？日本的社会治安有这么差？马群怎么可以随便在大街上乱跑呢？

还有在电影即将结束的时候，杜丘和警长竟然直接拿枪杀了罪犯。日本不是一个法治国家吗？一个警长加上一个检察官就有权擅自开枪将罪犯处死吗？

教师：真由美到东京是来运马的，她为解救杜丘把马放出来了。警长和检察官愤怒到了极点杀了罪犯，私自那样做当然是不对的。我认为这是特例，符合"艺术真实"。

学生：我们不是常说电影不能违背历史真实，也不能无视既定的法律法规吗？

教师：其实电影的艺术性含有超现实的成分，当导演觉得有必要提升某种情绪或情感时，就有可能动用主管表现的手法来夸张、变形。不同的国家、不同的时代必定有不同的艺术主观评判标准。另外，导演自身的道德水准也有高低不同，除此之外也无法将各个方面都考虑周全。我们在看片的时候，不能单单从艺术的角度去看，也不能单从伦理上解读，我也觉得没有给罪犯改过自新的机会就让他结束生命太不人道了，因为再坏的人也有变好的可能，哪怕只有万分之一的可能性。这样的解释应该可以吧？

学生：嗯。还有，影片中有些地方在表现男主角形象的时候，似乎过于追求高大全了。不论是杜丘坐在石头上思考问题还是最后枪杀罪犯的情景，都有些刻意表现英雄形象，这让人觉得做作。请老师再讲一讲"高大全"问题。

教师：这点提得很好，影片在这方面确实有毛病，但这种高大全形象是那个时代人们欢迎的。从现在我们的角度来看，可能会觉得主人公的形象太过于完美，是不真实的。在这部电影中，高仓健的形象塑造，当然不如他后来的《远山的呼唤》那么自然真实。我们在观赏的时候要结合当时的社会大环境来分析，毕竟一个时代有一个时代的艺术特征。

学生：《追捕》从剧情上看挺完整、挺明了的。不过我觉得它有点平淡。

教师：有些同学看完后还是不大明白故事的来龙去脉，而你却有不同的感受，为什么？

学生：可能是自己这类电影看多了，可能是我比较善于逻辑思维。被诬陷的检察官杜丘为了弄清看不见的敌人，边逃亡边追查，途中救了农场主的女儿真由美，两人产生了恋情。他在勇敢的真由美与她父亲的帮助下，开始了复仇之旅。他上天入地、进精神病院卧底、闯制药厂问凶、策马巷战……，最终洗清自己所受的冤屈。这样的情节和其他悬疑片差不多，有点模式化了。

教师：嗯，但它又和同类型的片子不同，这部电影塑造了一个执着破案兼英雄救美的检察官杜丘的形象，对此你有什么看法？

学生：影片多次用近景将杜丘的大脸呈现在观众面前，特别是将他的眼神突出地展现出来，塑造了外表冷峻、内心燃烧的硬汉形象。这种程式化的形象特别像我国的高大全人物。

教师：还有其他毛病吗？

学生：影响配置也不行，太夸张了。不过主题曲不错，它给紧张的气氛加添了浪漫色彩。

教师：我还想就《危情密码》谈一谈"精神性"。下面是我昨天晚上就此写的一段文字，我读给大家听一听吧。

1. 多层交织的结构。人物关系方面：母子、恋人、师生、战友等关系；其他方面：纳粹和抵抗组织，德、法、意、美、瑞（瑞士）等国的关系；超我之爱和本我之爱的关系，等等。影片在单纯与复杂的纵横交织中体现了强烈的精神肌理。

2. 美丽又深刻的女性形象。观众在影片中认识了思想和行为（在与亲友、恋人、战友、师生等关系中呈现）异常独立、独特的女英雄形象，虽然最后她求助于前男友，并依靠儿子完成任务，但却没有影响"女权主义"色彩打底的果敢决绝的精神气质；我国影片中那些似乎异常漂亮的女英雄面对人家深入骨髓的表演（动作和表情）定会汗颜。

3. 运用恰当的朦胧光影。主角是孩童和女性，因此，恰当使用朦胧暖色来表现生活中的柔软内容可对比出世间的冰冷和丑恶，对比中照出的冷暖及黑白变化极富感性的精神色彩，使影片因师生之间的哲理对话带出的理性硬度得以柔化。

4. 巧妙交叠的原创音乐。有声源音乐（钢琴和收音机等）和无声源音乐及三种以上乐器声音的交互作用，特别是人物关系交叉或复杂的情感冲突时，钢琴声的此起彼伏（像双手交叉弹奏），又时断时续穿插小提琴及其他乐器的声音，交音响中大大增强了影片整体的深度、厚度。

5. 大师手笔——绝妙的细节处理。好电影的精彩细节似乎是讲不完的，我只选印象最深的三个细节分析。一是哲学教授迫于纳粹淫威降服之时发出一声异常强烈的短促、变形的叹息声，这一声叹息作为上下影面（画面）和整个剧情急剧转折的剪辑点；二是一个异常独特的主观处理的黑幕，它不是独立的，而是与后面黑夜"共用"——小男孩由远而近从黑幕（黑夜）中走向观众——"from death to life"（隐喻）；三是小男孩间接得知身边之人就是生父，并从女配角口中再次得以确认之后，超乎观众意料地吹起充满童趣的叶笛，这一细节表现了心中因燃起亲情而隐隐溢出的喜悦、幸福。

【创作案例】

(一) 铺垫也得拍出变化

我尽量拍出既典雅又通俗的镜头语言，尽量体现出艺术性，因为笔者崇尚欧洲的电影美学，又追求道德制高点，也认为看电影是比读图更大众化的审美活动。因此，《案/情》基调铺垫的白描部分也尽量在较为开阔舒展的摇镜头中拍出表现丰富的变化：女生爬上充满动感的旋转楼梯时加上受到木板袭击的细节；铁艺围栏本已曲线好看，再因镜头的摇移产生错觉而"闪动"；镜头摇移加上角度变化，再加上演员入画位置的改变展现空间的变化。

(二) 丰茂的精神性

由于"思想性"容易让大多数人联想"极左"，因此笔者以为换成"精神性"更好。在20世纪90年代的艺术界，讲"精神性"一般都是讲与心理学、精神分析有关的问题，但在笔者这里是泛指文艺中的精神、思想向度方面。在我们的影片中强烈的十字架符号与反派写生的影面（画面）的叠映（象征救赎）；充满整部片子的绿色调中的冲突（在象征和平的绿色中有不和谐的因素）；被慢慢挤爆的玫瑰红气球（暗示漂亮的但却也危险、易爆的事物）；反派男女调情时，女方在男方脸上画一道血红笔触及泡在血色颜料中的鲜花（意指"恶之花"般的青春）；镜头环拍时似乎不经意拍下大树身上的涂鸦之蛇（象征由"原罪"而来的负面生机。〈此处已删改〉）；重要的还有绿色调等方面的暗示：由于剧情和救赎主旨的需要，影片在整体染着象征和平、生命的绿色调上再染上浓重的深遂气息；"办证"的贯穿表达了身份的追寻、追问与确认。还有弹弓、蜡烛、小西红柿、雨伞、花朵等物品的象征和隐喻，都是为了提纯精神性。有了比较深遂、丰茂的精神性，精神性、艺术性和故事性将会相互映衬得更精彩。（摘自《〈案／情〉创作笔记》）

（三）修正

此前因为觉得片子的"词"、"句子"、"段落"里面的关系过于整齐、变化不丰富而补拍了一些内容，现在看了初剪的样片后还是觉得不够好看（不完全是不够唯美，而是在与"身临其境"相关方面及影面（画面）与内容相结合的独特性方面可能有欠缺）而决定补拍下面这些情节。

1. "楼顶大露台侦察"（重拍）。本来拍的影面（画面）运用了镜头运动与人物入画运动相结合的方法来增强影面（画面）的变化，这次重拍增加了三个方向的场面调度和主客体的成角相向运动及拍摄角度的俯仰变化等技巧来强化空间、动态等方面的丰富的真实性。

2. "南区小道侦察""开窗'投弹'"。这两段情节主要是在空间层次上多做表现；向上倾斜的台阶，向下垂直的铁梯，及由近景而远景大纵深急速拍摄，这些空间层次方面的多变表现肯定有助于提升可看性。

3. "树丛中搜出假币""食堂追踪（5）""做弹弓"（1）。对多数人来说，没有刷本是不行的，不是每个人拍的都是王家卫那样的意识流影片。补拍这三条主要也是增强变化和特殊性来提高可看性。

4. "射击练习""大厅大战""爆竹炸烂窝点"。这三段的特点非常综合：用飘动的多种颜色的气球及其"爆破"，用大厅内复杂空间中人物的复合运动（特别是原创地用先俯拍后再向后空翻到下一个影面（画面）的特异镜头）和小西红柿的血色及其运动，用野外的如画风景和爆竹炸烂窝点的独特性、刺激性（外加略带悲感的激烈音响、音乐）使影片的可看性大大强化的同时，哲理深度也大为强化。（摘自《〈案/情〉创作笔记》）

（四） 对话与精神性

……

刘："为什么下手这么狠?"

吴："不为什么。不知道为什么。"

刘："你心中充满恨?"

吴："我的心就像这房子，空荡荡的!"

刘："你，没有爱吗?"

范："爱是看不见的。"

刘："不打不行吗?"

蒋："我的手不听我的指挥!"

刘："我是你的老师，你不能听我劝告?!"

蒋："我劝你别管闲事。"

刘："你说什么? ……你们为什么不学好?"

范："因为，因为坏榜样比好榜样多!"

刘："你不要跟别人比。"

吴："我，我是在比较中长大的!"

文："老师，我错了，错了，我真的错了!"……

有的对话能将影片的精神性提升到巅峰状态。

（摘自《〈械斗〉创作笔记》）

三、清除"电影空间性"

电影里的空间是幻觉空间，只是"空间感"，所谓电影是"空间艺术"的说法是不对的，一切围绕"电影空间性"展开的论述是完全错误的。电影艺术不是"空间艺术"而是"空间幻觉艺术"。真正的空间艺术是园林、雕塑、建筑等。

空间是事物丰富的运动变化的场域。越大的空间就能提供给事物越充分展示的余地，越丰富的空间变化提供给事物的艺术表现性就越

强，电影拍出来的"空间感"也就越丰富多彩。因此，应该根据主旨、观念的需要在影片中设置圆的、椭圆的、三角的、正方的、长方的，有障碍的、无障碍的，简单的或复合的空间。不讲究空间布局，变化丰富的动感形式就无从尽情展现，电影美妙的运动特性就无法自由表现，也就谈不上更真切、更深刻、更好地反映观众需求的真实性。

《最后的刺客》里有一场汽车追逐的戏是在高架桥区域这一特殊的空间展开的，空中直升飞机长长的摇动的光束照向桥下左右蛇形穿插、极速行驶的汽车，使原本已是复杂多变的动态影面（画面）更加动荡起来。

但是，不管影视的空间表现多么复杂、真实，它们都只是幻觉。

要尽力设置好既合理又独特的空间，才能充分地展现动作片的动作，才能使相对安静但层次多变影面（画面）也充满变化。

请看韩国电影《安全地带》最后一幕微妙的空间关系：从中间的"幸存者"之手接到富有象征意义的红帽子开始，镜头推、移至左边和右边拍后面的两位"死者"，再移到左前方的另一位"死者"，最后沿着右边男主角的手，从手移拍到脸，再拉出整幅影面（画面），镜头在中、远、近景中划了一个曲折的 Z 字形。这极有意思的最后一幕，虽是静态影面（画面），却因多层次和主题运动多变化而充满动的意味。

日本电影《追捕》接近结束的时候，在医院的屋顶上，男主角杜丘在前景位置刚制服一个打手，然后慢慢站起、转身，紧接着中景位置的左侧警长出现，再接着另一警员从后面合围，这样，行动中的人物从近景、中景、远景先后分别站在各自的黄金点上。在影片的中段，案件开始调查的时候，有检查长、杜丘、失村警长依次进入前景、中景、"背景"，表现了影面（画面）的层次、厚度和对比中的动态。

将空间感表现得最出彩的是《谍影重重3》：在充满异国情调的

特殊的建筑结构空间中，男主角飞越一条条胡同和玻璃隔着的一扇扇窗户，特异空间展现了特别的动作美感。

然而，这些层次变化和运动变化展示出来的空间之美和雕塑、舞蹈、园艺和建筑展现的真实空间之美本质上是不同的，电影表现的空间之美是幻觉空间之美。

下面我们来看看几部展现列车特殊空间结构的影片：《列车谋杀案》、《东方列车谋杀案》、《周渔的列车》、《卡桑德拉大桥》、《天下无贼》，等等。列车的空间感是很好表现的，因为它有长长的纵深，还有座位、铺位划分出丰富的层次。那么多电影拍列车还能拍出不一样的效果来，有的还能尽力表现车内和车外的关系，有的甚至能表现车身细微的向前运动曲折变化，另有拍出车体内纵横强烈对比的十分精彩。

还有很多真实、有趣、生动地展现轮船和飞机等特殊空间效果的的外国影片值得我们去揣摩、学习。

清除"电影空间性"的目的是清除将电影当成雕塑、建筑和园林那样有实体、有真实空间的艺术形式去做造型的观念，取而代之为表现影像的"流光溢彩"去做电影美妙的"空间感"。

【教学讨论】

教师：看了《谍影重重3》你有什么想法，想到什么就说什么。

学生：总体上觉得镜头太摇晃了，看得人头脑有些晕。

教师：可能是为了还原特工逃亡那种特殊的生活，所以导演采用了快节奏的剪接方式，使多数画面夸张、变形，让画面和亡命他乡、疲于奔命的生存状态相吻合。

片子的节奏是很快，有些"影面"停留的时间可能不到一秒。尤其是到了紧张的时刻，"影面"的转换甚至使人晕头转向。还有近景和特写的大量使用，导演想通过近距离的刻画来反映人物复杂的心态。反打镜头也用得很多，但用得挺特别，通过明暗对比来突出脸部

某一部分,明亮部分有时只占整个"影面"的十分之一甚至更少!宽银幕,而且是纪实风格的影片用太多的近景和特写镜头会让人觉得导演很霸道,硬叫观众看某个局部。景别忽大忽小会让人视觉难受,这种效果不符合真实效果。

学生:这种镜头以近处人物的局部作为前景,镜头又时而变焦为远处的人物,大大强化了整个画面的深度感。当然,什么东西做过头了都不好,但导演确实把"空间感"中的动态做得很好。

教师:电影不是静态艺术,要的就是动感。在很多电视剧中,我们经常能看到两个人就在画面的黄金点上对话,感觉非常死板僵硬。拍摄中,我们可以安排一些"上镜头"的事物,比如转动的电风扇、飘动的窗帘、弥漫的烟雾等,来增加"影面"的动感。

学生:这部片子就像老师说的,导演的确很注意"上镜头"。例如男主角在火车上时,导演就把窗外移动的景物作为了背景;男主角在屋顶奔跑时,那些似乎往后移动的房屋也成了加强动感的重要因素。但我有时觉得导演把动感做得太过了。例如两个人在咖啡馆接头,还有那两个警察在办公室里谈问题的时候,导演都刻意用了摇晃的镜头。我觉得动静协调才是摄像的最高境界。

教师:男主角先在平民区的屋顶上奔跑和跳跃,后又在阳台、窗户之间奔跑和跳跃。导演利用摩洛哥房屋的特点,他跳过去,对面房子的门被踢开了,特殊的空间不断地被扩展与延伸开去。

学生:激烈的运动是整个片子的最大看点。影片转场多数是从一个大全景迅速向中近景推进或者由中景疾速拉开,一下子就从这边甩到另一个场景,虽然过渡是虚化的,但这样的镜头压缩了时间,增加了整个故事的紧张性。还有,当主角在人群中要摆脱危险时,导演也是让镜头快速地移动,用虚影来凸显紧张的氛围。整个片子导演都坚持使用运动镜头,借此象征逃亡特工异常动荡、危险的生存状况。

学生:我发现很多电影都会特意表现镜子,也会用水面或其他能映照的东西来丰富画面,除此之外,这类镜头有没有别的作用?

教师：有啊，它是避免正打反打过多的方法之一。很多时候只是起丰富空间的作用。有了镜子能让"影面"更显立体感，纵深感更强，又可多角度表现同一场景。我曾经说过长镜头很少用在动作电影中，因为它很难表现眼花缭乱的效果。但设想一下，如果我们将场景设置在有很多镜子的地方，是否可以拍出短镜头那种效果呢？我想我们是可以拍出类似的效果来的。

学生：《八月照相馆》后面拍遗照那段的时空转换也很特别。永元给自己照相，画面定格在相机发出"喀嚓"的那一刻，镜头慢慢拉开，那相片在观众眼前变成了遗照！按我们一般的思路，当永元要拍照时，我们以为是永元看了女主角的照片和信件后选了与她同样的背景为自己照相，准备洗出来送给女主角或做其他用途。而导演却把相片当成时空连接点，非常巧妙。导演也借此加添故事情节的信息量，又强化了影片的叙述和隐喻的表现力。

教师：好电影似乎是永远说不完的。我们要扩散自己的思维，猜想一些没有拍出来的情节，这也是我们解读影片需要的一种能力。

【创作案例】

（一）特殊的空间感（之一）

我一再对学生们说，有特殊的空间才有特殊的运动形式，才有特殊的电影美感呈现，但受题材、现实限制，有的表现对象是找不出特殊空间的，我们要表现特殊美感只好另想办法。因为片中有很多展现花草树木的影面（画面），我们就在变换机位、景别、角度及主、客体的运动形式组合等方面尽量做出基本符合真实又有创新的东西来代替空间和运动的特殊性。用变换机位、景别、角度及主、客体的运动形式组合等手段来改变平庸的影面（画面）是有效果的，只要有与庸常迥异的因素出现都会带来生动有趣的变化。（摘自《〈案/情〉创作笔记》）

（二）特殊的空间感（之二）

有两场追逐戏初拍时"空间感"的表现都不理想，后经改进后体现出巧妙的"空间感"效果。

我们先改变一场客体与影面（画面）几乎平行、并行（其实只是摇拍）运动的拍法，改由主体跟着两客体由平行、并行到紧随其后拍他们蛇形穿行于一大排大王棕两边，由此表现了较好的"空间感"的"艺术性"，也借"蛇形"隐喻角色心灵的"罪性"。

另一场戏是：我让嫌疑犯在逃跑途中突然从地面上消失，让他躲进半封闭的宽阔的水沟逃窜。水沟上面有斜跨的竹竿和稀疏的常青藤遮盖，摄影机先摇拍路面追赶的人，再下沉拍水沟里逃跑的嫌疑犯。只要你有想象力和应变能力，那任何环境都不能为难你，反而会帮助你，使你的拍摄更成功。以上两场戏就是典型范例。（摘自《〈械斗〉创作笔记》）

第三章　"构影"与"电影性"

一、"构影"：观念与方法

我们把电影摄影的影面（画面）中各种物体及其运动关系的组合安排称之为"构图"。"构图"是绘画术语。绘画（还有照片）是静止的，它们可以挂在墙上让人们长久反复地欣赏每一个细部，仔细品味用光、用色、布局、形态组合等，而电影的被摄对象和摄影机总是处于运动状态，使影面（画面）构图"配件"发生连续或断续变化，因此在构图时就必须注意节奏感和上下镜头中动态"配件"的衔接。电影和绘画、照片是不一样的。电影中再美的影面（画面）也不能永驻不动，而总要流转过去，它是转瞬即逝的，因此，影面（画面）构图的细部与整体的有意味的搭配，不能像图画那样让人慢慢观看来获得审美的其他信息，电影必须使观众一眼就能领略它的动态的有意味的美。所以我以为将"构图"改为"构影"是有充分理由的。

不可否认，绘画艺术的构图理论为电影长期借用，但是人们夸大了这种借用的比重，很多人甚至认为，电影就是绘画，电影影面（画面）的构图当以绘画的构图原则加以约束，这样才能使电影成为具有严谨艺术理念的视觉艺术。要知道电影银幕是空白的，当光影打在幕布上时幕布消失，我们看到的只是反射出来的光影幻影。绘画中的构图概念限制了我们对电影幻影空间的认识，还要知道银幕和画框是不同的，当镜头移动时，原有的取景框（画框）就被打破，并在持续的

拍摄中不断被打破。当摄影机运动时，影框（画框）里出现的情况是，不断有局部空间被排除在影框（画框）之外，又不断有新的空间进入影框（画框）之内，一直持续至影面结束。可以断言，搬用绘画构图方法是有问题的。

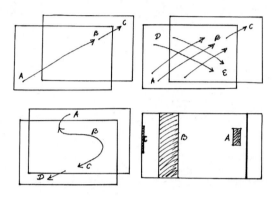

主客体运动关系图解　2005.9　向东

或许有人会辩驳说电影不是有"定格"吗，这样电影不就等于摄影与绘画了吗？不然，因为"定格"的时间是有限的，它终究要变动和消逝，它也只是影片总体构成中的一个"零件"，它本身几乎没有独立的电影本体的审美意义，只能从属于整个影片连贯的总体审美结构。

只有紧紧抓住电影动感的本质特点，才能表现电影艺术的特殊之美，才能呈现动态影像与动态事物的合拍关系。以往的教科书在谈"构图"时太注重"人和物的位置"及"人和物的关系"。而笔者的侧重点是关于几种构影（构图）形式所呈现的表情和风格的论述。读者可以在学习这一节时翻看后面有关长镜头的方面的内容，我以为这样会另有一番体会，因为长镜头呈现的时空统一性和"构影"强调的"打破画框"协调一致。

基于以上的认识和论断，我觉得有必要在把"构图"改为"构影"之后做的更彻底一些，干脆把"画框"改成"影框"，把"画格"改成"影格"。

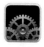

画框是静态的，它里面的画也是静态的；影框是动态的，它里面的影像也是动态的。电影拍摄时要不断移动镜头，就要不断"打破画框"，就是要不断打破取景的范围，因此，电影中不存在"画框"而存在活动的"影框"。

人们在电影诞生之初看着银幕上水喷过来、火车开过来会尖叫着躲闪，这证明它与摄影、绘画的不同之处在于它动起来像真的一样！——"生命在于运动"，观众似乎看到生命的另一种呈现。这就是巴赞说的"木乃伊情结"在起作用，就是渴望延续生命、渴望永生的移情❶表现。

下面，笔者给出有别于"构图"的"构影"的具体方法。

1. 纵式。上面说过构影（动态构图）跟绘画的构图不同，它总处于或慢或快变动中，这需要摄影师要像运动员那样，去捕捉动态美感。只要抓住大的运动形式，就抓住了"动态构图"的精神，就抓住了"形式美"。纵式就是向纵深、向前运动着拍摄的形式。

2. 横式。摄像机取景框向左或向右移动摄取的影面（画面）给人以抒展、开阔的感受，适合拍壮阔的情景和宏大叙事的展开。宏大的战争场面也合适用此手法。这一手法有点像我国古代绘画长卷的展开形式，陈凯歌说他的《刺秦》是这样展开表现的，但我没有看出本应表现出来的美感。

3. 斜式。指影面（画面）由镜头倾斜拍摄来呈现，或所拍摄的物体呈倾斜的状态。德国的表现主义电影常用此法来处理影面（画面）。"斜式"可以表现上升感，也可以表现下沉感，并用不同程度的夸张、变形来表现变态或危险的感觉。刑侦题材常用此法。

4. 波线式。动态构图（构影）的形式要根据主旨观念或客观需要而不断改变、不断创新。波线式镜头的运动线路是横向的 S 形，给

❶ "移情"由德国美学家 R. 菲舍尔（1847—1933）提出，而主要代表为德国美学家 T. 立普斯（1851—1941）。"移情"这一概念出自德语 einfuhlund 一词，它的通俗意思是艺术所表现的对象往往带着艺术家的情感色调。

人的感觉是浪漫多情的或激荡、痛苦的。

5. 块状式。镜头作垂直或水平方向组合运动，给人严肃的、理性的、逻辑性强的感受。结构严谨的、有推理情节的影片可以选择这种风格。

6. 晃动式。这是当代电影中最常见的影面（画面）风格。当代电影的总体趋势是追求真实感，晃动是真实感最朴素最直接的体现：整个世界都在动，运动是绝对的，静止是相对的。摄像师捕捉画面时的镜头是动的，表现的对象也是动的。但要注意，人的视觉是有自动调节功能的，因此不要让（影面）画面晃得太离谱。另外，动态也可拍得工整，两者并无矛盾。因为它有主轴、有重心。

7. 朦胧式。手法和晃动式在效果上有些相像，但没有晃动式动荡、激烈，只是用"摔拍"来表现类似"擦痕"的影面（画面）效果，给人灵动、变幻的效果。刑警片和科幻片里常见这种手法。"《械斗》的转场也大都用此法，特别是在花草树木之间的情节过渡，用此法极为美妙"。（摘自《〈械斗〉创作手记》）

8. 完整式与剪缺式。影面（画面）里的人物及其他物体呈现完整的或不完整的形体，以此来与所要表达的情境和主旨谐调、吻合。由于镜头是摹仿人的眼镜在拍摄，镜头也要不断调整所看到的完整或不完整的东西，因此完整的和不完整的影画（画面）交替出现才符合真实情况。

9. 节奏与韵律。音乐修养好的导演、摄影师、剪辑师能比其他人更好地把握影视作品的节奏与韵律，但很可惜有的人不懂得把音乐语言转化成影视语言。有的运动员虽然不懂音乐却能掌握好运动的节奏感来帮助他们来取得好的比赛成绩，说不定他们搞起影视艺术来能取得不错的成绩。

10. 场面调度的动静关系。我在本书中一再强调影视之美乃动感之美，是主体和众客体动态的复合关系之美。我强调的动态不是要一味地剧烈动荡，而是要根据主旨、观念、风格等方面的诉求来做动感

的节奏、韵律的对比、变化。场面调度的动静关系得在此认识中展开经营、设计。

11. 时隐时现的黄金点❶。既然电影的影面（画面）是动态的，跟静态的照片和绘画不同，那它就不应该有比例上的黄金点。但要知道它跟其他事物一样也有相对的静态，有时隐时现的黄金点，拍摄时可以时而捕捉时而放弃。我以为黄金点不是电影美学要素，不讲究也无大碍。国外电影界早就提出跟"构图"相悖的"在动态中取景"。

我相信，只要创作者根据需要灵活运用这些技巧，定能大大地提升影片的艺术水平。

"综合论"的构图规则与传统的绘画的构图规则是一样的，即要讲究黄金点、平衡和画面的完整性。

虽然现代绘画已经突破了传统，出现了众多摹仿眼睛素常看事物的真实情况：我们随意看见的事物并不都是完整、平衡和处在黄金点上的，大都是处于视觉切割、动态中和任意位置（或视觉调整中）的。虽然绘画艺术有了这样的进步，但我发现当代电影的"构图"并没有多少进步。更何况电影镜头大都是处于运动中的，因此视觉切割和镜头中物象在任意位置上的变化就更大，就算你想调整位置，大多情况下也是来不及的。所以这就非常重要：没有必要追求完整，视觉上有切割感才是真实的；没有必要太注意"构影"中物件的平衡，真实情况怎样就让它怎样；不必去在意什么黄金点，因为一切都在运动中，变化马上就来了。相对静止、相对固定的黄金点有是有，但逗留时间是很短的。

与其在似乎完整的构图中交替出现剪缺式的不完整的构影（构图）体现出真实感，不如在众多不完整的剪缺式的构影（构图）中偶尔出现一些相对完整的影面（画面）更具有真实感。

❶ 黄金律又称黄金分割，较为公认的比例是 1.618：1。为了方便明了起见，我把它省略为跟宽银幕和宽屏有关的比例：16：9 或 7：3、8：2 等，实践证明这样确实好用。

【教学讨论】

学生：《温馨人间情》是一部反映美国种族问题的影片。虽说种族问题确实存在，但影片宣传的是人间平等的温馨情感。我想就是因为温馨的基调让整部片子给人美的享受，不管是小女孩躺在草地上仰望天空想着妈妈，还是保姆在房间里抖被单的"花拳绣腿"，或是保姆讲完故事和小女孩依偎在床上睡觉，等等，这些画面似乎都深深刻在我的脑海里。我想问一下，在老师看来反映家庭的影片在构图上应该怎么做才能拍出美的画面？

教师：那个抖被单的动作又美又有张力，我回去试了好几次都没成功。像这种以家庭为题材的电影如果捕捉不到华彩的画面，还可以运用"平面构成"的方法，就是通过桌子、椅子、床单、窗帘等摆设的颜色对比来表现构图。但电影要拍出美的画面，就要在构图上选择与电影主题呼应的运动的构成形式。

学生：《八月照相馆》有一段拍得很精彩，它巧妙地运用固定镜头表现另类的多层次的运动效果。永元坐在咖啡馆的窗户边，静静地看着窗外的一切，在同一个镜头里，我们不仅能清晰地看到永元脸上细微变化的表情，也能在明亮的玻璃上看到窗外活动的车辆和人流。这样精细的取景角度不仅简单明了，而且能在短时间内更好地表现较为丰富的画面内容，使情节的内容、内含饱满起来。假设导演这样取景：以中景表现永元的神情和体态，然后顺着永元的目光拍咖啡馆外过往车辆和人流，最后再给永元特写做收尾。这样取景虽也表现了情节变化，却不能直观、同时表现永元神情姿态的变化和窗外事物变化的紧密联系。电影在拍摄角度和构图上会出现画面连续或间断变化，因此，拍摄人员必须注意节奏变化和上下镜头中动态元素的流畅衔接，让观众一眼就能领略细节技巧与整体关联的美感。这种从玻璃墙透视外物的取景方法体现了创作者的深厚功底，在很大程度上提高影片的品味。

教师：时空变换的艺术表现是非常重要的，时空关系处理好能使影片更有张力和诗意。在拍摄每一个"影面"时，导演都要用一定的技巧把观众的注意力吸引到故事情节设定的时空中，比如随时调整"构图"来对准影片中玻璃墙内外的事物变化。透过明晰清亮的玻璃我们看到一只肤色鲜嫩的手触摸着玻璃，手掌边缘透出温红的血色。男女双方的距离似乎很近，却又好像已阴阳分隔，艺术表现微妙而精致。

刚才你重点谈到构图，请注意，电影必须在运动中完成构图表现。

学生：电影镜头的中景、近景、特写等不同的景别对表现人物的动作和心理活动有什么不同的作用呢？

教师：确实，不同的景别对表现人物的动作和心理活动有不同的作用。中景、全景景别大，可以表现一个或多个人物的完整动作，常用来揭示故事情节大的走向，表现人物之间的关系等。而近景、特写等景别展现的是人物的局部，或是带有暗示性物件的空镜头，举例来说，电影《北非谍影》中多次出现瑞克的手的特写镜头，或是点燃一支香烟，或是紧握着一支钢笔：烟雾缓缓上升和始终没有放下的笔向观众传达瑞克内心的挣扎。在另外的特写镜头中出现的手表、时钟等代表时间的流逝，探照灯、打火机等表现瑞克内心的焦躁。

虽说中景、全景镜头常用来揭示人物之间的关系，近景镜头通常用来解释人物的内心世界。但具体的情况还得看"影面"之间的前后关系，及"影面"内部事物之间的关系，不同的关系产生不同的意义，要特别注意。

【创作案例】

一、构影（构图）的变化

第四个镜头"开会1"是男主角推开黑色沙袋入画，然后拍他由侧向观众到转向观众坐下后，镜头随即摇拍场景，最后在大家起

立散会时结束。开会的场面没有"上镜头性"，所以我们特意把场景安排在前卫艺术工作室来增强视觉趣味。（补记：后来用"情红"气球"爆炸"来增强"上镜头性"。后面将再补记这一镜头的其他改变）

二、升降拍摄和曲折线拍摄

很多创作者的思维太简单，很多搞理论的脑袋也有问题，譬如只知左右摇移而不知摇移中还可以升降，只直线纵深跟拍而不知纵深中可以有曲折线的变化。不管是大制作影片的大场面还是小成本影片的小场景拍摄，摇移中的升降拍摄使空间的丰富性大大加强：由于除了左右拓展的空间还有上下展开的展间，它们在升降运动中显现事物更丰富的层次。多层次的动感显现极其迷人。曲折线拍摄的魅力也与此极相似：本来相互遮挡的物体在镜头的曲折运动中奇特、奇怪地"移转"而出，这也极为迷人！我看用英文 turnaround 或 turnabout 更能生动表达我的意思。我这部作品在空间极小的场景或比绞开阔的林地中都尽量地把升降和曲折线拍摄手法结合到其他手法中。（摘自《〈案／情〉创作笔记》）

前面我们谈及的空镜头，由于它的某些特殊性促使我们展开下面的讨论。它的特殊性大略体现在"构影"和隐喻方面。

空镜头，指只有景物没有人物的镜头，又称景物镜头。

空镜头的艺术表现功能是交待故事的环境、转换时空、隐喻哲理、抒发情感等。

在日本电影《远山的呼唤》中有几个用得不错的空镜头，比如影片开始部分的男主角和小男孩一个向左一个向右出现在画面前，中间起连接作用的影面（画面）是一个空镜头——草场上一棵孤独的小树。再接着的镜头中，男主角转身向着前面的小男孩，说："你爸爸不在？"小男孩回答："死了！"那棵树暗示小男孩的父亲已不在人世。这个镜头充满凄美的诗意。

在影片的中段，小男孩的母亲、小男孩和男主角关系融洽，这时

相应的空镜头是一棵树下有一家其乐融融的黄牛，暗示以后男主角将与那母子俩成为一家人。影片的最后面，男女主角在列车上见面时，中间间隔的空镜头中，一列与女主角的上衣一样血红的火车轰然驶过！暗示这对男女的激动心情，也隐喻短暂又漫长、朴实而热烈的爱情！

但这种主观性强的镜头不能多用，要用只能少而精，用多了就不自然了。关于隐喻，请和其他章节的讨论结合起来看。

把握好空镜头的长度分寸和主观性分寸，把它做得精准、自然，那才够得上大师水平。

【教学讨论】

学生：《爱德华大夫》虽然是黑白电影，但人物形象饱满，故事情节起伏跌宕，还能引出很多哲理思考。导演希区柯克还多次通过对物体的拍摄来反映人物的心理，比如男主角约翰·布朗在病发拿着剃须刀下楼碰见布鲁诺夫教授时，导演并没有拍男主角的表情，而是通过剃须刀的颤抖和扭转来反映病人的心理。之后，布鲁诺夫让他喝下放有镇静剂的牛奶，导演也是从杯底向外拍来反映人物的病态心理。影片的最后，当女主角发现真凶是莫奇森大夫之后，观众看到莫奇森大夫拿起枪来，他本打算刺杀女主角，最后枪却对准了自己。导演又一次用空镜头来说明问题。

教师：我以为影片最后枪其实是对准观众的，暗示犯罪心理的普遍性。大家可能没有注意，最后一幕"影面"变成红色了，那是导演故意设置的，我认为这是这部黑白影片最独到之处，这使它成了最经典的隐喻影面（画面）之一。严格地说它是一部彩色电影。

学生：刘老师，我觉得《爱德华大夫》的最大优点是：有些空镜头既恰当又给观众想像的空间，比如当新院长和女医生拥吻时一层层门顺序打开的空镜头画面，乍看或许还有些云里雾里，但仔细一想就知道那是两位有情人心扉洞开的象征。

教师：影片还有一处空镜头的使用也很巧妙，就是刚才另一位同学说的，教授在布朗病发时让他喝下放有镇静剂的牛奶时，镜头表现杯底慢慢抬起来挡在镜头前面，然后教授渐渐消失在白色的牛奶充满的画面中。这个镜头其实隐含三层意思：有的人看后可能以为布朗被教授杀害了，后来才知道教授在牛奶中下了安眠药，也预示着案情将真相大白。

学生：我觉得影片中最有问题的地方是滑雪镜头的表现，背景的雪景显然太假了，难道导演故意这么做的吗？

教师：当然不是。这是当时的技术问题造成的，是当时的技术限制，当时只能在拍摄棚的布景前拍摄滑雪的运动镜头。

学生：我想谈一谈看《小鞋子》的感想。小学的时候就在电视上看过这部电影，但是那时候没什么特别的想法，但这次的感触挺深的。

1. 哥哥要求妹妹不要把丢失鞋子的事告诉爸爸，他们是用笔书写来沟通的，这一场景的结尾是只显示妹妹的手一直传动着小笔杆，犹豫着，直到哥哥把一支新笔放在她的本子上，镜头停顿了一下，然后在她的手拿起新笔表示她答应哥哥的请求后镜头休止。

2. 兄妹俩神情快乐地洗着脏鞋子，镜头移向空中七彩的气泡。

3. 影片的结尾也很成功。虽然有些人会说怎么这样就结束了，其实已经足够——哥哥破烂鞋底的特写及长着血泡的脚泡在小水池里，很多红色的小鱼儿簇拥在周围。很美的结尾。

而这之前，爸爸已为他们买了新鞋子，他正在回家路上。

我觉得，那些空镜头特别能反映小孩子天真单纯的心理活动，比人物特写更能让我们产生共鸣。

应该如何灵活使用空镜头？影片空镜头太多也会有不良效果吧？

教师：空镜头的作用是暗示、解释、升华，不可言传的东西用空镜头最常见。什么东西用多了都腻味！

二、光线与影调，色彩与色调

电影最重要的是影像动感，是它决定电影的特性（特殊性），电影区别于其他艺术的特殊美感全靠它。影像动感没有弄好，再好的思想、观念也出不来，电影也就别想好看。

电影的艺术追求都得围绕"影像动感"来展开，但展开表现的过程必须有一些辅助手段，影调和色调是两种主要的表现手段。

"夕阳无限好"说的是落日的壮观和色彩变化的快速、丰富、神奇，如果将神奇的光线与不同的动感组合成立体的交响岂不更为美妙神奇。影调本是指摄影的画面因光色而凸显出美妙质感与肌理，电影是运动的照片，当然也要讲影调，好让美妙的质感和肌理也加入动感的合唱。色调本是使绘画和摄影和谐又变化的技巧之一，也要让它加入动感的合唱。

就是说，要让动感影调，动感色调参与组合整个影像动感，这样才够丰富，够多姿多彩。很多制作比较考究的影片，像《尼罗河上的惨案》、《我的父亲母亲》的一些精彩片段，就体现了影调与色调在凸显影像动感方面的相互支撑、相互映衬作用。

瞬息万变的美妙光线，特别是侧逆光及其他一些效果特殊的光影，呈现出像音乐那样有节奏、有韵律变幻之妙的视觉调子，这些调子就是影调。影调主要表现在明度变化方面。而色调主要是指色彩在一种较为统一色系中的变化，如红色调、绿色调、黄色调等。自然界有许多现成的色调例子，如"蓝色月光"、"绿色春天"、"金秋"等等。笔者经常在课堂上用"流光溢彩"来讲解影面（画面）之美，用"流光"讲影调，用"溢彩"讲色调，而且两者还都能讲到电影的动感美特征。西方很多拍树林和草丛外景的镜头，景别变化多，景物层次丰富，再加上近景失焦的色彩朦胧效果和主客体间的运动变化而使影面（画面）在影调和色调变幻中更显流光溢彩之美。《械斗》

有一些发生在树林中和草丛中的情节，也是用失焦拍朦胧美，也是在多层次、多运动形式中表现影调、色调之美。另外，《械斗》尽量拍一些侧逆光，因为侧逆光表现的影调、色调更容易凸显客体的质感，也就更容易凸显现实生活的肌理，是当代纪实风格影片常用的手法。

【教学讨论】

学生：在影片《八月照相馆》的众多固定镜头中，我觉得有的用光是很好的。例如，男女主角在照相馆里吃鱿鱼和喝啤酒时，还有永元独自看信时，游移的路过的车灯照出变幻的光影效果。一个电闪雷鸣的晚上，闪电照在永元身上，等等，这些画面本来都是很单调的，但是这些利用光影形成的特殊效果使我觉得画面因节奏的加强而更富美感了。情节在较为静稳的节奏中发展，在一些重要的情节中金色的夕阳给影片增添了淡淡的哀愁。您怎样看电影的用光的？

教师：本来画面并不"上镜头"，有了运动的光效就"上镜头"了。要尽量动起来。"上镜头"因强调物体的动态而侧重艺术性。在电影中运用这种手法具有很强的视觉感染力，在平时的学习和实践中我们就要养成"上镜头"的思维。我要说：电影的生命在于运动！

学生：由于是黑白片，光影的巧妙运用很突出。比如男主角瑞克在取钱的时候镜头并没有直接拍摄，而只拍摄墙上的影子来表现。阳光照在玻璃窗上，玻璃上的字映射在地板上。瑞克谈话的时候，导演不是直接切入法国军官突然出现的画面，也是通过墙上的影子来表现。剧中女主角的衣服大都是丝绸面料的，具有很好的反光效果。

影片中融入了舞台剧的效果，每当黑人琴师弹奏时，灯光就会转向他，既营造了乐曲所表现的情调，又为影片加上了一些舞台剧的风格。导演还利用探照灯来营造整个大环境的紧张氛围，又利用它来制造画面焦点。

教师：少了色彩手段当然只有在用光上大做文章了。

学生：还有其他方面：瑞克回忆的淡入是利用缭绕的烟雾，淡出

是利用火车的蒸汽。回忆中有个酒杯倒了的画面，那时瑞克和伊沙正在热恋中，回忆结束后，愁苦的瑞克也弄倒了酒杯，但此时已时过境迁了。瑞克在大雨中等伊沙，但等来的却是一张告别信。信上的字被雨水淋湿，墨水随着雨水流下来，像是战争年代许多多像瑞克这样的人的泪水。

教师：好作品动态的空镜头都做得特别好，大家一定要好好学习。

学生：这学期看的两部黑白片《爱德华大夫》和《北非谍影》都是光影运用中的杰作。它们"影面"的精致程度与用光讲究是有很大关系的。本来褒曼的脸是偏方形的，但在背部打光的情况下，整个脸型变得柔和起来，而且脸部总是很朦朦胧胧的。在深焦镜头中光则有了深浅变化，整个"影面"就有了层次。在《爱德华大夫》中，男主角和女主角在火车上，陷入痛苦的状态中男主角脸上留下的阴影和第一次坐火车时是不一样的。第一次是整块阴影盖在男主角脸上，而这一次是在男主角脸上留下条纹状的阴影，那条纹正是男主角恐惧的符号。导演让无处不在的光影像影片中的恐惧感弥散开来。而在《北非谍影》里，女主角深夜去找男主角，周围是黑暗一片，只有女主角被暴露在光中，这在希区柯克的电影里绝对是恐怖阴森的，但是在《北非谍影》里只表现淡淡的神秘和疑惑感。同为黑白片的《北非谍影》和《爱德华大夫》带给观众的却是完全不一样的光影感受。

老师，为什么曾经很被重视的光效在现在的电影中却经常被谴责为虚假的表现手法？

教师：当代电影追求和生活贴近，人造打光很容易让电影的"影面"变得不真实。但事实上适当的用光还是必要的，有分寸感的用光可以让电影的更具美感。

学生：老师，多数情况下我们只看到光与影，却不知道那些光与影要怎么才能营造出来。老师可否简单介绍几种营造光效的方法？

教师：导演可以利用光的方向和强度的变化来引导观众的目光，

没有哪个导演会忽略这种引导作用。新现实主义影片的导演喜欢用自然光，这样拍出来的影像具有纪录片那样的真实感。在室内摄影时，现实主义导演甚至会为了去除人工化和高光效果而使用弥散式的打灯法。形式主义影片则多用灯光的象征意义，比如从演员脸部下方打光，可以使这个角色显得阴险邪恶。光从脸部上方罩下，常来用表现思索中的人和某种超自然的感觉。还有一种从演员背后打光，就是你刚说的那种让褒曼脸部变得柔和的打光方法，这种方法会使得影像柔和优雅，经常用来烘染出身高贵之人的神情，而且它最能将金头色发的美表现出来，所以此法在喜欢用金发女郎的希区柯克的电影里很常见。希区柯克是对每个细节都很讲究的导演，每个场景的光效都是经过精心设计的。用光的方法有很多，但是要记住任何技巧都是为表达精神服务的，任何规范都是可以突破。我们惯常的审美以为是黑暗代表邪恶、光明代表安全，但是希区柯克却打破了我们的这种常规思维，他常用邪恶的阴影来调动观众的情绪，但是故事的结局往往让我们虚惊一场，真正的险恶常常在光天化日下突然发生。

学生：请老师再讲一讲用光真实感的重要性，因为很多同学还是一味追求唯美光效。

教师：现在，大家认识到真实高于唯美，实在感高于梦幻感和刺激性。要让观众去直面严峻的现实，不要躲在虚假的梦幻里。

学生：《爱德华大夫》以精神分析著称，您希望我们多从技术角度去分析影片，为什么不选择希区柯克后期技术上更成熟的《后窗》和《惊魂记》？

教师：这些影片各有千秋。《爱德华大夫》的影戏风格的戏剧冲突和隐喻手法做得非常突出，作为辅助手段的光影做得很特别。

学生：我讲讲《佐罗》。我觉得这部影片节奏还是较张弛有度的，配乐也很符合影片的基调，但同时我也觉得整个节奏似乎慢了点，加上演员幽默表演和很多搞笑有趣的情节，整个节奏更显缓慢，我猜测导演这样做的意图可能是想把影片拍成喜剧片。另外，我觉得导演好

像是要减弱矛盾冲突，因为本片的主题多少包含了以牙还牙的东西。

教师：你是说这样处理使它不会显得太血腥和暴力吧，对，可能是这样。下面让我们再来说说影片的光效吧。我们知道，如果侧逆光用得好的话会产生非常好的效果，你有没有注意到影片中哪些地方用到侧逆光呢？

学生：嗯，就是方才有同学说的女主角要去见佐罗时，马车轮的辐线转起来映射出很美的光线。还有，我注意到一路上，还有树荫间的斑驳的微弱的阳光，这正是侧逆光的使用产生的强烈的美感。

教师：是她回家那一段吧，不是去见佐罗，而是佐罗在她家里等着她。此外不知大家有没有注意，影片还使用了叠影，阿兰·德龙俊美的脸的特写与扬起尘土的一队骏马相叠，产生了比较好的视觉效果。

学生：我注意到了。头很大，接着是千军万马，两者相互交替出现，一会儿模糊，一会儿清晰。

教师：这个淡入淡出的"影面"，形成的朦胧效果给人以浪漫美感。我以为你们若要表现浪漫美感或怀旧的"影面"可用此法。

学生：感觉上色彩好像有点淡。

教师：这是因为年代比较久远了，再加上复制转换，颜色褪白了，但在电脑上看色影还是很浓的。

学生：在《谍影重重2》与《八月照相馆》中我们可以看到一些很特别的光与影。《谍影重重2》有几个镜头是从人物背面拍摄对面人物，将近景人物的背面化成朦胧的黑影，再特写对面人物的表情。镜头里一明一暗的，凸显人物的心理变化。

教师：我想再细一点谈谈《佐罗》。摄影师运用侧逆光拍摄车轮的运动，仿佛阳光在轮子的转动中向外放射。当奥丹西亚穿过一条爬满绿叶和鲜花的长廊时，侧照的阳光下斑驳的树叶中奥丹西亚白色的裙子飘过，整个镜头优美极了！

教师：《北非谍影》的很多戏是在夜间拍摄的，因为在白天的自

然光下很难进行光影的主观处理，但在夜间人造光比较容易调节控制。《远山的呼唤》使用自然光多，整个色调暗很多。《北非谍影》虽然没有色彩元素，但它很注意用灯光来弥补缺憾，强调质感和影调。另外，我觉得如果这部片子是彩色片的话效果将好上加好，浓浓的光影，浓浓的色彩，浓浓的情感！

学生：片子中有两个场景我印象很深，第一就是刚才我提到的女主角回忆在巴黎的恋爱时光，朦胧的灯光打在女主角的脸上，十分唯美。第二个场景是男主角送女主角和她丈夫离开时，男女主角对视的深情的眼神。我个人比较喜欢这种眼神交流的戏。

教师：有一种摄影风格俗称"媚态摄影"，在中国电影中比较少见，好莱坞电影用得比较多。这种拍摄风格除了要拍得柔美朦胧，还要拍好"辉点"，"辉点"是灯光打在睫毛和眼睛上，瞳仁或光洁的皮肤产生的光芒，这样的光效会产生睫毛闪动，眼波流转的效果。但如果纪实风格的电影这样拍就太主观了。

学生：看《北非谍影》的时候，我总会想起《爱德华大夫》。因为它们有很多的共同点，同样是鲍曼的表演，同样是黑白电影，同样是悬疑片。我总是觉得黑白电影的影调非常漂亮，好像在黑色和白色之间有许多过渡色。每一个镜头，不管是表现人物还是表现场景，明暗层次都很丰富。

我最喜欢的是那透过百叶窗照进的灯光，女主角站在百叶窗前，灯光和阴影一起涌进室内。这个镜头很有层次感，又有言外之意的表现。

教师：阴影似乎暗示某人有心理阴影，这是一种转化，具象的东西可以艺术地转化为心理层面的东西。至于黑白电影的影调，那是用反光板制造的调子变化。侧逆光的运用会产生明显的层次变化。可惜当时没有彩色电影来强调光影效果，要是有浓浓的色彩加入，一定别有风味。

学生：《爱德华大夫》是我看过的第一部由希区柯克导演的悬念

电影。影片中那弗洛伊德式的梦的解析，再加上超现实主义画家达利亲手绘制的梦境成了当时这部电影最吸引人眼球的地方。影片中有很多隐喻，不动声色地向我们暗示影片中故事的发展线索。我印象最深的是影片结尾处，由无彩色变成红色的色彩处理，这是这部黑白影片中唯一的一个彩色画面。对您来说，红色是否仅仅意味着死亡？有没有其他的寓意？

教师：关于红色，整体语境里的意思有死亡和救赎两面，根据语境的变化另有局部的所指。

学生：不同的色彩会引起人们不同联想，比如说到红色让我们联想到朝气、生命力，蓝色让我们想到自由，也联想到神秘事物等，但《知音》中对色彩的应用颠倒了我们对色彩的常规认识。走向衰亡的袁世凯家里有很多红色，如朱红柱子和大红门等，而象征民族希望的蔡锷将军家里的基调多为蓝色，导演这样安排色彩有什么特殊用意？

教师：说到色彩，我建议大家看一看色彩学方面的书籍。我们分析一部影片的色彩要结合历史背景和故事主题，不要单以色彩论色彩，说到红色我们不要只想到"中国红"，也要想到"残红"等不同的红色。"残红"是一种没落、悲凉的象征。

学生：刘老师，看《温馨人间情》，我特别留意女主角的衣着色彩，发现它辅助交待人物关系和情感变化。色彩在影片中，具体起什么作用？

教师：色彩除了渲染整部影片的统一色调外，也具有意思暗示的作用。比较悲凉的影片，往往采用比较偏冷的主色调，光线较昏暗。反之，内容喜庆的影片大多用暖色调表现。在《温馨人间情》中，女主角的服装色彩的变化，从最初到男主角家面试时的一袭黑衣，到后来换上浅蓝、白色等明度纯净的衣服，再到后来"秀"出红底白花，无不交待着剧情的发展，呈现男女主角的情感发展线索。而期间独有一次，女主角穿上了深蓝色衣服，就是在男女主角因另一女人而引发争吵时，这也让有心者看出了色彩的暗示作用。

学生：随着当代哲学和美学的发展和演变，越来越多的电影构图不像 20 世纪 90 年代之前那样严谨地遵循黄金分割的标准。国外先锋电影中大量出现的"反黄金分割"画面有的已成为新的经典范例。色彩方面，在不少影片中也出现了不符合传统审美原则色彩混搭，大红配大绿等给人的视觉造成别样的感受，越是年轻、边缘的导演越是喜欢这样做，我认为这与自由主义的勃兴有关。现代社会越来越崇尚独特、与众不同，这就把传统的东西挤压在狭小的空间里。导演们为了成名，为了让自己在社会中有竞争力，为了让自己的艺术争得一席之地，很多人就用反经典来开辟属于自己的道路。

教师："构影"和色彩都不一定按常规，有的要用变异的"构影"和色彩来表现变异的社会。

学生：我认为《远山的呼唤》的前半部分有一种莫名的压抑感，我以为那是大量的黑暗色调，或是还有许多的侧光的"影面"，这与我们平时看的那些光效处理得好的影片大不一样，我相信并不是那时的光效技术不行，但导演的用意在哪呢？此外，片中有许多的镜头是以小主人公武志的视角来取景的，比如说武志在阁楼上透过小窗看外面的画面，这种取景镜头有没有什么特别的意义？

教师：导演在拍摄时不打反光板和特效灯光是为了凸显真实性，导演可能认为越贴近生活越具有现实感的电影越感人。我并不认为它的光效差。人物在黑暗中被自然侧光照出好看的体形和个性鲜明的表情，丰富的影调辅助了深沉的个性和情感的表现。当然时间久了影调、色调是受了破坏，没有当时那么色彩鲜明。你也讲得矛盾，认为导演有用意在里面。另外有"代沟"问题，你们可能看惯轻松、亮丽，我们更倾向深沉、深情。另外，我认为导演用小孩的视角来拍摄一些主要情节，是为了给观众带来一种客观的感觉。

学生：我觉得《八月照相馆》中有几个细节拍得很好。比如永元去参加朋友父亲的葬礼，拍摄时有意让火葬场里面的人成为一个个黑色剪影，突出了站在外面明亮处的永元，这种光线效果的反差很能打

动人。老师，您说这部片子的色调变化也处理得很好，您可以再讲一点吗？

教师：对，我挺喜欢这部片子的色调处理，里面有许多冷色调与暖色调之间的变化处理，如永元伸手去触摸玻璃上德琳的影子，玻璃是冰冷的，永元的心和手也应有一丝冷意。窗外的德琳却是暖色调的，温暖的微笑，暖色的衣服。这样的处理很有弹性、很有韵味。还有永元坐在公共汽车上看外面向后退去的景物，玻璃同样是冰冷的，窗内还是冷灰色调的，窗外的凤凰花却开得像火一般。总之，导演很注重冷暖色彩的变化，不让影片带给人过多的悲凉，而是通过这种变化带给观众对矛盾世界的另类思考。

【创作案例】

做色彩处理的行家里手

要懂得影片必须有统一的色调才能使色彩与其他方面和谐交响。整部片子做成墨绿、翠绿、橄榄绿和黄绿、浅绿组成的绿色调，配以大红、玫瑰红和淡黄等其他补色和对比色等，组合成对立统一的影像整体。一些线条刚硬的建筑物也尽量用植物的枝叶、用绿色去柔化它们。但还有更深的色彩学：长时间的阴天使我要表现的"龙眼树林侦察"这场戏有阳光斑驳影面（画面）的计划落空，几番纠结之后，我决定用"动态色彩学"❶的办法来弥补遗憾：当摄像机要扫过近景黄绿色的龙眼树枝叶时，我故意拉动枝叶使之强烈摆荡来造成色彩的冲击感，再配以男生换上的荧光粉绿上衣和女生换上的大朵红花裙来代替太阳的光色。另外，我还要求演员增加表演细节来减弱单调感。不只色彩学，光学及其他物理学常识都要懂得运用。（摘自《〈案／情〉创作笔记》）

❶ 笔者的"动态色彩学"是指两种或两种以上的色彩存在于物体的运动中，使观者发生错视的色彩学现象，有点像法国点彩派绘画的色彩拼置效果。

三、"电影性"及其他

关于电影特性的定性，我们知道早先有人将"运动照片"或"运动性"等放在一大堆所谓的特性关键词中被相提并论，20 世纪 90 年代初周传基老师干脆只强调"运动"，几年前我提出"影像动感"，直指电影的特性是图像光影的运动。现在，笔者觉得跟文学有文学性一样，电影的特性还是直接叫"电影性"好。"电影性"是由"影像动感"来体现的。我觉得直呼"电影性"的重要意义是把大家从"综合性"、"文学性"的惯性思维中拉拔出来，用改变理论的基础——改变惯用术语的方法来确实说明电影艺术的独立性。

现在很多教科书关于"影视特性"的论述还是相当混乱的，写了一大堆"特性"，"一大堆"如何能"特"呢？所谓特性，乃是这门艺术特有，而其他共有的东西只能是共性，就像文学、艺术都共有蒙太奇。蒙太奇的意思是结构，不是电影特有的。音乐、戏剧、舞蹈和影视都有"运动性"，影视作品特有的是"影像的运动性"，是"影像动感"。电影艺术特有而其他艺术不具备的特征才是电影的特征。

（一）上镜头

"上镜头"或"上镜头性"实际上来自于照相（photo）和神采（genie）两词的组合，开始由意大利电影理论家乔托·卡努杜提出，后由法国人路易·德吕克于 1919 年在《上镜头性》一文中专门论述。他们都是强调电影视觉性的，但我们今天要特别强调他们也强调过的电影运动性。为了更好地宣示我上面讲的"电影性"，也就是为了更好地宣明"影像动感"，我们要说："电影性"和"影像动感"与"上镜头"是关系紧密，甚至是可以划等号的。如果我们要拍摄的大多是静态的事物，拍出来的东西就会因为缺乏动感而没了电影特有的美感。那些本身就比较有动感的事物就是"上镜头"的影视素材。

"上镜头"和我们常说的"上像"不同，"上像"是静态的，"上镜头"是动态的，这一点请大家记清楚。

（二）"影像动感"

首先，让我们更深入地讨论理论界关于"影视特性"认识混乱的问题。我们看到综合性、逼真性、假定性等可疑的关键词大行其道，有的书上还分成文化特性（包括时代性、社会性、民族性、国际性、文化品格和艺术创新）和艺术特性（包括画面、声音和蒙太奇）及美学特性（包括造型性、运动性、逼真性和假定性）来讲，"影视特征"、"特性"能有这么多吗？

时代性、社会性、民族性、国际性、文化品格和艺术创新，画面、声音和蒙太奇，造型性、运动性、逼真性和假定性，等等，这些都是共性！绘画、书法和摄影者等共有"画面"，音乐、戏剧戏曲、和影视等共有"声音"和"运动性"，雕塑、舞蹈和戏剧戏曲等共有"造型性"，戏剧、摄影和影视等共有"逼真性"。"蒙太奇绝对不是电影的特性，因为它的原意是"结构"。

其实，"特性"等同于"排他性""独立性"。绘画的特性是色块和笔触，雕塑的特性是立体造型，音乐的特性是有节奏变化的声音。

"电影"顾名思义就是有动感的影像，所以"影像动感"才是电影艺术的特性。

以往的影视理论文章中关于"特性"的论述，似乎只有周传基老先生的言论是正确的，他说影视特性是光波和声波的运动，或干脆就只讲"运动"或"似动"。另有一些人说是"运动的照片"也基本正确。但从语言表达的准确性要求来讲，"光波和声音的运动"，"运动""似动"及"运动的照片"都不够贴切，笔者以为"影像动感"最为精确到位。

（三）体现"影像动感"的方法

影视是视听结合的活动影像，拍摄对象或摄影机的运动方向、角度，运动中的物体重量、体积、面积、复合的各种运动关系形成的节奏和韵律，等等，都对视听效果造成明显的心理影响。下面我们主要分析客体运动构成的动感形式所表现的表情和风格，也稍带谈论摄影机的运动对艺术效果的作用。

图书馆和市场上的影视理论书籍有很多，但关于"影像动感"的表情和风格条分缕析的书是找不到的。我们下面的论述只是初步探索的记录，不足之处将在以后不断的研究、修改中完善。

1. 被摄物面积对比。拍一面墙接着拍一张纸和拍一面墙接着拍一扇门是不一样的。不同的面积对比对影片的节奏和韵律的影响是显而易见的，比如《泰坦尼克号》的大船跟人及其小物件的对比，比如伊朗电影《小鞋子》里的小鞋子掉到水沟里时观众看到的似乎是大河中飘泊的小船，等等。

2. 被摄物体积和重量对比。体积大的物体不一定有分量，一块小石头就比一堆棉花和一大朵云来得重。有时候拍相同体积的东西也能拍出不同的重量感来。拍战争片的时候，我们可以让一群瘦小的女战士在一屋杂草堆中翻找一颗定时炸弹；拍一面白墙再拍霉变的墙观众的感受全然不同。

3. 被摄物运动方向对比。日本电影《远山的呼唤》的主体（摄影机）和客体（被摄物）的运动方向总体是左右横移的，但在情感升华的高潮部分男主角骑着黑马在草场的坡地绕着圈展示着高超骑术，效果不错，只是绕成的圈儿太圆了点。张艺谋电影《我的父亲母亲》里的运动形式整体上我们似乎辨别不清，但女主角在山坡上奔跑的煽情部分却是抒展的，横向运动的，抒情效果也不错，只是这山坡好像太平坦了。客体不同的运动方向给人不同的感受，向前成斜线运动肯定带给观众失衡的暗示，客体斜

线运动若再加上主体的成角拍摄，或再加上鱼眼镜头，就会出现夸张、变形的有表现主义倾向的影面（画面）。

一辆汽车或一列火车使向正前方和驶向右边或左前方，一艘船横向或左或右行驶和迎面开来，这些被摄物体不同的运动方向给观众的视觉冲击波显然是不同的。比如同样是拍摄火车，不同影片、不同的创作人员是根据不同的主旨、观念、风格来选择被摄物体的运动方向的。

4. 被摄物运动速度对比。运动的速度当然最能体现动感，但如果一味强调速度而不是在不同速度对比的运动物体系列中来表现，就不能体现审美价值。关键是对比，对比中显出美妙的节奏和韵律。要在快速运动的基调中、在常态运动的基调中、或在慢速运动的基调中表现出丰富多姿的变化。但不管基调如何，变化如何，被摄物的运动速度对比都要与观众生理结构和心理结构的一般规律基本合拍。

5. 摄像机运动角度对比。大家经常看到很多摄影师拍照片时或趴着、或仰着、或歪着，都是为了有一个比较独特的角度拍到别样、另类的照片。影视摄影师不但趴着、仰着、歪着，还得用摇臂、轨道等其他辅助工具进行创作，也是为了拍到与众不同的好影面（画面）。德国表现主义电影的影面（画面）最有个性。人性中总有那么个角落需要视觉刺激，将有刺激性的拍摄角度控制在一定的范围内，就能在强调戏剧冲突或提升奇观效果的同时提升精神性。

6. 各种动感因素的"关系织体"。好看的电影都是各种动感因素既对比又谐调的视觉关系的充分展现。我倾向于把这种视觉关系称为"织体"，因为"织体"看起来更立体、丰富、全面。这个"织体"的各个层面和各个角落中的面积、体积、重量、方向、速度等因素的组合应该是有序的，是既对立又统一的，如此方能成为迷人、耐看的优秀电影。例如："首先有各种风中的或镜头运动中的树林的绿意元素的编织作为影片的背景，伴随着夏天的蝉鸣的合唱及忧郁的时缓时急的琴声，再网织故事的动态细节和主要段落来合成一部完整的故事

片"（摘自《〈绿〉创作构想》）

笔者以为，只要将以上各项分别做好，又使各项间呈现出和谐的关系，那我们所做的影视作品定然好看无疑。

（四）影像动感的节奏变化

有人认为影面（画面）理应是动态的，因为世界就是动态的。

也有人认为镜头静稳才是好的，因为静稳使"影面"工整，静稳可以让观众看清事物的真实情状。在他们看来，动感固然也真实，但却影响观众看清真实的细节。

讨论至此似乎触碰到哲学问题了。那好，那我们就来讲点对立统一，也讲讲过程转化的问题。

动与静的关系是既对立又统一的关系。没有绝对的静止，但有绝对的运动。静止是相对的，它是在与快速运动的事物对比后显现出的事物慢速运动的状态。

其实，世界的真实情态是动与静之间的转化过程呈现，电影能较为真实地表现这个过程，并着意表现最激烈的动（高潮）和最悄无声息的静（低潮）。如此，电影作品就定然能拍出像优秀的交响乐那样美妙的节奏变化来。

容体面积体积及位置关系律图解

明暗节律图解

地平级表现节律图解 2005.9 向东

我们在一些优秀的影片中看到一些节奏变化的特殊处理，有点像乐曲中的休止效果，又像是导演故意放一点不和谐音在里面，比如强烈运动镜头中突然出现静止的"影面"，但转瞬又奔突起来的特异艺术处理。

特别是艺术效果与摇身变化的魔术颇为相似，为的是转译我们内心世界的秘密，也为了暗合当下殊异的世相。

我们既要掌握常规的表现节奏变化的艺术技巧，又要敢于使用反常规的特殊的表现节奏变化的艺术手段，只有这样我们的电影才能推陈出新。

【教学讨论】

学生：我觉得《佐罗》和现在的好莱坞大片十分迥异，它的风格比较轻快，是因为时代的原因还是因为地域的原因？

教师：欧洲电影的风格和好莱坞大片的风格肯定是不一样的，欧洲电影是以艺术性高超著称的，尽管是商业片也会染上浓浓的艺术色彩，不管什么类型的片子都拍得比较细腻、舒缓、含蓄。而好莱坞大片则追求强烈的刺激性，讲究大透视大冲击，声音忽大忽小，"影面"的突明突暗，比如一颗子弹打出来，我们可以看到子弹好像正朝着我们飞过来，由小疾速变大，十分的惊险。剑刺出来也疾速变大，再给它来一个加速，接着人跳将起来，外加一个 360 度全景环拍，这一切都是为了强烈地冲击观众的视觉和听觉。

欧洲的电影大都拍得很有趣，就拿《佐罗》来说吧，佐罗和士兵打斗时，我们看到十分潇洒的动作，其实它结合了一点舞蹈的成分，像剑要刺出去的时候，佐罗会先用剑在空中画一道弧线，然后手往两边张开，像翩翩起舞的样子，击剑的动作讲究对称、均衡的美感。我们亚洲的部分电影也有有趣的，我们看到李小龙的动作也是很帅的，里面糅合了芭蕾舞步。《远山的呼唤》那匹马会踩花步，这也拍得很有意味。

学生：《佐罗》的场面也十分有趣。

教师：阿兰·德龙的表演十分出彩。现在我们看美国大片，像《蜘蛛侠》，里面虽然有刺激的特技动作，但《佐罗》里面的打斗动作既像杂耍又像真实的击剑动作，观众既像在看魔术与杂耍，又像在看击剑比赛。

学生：影片（《北非谍影》）中反复出现《时光转逝》这首曲子，好像黑白片都很注重音乐的运用。

教师：黑白片少了色彩，少了一个影响观众的原素，创作者和观众自然会将注意力集中在其他元素上面。以前的片子很强调音乐的主观艺术性，用来烘托强烈的感情。

大家要注意影片的音乐节奏和视觉节奏的配合。

有一个情节的剪辑点和节奏变化做得特别好：男女主角正在喝酒，突然闻知德军进城了，两人放下杯子奔到窗前。两个人是一前一后、一左一右放下杯子的，同样是一前一后一左一右奔到窗前的，节奏线紧凑、递进。很不起眼的场景也可以变得很有东西看，值得反复品味。要注重道具在故事情节中的作用。比如拍一个农家孩子回家自己做饭做家务，如果一个劲儿拍这个孩子如何如何做，观众的视觉很容易疲劳，如果中间穿插出现小猫或小狗的镜头，就会变得比较有意思。要注意细节的积累和视觉节奏线的递进。

学生：《谍影重重2》汽车追逐的戏份非常重，在其他动作电影里也有很多汽车追逐的情节，比如《007之大破量子危机》一开始邦德在公路上演飞车追逐的场面，我觉得其拍摄和剪接风格和《谍影重重2》非常相似。老师您是怎么看西方动作片里面频繁出现的汽车追逐场面的？

教师：为什么动作片里老有追车戏，很简单，因为它"上镜头"。汽车追逐的运动速度非常快，当汽车急速从人们眼前穿过，影片的节奏感会骤然加强，很容易就能营造出紧张的气氛，从而达到吸引观众的目的，有太多的电影拍追车戏，从总体上看都是老套的，不值得提

倡，再说看多了要倒胃口的。

学生：说到影视艺术的动感特征，我想缺少动感是很多电视节目不好看的主要原因，特别是领导开会等新闻画面，往往使用太多静态构图，观众看起来很乏味，老师您怎么看呢？

教师：是的，现在我们很多电视节目的艺术水平确实不高。很多人为什么喜欢好莱坞电影，因为它在节奏处理上有讲究，几乎每三五分钟就会有一个亮点，懂得制造一个个富于动感的小高潮，从而满足观众的视听审美需求。而我们的不少新闻节目，不只缺乏特别的创意亮点，节奏上也不能做到张弛有度，很容易让观众视觉疲劳。国内不少纪录片也存在这样的问题，缺少节奏变化，没有弹性，没有张力，拍得很失败！

与会议有关的新闻也是可以拍出动感来的。开会时人们不可能一直一动不动坐着，领导讲话时，与会者不可能都坐得像死人似的，完全可以抓拍一些人的"小动作"来调节，还可以捕捉人的表情变化，以此达到使画面生动的目的。很多人为了画面的稳定，老把三脚架"钉"在那儿，拍出一大堆呆滞的镜头。固定长镜头往往隐喻死气沉沉的东西，这明显带有讽刺意味。

学生：《小鞋子》是一部结构严谨的影片，围绕着一双小鞋子展开故事情节，从补鞋开场，以买鞋结束。这部影片对人物内心的刻画很细腻，也很生动自然。影片的整体节奏很流畅，就像一条小河慢慢流过。

教师：这个导演很注重细节。莎拉穿着哥哥的鞋子上体育课，刚开始她很不好意思，往后退，把脚缩在后面。后来老师说就应该像她这样穿运动鞋来上课，她才笑了，站到前面来。还有莎拉的妈妈腰酸背痛的时候，电视里刚好播映关于鞋子与健康关系的节目，等等，拍得好的细节还有很多。

学生：老师说过这部影片摄影的机位太固定了，但我觉得这要依题材而定。《小鞋子》取材于底层生活的点点滴滴，是表现普通老百

姓的，没必要拍得像好莱坞动作片那样刺激。另外，我觉得它朴素、清新的色调也挺好的。

教师：我没说《小鞋子》要拍得像好莱坞动作片那样刺激，只是觉得它的机位太过固定了。影像动感是电影的特性，非常重要，而《小鞋子》恰恰缺乏这个。导演和摄影师在处理哥哥阿里和妹妹莎拉换鞋的时候，摄像机老是固定在一个地方，这是很明显的缺陷。起码要左右摇拍，像人的眼睛观察事物一样，镜头不要僵硬。央视现在有进步了，360°节目中，镜头在水均益与女主播之间摇移着拍。香港凤凰卫视的天气预报和央视的天气预报就不一样，他们播报某地的天气时，画面就切换到当地景观，将播报的内容转换为影像，更直观更生动。新闻节目可以移转拍摄主持人的侧面、背面、正面，现场播报也可以切换到工作人员进进出出的场景，可以拍场景的各个角度。新闻节目、天气预报尚且可以拍出这么多变化，更何况是拍电影！但是，凤凰卫视也有很多毛病，比如它的画面色彩和字体太杂，我曾经看过6种不同字号字体的文字同在一个画面上，太花了。欧美国家的电视画面一般都有主色调，很协调。

学生：我想谈一下《佐罗》的开篇部分。连绵的山脉和佐罗骑着马越来越近的身影，虽说这个长镜头的整体感觉很上镜头，但我觉得它持续了太长时间，让人产生了视觉疲劳。而且配乐轻快而富有幽默感，似乎抢走了画面的吸引力。

教师：《佐罗》的配乐应该算是很优秀的，一开篇音乐就给全片定下了浪漫、潇洒、有情趣的基调，让观众一开始就对这部片子有一个整体印象。我不认为配乐抢走了画面的风头，它明快的节奏像是骏马踩着音符，间或有口哨响起表现了佐罗的不羁性格，应该说是烘托了画面才对。

学生：《谍影重重3》给我留下最深印象的是它镜头的摇晃和移动。它的镜头很少是固定在一处的，几乎一直处于运动状态，比如影片一开始在火车站正面人物与反面人物之间的跟踪与摆脱，后面展开

的剧情里狙击的情节，在摩洛哥小城里的追逐与搏斗场面等，镜头一直紧紧跟拍剧中人物的一举一动。伯恩与对手近身搏斗的场面由于镜头晃得厉害使人看不清楚打斗动作，也看不清完整的人物形象，这是导演有意为之的吧？

教师：是。我们在好莱坞的动作片中偶尔可见这种镜头的运用，但它在《谍影系列 3》中得到了最大程度的发挥，我觉得它发挥到了极致。其实它也是一种写实的风格，它可以更形象地表现男主角动荡不安的生活状况，它像催眠法把观众带入特定的故事情景中。

学生：我很喜欢这种镜头，虽然观看时有一种应接不暇近乎视觉错乱的感觉，但这样摇晃的镜头更真实地表现男主角的生存环境。不同于平稳拍摄的国产动作片中的武打场面，国产动作片拍摄的人物几乎都是动作完整的，虽然可以让观众看得更清晰，但也使得整体节奏有一种拖沓感，也有一种失真的感觉。"谍影系列"在动感真实性方面的表现，是它的特色之一，也是影片的成功之处。

教师：不过，请注意，它不是从头到尾都是这种快节奏的晃动镜头，其中也有一些过渡的舒缓的片段供观众在紧张之余放松一下的。

学生：另外，我觉得非常有意思的是这部影片并没有把伯恩找寻自己身份的故事局限在有限的地域，而是伯恩按自己的需要，同时也

在中央情报局的间谍、杀手以及当地警方的追逐下把足迹遍及很多国家的许多地方，不同地域的风情为影片增色不少。另外，我以为男主角的动荡生存环境和镜头的晃动产生了共振的效果。当影片在美国、法国、摩洛哥、德国等国之间辗转展开故事情节时，导演并不是只将这些国家当作简单的背景，而是在具体拍摄中巧妙地把当地的绚丽色彩融入到叙事中。

教师：在摩洛哥小城里的那些镜头，伯恩和对手的打斗戏巧妙地把当地那种低矮的两三层的老民居置于整个追逐戏的环境中。另外，如伯恩迫于当地警察的追赶上了天台后就在老民居的屋顶没命地奔跑，又"飞"入一扇扇窗户，从这一家"飞"到那一家。你们注意到了没有，伯恩奔逃时不停地从晾衣杆上拽下一件件衣服，神速地绕成结做成"手套"，用来对付墙头的玻璃刺，这一细节可以成为经典啊！

还有，屋顶上那些晾晒着的衣服的各种颜色，周围建筑墙面的色彩等，都富有异国情调。

影片中有些小场景的处理非常细腻，虽然场景小但给人的印象却很深，你注意到这样一些镜头没有？

学生：伯恩和对手在洗手间打斗，空间非常狭小，周围都是墙壁，狭小空间使他们两个人都显得庞大，几乎充满整个银幕，强迫你把注意力都集中在激烈动作上。像他们就站在你面前互相厮打一样，他们的每一个动作你都可以看得很清楚。最后那个人被伯恩打死，就像倒在观众脚下。这场打斗看完之后大家的心情都很沉重。其他打斗场面可能会有一些唯美元素在镜头中，比如酷车啊，灯光、色彩之类的，打起来比较好看、刺激，但这个场面没有这些，也没有花哨的动作，但却真实得令人震惊！

教师：洗手间的空间非常小，压迫感大大增强，"寸劲"也就被放大了。

学生：我发现很多场景的拍摄，不管是谈话的戏还是打斗的戏都

是贴近人物拍的，和上次看的《远山的呼唤》里面的很多景别处理大为不同。耕作在春天里回到北海道，他先到牛棚和女主角打招呼时，小孩子在小阁楼上远远的看着他们，镜头是从小孩子的脑后拍过去的。再比如耕作和那三兄弟打斗的场面，镜头又是以小孩子的脑门为近景拍过去，展现的也是全景。

【创作案例】

（一）时空的"弹性"

在《案／情》的开头有三个"在路上"的镜头：一个是镜头自左前方朝右侧摇拍男主角的身影穿过林荫道的影面（画面），二是头稍微仰起拍男主角迎面走来的有点压迫感的影面（画面）。镜头稍微抬起是为在压迫感、紧迫感的同时有上升感和"急转弯"的意味。三是跟前面的运动方向相反的有石墙、长青藤的"长卷"。连在一起的三个影面（画面），由于空间和内容相同但角度不同，或"在路上"的意思相同但运动方向相反，因而时空被从不同的方向挤压后再被撕裂而充满"弹性"，为后面较为紧张的剧情埋下伏笔。有了"弹性"也使"动感节奏"有了别样的意味。（补记：第三个镜头，反方向"撕裂"的影面（画面）被挪到前头，以此来暗示一开始就有险情）

（二）对抗性在"变化"中逐步出现

在教师否定学生们的搜索方法后，大家开始拉网式对全校园角角落落进行排查。先是跟拍、摔拍两三个充满绿意的动态影面（画面）：女学生乘电瓶车在几个路段拍下几棵树、几面墙上面的"办证"和色彩鲜艳的涂鸦作品，另一些女生也在其他结构多变化的空间中拍到一些"办证"，紧随着拍他们或遭遇小西红柿袭击，或在篮球场边上差点被球砸中。这几个镜头因对抗性在镜头移动和光色的变换中逐步出现而较好地表现了"电影性"。（摘自《〈案／情〉创作笔记》）

（三）想办法做好光色和色彩

在这学期的拍摄过程中又遇阴雨天气，除了太阳出来时尽量抢拍

外，我让学生们穿着打扮亮丽一点，或最好靠近窗边光线充足的地方拍摄，也可以多用台灯和其他光源较集中的灯具。由于条件有限，我让他们买来包装用的锡纸自制反光板，阴雨来袭时我建议他们多多使用。

当然，后期制作时也可以把光线调强烈一些，让色彩调鲜明一点。

多拍有层次的"影面"也可以造成有阳光的错视感，因为层次多影调自然就较为丰富，色彩变化似乎也可随之多起来。

另外，由于是分组相对独立拍摄，各组分别完成的视频可能不好连接，考虑到这一点，我让他们每一条的头尾要尽量有动感，或拍人物动作，或在快摇（摔）镜头中开始和结束，让后期剪辑好做一点。还有，我让同学们在有的镜头的开始和结束的快摇（摔）中将颜色鲜艳的色彩拍进去，拍鲜花，拍红裙子，或拍鲜绿的草丛和树林等等，我觉得这样处理将使整个片子的光效和色彩丰富起来。（摘自《〈械斗〉创作笔记》

第四章　结构与长镜头

我们先来了解什么是真正的影视语言。

第一，语素方面。影视语言的语素和文学的字、词语素不同，和绘画的线条、笔触等语素不同，它独特的语素是推、拉、摇、移、跟、摔等摄影机的运动变化表现出的包括景别（特写、近景、中景、远景、全景）等相关的艺术效果。而所谓影视语言的"非独特语素"则不是影视本体的，因为如果没有照明、服装、布景、色彩、声音、表演，没有这些东西"电影"照样存在——有影像就有电影。这些"非独特语言"只是故事片"约定俗成的唯美效果"的辅助手段。❶

❶ 笔者所说的"约定俗成的唯美效果"是指长期以来电影创作中形成的电影就是故事片，而且故事片创作必须有"服、化、道"等辅助性艺术手段的思维定势，其目的是把影视作品做得更精致、完美、完整，也做得更加唯美。

第二，语法方面。影视语言的语法就是将影视艺术的语素进行合理的编织和布局，使不同的编织和布局用于不同的艺术诉求。我们从如下三方面来讨论影视语法（短镜头组合和长镜头组合。"组合"就是"蒙太奇"，就是"结构"。"结构"不是影视特有的，它是一切艺术形式的共性）的功能呈现。

1. 在影像的叙事、抒情、表意的功能中，其叙事功能最强。

2. 其他影视理论书籍往往强调"特定符号性"，但我以为电影视觉符号的特定意念指涉带给观众生理、心理上的暗示和其他艺术一样，并没有可强调的特殊性。它不但没有特殊性，比起其他艺术形式来它更明显地呈现出共性。这是由电影影面（画面）的瞬间性和直接性的特点决定的。

3. 至于"自然突发性"，就是语素组织的意义的偶发性——剪辑师通过相同语素在不同影片中的不同组合呈现不同含义——从不同角度深化、改变既定、已有的构想，就像 H_2O（水）本来可以灭火，但在特定的情况下又会变成 H_2 和 O 两种最好的燃料，这是事物的分离和重组造成的。

第三，修辞方面。影视语言的修辞手法和其他艺术形式的修辞手法一样，大体上有象征和隐喻两种。

由于影视艺术的通俗性和瞬间性特征，象征、隐喻要少用，甚至不用。❶ 但是，因为艺术风格的多样性呈现，我以为有一些小众化的影片隐喻、象征手法可以用得多一点，这是很正常的。只是我们讨论得更多的是大众化的影视作品。

❶ 影视作品要少用隐喻，因为这种跟象征派诗歌的意象手法一样的艺术技巧使影视变得比诗歌更加意义模糊。"朦胧诗"（"朦胧诗"是 20 世纪 70 年代末 80 年代初我国改革开放初期产生的诗歌派流，因意象朦胧而得名）可以慢慢读，但影视过片太快，因此影视作品越变越以充满生活日常肌理、强调真实性为主要特征的纪实风格为主流。故意把话说得不清不楚有什么好？适当使用隐喻可以使作品有含蓄意味，但使用太多观众会不知所云。而如果都不用隐喻，也会使影片显得单薄而缺失韵味。隐喻可以多少用一点，依我看一般应该用在情感戏与理性升华的交汇处。少用隐喻，这是由影视艺术的"读图"通俗性决定的。

基于以上的认识，我对有的论著中的"造型的隐喻"、"戏剧的隐喻"、"思想的隐喻"、"结构的省略"、"内容的省略"等内容就不讨论了！因为这些东西都是其他文艺所共有，而我们是着重讨论影视本体的。

一、蒙太奇就是结构

通过对影视语言的学习，我们知道"蒙太奇"只是所有事物都普适的"结构"，它不是特有的影视语言。

在中国，外来词"蒙太奇"的使用真是太普遍了，只要人们谈起电影几乎就会想起这一概念，绝大多数人的思维定势总是：蒙太奇是电影特有的。这是十分奇怪的现象。

我们知道蒙太奇一词是法语 Montage 的译音，是建筑学术语，意为组合或结构。借用在影视学里，意为镜头的组接、组合，即整体影片中各个局部的逻辑组合或结构形式。普多夫金曾经给过较完整的定义：以若干镜头构成一个场面，以若干场面构成一个段落，以若干段落构成一个部分……无论文字如何表达，我们都可以看出一个意思——蒙太奇就是结构。平行蒙太奇、交叉蒙太奇、纵向蒙太奇、横向蒙太奇，等等，这些讲的都是结构。

笔者以为影视艺术研究应该把镜头侧重点放在语言、长镜头和动感美的呈现等方面。由于蒙太奇并不是电影特性的组成部分，它应该被放在事物的共性中加以研究。基于以上的认识本书将"蒙太奇"一概改为"结构"，并在与蒙太奇交叠的"结构"一词后面加"（蒙太奇）"，使读者更好地领会笔者的观点。

下面具体谈一谈几种重要结构（蒙太奇）。

（一）平行结构（蒙太奇）和交叉结构（蒙太奇）

平行结构（蒙太奇）是影片的两条、多条线索并行展开叙事，很多场面宏大的战争题材的影片都用此法。当并行展开的两条、多条线

索因为某些原因而交叉时就变成交叉结构（蒙太奇）。许多战争大片都是"平行"与"交叉"结合的，毛泽东和蒋介石双方在电影里常常"平行"又"交叉"。史泰龙主演的《最后的杀手》以交叉结构（蒙太奇）手法为主，辅以平行结构（蒙太奇）手法来展开故事。动作片常用此法来表现强烈的戏剧冲突和刺激的视觉效果。"我布置'打架'、'对抗升级'、'投射'、'追击'、'械斗'等不断升级变化的情节，让五个小组分别去拍。在拍摄过程中，经反复讨论再定出'滑板'、'寻人启事'、'树林'、'瀑布'等题目，要求大家去深入表现，并强调注意渲染些许浪漫色彩。最后，我打算随机应变拍一些生动的细节将各个段落（捕捉一些艺术作品的创作瞬间）串联成整部影片。"（摘自《〈械斗〉创作笔记》）

（二）旅行式或串珠式结构（蒙太奇）

旅行式结构和串珠式结构（蒙太奇）是类似意识流的较为自由的结构组合方式。但不管怎样自由，某种内在的逻辑规律总是要的，不管是"摸着石头过河"那样一路拍去，还是将各个相关或不相关，直接或间接的部分串联起来，故事情节中总是时隐时现观众可以捕捉到的视觉信息。《卡桑德拉大桥》由一些个人、一些车厢的细节、一些情节串联而成，《阿甘正传》由个人的成长经历及周围的世相细节串联整个大时代有代表性的事件来组合成影片。"各个小组做完打底和升级的作业后，我再给他们新的拍摄内容：唯美的细节有'咖啡厅'、'舞蹈'和'动物布雕'等；朴素的细节是'夜市追踪'、'马路追踪'和'体育场追踪'等镜头。做完这些细节后再将它们缝合到'打底'和'升级'的内容中去。做这些作业的意图是让影片的节奏和韵律更完美。"（摘自《〈械斗〉创作笔记》）

（三）剥层式结构（蒙太奇）

此类影片剧情的展开就像剥包菜一样，一层层探看故事的发生和发展，最终使真相大白于银幕。悬疑片几乎都用此法拍摄，只是有的由外向里剥去，有的由里向外剥来，而另有一些影片却较为综合地时而向里剥又时而向外剥。"福尔摩斯"、"波罗"、"007"等系列影片均属此类，"案中案"更需运用此法表现。"剥层式结构（蒙太奇）在《械斗》中不是主要的表现手段，我只要求它隐约可见就行。但做好它是极不容易的，做好了影片将变得较为耐看。总括地说，整个影片的叙事应该体现出自然的渐变、渐进效果。"（摘自《〈械斗〉创作笔记》）

（四）镜头内部结构（蒙太奇）

镜头内部结构（蒙太奇）是所有结构（蒙太奇）中最奇特的一

种。这种像后现代主义压缩、拼贴（没有痕迹）时空的结构（蒙太奇）组合方式，极具时空压缩和放大的弹性和张力。一个老头向窗外喊某某人接电话，镜头快速移到一面墙（墙作为两个时空的"共用面"）后面，那个人已拿着电话谈得很起劲了。"'变形之爱'和'画像确认'的两三个片段可用粉墙和大树作为'共同体'来做镜头内部结构（蒙太奇）。"《械斗》里面用了五六次镜头内部结构（蒙太奇）技巧。（摘自《〈械斗〉创作笔记》。这一情节已有改变）

镜头内部结构（蒙太奇）虽是主观的艺术手段，却是很符合人的思维、想象习惯的。它能给观众真实的感觉是因为镜头没有切断，这使时空的转换显得自然、流畅。当代纪实理论认为电影应当以镜头内部结构（蒙太奇）和后面介绍的景深长镜头为主要拍摄手段来抵抗传统蒙太奇（结构）的主观、霸权。

（五）叠印和多银幕结构（蒙太奇）

不同画面叠印技巧现在很多人还在用，它交代了不同时空的转换、变化，或强调情节的交叉关系，或交代某种情节交叠和情感关系，拍出来的效果有梦幻感、超现实感。多银幕结构（蒙太奇）的形式就是把画面（影面）一分为多，这种技巧目前已很少见。几年前我见到管虎导演的一部刑侦题材电视剧，四个画面同时出现；还有某个前卫艺术家拍的前卫影片，两个画面同时出现：一边城里人把乡下人杀了，另一边乡下人把城里人杀了。电视专题片"多银幕"用得比较多，如果大银幕用"多银幕"技巧会让人产生极不真实的感觉。老导演水华在电影《伤逝》中用"多银幕"表现男主角的内心活动。"《械斗》可以用少量几个'叠印'来渲染影片的浪漫气质，但不可太明显（交叠部分明度对比要弱一点，次数宜少不宜多），要让观众觉得这样做好像是自然而然的。"（摘自《〈械斗〉创作笔记》）

二、长镜头的主体性地位

"长镜头"三个字在创作圈里和理论圈里，特别是在理论圈里不全是指技术方面，它还代表重要的理念——新现实主义、纪实风格、前卫影像等与先锋精神有关的影视艺术风格。

很多教科书为"长镜头"规定长度，这是极为荒谬的，因为长镜头长短之分是相对的，长镜头是相对于被切短后再主观组合的"句子"或情节而言的，镜头长短的运用要看实际情况：可以一个镜头完成为什么要麻烦多个镜头？另外是观念方面的诉求，因为长镜头能客观地展现时间、空间没有割断的整体，及时空的相对完整性多给以观众的多义性观看和思考的余地。

由于长镜头在技术上和艺术上体现出的真实性和多义性等特征与当代社会的人道、人权等方面的诉求合拍，因此注定了它在当代影视艺术、技术中的主体性地位。

下面我们来分类研究长镜头的艺术特征和某些主体性意义。

（一）固定长镜头

在机位固定不变的情况下连续拍摄的影面（画面）称为固定长镜头。虽说它表现单调和死阴的情境最为适合，但表现庄严、沉静也是可以的，虽然有人认为由于固定长镜头因稳定而使影面（画面）显得工整，认为它符合纪实风格对真实性的追求，但不要忘了"生命在于运动"，有动感才有更好的真实感。在固定长镜头的拍摄中可让客体动起来，特别是拍比较静的人或物体时应尽量发现、表现一些动感细节。"《械斗》中'变形之爱'的细节可用固定长镜头先拍古怪的动感'影面'，继而定格处理，以此来暗示爱的变质和休止。"（摘自《〈械斗〉创作笔记》。这一情节已有改变）

（二）变焦长镜头

镜头在不同的景别层次中寻找不同的客体焦点，影面（画面）动态的虚实变化异常地生动美妙，适合表现刑侦题材或气质浪漫的怀旧题材。"《械斗》展现'树林险情'的影面（画面）实际上有变焦长镜头的效果，这使橙红裙子和层层枝叶及阳光斑斓的叠织呈现流光溢彩的效果。'话剧'情节也尽量拍出变焦效果。"（摘自《〈械斗〉创作笔记》）

（三）景深长镜头

这类长镜头的特点是着重纵深空间中每个层次的丰富表现，或大透视空间效果的清晰展现。对真实性有特别诉求的当代文艺片来说，景深长镜头更多的要求创作者在不同的景别（远景、中景、近景、特写）中都要有细节表现，特别是要求演员在每个位置都要认真表演，这样就有更丰富的内容可供选择观看、思考、判断。其实生活的形态原是如此，只是创作者常常在"高于现实"旗下武断切割提取一些自以为重要的片面的、偏执的东西硬塞给观众。景深长镜头是当代纪录风格电影的利器之一，它是跟镜头内部结构（蒙太奇）粘合在一起的。"景深长镜头如果和多层次运动的场面调度紧密结合起来，那才叫精彩纷呈。《械斗》的'械斗'和'话剧'等情节尽量用上此法。"（摘自《〈械斗〉创作笔记》）

（四）运动长镜头

"要根据剧情的需要巧妙地使用推、拉、摇、移、跟、摔相结合的拍摄技巧来展现运动的长镜头的艺术性。复杂多变的大场面大多用这种手法拍摄，《械斗》就是用这一技巧拍'械斗'、'话剧'、'体育场追踪'以及'树林险情'等情节的。镜头模仿人的眼睛拍出推、

拉、摇、移、跟、摔自然组合的运动长镜头，再配上混杂的色彩和丰富的音效，这样，整个情节就会在显得异常紧张的同时呈现出流光溢彩的影面效果，而且也会因推、拉、摇、移、跟、摔体现的不同'表情'而让影片变得五味俱全!"（摘自《〈械斗〉创作笔记》）

本节中谈论的是侧重技术方面的长镜头，在后面的章节中我们将侧重观念方面的讨论。

（五）意象长镜头

笔者本想用自己独创的"象象"来代替"意象"，但怕大家看不懂而仍旧用"意象"。

在我国用"意象"讨论艺术和在国外的情况不同，我们所说的"意象"带有写意传神的意思。

笔者所讲的"意象长镜头"是指影片的某些段落其实是短镜头的组接，但由于气氛相同、情节相同、动作相同，甚至光色相同而浑然一体，因而大家似乎都把它当成是时空统一的长镜头看待。学生葛懿帮我拍的《洗罪》用的就是"意象长镜头"技巧来表现其中的某种艺术精神的。

三、"蒙太奇（结构）扩大化"与"蒙太奇（结构）控制论"

在追求真实感所使用的长镜头、景深镜头、本色演员和偷拍、抢拍等手段中，长镜头的地位凸显。

从巴赞和克拉考尔倡导的强调时空的统一和延续到当下纪实风格的普及，长镜头都和"自由民主"相暗合，凸显出社会现实和艺术精神的"求真务实"。

巴赞和"蒙太奇"唱反调，指出它破坏了时空的统一性真实感。"蒙太奇"代表电影作者自己和创作背景的意识形态的话语霸权，这

种话语霸权的长期存在和夸张表现的现象，被笔者冠名为"蒙太奇扩大化"。克拉考尔和巴赞都反对主观性表现，他们认为电影应该用长镜头表现多义性，因为真实生活本是纷繁复杂的。

后来出现的米特里的综合理论则认为在长镜头和景深镜头构成的纪实性真实中，加进适当的主观的蒙太奇（结构）并非不真实，因为不管是什么风格都是经过了主观选择的结果。

主观的剪辑、组合是不可避免的，影片如果没有主观的结构（蒙太奇），很难想象观众能把一部电影看完，只是要把蒙太奇（结构）做得适当、自然，并尽可能地提供开放的想象空间。

以长镜头、景深镜头为主、辅以少量的蒙太奇（结构）符合观众的心理、生理需求，因为每个人的心里就有自己的蒙太奇（结构）思维和对蒙太奇（结构）的需求。以上这种观点，笔者自称为"蒙太奇（结构）控制论"。后面有些章节还将展开这方面的讨论。

【教学讨论】

学生：我印象深刻的还有永元为自己拍照的情节，真人突然转变为黑白遗像，这样的剪辑很有力。还有，永元与德琳在游乐园吃冰淇淋时，后面有拍婚纱照的一小群人，这个情节安排会不会奇怪了点？另外，这部片子的韩国片名为什么叫《八月圣诞节》？

教师：拍摄婚纱的情节，我认为是为了表现女主角内心世界，女孩希望她的爱情能结硕果。这有点"景深长镜头"的意思，那群拍婚纱照的人是慢慢走过的，有足够的时间让观众展开一点联想。至于为什么叫《八月圣诞节》我不清楚，有机会请韩国的同学来讲一讲。

学生：影片中有许多长镜头，我们看到了长镜头在拍摄节奏舒缓的片子中展示出优点，那么要怎样拍摄、剪辑才不会让片子显得沉闷无聊呢？

教师：不拍那些无聊、没意义的镜头就不会显得沉闷无聊。许多电影拍出来没能让观众满意，是因为有些导演和摄影师玩弄一些自己

迷恋的过于私人性的技术、艺术技巧。长镜头可以很好地捕捉一些微妙细节，但是一旦运用不当就会冗长沉闷，而且很可能导致电影功亏一篑。我这里得着重说明一点，并不是节奏缓慢的片子才用长镜头，我想，如果动作片为了更真实地表现情节推进和时空的自然流转也当使用长镜头。

学生：《八月照相馆》这部电影是长镜头的典型。基本上一个场景都用一个镜头一气呵成。不过它用的是固定长镜头，画面显得有点单调。为了避免因此给观众造成呆板的印象，导演就尽量在静态画面中设计些动态细节。像永元在参加完葬礼后坐在操场上沉思，右边就有几个天真无邪的小孩在玩沙子。永元站着和右边的德琳聊天，德琳故意左右摇晃椅子。还有下雨天，拍雨中静谧的街道，却有换气扇在转动。永元和朋友们一起拍照，右侧的好友醉得来回摇晃。

教师：这些都是导演特意安排的。和《小鞋子》一样，固定机位让影面（画面）有些呆滞，如果能结合一点摇移，就会使这些长镜头更加精彩、生动。

学生：我想讲讲《最后的杀手》。影片中也有一个交叉剪辑的部分，男主角与麦格都在酒店里找买家和卖家，买家也在找卖家，不同线索的事情，因为因果关联和时间上的同步被摆在一起，而观众所得到的信息大大多于剧中每个角色（买家并不知道有杀手在找他们，伊蕾也不知道），这样颇能制造悬念的张力。

教师：时空交织的表现当然是越丰富越完整越立体越好。

下面我们来谈一谈《佐罗》中长镜头的艺术处理。长镜头中的构影（构图）和用光等技巧的配合也非常重要。各种技巧的配搭要做到没有生硬的痕迹是不容易的，需要整个场面的成功调度和摄像等方面的娴熟技艺的配合。《佐罗》中的那个女主角回家的镜头中，侧逆光照在马车长长的辐线上，整个镜头映射出的动感光芒加上夕阳柔美的光中女主角曼妙的身段，而且这运动中的主体被放在追随动感的镜头中，并且是在若隐若现的黄金点上，带给观众非常唯美的感受。在另

一情节中，一袭黑衣装扮的佐罗出现在廊道中，这时候运动镜头中有穿着白色纱裙的女主角，还有浓密的层层绿叶相衬，或做前景或做背景，这样不仅使画面层次分明，还使前景的墨绿树叶在动感中分外朦胧美妙。

曲线拍摄打造的影面（画面），有动感，有韵律。曲线构影（构图）的运用要比一般的拍摄复杂，需要在实际拍摄中综合运用各种因素组合的技巧，无论是构影（构图）、光线、色彩，还是长的短的镜头组合，都要用发散性思维及对美的独特领悟来组织摄像机沿着曲线走过时拍下的各种美妙的东西。

学生：我想再讲讲《八月照相馆》的机位问题。印象最深的固定机位是德琳跟永元在雨中相遇的情景。机位固定，德琳由远而近，脸上的笑容慢慢地清晰，在我心里定格。让人有一种心痛的感觉。这时她似乎满有盼望吧，而我们却知道那永远只是幻想。

教师：这说明只要用得对，技术本无对错之分。下面谈一谈《尼罗河上的惨案》吧？

学生：影片让我印象深刻的是它的悬念设置。导演在不脱离原著情节的前提下，用电影艺术的各种手段来强调情节的紧迫感，观众的想象力在电影的光色氛围中很自然地被调动起来，陷入对凶手是谁的猜想中。影片勾勒人物关系时简洁明了，而在悬念与情节的设置方面做得较为繁复，使之不失为一部经典的悬疑推理片。

但它的案件情景再现做得还不够出色，对案件发生时人物的表情及其他细节的刻画显得较为粗糙，不够准确。几年前热播的古装推理电视剧《少年包青天》对案件的情景再现就很值得称道。它的现场复现，背景音乐的运用恰到好处，人物的眼神和动作的细微变化，都处理得很好。现在大量的与案子有关的节目也采用了这种表现手法，向观众还原案件发生时的真实情景，收到了不错的收视效果。

当然，由于当时的条件所限，《尼罗河上的惨案》存在着诸多不足，然而近四十年后，它能成为经典必然有充足的理由让我们去寻找

它的优点。

教师：它繁复的结构和光色近似完美的结合很多人是永远学不会的。

学生：我想谈点别的。我觉得电影如果没了音响的辅助，那演员的表现力就变得更重要了，一旦演员演得不好，如果表演不出彩观众又怎样欣赏影片呢？另外，您前面说过，构影（构图）有完整式和局部式之分。我觉得，虽然局部的构影（构图）能产生意想不到的效果，但它的抽象性能确保人们看懂吗？这样做会把影片做得晦涩难懂吧？会不会破坏叙事效果。

教师：整个片子应该是交响乐，各种因素应该浑然一体，这样才能构成本体张力和精神张力。结构（蒙太奇）和长镜头也当合理组合。如果完整式和剪缺式构影（构图）交替运用、互相补充就不至于使影片晦涩难懂。

学生：看完（《谍影重重3》）之后我感觉很累，因为将近两个小时的影片，情节太紧张刺激了，我的整个神经都是绷着的。另外，影片中独特的构影（构图）令人印象深刻。首先是开头有几个影面（画面），两个人面对面坐着谈话，镜头转到一方背后，画面四分之三都是黑色的，只露出对方的半个脸，眼睛炯炯有神，好像他的眼睛在预测险情，充满诡异和诱惑力。那个位置在不在黄金点上？

教师：我做过研究，当代审美的黄金比例大约是 7∶3 或 8∶2，你说的那个位置大体在黄金点上，黄金点在绘画、摄影作品中运用得比较多，但是电影毕竟是动感艺术，那个黄金点不会老老实实呆在那里，我觉得没必要重视它。但我又觉得长镜头跟拍黄金点可能有点艺术效果。

学生：我觉得影片（《谍影重重3》）拍得很出彩，整部电影的影面（画面）充满了强烈的动感，很抓人眼球。我认为整部片子都在使用老师您总结出来的"意象长镜头"。

教师：如果你决意拍一个相对静止的镜头，你一定要想办法让里

面出现一点动的东西。比如要拍开会之类的，可以抓拍旋转的电风扇，也可以拍茶杯里升腾起来的水汽，实在不行把窗户打开一条缝，让吹进来的风鼓动窗帘……总之，一定要尽管让画面动起来，这一点很重要。要记住，是动感使电影比照片更吸引人。好动感让蒙太奇（结构）更多变，让长镜头不至于沉闷。

学生：我觉得这部片子有一个不足，就是剧情不够精彩，也就是没有那种起伏很大的悬念。

教师：主创者在"动作"视觉效果上下了比较大的功夫，剧情的确是退居其次了，好莱坞的很多电影都是这样的。我觉得剧情、悬念已经够好了，因为它们是反过来辅助"动作"和视觉效果的。《谍影重重3》确实是"意象长镜头"的典范。

学生：我认为《佐罗》这部电影最特别的就是导演对特写的运用，导演用它来表达剧中人物的心理活动与性格。其他版本也同样，黑色的面具上露出一双会说话的眼睛。

教师：特写可以清晰直接表达一个人的内心情感，眼神、微笑都能很好地表达人物的内心活动，但用多了这种主观的东西就不真实了。现实中我们并没有看到那么多大头和大眼睛，大脸、大眼睛和大嘴切来切去的蒙太奇（结构）用得太多是很奇怪的。

学生：我印象最深的就是影片中阿兰·德龙的眼神演绎，迭戈、总督、佐罗三个角色各不相同。

佐罗是一个蒙面人的形象，所以我们只能看到佐罗的眼睛和嘴巴，特写仿佛能揭开佐罗神秘的面纱。

还有，我觉得声影（画）配合也非常好。简洁的音乐节奏配合主人公的各种精彩表演，特别是主人公舞蹈式的剑术在音乐中穿插很好看。

我还想说富有节奏的音乐加上马蹄声，再加上佐罗的飒爽英姿，这部影片的声影（画）配合是我看过的所有影片中最好的。

很多有马的影片印象中都拍得很好，比如《勇敢的心》也拍得

不错。

学生：刘老师，阿兰·德龙主演的电影《佐罗》给我的印象特别深刻。除了演员夸张的表情和动作制造了很多的笑料外，影片的配乐也能让人兴奋。那首充满了拉丁风情的主题曲贯穿整部影片，无论是开头佐罗骑着马潇洒地亮相，还是在影片中敌我双方相互格斗、追逐，或是结尾佐罗策马远去，精彩的情节中都响起了这段音乐。它有时传达的是一种紧张又带点轻松、搞笑的气氛，有时传扬着胜利的信息。总之，这段音乐好美！让我们的心随着音乐浮想联翩。印象中这段音乐也是有结构（蒙太奇）的连接作用的。

教师：音乐能营造出不同的情境和氛围，从而影响观众的情绪、情感。《佐罗》里的音乐是可以找到声源的：好像是从那位年轻的街头艺人弹奏的吉他中时隐时现地响起，它好像能带动故事情节的发展，这样做各部分就会比较有秩序，音乐似乎是它们的逻辑线索。另外，可以通过音量的强弱和起伏的变化来烘托剧情。

学生：说起《佐罗》，我想到有一情节是这样的，上校把人抓来做苦工，首先是拍这些人被铁链锁住而受伤流血的脚，然后镜头往左拉，很多锁链和很多劳工出现在我们面前。拍到最后一只脚时镜头往上摇移，最后我们看到他们正在做苦工的场面。后来这些苦力被解放时也是通过脚的特写来体现的。我觉得这种以长镜头为主拍出了多种景别技巧，体现了镜头语言的有意味的变化。

学生：我讲讲《最后的刺客》。有一些镜头为了让观众紧张而切碎并加快速度，比如男主角开计程车时被警察追赶，镜头在地面与直升飞机之间加快切换。还有男主角拿到钱后发现密码箱要爆炸的那一段，镜头切换的节奏明显加快。

教师：飞机上的光柱和立交桥上的光影，地面的和天空的镜头交替切换，看起来更有立体感，也使节奏、韵律更丰富。这段也应归属"意象蒙太奇（结构）"。

学生：我想分析《谍影重重3》这部片子。我觉得它最大的特色

就是它的剪接。例如有一段戏是这样的，那律师被警察追捕，男主角在不远处保护他。三位演员的戏是并行的，这段戏剪得非常紧凑，营造出紧张的气氛。还有一段戏是女主角要逃脱追杀她的人，她最终逃到结构复杂的民房，男主角一直在周围竭尽全力地想要保护她。他们都逃进民房后，男主角突然发现敌人，于是展开了一场生死搏斗。那打斗的场面是被分割成一小块一小块的，导演把前面的打斗、女主角逃走和后面的打斗分成三组镜头，然后再把这三组镜头切碎重新构成，这让观众眼花缭乱。我觉得整部片子的打斗拍得好，很真实。

教师：你刚刚提到的打斗场面，你觉得好看是因为它的短镜头组合的剪辑点找得比较准确。短镜头的特点是事物局部的快速组合会让人看得眼花撩乱。短镜头的使用在很多情况下是不真实的，因为它破坏了时空连接的统一性。但是，正如我们前面讲过的，在同一事件的同一空间和同一动作中，用"意象蒙太奇（结构）"会减少对真实性的伤害。

学生：我想谈一点跟老师您不同的看法。以前说过张艺谋的影片《我的父亲母亲》中章子怡在山坡上奔跑的那个镜头，您认为如果摄影师扛着机子跟着章子怡跑，镜头高高低低的起伏画面效果会更好。

我有些疑惑，摄影师扛着镜头，是跟在她的后面还是前面呢？若跟在后头，画面能否展现出她奔跑时前方小山坡的地形地势？若是跟在她前头走，就变成了她向镜头迎面而来，效果也应该好不了。若是像现在影片所呈现的那样，那就是摄影师跟在她旁边跑吧？两者的速度怎么协调？摄影师跟上了速度也很难顾及构图吧？当然，可以用车子之类的载着摄影机跑，但这样摄下来的效果也不一定有人在奔跑的感觉吧？

从章子怡在固定好的镜头前奔跑时一上一下的频率来看，如果镜头也真的跟着跑了起来，试想在那个高高低低的山坡上，画面该抖动得多厉害呢？那么会否影响画面的质量？观众看时会否觉得头晕？

我认为影片所呈现的效果已十分优美，也很流畅，太阳金黄的光

线和章子怡穿着红色衣服，运动中的光影效果非常美。我不知道如果改用老师的方案后能否做出更好的效果。

教师：你好像没有明白我的意思。我的意见很简单，她是在山坡上跑，但现在看起来像是在平地上跑。摄像机应该有起伏才对。我觉得这个长镜头在真实性方面做得不够彻底。

学生：老师，请问打斗场面为什么一定要用短镜头，而不能用长镜头？

教师：长镜头的特点一是不依赖于前后镜头而存在，可单独反映某个动作甚至完整的情节；二是时间的连续和空间的完整使事物几个方面连接衬映；三是观众可由长镜头内部推测故事的持续发展。因为打斗场面是非常激烈而杂乱的，用长镜头拍不出那种眼花撩乱的刺激性。不过也有例外的，像《佐罗》里面的打斗场面有时选用了长镜头跟拍的手法，拍出了真实情形。商业电影用长镜头拍武打动作，非常难得。

学生：我认为长镜头是相对静止和绝对运动的完美结合。《最后的刺客》最经典的是杀手在废弃的大楼里苦等猎物，夕阳斜射进来，侧照在往下淌的汗珠上的特写；杀手抖着脚喝光了水后解手以及第二次认错目标后的激烈反应等一些画面。通过人物或其他东西的运动来外化孤坐苦等的焦急心情。角色的心里激荡不安，但摄影机却是相对静止的，我觉得这种长镜头很好地诠释了内容和主题。还有《小鞋子》里面，同样有一组画面是运用这种手法：兄妹用传递笔记本的方式来沟通他们不敢让爸爸妈妈知道的事情，同样是意味深长的表现。

教师：长镜头需要流畅的镜头运动和同样流畅的精彩的演员表演来配合完成。长镜头拍摄是特别考验导演、演员和摄像师的功底的。就导演来说，长镜头要做到能够为总体构思的精神性加分，要为增强影片的艺术性服务。对演员来讲，长镜头中的表演会显明一个演员的适应能力和表演的持续能力，表演不到家观众能看得一清二楚。

学生：如果不是运用长镜头怎么能保证受众的眼球持续关注你的

镜头上的思想诉求呢？《佐罗》的开头有一条非常美的长镜头，表现了饭店里面整体的局部的一些情况，镜头里几个演员的表演，还有一只美洲豹的神情，以及升降拍摄展现的时空感，观众觉得拍得很真实。

教师：长镜头中没有"闪回"、"插入"等去割断，不会破坏事件发生、发展中的时空连贯，所以具有时空连续的真实感。同时也给了观众自由选择事物的自由。更多地呈现原貌，而不是传统的省略与带过，体现了当代电影追求真实的叙事原则。

学生：请问老师用长镜头怎样拍出动感？电影中每个镜头真的都不可多余吗？波状式的构影（构图）与块状式的同样是通过肩扛拍摄表现的，波状式的镜头可以随着情节由左至右或由上至下进行波线形运动，但块状式的怎么拍？

教师：长镜头拍动感，拍的对象如果"上镜头"当然就比较好办，当然摄像机也可以动起来，推、拉、摇、移、摔等，总之是调动一切动的因素，但主要是客体本身要动得好看。块状式和波状式的主要区别是块状式的地平线要基本保持平行。多余的镜头，就像我们平时听到废话一样，是无用的，应当删去。

学生：我想讲讲《八月照相馆》。这部电影是老师播放的比较温情细腻的影片。影片的每一个空镜头，每一个场景，演员的每一个动作好像都是有含义的。女主角因得不到男主角消息而神情郁悒，在洗手间里，她的情绪是随着她的动作、自来水等的变化而变化，并一步一步走向激化的，这比让女主角大哭大叫有意思多了。

另外一个片段我的印象也很深。接近影片结束时永元给自己照相，画面定格在相机"喀嚓"的那一瞬，镜头慢慢拉开，一张遗照出现在观众面前！导演把画面定格在"喀嚓"时，此刻是真人与遗照的时空转化的连接点。我认为导演在故事情节的转折、推进方面做得很用心。我想，若导演是在结尾处用字幕告诉观众男主角的死讯，影片的艺术性就会大打折扣。我特别欣赏有节制的艺术手段。

教师：有的表现性镜头必须发挥到极致、极端，有的却要含蓄、节制。

学生：《北非谍影》中反复出现瑞克酒店墙上的店名与标志，我发现很多老片都这样做，这可能是为了转场，或强调事件发生的地点，但我觉得很多余。电影应该用画面语言说话，尽可能避免用文字来注释，这也是老师您经常告诫的。

学生：关于《北非谍影》，首先电影的开头撼动人心，导演用写意的手法拍摄了枪战场面，紧接着过渡到故事发生的主要场景。这里浮躁喧哗，里面待着一些焦急想拿到逃亡通行证的各色各样的人。两个场景都是由全景开始，交代了故事的背景，又"粗中有细"地设置了故事发展的导火线——通行证，也留下悬念，那张通行证究竟会起到怎样的作用，这是故事发展的关键。其次，导演在这部影片中最常用的一个手法就是抛包袱表现悬疑，男女主人公的现在和回忆相互交织，最主要的是对女主人公的那次失信的追究始终悬而未决，每次似乎要真相大白时总会有某种障碍阻扰，使观众心存疑惑继续看到底。其中最精彩的应该是乐队奏响法国国歌《马赛进行曲》那一幕，导演捕捉了不同背景的人的面部表情，表现了一种精神的凝聚力撼动着每个人的灵魂。最美丽的画面应该是男女主角重逢之后，晚上瑞克一个人借酒浇愁，山姆为他弹奏那首最熟悉的曲子《时光飞逝》，这个画面的光影效果的渲染特别到位，周围是一片漆黑，男主角的身上却始终摇曳着一束光线，导演也是用这种似梦非梦的朦胧光影表现那段巴黎的热恋岁月的，给人唯美的视听感受。这种光影的处理目的应该是体现时空变幻的影调。电影的结局也是哀而不伤，每个人都心甘情愿接受自己当走的路和归宿。男主角在出乎意料的情况下没有被送进集中营，这是观众乐意接受的。

教师：你等于把电影的故事又讲了一遍。不过经你重复讲述，让我们更清楚这类故事肯定得用不少蒙太奇来表现。但用蒙太奇必须特别小心，千万不可无节制使用，不能太主观，就是要注意在其中多用

镜头内部蒙太奇来调适。

学生：《北非谍影》表现了强烈的戏剧性。影片一开始就是追捕的戏，打破了小城卡萨布兰卡的平静，影片从平衡变成失衡。而在紧张的战时氛围中，瑞克的酒店里依旧唱歌弹琴，一片欢乐，影片又从失衡变成平衡。由于各人之间的利益不同造成矛盾冲突不断，影片就是这样，从平衡到失衡，又从平衡到再失衡，跌宕起伏的剧情一直延续到剧终。身为好莱坞影片，《北非谍影》在剧情推进中还不断设置偶然事件，巧合情节和悬念细节。比如，伊尔莎和丈夫需要两本护照，而卖护照的只卖一本，此时瑞克却刚好有另一本，这样就注定了他们和瑞克之间要发生故事。回忆往事，伊尔莎和瑞克在巴黎相爱之初，伊尔莎以为丈夫已经死了，而就在瑞克准备带伊尔莎离开巴黎时，伊尔莎却获知丈夫并没有死的消息。就像瑞克对伊尔莎说的"卡萨布兰卡这么多酒店，你却偏偏走到了我这里"，这样偶然与巧合发生的故事，将情节步步推向了高潮。影片的结尾瑞克放弃了爱情，亲自送走了伊尔莎和她的丈夫，并杀了德军上尉。卡萨布兰卡似乎又恢复了平静。不断失衡与平衡，不断的设置偶然、巧合、悬念使戏剧性得到大大加强，也使精神性得以提升。

其次，美妙插曲的伤感调子，总是在男女主角相见时适时响起，让观众的情感、情绪深陷其中。

教师：因为是黑白片，音乐就成了更重要的因素。

案头做得不错，害得大家又把故事听了一遍。这第二遍听起来，好像主观的成分多了点。回想起来，当代的这种类型的片子客观、真实多了，原因之一是运用了不少的纪录片技巧，特别是多用长镜头技巧。

学生：最后，想说一个我印象深刻的画面。夜晚，伊尔莎爬上楼来找瑞克，伊尔莎面部的用光很精彩，只是三分之二的光，等于是全侧光，将伊尔莎的泪眼照得闪闪发光，把眼神拍得格外动人。

教师：好莱坞很注意对人物眼睛的刻画。我们以后在拍眼睛特写

的时候要尽量用长镜头而少用蒙太奇表现。要尽可能客观。

学生：《佐罗》里出现了很多动物，比如马、豹、狗、羊、鸡、小鸟，特别是那只狗，贯穿了整部电影。这其中有什么意义吗？

教师：什么都有，非常"全因素"，很有趣。本片的主旨是解救小人物与小动物。我觉得那些动物有拟人化因素，就是说，人像动物一样是各色各样的。

学生：我觉得这部电影很幽默，无论在生活场景还是在打斗场面中，导演都增添了幽默的戏剧性效果，精彩的对白和连续不断的冒险情景在蒙太奇中交相辉映。

教师：有点轻喜剧特征在里面，商业片都有较丰富的幽默元素点缀。比如那个吹号的士兵，很搞笑，吹了三次，前两次都吹没响，第三次是按着自己的节奏才吹响的。我们中国人要好好进修幽默感。

学生：感觉打斗很不自然，很欧洲化，比较温和，没有现在动作片、武打片激烈，没什么紧张感，不够刺激，动作很慢，很假。

教师：那是花样剑术，不是不真实。用这种像舞蹈一样标准的击剑动作，也是为了多点幽默感。

学生：有两个细节我觉得挺有意思的。第一个是在刑场上，随着抽打犯人的鞭子在空中划出的曲线和鞭打的声音，佐罗穿着黑衣从黄色画面的深远处稳步走来。小小的影子就像印在犯人的背上，如同深深的伤口在流血。第二个是上校和士兵骑着马在追赶马车上的佐罗和小姐，同时又穿插了那只黑狗在狂跑，一只狗、一群马和一辆红色的马车，三者形成有趣的对比。我的疑问是为什么狗在叫时，那群马好像被吓倒了？

教师：可能是动物都受不了突然的惊吓，也可能狗有看管其他动物的功能，比如牧羊犬。

总的来说，这部电影很唯美，好像什么美的元素都有，特别要注意的是光线的运用。最好看的一幕是那个小姐坐在马车上，大大的车轮很夸张，在侧逆光的照射下闪闪发光地转动向前。侧逆光好美，拍

它能拍出最美的影调。阳光穿过树阴，还有前景的花草，中间的藤蔓和树叶，很漂亮。除了侧逆光表现得很好，它的叠映也做得好。叠映做得好有很浪漫的效果，但做不好会很难俗气的。叠映也是蒙太奇转折的主要手法。

学生：第一，先说《北非谍影》的缺点吧。我第一次看的时候，并没有被这部片子吸引，觉得它没有想象中的好看，它的舞台感太强，整个事件的发展空间很小，而且大都是中近景，好像只有影片开始时人们抬头看飞机那一幕是外景，其他的应该都是在摄影棚里拍的吧，不过这可能是因为故事内容造成的局限吧。还有就是觉得人物关系很复杂，第一遍看的时候觉得乱乱的。第二，导演很会利用悬念来吸引观众。第一个悬念是女主角为什么要离开男主角，第二个悬念是女主角的丈夫能不能拿到通行证，第三个悬念是女主角最终会选择哪个男人。第三，它的故事是发生在"二战"背景下，但整个片子并没有出现战争的画面，但观众却明显感受到战争气氛的笼罩。导演很会利用一些场景来表现压抑感，比如，酒吧里聚集了形形色色的人：变卖家产只祈求能离开的，蛮横的纳粹军官，失业的教授和流亡的法国人及捷克人等。封闭的空间里充满着矛盾，很容易产生冲突，战争的阴影十分浓重。还有，虽然是黑白片却不会暗淡和单调，反而让人觉得充满生机。有一幕是女主角回忆她和男主角在巴黎恋爱的日子，近景拍摄，用光既明亮又柔和，呈现了很温馨的效果。

学生：在《最后的刺客》这部影片中，镜头拍摄的角度让我印象最深。两个男主角对话的时候大多都是在车上或者追杀的过程中，特殊的情况产生特殊的角度。第一个情节是两个人在的士里的对话，从后座拍，从后视镜里既可以看到驾驶者的表情，又可以看到后座人的脸，这样两个主角虽然在不同的位置，却能出现在同一个镜头中；第二个情节，在两人的追杀中，男一号冲进房子匍匐在地，导演用了一面落地的大镜子，从镜子里看到冲进来的人和躲在镜子旁的男二号，在视角上给人新鲜感，非常有特色。对于这种拍摄手法老师有什么

看法？

教师：我一贯认为，有特异的空间才能表现特别的动感形态、形式，有了特别的动感形态、形式才有好看的电影。在蒙太奇、在结构关系的转换中，要注意：相同空间形态的转换是和谐转换，不同空间形态的转换是冲突转换。用哪一种形式来转换要看需要而定。

学生：我觉得《谍影重重3》的剪辑做得挺棒的，几乎没有什么旁枝末节干扰整个影片的节奏。虽然刚开始的那些回忆的画面使故事情节有些复杂，这些让我有点困扰，正是这种复杂性夹杂着悬念来吸引观众的。总之，整个故事的主干很明晰，总体节奏自始至终保持一种延续性和强大张力，这都得益于干净利落的剪辑手段。

教师：你提到的那些让人感觉杂乱的镜头其实是伯恩记忆中错位病症的真实表现，并不是剪辑的失误。有表象的真实，也有内心世界的真实。内心的真实不好表现，因为创作者想要把看不见的东西作为较具体的表现。这样的蒙太奇搞不好会让人觉得过于主观。

学生：影片《佐罗》的开头有一个长镜头，它是与摇镜头相结合来完成的。通过摇镜头可以将相邻的人物和周围的环境以及故事的发展状况进行较为完整的展示。这个影片的导演通过服务生及闲杂人的走动将整个旅馆的状况以及情节中的相关人物简单而又清楚地展现给观众，并把观众的视线引向主人公佐罗。但并不是说所有的摇镜头都会带来好的效应，相反，不适当的处理也会破坏观影的效果，例如在总督的婶婶的婚礼上，摄像师先拍一个侍者困倦的神态，然后镜头向下摇移到总督，总督也是困倦无聊的神态，以此形成呼应，但是摇移过程的长度显然长过首尾的人物拍摄时间，其中空镜头的使用虽然有利于缓解观众的情绪，但是对于具有喜剧色彩的片子来说，显然是多余。

在我们看的电影中，像《最后的刺客》那样，在给人一种紧张感的同时又夹杂着较长的停顿，这种停顿能有效调节影片的节奏，除此之外还有什么可以改变影片的节奏？

　　教师：在大多数影片中，节奏的变化主要是由故事情节的设置所决定的，但我们可以通过辅助手段来改变影片中的局部节奏。比如上面提到的镜头摇移，不仅快速的摇移镜头能产生不小的紧张感，缓慢的镜头有时也有类似的效果：子弹射出后镜头的慢放或接近休止的时间停滞感也会产生紧张的气氛。在《佐罗》中，就采用了不少加快影片节奏的方法。特写是这部影片中较为常用的手法，特别是人的面部表情，还有士兵的靴子，还有奔跑的马蹄等。特写镜头和切换技巧如影随行，这是影响节奏的另一因素。必须准确使用镜头切换，否则会显得僵硬而破坏节奏感。像开头由一个大远景镜头直接切换成主人公的中近景镜头，也许是为了紧接着打出片名，但是这种切换一定程度上破坏了视觉效果。整部片子始终用的是同样的音乐小插曲，虽然曲调简单但诙谐幽默，导演在适当的时候用得准确，每次佐罗的行动成功都响起这段音乐，使观众分享胜利时增加了一份庆祝的味道，取得了很好的效果。音乐当然是调整节奏的好手段，它也有润滑生硬感的作用。蒙太奇剪辑过多会有生硬感。节奏的调节要根据剧情发展的需要来做，比如《温馨人间情》是一部相对舒缓的影片，导演就较多使用相对固定的镜头，镜头的切换也比《最后的刺客》等影片来得少。

【创作案例】

（一）立体主义绘画与长镜头

　　立体主义绘画的基本特点是不只画出物体的一个面，还要根据需要同时画出不同的面——将不同角度、不同视点一并表现。立体主义绘画使静态画面向动态表现迈出了一大步，但它毕竟不能真正动起来。只有电影，只有长镜头多角度连续拍摄的电影才真正是立体主义的。人类为何喜欢让艺术动起来？因为有生命、有灵性的事物都是能动的——"生命在于运动"。电影为什么比其他艺术形式更有魅力？那是因为它们的动感更仿真——不只客体在动，主体（摄影机、创作者或观众及故事中的某局内人的视角）也能动起来。可根据情况需要

决定用单视点或多视点来表现情景的单向展开还是交织推进。"事件整体轮廓勾勒主要用单视点,事件的胶着变化主要用多视点表现。"(摘自《〈案／情〉创作笔记》)

(二) 修整 (特殊的拍摄方法)

几天前,负责后期制作的学生和我谈了最后修改的事,她觉得还有四个地方看起来比较闷:两场开会的戏和几处搜索行动的片段。我考虑再三决定作如下修改:一是在搜索行动的排比句式的段落中加进女孩—跑步—蹲下—弯腰—伸长手臂捞起漂浮在湖面上的"办证"的中景影面(画面),使这一段落更富变化;二是去掉"礼堂大梯下三女生搜索"的一部分后加上"图书馆搜索"——用书架和书籍构成既有丰富变化又有秩序感的特色空间(主要是空间大小对比在镜头运动中有空气挤压和扩展的紧张感)来增加特殊空间中的特殊动感;三是将"开会1"改到比较高档的餐厅去拍(小环拍),目的是使片子内容和形式更多样化,也更具当代感,同时缩短它的长度,使节奏更简捷明快。

补记:第一,在"开会1"重拍过程中,由于换季换掉了裤子,为了不穿帮而设计了特殊的拍摄方法:先拍教师走进镜头的上半身,在教师走过学生们的身后时,镜头沉下拍学生们,等镜头再摇向教师时,教师已经坐下——裤子先是被学生们遮住后又被桌子遮住;第二,因为怕女生钩不着游动的"办证"而设计了用雨伞去钩捞的动作,而且先是边跑边舞弄着伞跑到湖边的,影面(画面)因此更有趣味。是困难逼着我创新的。第三,"图书馆搜索"拍完的第二天,有件事让我深深感叹电影真是遗憾的艺术:当时为何没有好好利用那把撑在两书架之上的彩虹伞,当时可顺着女生搜索的视线仰拍它,做后期时再配上同样唯美、哀怨(在室内阴影中的效果的感觉)的音乐。当时如果顺便拍下可就赚了,影片将因此更为出彩。(摘自《〈案／情〉创作笔记》)

（三）巧妙的串联设计

为了避免蒙太奇（结构）组接造成的时间和空间断裂所产生的不真实现象，我尽量在各部分的串联设计上做好下面三个方面。

第一，将各部分的突出道具尽量由某个人或某件事串联成有机统一体。

第二，尽可能自始至终由某事、某物来强调事物的发生和过程变化及终结的整体感，比如用"话剧"、"动物布雕"和"望远镜"来起主要的串联整体的作用。

第三，"主旋律"和主色调等因素的覆盖也是使影片更具协调感和真实感的主要因素。

当然，应尽量运用长镜头、镜头内部蒙太奇（结构）进行创作，来取得更多的真实性，在必须用蒙太奇（结构）时要尽可能模糊不同的影面（画面）的"边界"。（摘自《〈械斗〉创作笔记》）

第五章　各种关系平衡中的"全因素"

一、"全因素"及其他

何谓"全因素"？"全因素"是笔者从"全因素素描"借来，意指尽量客观呈现立体的、全方位的事物及事物间的关系。包括柴米油盐浆醋茶，锅碗瓢盆，酸甜苦辣——既丰富又统一的色彩关系，既鲜明又和谐的节奏、韵律，亲情友情爱情的综合表现，严肃的社会问题和浪漫的情感故事的结合，现代情景及古典意境的巧妙编织，以及各种风格的粘合，等等。

在笔者看来，"各种关系平衡中的'全因素'"一是指各种因素、关系已经过约定俗成的"制衡"处理，二是特指"性"已被有效地约束在多数人都可以接受的伦理的"中间价值"范围之内，对暴力及一些敏感问题也有相应的约束，以期达到"艺术关系"与"社会关系"的和谐。

《阿甘正传》与《危情密码》等影片就是"各种关系平衡中的'全因素'"做的比较好的范例，因此大部分人都觉得既好看，又有较好的励志作用。

笔者觉得有必要声明："全因素"不包括那些失控的华而不实的商业电影，也不包括变形变态的"地下电影"和"探索片"，我认为，那些电影不但不能解决任何问题，反而成了问题制造者。

《阿甘正传》将男主角的个人经历与美国国家二三十年的政治事

件奇特地交织在一块，此中又将宗教与文化，将亲情、友情、爱情，战争与和平等方面一并展现；《危情密码》将母子之情、夫妻之情和战友之情，将不同国家和不同团体，也将战争与和平及情感之美与大自然之美等单纯又复杂的多种内容研磨在一起。两部片子都浑然一体地将"全因素"比较完美地体现出来。

20 世纪 80 年代初，日本电影《追捕》"严重"影响了中国——西方的审美表征通过日本影片影响了中国人的日常审美：一时间全国二十岁上下的男女青年，特别是搞文艺工作的观众几乎都成了《追捕》中的男女主角，大家从穿着打扮到行为举止及至内心世界，无不深受影响。

当年《追捕》的成功，笔者认为就是"全因素"的成功。影片里似乎什么都有：温馨的亲情和浪漫的爱情，美丽大自然怀抱中的动植物；中西结合的服装和道具：风衣、针织毛衣，西装、和服、百褶裙、皮夹克、墨镜和墙上的雷诺阿的油画；完善的现代化设备：战斗机和私人直升机、私家轿车、吉普车，甚至黑道的药物研发也达到了尖端水平，还有美丽开阔的仿丹麦农场和舒适的别墅，等等，应有尽有。而这些都是为了编造一个现代的超级英雄故事，都是为了表现一个被诬陷的检察官绝处逢生反败为胜的故事。影片中做得最为认真细致的是表演和道具，如伤愈后的警长在表演时还能不忘时不时挠一挠旧伤口；主角的身后也能不忘摆放鲜美的柑橘以使画面呈现少许暖色，渲染甜美的情调。

从艺术角度看，《追捕》的最大缺点是"戏"的痕迹过多，这是时代局限性造成的，这使它的"真实性"打了折扣。

另一方面，从意识形态角度看，由于《追捕》及其他日本电影的引进使我国 20 世纪 80 年代以来的许多方面，特别是审美方面深受日本的影响。

从鲁迅那一代到我们这一代，我国两次现代化的重要飞跃都跟日本有直接或间接的关系。其实，我们也有其他理由和条件从欧美直接

引进，因为日本学的就是欧美。

我们的现代化也离不开民国时期的美国和解放初期的前苏联的深刻的影响；当然，我们的"自力更生"也当浓墨重彩写一笔。

后面讲的这些，笔者以为也是"全因素"的"整体性"的重要组成部分。

笔者以为，"全因素"第一，是让·米特里综合理论的延伸。虽然米特里批判性地调和蒙太奇理论与纪实理论，但还残存过多的主观性方面的诉求，我们应当把客观性做得彻底一些。第二，"全因素"也是"总体艺术"的"内部深化"："总体艺术"是在真实的时空里拓展呈现，而电影的"全因素"是在幻像里的细化和拓展。第三，"全因素"是"松绑放权"，把更多的对形式与内容的选择权交给观众。

【教学讨论】

学生：电影（《卡萨布兰卡》）充满神秘的色彩：采取倒叙手法表现过去、现在与未来。从故事的结局上看让人不知道算喜剧还是悲剧。对维多克来说算是喜剧，他历经苦难最终与心爱的人在一起；对里克来说，算是一个悲剧。尽管他说过自己不为任何人出头，但最后帮了伊尔莎和她的丈夫。他和伊尔莎的爱只是"曾经拥有"。似乎在中国，喜剧"大团圆"是大家喜欢看的，我以为这些是此片的最大特色。

教师：简单地说，喜剧就是把好的结局展现给人们看，通常会加入不少幽默元素。要注意，站在观众的视角和站在演员角色的视角上看，可能会有不一样的解读。我认为不同角色不同命运的不同表现，喜剧元素和悲剧色彩的复合、编织，不同人物性格的细节刻画是此片成功的关键。那样早的电影就能拍得这样丰富多彩，难能可贵。

学生：这部电影让我感觉充满幻觉，是镜头转移迅速，还是过去与现在两条线索复织展开？还是山姆弹的那首老歌的余音绕梁？总

之，我觉得它的视听美感和故事情节结合得十分巧妙。

教师：我们知道一部影片的成功需要多种因素的组合：《卡萨布兰卡》的故事情节曲折紧张，叙事节奏既激越又自然流畅，对话简洁幽默，明星阵容豪华，演技精湛，让人荡气回肠的音乐，还有令人无限感伤的爱情，惊心动魄的追捕和枪战，充满异国情调的北非外景，以及爱国主义催生的反法西斯激情。电影中那种浪漫混合着危情的基调把男女主角在乱世重逢时各自身不由己的无奈和矛盾心态渲染得令人迷恋不已。男主角那种外冷内热的沧桑男子形象和女主角的娇柔个性，是好莱坞浪漫类电影塑造的典型。另外，民族大义与儿女私情间"大我"与"小我"的"矛盾统一"，更加重了本片深入人心的浓烈色彩。可以说，它是当年"全因素"电影的代表作之一。

【创作案例】

（一）单纯与丰富的关系

片子拍到近半的时候，我看出由于为了舒展、抒情的效果而多多用上的摇移和摔拍的镜头，使影片的整体较为统一、谐调。因为持续的阴雨天气，我们赶进度拍出来的影面（画面）都染上了既和谐但也较为单一的淡淡的灰色调。为了改变不够立体、丰富，甚至显得单调、乏味的情形，我旋即决定在重要情节加入更有意趣的细节，同时在这些细节中加入环拍、升降和推拉等运动变化的组合镜头，又决意用几次无技巧剪接处理，并在耐心等待中抢拍一些侧逆光、底光、顶光，也拍点夕照和烛火及风雨等有衬托功效的影面（画面），又特意表现主客体复合运动，再加入料想不到的冲突情节（特别在"写生作案""击鼓夺包"和"匕首出鞘"等重头戏中加以表现），总之是让影片逐渐趋于"全因素"。（摘自《〈案／情〉创作笔记》）

（二）特殊处理

（1）小男孩打下一只灰鸽子的情节，我的想法和处理办法较为特

殊：如果拍真实的鸽子被打下来是比较麻烦的，最后想出用小男孩拉弹弓的动作和蓝天白云及灰鸽子照片闪接的另类技巧。（2）影片开头部分后来加了望远镜的"取景框"，等等。这些特殊办法、另类技巧都是为了使整个影片更丰富多彩、更"全因素"。（摘自《〈案／情〉创作笔记》）

二、各种风格整合呈现

不同的时代，不同的国家，不同的导演，不同的艺术问题和社会问题催生了不同风格的影片。

在笔者看来，最常见的风格大体上有三种：一是以好莱坞为代表的商业电影风格，二是以欧洲为代表的艺术电影风格，三是以发展中国家为代表的其他类型的电影风格。

好莱坞明星在镜头上总是处于近景和特写的位置，因为这样看起来更加突出明星的形象细节，特别是突出表现女明星的媚态细节。好莱坞影片大多喜欢拍摄大场面，总是热衷于表现视觉奇观，总是好拍大透视（包括声音），也总是喜欢追求大起大落的节奏线，等等。虽然美国宣扬民主政治，但电影语言并不是民主性的语言，它总是把较为单一的信息主观地塞给观众……虽然好莱坞有诸多毛病，但它起码有一大优点，就是它深谙观众心理学，总能熟练掌控观众的视听需求。好莱坞的最大错误是不区分观众的善心理和恶心理，多数情况下好莱坞的编导们是一味迁就观众心理需求的。

欧洲电影里的人物大多处于宽银幕的中景位置，看起来比好莱坞更自然，人物活动的空间更宽阔，视觉上更疏朗，拍起运动镜头来周旋的空间更大。

欧洲电影除了民主性的长镜头语言是它最大的优点外，依笔者看来还有另一大优点被大多数人忽略，那就是他们的电影创作者从童年时代起的美学课大多是在美术馆上的，他们从中吸收了大量的艺术知

识，应用于电影创作。其他国家和地区的电影创作者根本就没有机会接受良好的审美教育。

发展中国家的电影镜头里的人物大多处于前景位置，虽然看起来像看电视，但视觉上却也简单明了。他们的镜头推拉摇移摔大多是不自然的，其他视听语言也都缺乏修养，编导们甚至认为像欧洲电影那样拍太多的全景似乎是浪费了什么东西，是没有必要的。简明风格当然好，但加上有修养的语言岂不更好！

不管艺术史上的流派演变如何纷繁复杂，但从修辞方面归结起来却只有三条主要脉络：写实、象征、隐喻，对于具有通俗性特征的电影来说更是如此。这三条主要的修辞方面的脉络和好莱坞电影、欧洲电影和发展中国家的电影及其他方方面面的东西纠结重叠在一块。

多数人把象征、隐喻划归一类，我却认为两者按理是应该分开的。象征的含义是比较明晰的，像绿色象征生命，红色象征救赎等。但隐喻的含义要更含蓄的一些，比如"荷叶成了一把把撑开的小伞"，它不一定有明确的约定俗成的意义，更多的只是让大家借由暗示去猜测和想象事物的意义。

当然，将艺术简单地归为写实和象征两大类更省事，人的语言其实只有直说和比喻两部分，只是比喻里还可以分为约定俗成的和非约定俗成两种。笔者认为分为三种有利于论证带有通俗性特征的电影同时带有复杂性的一面。

我们知道，写实、纪实当然是最好的，因为它更接近真相、真理，但写实中若没有象征、隐喻就很难表现精神升华。只是乱用约定俗成的象征，或一味用朦胧的隐喻，会让影片显得老套，让人觉得你想象力枯萎，或让观众像是掉到云里雾里的不知所云。笔者以为，当代优秀电影当以写实、纪实为主，辅以象征和隐喻的交织，复又交织好莱坞和欧洲及其他国家和地区的风格中的优点，如此定能使电影作品趋于完整、完善。

总之，我们当采取"拿来主义"，解构、转译对自己有用的风格、

流派，来整合、重构自己的艺术肌体。我们看到有许多已成为现实的"拿来主义"：西方人相信基督教好就"拿来"了，基督教起初并不是西方的，而是东方希伯莱民族的；陈独秀、李大钊和毛泽东等人认为马克思主义好，也就"拿来"了，这个"主义"并不是中华民族的。我认为不必太在意"民族风格"、"时代风格"，但要注意"内心真实"的一切风格，只要是发自内心的真实的，并且是良善的，都值得我们去探看、采集、整合，从而成功建立"全因素"的电影艺术的结实织体。

【教学讨论】

学生：我们看的片子部部优秀，但我最喜欢《八月照相馆》。老师试图让我们通过观影去了解不同电影的类型特点。《八月照相馆》可以说是小而精致的韩国电影的代表。近几年来，大题材，大制作，以大明星为噱头的商业行为充斥整个电影市场。但实际上，一部好的电影最重要的是它能否感动人心。这部片子的最大特点是导演用以小见大的方式来表现达主题：关于生命，关于死亡，关于爱情。老师能

不能具体分析一下呢？

教师：因为这部电影拍得很认真，所以我们也有义务认真鉴赏。导演在这部电影里主要采用两种表现手法：一是纪实的手法，就是直接地、一目了然地把要表达的东西展现在观众的眼前。二是暗示的手法，包括象征和隐喻。《八月照相馆》之所以优秀是因为它将写实手法与暗示手法很好地结合起来表现死亡、生命和爱情。影片中有一段是拍男主角隔着咖啡馆的玻璃深情凝望窗外的女主角，我们看的时候可能会简单地认为他们之间的那块玻璃只是表现两个人处在不同的位置。但实际上那玻璃同时也暗示他们即将阴阳相隔。虽然女主角的形象是温暖的，但是手指触摸玻璃上的她却是冰凉的。从这一段细节，我们就可以从中看出，男主角离死亡不远了，也要离他的爱情而去。罗丹说："生活不是缺少美，而是缺少发现。"他在告诉我们要细心留意并着意表现生活中的细节，才能让艺术作品有更精彩的演绎。

学生：《最后的刺客》中有一情节是史泰龙蹲在地上，旁边铁拦网内突然窜出一只狂吠的狗，当时很多同学都被吓了一跳，记得老师解释是说好莱坞影片经常 3 分钟左右就会出现一个刺激的东西，让观众不瞌睡。但我认为这么做不单单是这样，这么做也是为了人物塑造又是剧情发展的伏笔。因为当时男主角刚发现新的竞争者，突然出现的狂吠的狗很像突然出现的疯狂杀手拜仁。雷夫并没有被狗吓倒的反应体现出雷夫这个杀手沉着冷酷的个性。

教师：各种手法捆绑组合才能让电影丰满、立体。

学生：片中很多细节看似漫不经心，但实际上都是剧情发展的细小线索，比如拜仁是通过女主角给猫拍的照片找到她的住所；再比如拜仁靠着他在女主角家闻过女主角用的茉莉香水，之后在坟场上他差点就顺着这个气味抓到女主角；比如拜仁借着夜色把买来的橘子插在了铁门上，为的是练习瞄准雷夫。导演靠着很多细节描写整体故事，随着剧情的发展，故事里的秘密一步步被揭开。影片的最后，又回到了同一场景，同一钟点，音乐、画面和道具等都有重叠并不断展开，使整个影片看起来环环相扣又首尾相连，最后又把整个故事推向意料之外的结局。

教师：细节要做好，除了天赋还需要认真工作。我们中国导演失败的主要原因是：粗心！好的电影需要巧妙细节的复织，需要调动可以调动的全部因素来使片子更加丰富、耐看。

学生：《温馨人间情》中玛瑞去世的母亲从来没有出现过，但她有很多"替身"，红裙子和芭比娃娃在玛瑞的眼中就是妈妈。印象中红裙子在影片中出现过四次，每次都有不同的隐意。第一次是旧影像中母亲穿红裙子的投影飘动在父亲的胸口，第二次是玛瑞把手放进红裙子的口袋和红裙子平躺在草坪上看蓝天，第三次是在钢琴上的照片中，第四次是曼尼和珍妮在家里约会，玛瑞穿着母亲的红裙子干扰他们。红裙子就是玛瑞心中母亲的象征。后来玛瑞的衣着打扮发生了一些变化，不再穿红裙子，还把金色的头发染黑，曼尼和柯瑞娜吵架后把玛瑞从她的家带走的时候玛瑞身上穿的是瑞娜的裙子。我们可以从中看出玛瑞已经完全接受瑞娜。芭比娃娃也是母亲的"替身"，因为曼尼曾骗说妈妈在浴室里，后来玛瑞就把芭比娃娃象征性地放在缩小的浴缸中。之后瑞娜走进她的生活后，玛瑞渐渐把她当成了妈妈，玛瑞还把芭比娃娃的脸涂成了柯瑞娜那样的黑皮肤。

教师：你，你们，我们中国学生已能分析得很细致，但愿我们中国的导演也能把电影拍细致。

学生：玛瑞看到电视上说吸烟会致癌，就半夜三更打着手电筒偷偷去父亲的房间没收香烟。导演是用拍悬疑片的手法来表现这一幕的，在家庭题材中使用此法别有感觉：更好玩，幽默，充满暖意。

教师：能这样比较专业地分析是最好了。"拿来"一切可用之法为我所用，这就是我说的"全因素"的意思。

学生：我很欣赏《谍影重重3》的结尾，本以为年轻杀手就这样死了，你看他躺着一动不动的，可最后，又动了起来！观众似乎乐见这种情况出现，这符合同情弱者的心理，也能让观众从影片老情节中走出来！

看了很多好莱坞的动作片，给人的感觉就是英雄都是刀枪不入的神仙。但这部片子是比较真实的，仿佛真有这么一群人藏在不为人知的地方！

看了这么多片子，我觉得真实性和创新精神最重要。

学生：伊朗电影《小鞋子》有很多感人的细节，如莎拉奔跑时的喘息声、兄妹俩洗鞋时幸福的笑容、莎拉盯着阿宝脚上的鞋子看的清新、朴素、温暖的影面（画面）。

教师：小故事大主题是这类电影的独到之处。《八月照相馆》也属于这类影片，它通过普通小人物来表现生命与爱的关系。它们写实的笔触里含着写意的笔调，还结合了很多象征、暗示等语言。把《小鞋子》比较紧张的镜头和《八月照相馆》很多缓慢的长镜头比较一下，你会发现，很多经典片段的节奏、色调，很多的细节都值得我们学习，表现亲情的题材是当下缺少的，真实的生活里的真情流露才有持久的感染力。大家要多做比较，慢慢积累，终能综合出为己所用的审美经验。

学生：《小鞋子》的导演很善于捕捉儿童的心理活动。影片中莎拉穿着她哥哥的鞋子上体育课时，因为害羞起初一直躲在同学们后面，被老师表扬后莎拉立即露出动人的笑容。这个细节莎拉的纯真表露无遗。

另外，莎拉站在操场上的队伍中低头环视同学们的鞋子，导演是用慢镜头逐排环拍各式各样的小鞋子的，最后镜头回到莎拉这边；莎拉发现穿着自己鞋子的那个女孩家里也很穷的时候默默离去；病重的妈妈不忘给隔壁老人送食物等，这些镜头使观众进一步猜想她的心理活动。我认为，做得细又做得丰富是电影成功的关键。

教师：捕捉细节就是呈现真实性，就能逼近真实的生活肌理。

其实观众喜欢看细节多于看"形式美"，因为形式美的东西是刻意营造出来的，缺少真实感，例如张艺谋的《满城尽带黄金甲》。形式美的东西看多了容易产生审美疲劳。如果一部电影过多追求形式上的美，注重包装而轻视内涵，就会显得特别空洞。

有的劣等大制作的资金足够拍20部小成本优秀影片的，就这一点看有的人够愚蠢的。

学生：片中有一个情节是阿里和父亲到城里给有钱人做园丁活，父亲在太阳下辛苦干活，而阿里却和有钱人的孩子玩秋千。这是不是想表达在孩子的世界里并无太多贫富对立观念。

教师：小孩子的心灵受到世俗观念的污染比较少，他们的思想没大人那么杂乱。像《温暖人间情》中，白人小孩和黑人小孩一起玩儿，他们只有快乐没种族界限。大人生活的万般无奈和小孩的童真世界形成鲜明的对比，各种对比的织体所折射出来的内在含义能够打动观众的心。

学生：《小鞋子》清新的风格和淡淡的温情让人在不知不觉中被感动。它的人物刻画做得非常传神，不只是主角阿里和沙拉，其他角色也能极好地表现不同的性格，符合他们身份的言行既不夸张又为故事情节发展埋下伏笔。

学生：我觉得这部电影（《远山的呼唤》）很写实，就是很细腻地展开叙事触须。雨天只出现过两次，男主人公的到来和后面"扫墓"的时候，先是为渲染主人公的神秘感，后面可能是为了暗示女主人的潜在心理。影片还运用了很多暗示性空镜头，树木呀，花草

等等。

我觉得这部影片的缺点是偶尔出现的"大字幕"，除了这点我找不出其他问题来。

教师：出"大字幕"是小儿科的，导演变幼儿园阿姨了。但我要说明一点："全因素"是什么都能再现、表现的，问题的关键是分寸感的把握，特别是各种因素之间关系互动的表现要注意分寸感的把握，就像建筑设计要注意尺度一样。

影片中民子跟耕作什么时候开始有了感情呢？就是民子和儿子一起看耕作骑马的时候，我想那时她心中升起了爱慕之情吧。影片一开始出现一棵树，接着两棵，到了最后三棵——代表他们三个人有了感情。

学生：我回去又看了一遍，耕作初到民子家是在春天，离去时是冬天，时间刚好过了一年，短短110分钟的影片表现一年四季变化，也表现了民子的感情转变。老师说民子开始对耕作有感情是看他奔驰骑马的时候，我觉得耕作解救她时她已经对耕作产生好感，之后民子意外受伤时，耕作的表现更点染了民子的感情。

令我印象最深刻的一幕是母牛动手术的时候，民子本来想进去帮忙，但耕作说你不要去，让民子回去休息，这体现了耕作处处为民子着想；另有一幕是草原赛马盛会之后，民子鼓起勇气吐露："你搬到家里去住吧，夜里挺冷的，……我也不把你当外人了。"影片的细节做得既细致又准确。

学生：刘老师，您好。上完您的课让我真正体会到看电影不能只看故事，而是要将它作为艺术真正地来看待。但现如今电影的现状令人失望，很多大制作的艺术质量越来越烂，内容也越来越令人费解。您怎么看待这一现象呢？另外，关于好莱坞电影，除了您说的"造梦""大制作"的基本特性外，可否详细分析好莱坞带来的影响？

教师：影视圈、影视作品乱七八糟的东西太多了！当然我们不否认有少量好作品。好莱坞也有一些好作品。这里我就不一一列举了。

　　我们不能说"造梦""大制作"完全不好，要看那"梦"有无价值，"大制作"是否有必要，我们要拒绝"假""大""空"。

　　好莱坞作品最大的优点是它的节奏和韵律掌握得很好，不会啰唆、拖沓；想象力也很突出，特别是动画片想象力表现的尤为突出，这些都要加添到"全因素"里面来。

　　学生：《小鞋子》这部影片给我的震撼也很大，它用朴素的风格所表现的亲情很感人。我们是否可以说生活化的影片比较容易感染人呢？

　　教师：在以好莱坞为首的主流商业电影里，在情色和暴力内容到处泛滥的情况下，亲情题材反而能在对比中突然显出来。但大家必须清楚美的多样性，既有朴素之美，也有秀美、壮美和奇崛美，等等。

　　学生：《八月照相馆》这部"大题材小制作"影片看完之后我竟然流下了眼泪，我被它平和的叙事手段和平民化的视角所吸引。难忘它的亲情和爱情。印象最深的是男女主角一起吃一杯冰淇淋的镜头，也忘不了男主角一遍又一遍地教父亲使用遥控器的情节。

　　教师：打断一下，我们要从专业的角度来分析。不能像看完一场书法展览之后总是说"龙飞凤舞"，看完一场画展总是"栩栩如生"挂在嘴边，分析问题要具体，要避免简单化。

　　学生：我以为它的镜头接得很好，很自然。导演非常用心地把一个个动人的细节串联起来。有很多拍进咖啡厅和照相馆的镜头，要么室内拍向室外，要么室外拍向室内，这种玻璃墙内外转换的剪辑随处可见。跳舞厅蹦迪那段，德琳先是心不在焉，后来终于忍不住，跑到洗手间，哭出泪来……前一个镜头是女主角离开舞厅，下一个她是在洗手盆边的镜头。

　　教师：我以为这是男女主角无望的爱情不知如何了结的时候，导演为此特意设定的细节。由于男主角突然住院，她不知他人在何处，而且女主角这边出现了追求者。洗手间那个镜头要注意，第一是流水声很大很久很强烈，她第二次撕纸的动作也比第一次猛烈，还有撕破

夜幕的汽车嘶鸣声，最后，"砰"！她手中的石头砸碎了橱窗玻璃！这些声音是渐次增强的。有音乐修养的同学更能理解其中的艺术性。各种因素都很重要，声音有很强的表现性。

学生：这部影片质朴无华，感人至深，无可挑剔，春阳、夏雨、秋风、冬雪这些镜头只是说明故事发生在短短一年？还有什么深意吗？

教师：虽然为保持电影的纪实性隐喻不可多用，但它的精神性提升作用却是不可或缺的。

学生：《八月照相馆》这部电影外在节奏舒缓，色调温馨，虽然没有大起大落，但淡淡的感伤中涌动着内在的波澜，显得很凄美。人物与故事都非常生活化，就像发生在我们身边一样。内容、演技、服化道等也很质朴、清新。

教师：各种电影语素的组合很和谐。演员也选得特别合适，男女主人公都是比较文弱的，如果让高仓健、史泰龙那类人来演肯定是不合适的。

学生：是啊。还有几个特别生活化的情节，比如永元的姐姐在家里剪脚指甲的镜头，如此生活化的细节在别的电影中很少看到。姐弟俩一起吃西瓜还津津有味地比赛吐西瓜籽，还有他看着屋外吵架的小孩傻傻地笑着的镜头。对我们来说这些琐碎的事可能都是司空见惯、没什么意思的，可在即将离去的永元心里都是珍贵的。导演安排细节挺到位的。

教师：永元给德琳拍照的时候，他从镜头里看她的形象是倒着的，似乎潜在着阴间的视角。这种隐喻镜头做得很有意味。

学生：电影里处处暗示着他将要离去。表面上他似乎能平静地面对死亡，可坦然中也透露着恐惧与挣扎：在狂风暴雨的夜晚，他会跑去跟父亲一起睡，有时候喝醉了也会控制不住自己的情绪。

教师：乐观与恐惧的矛盾关系表现得很好。120 分钟左右的电影却能呈现五味俱全的生活，导演很厉害。要讲的还有好多，好电影是

讲不完的。

学生：我觉得《卡萨布兰卡》最精彩之处是女演员鲍曼的眼神。她在与维克多相逢时眼神里的惊讶与欣喜；面对丈夫与维克多两人时，眼神的犹豫不定；还有最后离别时，几乎绝望的眼神。

教师：女主角的表演想必是经过整体的精心设计来烘托的。好莱坞的"媚态摄影"是很厉害的，女主角的服装、化妆、姿态、背景和用光都很有讲究，用现在的话说是表现的很时尚的。

学生：男权社会中"媚态摄影"也许有太多存在的理由，但是女权主义运动发展到今天，站在女性的角度，怎样拍摄才能突破错误观念的束缚？使女性角色看起来既自然真实又显得更有尊严？而不是使女性角色看起来像男性视角下的性感尤物。

教师：应该本真地呈现女性的生活状态，而不是失衡地表现男女角色关系。但我只赞成尊重女性的生理和心理特点来讲女权，忽视生理、心理的差异的女权主义是伤害女性的东西。

学生：看《发条橙》时，我第一次知道"暴力美学"。后来又知道《黑客帝国》被称作电影暴力美学的代表作。什么是"暴力美学"呢？

教师：暴力美学的主要特点是展示攻击性的力量之美，并将这种美仪式化、奇观化。暴力美学起源于美国，后在中国香港发展成熟，并影响整个国际影坛。早期的暴力美学致力于改变电影艺术的传统形态和强化视听效果。后来发展到将极具表现性的打斗场面发挥到更加令人炫目的程度。我反对暴力，也反对暴力美学。但我不反对将它作为"全因素"中一个可在平衡机制利用的元素。

学生：老师，这个学期您选的片子大部分是外国的，对中国的电影贬多褒少，但您对《知音》却评价甚高尤其是它的剪辑，为什么？

教师：原因有几个，首先我们来看一看：在火车上，蔡锷的副官送蔡母回老家，有一段对话的情节，导演巧妙地借用火车里的镜子将对话双方都拍进同一个镜头里，既兼顾了两者的表情，又避免了被用

烂了的正打反打镜头，使影片的艺术元素更为丰富。类似的手法在《北非谍影》中也被使用过：有人在 Rick 的酒馆赢了大笔的钱，警察局长尾随他去取钱，他们俩同样有段对话，导演是用墙上 Rick 的影子来表现他和警察局长的对话的。同样只在一个镜头内部，同样避免了正打反打镜头。

学生：还有个剪辑极棒的地方，蔡锷在天津与盟友密谈，小凤仙从另一房间过来找他，随着她开门关门的动作，舞场那边的音乐也随着出现和消失，显得真实自然。这组镜头的剪辑很巧妙，看过的人都会对其推崇备至。

教师：的确经典。但我认为还可以做得更好。普通饭店的门不太可能绝对隔音，当时的技术水平总能发展到那种地步呢？如果门关上之后将舞场音乐适当降低音量而不是完全删除，效果会更真实。

《知音》的剪辑师是"中国第一剪"傅正义老师，在他手上诞生了很多经典之作。

学生：《温馨人间情》以一位躲在桌子底下小女孩的视角和几句画外音开头，我觉得颇具戏剧性吸引力。画外音是一段大人的谈话，这就让人产生两个悬念：桌子底下这狭小空间之外是个怎样的情况；这个小女孩为什么要躲在桌子底下偷窥？画外音除了制造悬念效果，对影片还有什么别的作用？

教师：画外音确实有制造悬念的功能，这是因为影片的影面（画面）和声音是有距离的，观众因距离带来的不适就想听、想看个究竟。画外音也有扩展空间的作用。观众可以将看到的影面（画面）和声音结合起来，形成联觉感应，使他们相互辅助，使观众因空间的扩展而扩展思维。总之是调动一切积极因素来丰富影片。

学生：都说性格是人物的灵魂，抓住了性格也就抓住了表演的要害。与《佐罗》、《冷酷的心》塑造的单线索、好莱坞式大英雄形象不同，《温馨人间情》里人物性格的塑造就复杂一些，那一般情况下应该如何处理人物性格才合理呢？

教师：无论什么样的人物个性表现都要有充分的现实依据。但是，人物性格的塑造不能只是对现实人物的机械模仿，而要融合创作者的合理观念于其中，这种影片才有独特的感染力。角色也应该具有与生活的"全因素"交织的复杂性才具有真实性、可信性。

学生：刘老师，我还有两个问题：您已给我们放了两部悬疑片（《尼罗河上的惨案》、《爱德华大夫》），四部动作片（《谍影重重3》、《冷酷的心》、《最后的刺客》、《佐罗》）以及四部剧情片（《小鞋子》、《八月照相馆》、《远山的呼唤》、《温馨人间情》），请问老师，您给我们放这些影片的依据是什么？第二，当今大学生在思想上可以说是前卫的，可为什么我们学生拍出来的短片大部分只是些自娱自乐的恶搞视频或肤浅的校园爱情故事？恶搞是前卫的表现吗？还有，在资金缺乏的情况下，学生能拍出有水准的影片吗？

教师：这个问题我们前面讲过了，但我可以再讲一讲。第一，我们看片的标准和依据是：（1）片中有好用的技巧。（2）理性和感性紧密结合，但侧重理性的。我们缺理性精神。（3）美且真实又自然的。第二，恶搞（其实就是恶作剧）不等于前卫，它没有对"人"的基本的尊重。第三，关于学生如何搞好创作，大家首先要确定，我们的目标不是幼稚可笑的追星、出大名、赚大钱，而应该是为了爱和真实的表现，有了这一认识，就是家用DV也能拍出好东西。

另外，我也说过应该对各种不同风格的电影实行"拿来主义"。

学生：我们可以从不同角度来总结《小鞋子》的主题。我们可以说它只是两个小孩子之间的感人故事，也可以理解为导演在表现贫富差距，或也可以当作励志作品来看等等。仁者见仁，智者见智。

若导演是围绕一个主题展开拍摄，为什么却能给观众想象其他多个主题的空间？他是怎么做到的？这样的作品算是好作品吗？我觉得这样的作品不怎么好，因为如此表达的主题太不集中了。但是，我又觉得思想太集中会像在做宣传和灌输导演的主观意图，因为它没有想象力扩散的余地。您认为什么样的作品算是好的作品？

教师：有主次，有主线和多条副线渐次铺排，是为佳作。

一旦作者离开了电影这一特殊文本，把它交给广大观众，那么它的主题就变成了一个开放的话题，每个观众都可以根据自己的经历，自己的文化背景及个人的兴趣爱好等方面去解读，我们就没有必要去追寻它的终极主题。这也让我想起"作者已死"的说法，因为文本一旦成形，它的主题就和作者无关了，文本的主题是它与读者之间相互心理作用形成的。

学生：我认为《小鞋子》在编剧上有两个问题，一是男主角阿里和爸爸替富人打理花圃那一段没有体现两个阶级之间的正面交锋，没有将现实生活中资产阶级对贫困阶层的冷漠、鄙视等展开表现，而是让观众看到父子俩比较轻松地找到工作，工作得很愉快。回家路上受伤也是"因私受伤"。二是影片的结尾，小男孩想在长跑中拿第三名，因为第三名的奖品是运动鞋，可结果还是拿了第一名，这个结尾一点没有超出观众的意料，完全没有给人惊喜，显得平淡。

教师：导演的行事风格和艺术风格是多种多样的。像王家卫那样的导演，拍电影从来不写剧本的，常常是边想边拍，边拍边改，所以他的电影文本比别人更为开放，有人说看不懂，也有人说看懂了，但说看懂的人各自讲出来的却是不同的东西。很多导演只是把影片当成他表达问题的一个载体而已，宗教、种族、哲学、人性、道德等问题体现的生活细节他都会有所表现，用后现代的手法去表达。这样的片子看起来会有些零乱，除非故事性和艺术性表现得很好，不然，会让人好像沾了一头雾水，因为他的主旨脉络不够清晰。《小鞋子》虽然没有这般后现代，但导演似乎淡化它的主旨诉求。

我认为《小鞋子》从整体上看是部十分温情的片子，讲的是小孩的故事，以一双鞋子为载体展开，呈现一个底层家庭简单、单纯的生活，这就够了，没有必要如你所言去表现什么阶级矛盾。另，阿里虽然得的是第一名，拿到的奖品不是运动鞋，但有一个镜头做了交代：父亲的自行车后座上拴着两双鞋，这让整个小巷子似乎都散发着浓浓

的父爱。整部影片的主旨是父母与子女间、兄妹间的温情戏，编导没有必要往揭示社会问题方面走太远。我以为它在单纯与复杂之间还是有平衡的。

【创作案例】

（一）把下一部电影拍得更丰富多彩

常听到很多导演说"下一部才是最好的"，那是因为每一部作品完成后，都会因为一些客观条件限制而留下一堆遗憾——那些很想表现而没有表现的只好留待下一部影片再想办法去发挥自己的艺术才情。《案/情》留下未完成的想法有：用镜头内部蒙太奇表现大小事件的对比；拍下（录下）有具体声源的音乐；拍好龙眼树林和迷彩服及红裙子的运动的色彩关系；表现好声画对位；表现松涛和海涛；拍武器和武术；表现好多种交通工具的关系；录音师要做好天籁和音乐的和声；表现小动物和人物的关系，等等。我揣摩着以上这些文字，我觉得如果从头再来就可以把片子做得更丰富多彩。真正的好电影仍然是形式和内容的完美结合，这种观点不会过时。观众是通过好形式了解好内容的。（摘自《〈案/情〉创作笔记》）

（二）有节制的暗示手法使电影变得更耐看

前面我们说过类似的意思：在电影中用太多象征和隐喻等修辞手法是不妥的，因为那样太像在玩味玄学或哲学了。由于电影的影面（画面）是稍纵即逝的，太过深奥或貌似深奥的表现观众来不及反应。电影（影院电影、大众电影）是有普遍的通俗性的。为了电影作品道德层面的诉求，或为了让它有一定的深度而稍微用一些暗示手法是好的，但不可用得太多。白描、纪实的，或多点唯美手段，让观众看得明白、真切的电影才是主流。影片中有一些五彩的气球被挤爆、射爆的细节（气球象征似乎柔韧的脆弱事物）；各主要环节中出现的"摧残鲜花"（"祖国的花朵"处于危险境地。后来删了一部分）；女

嫌犯将血一样的红颜料画在男嫌犯的脸上（暗示他们爱情的不好结局）。有的东西不是可有可无，而是宁可有不可无，因为用点暗示手法电影会变得更耐看。

在最后的"爆竹炸烂窝点"中，我选用大红色的爆竹象征炸药来炸窝点，是因为红色和爆竹的救赎和庆祝行动完胜的象征意味。这样做虽然充满主观性，但它给严肃主旨带来一点异样的因幽默而令人愉悦的色彩。而紧随其后出现的，前面两个女生追踪反派途中就出现的唯美的平静湖面隐喻没有人类插手的自然之境美丽无比！最后，一女生喊出："结——束——了——！"教师接着说："暂时——结束了！"——表现事物发展变化的哲理意味。（摘自《〈案／情〉创作笔记》）

三、加减法与乘除法

将拍来的素材往"丰富多彩"方面组接，把影面（画面）和段落做细致，就是点点滴滴基本上都做上去，特别是在已有的计划上再加上去，使其更加丰满，这就是可以在剪辑教科书上了解到的"做加法"；把影面（画面）做得直接、简洁，点到就好，特别是在已有的计划内特地少做一些，使其更加紧凑，配合准确的剪辑点，让观众在视觉上有更加爽快的感觉，这是"做减法"。在拍摄时应多拍一些素材，以备"做加法"加上，也以备"做减法"时可选上更有代表性、更有力、更切题的细节。"做加法"和"做减法"不可或缺，要看具体情况分别使用，用好它们将使影片松弛有度，而充满有序的节奏和韵律。

笔者以为上面这"韵律"一般是指往常所说的"不是二数之和而是二数之积"的效应产生的艺术效果。那何谓电影中的"二数之积"呢？

文学作品中如果有两样东西被放在一块，读者一般都能比较清楚

地知道它们象征、暗示什么；电影情节中的两样东西放在一起，多数情况下会被观众们解读成多种不同的意思。这是文学与电影的大不同之一，这就是文学中的"二数之和"和电影中的"二数之积"。爱森斯坦用汉字的局部意思和整体意思的关系来说明这一问题。

本来"做加法"、"做减法"和"二数之和"、"二数之积"在其他书上是分开讨论的，但考虑到它们有相似之处，说的也都是技术并涉及"言外之意"和"高于生活"等问题，又都是"数学"问题，笔者就将它们归到一块了。

还得说说除法。从理论上讲，有加有减有乘就有除，就是有些镜头组接后，它们的某些意义会成倍的（既从一个整体中连减几个相同或类似的局部）失去，之后观众得到的意义答案就是电影之"商"。做好除法，电影将更为简洁。

电影的加减乘除之间的关系是辩证统一的关系。可以这么说，只要做好电影的加减乘除就能做好电影的"全因素"。

【教学讨论】

学生：《八月照相馆》又叫《八月圣诞节》，许秦豪的处女作。虽然它是一部关于死亡的片子，但却拍得自然从容。男主角永元，三十几岁，普通长相，眼镜，格子衬衫，温和的微笑，知道自己得了绝症，在他表面笑容的背后我们看到了隐隐的痛。永元和家人一起吃饭，和姐姐一起吃西瓜一起往天井里吐瓜子。他和朋友去喝酒，喝醉后在大街上把痛苦喊出来，在大街上撒野，甚至尿尿，之后和别人发生争执被带到警局，对警察大喊大叫，把压抑在心中的痛苦和恐惧发泄出来的这些细节反应了永元也是个普通人，是韩国电影里的普通人，不是好莱坞式的银幕英雄。照相馆来了一家人拍合影，拍完后儿子让老母亲单独拍一张。晚上老人独自一人来，穿着很美的韩服，整齐的发髻，要求再拍一张，她说："我可以再拍一张吗？是留作遗照。把我拍好看一点"。通过很多细节刻画，观众了解了众角色对生命的

态度。聊天，讲故事，散步，静静看着德琳靠着沙发睡着，共用一把大伞在大雨中前行，等等。在爱情面前，永元始终微笑着原地踏步。在医院里，姐姐问他可有女访客，永元笑了笑，说"没有"。虽然死亡的主题没有像往常一样给我们巨大的震撼，编导可能是想用死亡衬托出死亡的美丽。

教师：《八月照相馆》是我提倡的大题材小制作的典范。以小见大，以一当十应当是小制作电影的看家技巧。两个洗玻璃窗的镜头，泡沫的浮动和水的冲刷暗示着男主角已有新的感情代替往事记忆。影片中用了很多隐喻手法。永元照相馆位于街道的拐角，这样安排有利于外景和外景交叉拍摄中展现纵深感，也使画面背景较为流动，又能与照相馆内静态的情形形成鲜明的对比。这部影片大部分都是内景拍摄，也有一些内外景相互结合的镜头。比如永元在窗外洗玻璃，她的前梦中女友在里面坐着，这是从屋外透过玻璃拍进屋内，达到了很好的艺术效果：透过水纹流动的玻璃看那女子忧郁的面庞，屋里屋外，他和她似乎相互交叠，相互融合。

学生：有一个细节：夜里，失眠的永元来到父亲的房间里，躺在父亲的身边。这一幕要表达什么呢？

教师：是想寻找一种安慰吧？其实没有人能安慰他。这一细节其实是很强烈的，你想他父亲醒来会怎么反应呢？这一细节其实是很主观的。另外，平日生活中人人天天都得回家。但当死亡来临时，人的灵魂归向何处？这镜头似乎隐隐透露着这方面的信息。

学生：当永元被送进医院后，照相馆的门紧锁着，把阳光挡在窗外，没有其他人知道他的病情。为什么导演要用这种主观手法呢？

教师：是永元不想把痛苦带给别人（也隐约显示导演不想把痛苦带给观众的潜意思），宁愿自己去承受痛苦吧？另外，可能是导演想强调永元的笑脸背后的孤独和绝望吧。

学生：最后德林用石头砸碎了照相馆的玻璃窗，那动作和上面的问题有关联吗？为什么？

教师：我想导演是让德林那美丽的青春的生命紧握着石头去砸碎玻璃窗后面那无声的黑暗的存在。那黑暗象征病痛和死亡，那玻璃被砸碎的刺耳的响声似乎是对疾病和死亡的控诉。

教师：《八月照相馆》是我看到的最好的片子之一。故事看似很平淡，但通过很多细节来表现大主题：亲情、爱情、生命、死亡等等。由于表现太过细腻，很多人可能会视而不见，比如那家人来拍全家福，拍完之后，儿媳妇悄悄在一旁提议让年迈的母亲拍一张单人照，这时站在前面的小孙子哭了——暗示祖母的生命即将逝去！一个简单的情节就传达出较为复杂的含义。片中折射出哲理意味片中好的细节还有很多，相信同学们还有其他的收获。

学生：起初我觉得这片子是平淡的，但回过头来回过神来自己的心却被深深打动了。片中一个个细节是平凡的，但却被诠释得如此不平凡，这就证明纪实风格是越平凡就越深刻感人吧！

教师：很多精彩电影都是透过一个个细节来一步一步揭开故事全貌的。从他父亲看小贩生切活鱼，接着转过头来看着他——暗示人的生命就像这活鱼一般……这么一个简单的情节：父子买鱼，要小贩清洗杀好，这种小事放在好的电影中却有了特殊的意义。这些需要我们细细去"读"出来。

学生：这部电影不仅仅有悲伤的爱情故事，更有对生命和死亡的追问和思考。男主角面对死亡也挣扎过：在警察局里的狂吼——他热爱生命，但却只能绝望地面对无法改变的残酷现实。后来我们看到他似乎看破了，选择用忙碌的生活来冲淡充满矛盾的痛苦，又选择用温暖的微笑面对每一个人。这使电影处处有暖意，又充满沉重的无奈和哀伤。

教师：这是部无泪的悲剧。导演已经将影片处理得十分巧妙了，关于生命和死亡的片子，导演还能使它有幽默感，不简单。不需要大起大落的情节就将故事演绎得生动又深刻，这最好了。

学生：导演是要让我们近距离看"死亡"：一个人面对死亡时的

心思、意念和言行，是打雷时看着父亲安详的睡脸自己才能安睡，是独自一人一页一页浏览自己的相册，是隔着玻璃看着心爱的女子触摸她的身影却不能上前去言说，也是自己拍摄自己的遗照，这是表达自己对生命的留恋，也表达对爱情的不舍。

教师：电影中有一个细节，那个拍完照片的老人雨夜再次来到照相馆要求重拍自己的遗照，这仿佛是时空异位，似乎让男主角看到了几十年后女主角走进了现在的照相馆，这个老人就像日后的女主角德琳，男主角对她说，您年轻的时候一定很漂亮！这暗示我们：纵有生命逝去，时间和生活仍将继续！《八月照相馆》是一部很温暖的韩国电影。在座的有没有韩国同学？请谈谈看法？

学生：我是韩国来的。这部电影我听说过，但今天是第一次看。这部电影的原名是"八月圣诞节"。

教师："八月"和"圣诞节"好像没什么关系，对此你有什么看法吗？

学生：故事发生在八月，男主角的生日也是在八月，但是八月是在夏天，和圣诞节差得很远，在八月过圣诞节是不可能实现的。永元和德琳的爱情也是不可能实现的。

老师前面谈过的那个情节，他坐在咖啡馆里面，外面是洁白的雪地，然后走来了德琳，永元伸出三个手指，在玻璃上抚摸窗户外面德琳的身影，这身影很近又很远。

教师：是的，这是个值得再讨论的细节。咖啡馆里面是暖色调的，外面是冷色调，阴阳两边，形成鲜明的反差。类似的还有一个地方，永元在洗玻璃橱窗的时候，前梦中女友从远处走来，我们看到的也是她映照在玻璃上的身影，这身影随着水的冲刷，从清晰到模糊再到清晰，处理得非常好。

我认为，导演是想尽办法要把普通的东西多多拍出别样的意味来。

学生：纵观许秦豪的《春逝》、《八月照相馆》和《外出》，可以

发现导演在人物设置上是值得我们玩味的。《八月照相馆》中男主角的职业是摄影师，《春逝》的男主角从事音响采集工作，《外出》的男主角所从事的职业是舞台灯光师，他们都与声波、光波有关。为什么要这样安排呢？导演可能是想表达：人生是一个大舞台，摄录别人也被别人拍摄。此外，我还发现，许秦豪的电影里似乎都有"死亡"和"爱情"。《八月照相馆》中永元病逝；《春逝》里奶奶的出走与死亡，《外出》中女主角的丈夫在昏迷数天后走向人生的终点。"死亡"是人类永恒的主题，绝大多数人都是以恐惧面对它；"爱情"也是人类永恒的主题，绝大多数人都是以狂喜迎接它。许秦豪的电影就是用这两大主题来表现他的终极关怀的。

另外，我还想讲一点艺术技巧方面的。整部电影是相当平和的，所有镜头都是缓缓而过，没有大的起伏，却在平缓中震撼我们的心灵，这就是许秦豪电影的风格特征。影片的插曲如泣如诉，跟镜头配合得相当协调。整部电影，给我印象最深的是永元面对黑夜，面对死亡的来临，躲在被子里哭泣，父亲站在门后听着儿子的哭泣，黑暗的身影投在白色的门上，使人产生很强的压抑感。他的父亲似乎没有表情，但观众却感受到他绝望的情绪。

教师：总而言之，好的影片都是丰富的细节，都是"全因素"的缜密编织。

【创作案例】

（一）变化要升级

我们已经按影片的顺序拍了大约 3 分钟的长度，如果这时自己都不觉得影片好看的话，那观众肯定会失望的。为了使片子赶紧好看起来，我把"开会 2"改在一学生咖啡馆拍摄。由于咖啡馆的两面都是比较 shine 的玻璃墙，当险情发生时可自由摔拍两边七八个逆光中紧张走动的身影。我相信，类似这样升级的变化表现定能大大增强可看性。另外，其他细节变化也是边拍边加边改的（本片为无剧本拍摄）：

往墙上贴东西不是直接就贴，而是先搬开一幅油画再贴。后面的"画水墨画""挖出假钞""发现假钞假画仓库"等情节也是基于"变化要升级"的"加法"和乘法方面的考虑。（摘自《〈案／情〉创作笔记》）

（二）加细节密度

"细节决定品位"，因此主要情节中的细节要比其他地方多一些，也得更精彩一些。在"写生作案"和"餐厅追踪"两个情节中我加进了不少生动的细节：女嫌犯除了一会儿要水喝一会儿要糖吃，还在打情骂俏中用红颜料在男友脸上画一道富有卡通趣味的笔触。在互相喂饭的过程中，女的将色泽鲜艳欲滴的小西红柿在近镜头中放入男友嘴里，他们边吃边用异样的眼神瞟闪追踪他们的女生的身影。这些加进去的细节，除了尽量表现事物的形状和色彩的变化，而且尽量带着更明显的动感。（摘自《〈案／情〉创作笔记》）

（三）修整

在影片拍摄接近杀青的时候，检查前面所拍的一系列影面（画面），我觉得拍得过于工整了，我得想办法让它们丰满丰富一点。经过反复思量，我决定用挪位、"补识"和"捣乱"来进行修改。挪位的方法比较简单，就是调整原先定下的影面（画面）顺序，使之看起来不那么平铺直叙而因变化显得有趣起来。"补织"是指再补拍一些细节添加进去，使有的地方因为这些细节的缜密而耐看，或使原先的情节更富逻辑性或更有分量。有的情节需要"捣乱"，使"冷"变"热"起来，变得更为"全因素"，就是再弄一些比较复杂的情节、情绪加进去，让大家觉得"热"起来的同时也觉得如此更符合复杂的生活现实。"篮球馆场面""乒乓球馆场面"和"在食堂看视频"，还有最后再加的"画水墨画""挖出假币"及"发现假画和大量假币"等情节，主要是为以上的目的或为使影片的主旨更清晰、结构更丰富而修整的。（摘自《〈案／情〉创作笔记》）

第六章　制片的重要方面

一、导演、表演、场记

（一）导演

我们所说的导演，不是只能导出一部简单影片的普通人，而是能导出优秀影片的艺术家。平庸之辈不会理会审美经验、风格完型、导演阐述，更不可能思考社会问题、文化理想和终极关怀，但一个艺术家，就有责任在各方面严格要求自己。

1. 审美经验。这里所说的审美经验不仅仅指平时观影学习的视觉记忆，也不单单指导演在音乐、美术、戏剧或美学理论等方面的修养，笔者认为优秀的导演所需要的审美经验是建立在终极追求和文化理想基础之上的各种艺术形式和各种文化观念的整合、完型。

2. 风格完型。我们谈论终极关怀、文化理想并不是要重新肯定以前"解构崇高"针对的虚假崇高，真正的崇高有什么不好？对生命的尊重，对人道主义肌理等方面的表现有什么不好？我们谈风格也不是要落入风格主义里去，而是要让风格和主旨诉求尽量对位。我们已经确定我们讨论的不是小众电影，不是前卫艺术，而是在大众电影范围之内讨论，而大众电影是讲究风格的。风格的完型是笔者对风格提炼的另类说法，意思是我们平时积累的风格碎片要在终极关怀、文化理想和审美经验中整合成型。

3. "导演阐述"。"导演阐述"是导演把自己关于影片的整体艺术构想写成文章，是写给摄制组主创人员的艺术创作协调书，各主创人员通过阅读这篇文章了解导演在精神性、艺术性和故事性等方面的总体思路，然后将其贯彻到各自具体的工作中去。

以前导演写的"导演阐述"都比较规矩，像谢晋的《红色娘子军》的"导演阐述"写得像一篇论文，但后来张艺谋写《红高粱》的"导演阐述"，就写得比较随性，文字和后来影片一样呈现着表现主义的色彩。一般情况下，最后电影的面貌并不会和开拍前"导演阐述"所勾勒的写意的大轮廓差得太远。像王家卫那种几乎啥也不写的导演是很少见的。一般情况下，案头的功课做得越细，就越能把拍摄工作的方方面面做细，从而使电影作品更经得起推敲，更完整完美。

导演在"导演阐述"中不仅要写自己的思想精神和艺术追求，还要写清楚各人和各部门在艺术处理方面的相互关系，以利于各人各部门工作的协调，以利于电影艺术各方面关系的谐调。

当然导演应该特别注意"电影性"在电影中的体现，这里没有展开是因为在书的其他章节已经论述过。另外，很重要的一点需要说明：笔者认为摄影师大都服从导演的构想，其作为与导演大多重叠，因此本章没有像其他书那样专门为摄影师写一节。

（二）表演

不管当今电影艺术如何纷繁复杂、流派众多，但两大倾向是非常明晰的：一类是场面刺激的、动感夸张的、情感和情节虚假虚幻的，就是各方面都是比较主观，导演掌握话语霸权的，如好莱坞的大多数电影和国内的《英雄》、《十面埋伏》和《无极》等；另一类是场面、动感、情感和情都追求真实客观的电影作品，早期的有意大利新现实主义电影和巴赞的电影理论影响下的纪实风格的电影作品，国内的作品有张艺谋的《秋菊打官司》、《一个都不能少》及张元和贾樟柯的一些作品，它们大都表现社会底层的普通人，大量起用群众演员，

都有大量的抓拍偷拍，努力追求内容与形式统一的逼真感。

前一种电影的成功标志是票房价值的提高，是迎合大众口味的；而后一种电影的艺术追求是引导和更新观众的思想观念。我们认为后一种倾向的电影作品更接近电影的本质，也更符合艺术发展的一般规律。

基于以上认识，我们认为理想的"大众电影"、"影院电影"应该是：以局部主观的艺术处理来补充纪实风格电影在视觉冲击方面的不足之处。具有当代特征的电影当然是这样的：真实的故事，真实的场面，真实的动感，真实的情感和情节。由于这种强烈的表现真实性的诉求，就使得我们得出一个近乎极端的结论：根本就没有"性格演员"！

传统观念中，演员可分为两类：本色演员和性格演员。所谓本色演员就是擅长扮演与自身性格类似的角色，性格演员则可以演和自己的性格有差距的各种角色。

从彻底的真实性追求来说，性格演员不应该是电影创作的首选，因为演员最适合演一种角色，这个角色就是他自己。同样每个导演、每个摄影师也只有一种艺术风格与他自己的性格、阅历和艺术修养相契合。所以我们才会觉得"本色演员"如高仓健和李小龙越看越像角色，而觉得"性格演员"如刘晓庆的表演越看越不像角色，越看越别扭。

从巴赞的理论和意大利新现实主义的相关论述中，我们可以晓得电影有表现性电影和写实性电影之分。表现性电影里的演员可以有比较明显的表演痕迹，但整个电影却是远离真实性的。而纪实性、写实性的电影则不同，它与性格演员是相矛盾的，因为性格演员无论怎样演，怎样超越自己，一不小心就会露出马脚。故而在写实性电影中，我们认为应该起用更多的群众演员，或直接拍真人真事来达到对现实的还原。

（三）场记

由于本书不是"制片手册"，我们不打算介绍摄制组的每项具体工作。笔者认为要重点介绍场记工作，因为场记是剧组重要部位的"螺丝钉"。很多导演是从场记员干起的，可见场记员的重要性。场记要在专业知识和与剧组相关的所有具体事项上面做足功课，再加上认真细致任劳任怨的工作方能胜任本职工作。场记首先要配合导演和摄影师拍下场记板上的日期、片名、场次、镜次、机位、条数等，并录下作为后期录音同步记号的"拍板"的响声，让剪辑师确定准确的声像定位。其次，场记员要在场记单上记上场次、镜头、条数，写上大致的内容，记录时间码，并记录导演满意的条数，还得将分镜头剧本与实际拍摄的方方面面核对记录，保证复杂的内容特别是"跳拍"的内容得以顺利拍摄，为影片的后期工作做好准备。

【教学讨论】

关于导演等方面

学生：请问刘老师，导演对一部影片在思想、风格，在摄影、表演等方面，都起着决定性的作用。关于角色的表演，导演的理解和指导究竟起着怎样的重要作用？

教师：电影表演因具有瞬间创造性而显得无法预知的特征，决定了电影演员不可能像戏剧演员那样可以在舞台拥有更多的自主权，其表演也不得不在很大程度上与导演和摄影师及其他工作人员进行磨合。此外，电影表演只是构成银幕系统的元素之一，如果没有导演的全方位协调、指导和摄制组的摄影师、美工师、灯光师、录音师、化妆师等人的配合，就无法塑造出成功的角色。绝大部分优秀的影片，辅助手段对演员表演的成功起很大的衬托作用，例如在恐怖片中采用冷色调及鬼魅般的音乐来烘托角色。另外，要特别注意，银幕上的人

物形象是演员与角色的对立统一体，如何处理好"演员与角色的矛盾"是表演艺术一个至关重要的课题。已故著名影评家钟惦棐教授在评价著名演员王心刚的表演时说过的演员最难的是表情和肢体语言对剧情"不容发的精确感应"，就是针对这一问题而言的。导演在解决演员与角色及与其他方面的矛盾时起非常重要的协调作用。我们中国不缺好演员，我们缺好导演。

学生：《温馨人间情》里面的几个镜头给我的印象特别深刻。比如刚开始的时候，用躲在桌下的小女孩的视角来看剧情的展开，到处晃动着纷乱的大人们的脚，还有嘈杂的声音，最后才把镜头转向桌子底下，交换剧中人与导演的视角。

教师：在我们的电影中不能全部都是"导演"的视角，这样太专制了。有时候要通过非摄像机、非导演的视角来审视，这样观众才能对故事有一个更全方位的认知；有的影片，摄像机的视角模仿上帝的视角，那是超自然的视角。

学生：我在网上搜索《卡萨布兰卡》的资料，知道当时这部电影好评如潮。我想一部电影的成功必定是因为它的某些方面很出色，比如情节、画面、音乐等方面。我惊奇地发现，原来这部电影开拍后，剧本还没有成型，后来又有几次波折，大家都不知道梅卡莱具体要拍什么。就是这么一部边写边拍的电影，却获得了很大的成功。很多人说它的成功应归功于电影里男女主演的出彩演绎，请问老师是怎么看的？

教师：一部电影的成功，演员精彩的诠释当然是很重要的方面，但我想更应该归功于创作集体吧，导演、摄像、服装、道具、美术、音乐、剪辑等各个部分的协调协作非常重要。

【创作案例】

关于剧组的管理等方面

大多数人对电影剧组的了解都是从网络得来的，上面大多是些负

面、灰色的旧闻、新闻。电影剧组旧闻最有名的想必是旧时代某些电影明星与黑帮及一些名人的纠结。不管是旧闻、新闻，里面最有名的关键词是"潜规则"。我以前（20世纪90年代）对剧组的印象是：大多数人都是老油条，几乎都言必国骂，言必"五色话"。一位性格安静的化装师阿姨见我对此有表情奇怪的反应，就断定我是待不了剧组的。当年剧组的情形尚且如此，20年后的情况可想而知：里面还有真正的淑女吗？还有情感和理念都纯正的君子吗？

大多数人不知道现实情况：很多大腕靠钱买来角色，再靠接拍广告赚钱。这跟学术界的反常现象相似：除了极为重要的文章不要版面费，其他文章的发表都要交钱才能发表。

要使影视成为干净的行业必须从校园里的剧组就抓紧、抓好。校园里学生自己组织的，或教师组织的剧组当然要干净、安静千百倍，但只要不是正儿八经地坐在教室里上课，那些非校园非课堂的杂色就会出现一些，就会不好管理，一定得想出够多的办法来才能使拍摄工作正常进行。要让同学们知道演员大多是普通体力劳动者，只有少数人才能走向红地毯。(摘自《〈案/情〉创作笔记》)

【教学讨论】

关于表演等方面

学生：关于《最后的刺客》，印象最深的是两位男主角性格的鲜明对比。虽然都是刺客，史泰龙所扮演的沉稳内敛，脸部几乎没有什么表情，身处人群中，你也只会把他当做一般的陌生人；而安东尼奥所扮演的年轻刺客非常狂野，为争夺"第一"头衔而不择手段。人物性格的强烈对比和冲突，给观众带来惊心动魄的视觉和心理刺激。但是，这也存在一个问题，就是几乎所有的电影都是各种典型形象的对比展示，似乎太显老套了。这种情况能否改变一下呢？

教师：再写实的电影也不同于现实生活，一般都是用较集中、较强烈、更有张力的表演来表现编导选取的生活内容。这样能很好地展示角色的魅力，在短时间内抓住观众的心。只是这种做法延续太久了。我们可以换个方法来表现，可以在细微的区别中表现人物的性格差异，"以小见大"，抓住细微的区别来放大。去除更多的主观的东西，还给观众更多想象的空间。这么一来，对演员的演技都是很大的考验，因为这极其需要分寸感的把握。钟惦斐评王心刚的"自然中见潇洒，朴实中见光彩"说的就是分寸感的把握能力。

学生：张艺谋曾经说过，高仓健站着不说话就是一部戏。他在《远山的呼唤》饰演的田岛耕作在很多情节里都是不发一言，惟有脸部抽搐的肌肉和坚定的目光。老师您怎么评价他在剧中的表演？

教师：高仓健在电影中塑造了一个沉默、稳重的男人形象，他沉默寡言但却是个重情重义的人。有这样一个情节：民子带着武志去祭祀过世的丈夫时，耕作把坏了的窗户修理好了。看似不起眼的行动，其中却包含了他对民子、对武志的关怀、体谅与同情。影片正是通过很多这样的细节的刻画来丰富人物形象的，因为不同的细节有不同的表情变化。同时修理门窗，他和《八月照相馆》里的永元的动作和表情是完全不同的。

学生：影片中类似的细节刻画老师还可以为我们举些例子吗？

教师：在影片开头，田岛耕作借宿在杂物间，他正烤火取暖时马厩里的马突然嘶鸣了一声，此时镜头近景拍摄耕作的侧面，我们从他的鼻翼和脸上肌肉的抽动中似乎可以悟出"远山的呼唤"的意思——失去自由的马儿对广阔的山野心怀向往！这一细节在影片开头就将这个人物的性格特征与马的特点悄悄地联系起来。高仓健曾在他的随笔中透露喜欢马浑身没有多余的肉的美感，为高仓健量身打造的影片，导演在这些方面自然就做得细致。

学生：最后那个离别的情形，民子在列车上找到耕作，激动急切的心情溢于言表，而耕作在整个过程中没有说一句话，抑制不住留下热泪，之后表情又变得极其严肃。我一直无法解读这种表情，是难忍离别的痛苦，还是对前路的迷惘？为什么他只是默默地望着离别的人？

教师：当时的情境是这样的：一个深红色的身影出现在车厢里，紧接着一红色列车嘶鸣着驶过影面（画面），镜头一转——是民子！她坐在了耕作临近的位子上，面对枯坐着的耕作，民子的眼神溢满无尽的爱意，我感受到民子此时的坚定心志甚至超过从前。这时莽田出现在民子对面，耕作看着莽田似乎想到了什么，脸上隐隐透出一丝遗憾与痛苦，我想此刻的耕作可能是误会了，误以为民子已嫁给莽田。而后通过莽田与民子戏剧性的对话，耕作才了解了实情……身旁的警员也会意地默不作声。耕作再也克制不住自己，热泪盈眶，压抑的情感瞬间爆发！影片也在此时达到最高潮。民子的爱似乎能解去耕作的枷锁！

学生：电影导演山田洋次这样评价高仓健：他的眼睛有一股勾魂摄魄的魅力，载满了悲伤和喜悦。一个好演员对于一部电影来说到底有多重要？

老师：好的演员能够用极简练的动作和表情准确地表现人物的内心世界，并和其他创作人员的艺术表现很好地协调起来。高仓健的表

情常常是五味俱全的，他的厉害之处就是能够表现事物的复杂性。

学生：《八月照相馆》虽说是许秦豪的处女作，却能在编导和演员表演等各方面整体显示出细腻又概括的从容不迫的大家风范。沈银河、韩石圭、许秦豪，这三个人对这部电影的成功起决定性作用。若您是导演，会以什么标准去选择演员？

教师：我只选本色演员，这样演员和角色最像，这样最接近大家要求"自然"的标准。这样演员在表演的时候会更好地理解角色的内心，从而把角色演绎得更好。

就演员来说，沈银河很符合故事中人物设置的要求。女主角是青春靓丽的，是有充盈的生命力的。而男主角也是本色出演，与情境相符。同是修门的动作，《远山的呼唤》中高仓健的动作就显得很有力量，但如果放在小小的照相馆就显得很不协调，你想啊，一个肌肉男在这"哐、哐、哐"，跟这种凄美温馨的情境根本就不协调。

男主人公有一种文弱的气息，生命的消逝显得更符合逻辑。

学生：20 世纪七八十年代的日本电影试图通过类型明星的典型塑造，推出一种集时代特点、角色设置以及演员性格于一体的典型硬汉英雄形象。老师对此如何评价？

教师：日本是"二战"战败国，因此编导们有意无意中塑造了没有英雄时代的英雄。我们要看清意识形态这一层面。

学生：矢村在《追捕》这部影片中的性格表现最为激烈，一方面作为负责案件的警长，他要以最快的速度将嫌犯缉拿归案，但另一方面，作为一名极具正义感的警察，他又不得不强迫自己查清真相。因此随着剧情的进一步剥茧抽丝，矢村的内心也在不断地调整变化。从影片开始的紧追不舍，到影片最后看着杜丘开枪将幕后黑手打死而选择默认的态度转变，导演和编剧都将这一角色赋予了特殊的意义，他成为扭转影片结局的关键所在，也成为能否解开观众内心疑惑的重要筹码。

教师：矢村的扮演者原田荒雄也是难得的优秀演员，他的表演特

点是强烈中见细腻、丰富。好的演员都能表现丰富的细节。

学生：史泰龙给人的印象一直是十分冷酷、不苟言笑的，在《第一滴血》和《最后的刺客》里，他都是这种形象，所以我们认定他是本色演员，但在他早期的几部片子里我们也看到他比较温情的一面。如何区分性格演员和本色演员？

教师：我以为性格演员和本色演员的划分是从整体印象来界定的。我们刚才已粗略谈过了，性格演员是千面人，号称可以演不同的角色；本色演员则谦称只可以演与自己的性格类似的角色。不管是性格演员还是本色演员，要演好角色，归根结底还是处理好"演员与角色的矛盾"问题。

学生：安东尼奥·班德拉斯演的角色是个初生牛犊，有野心，够狠，演得非常张狂，勾人眼球。但是我觉得史泰龙所演的杀手面部表情有点僵硬，让人觉得演技是否欠缺。女角色与两位男主角的表演相比也显得有些单薄。

教师：听说史泰龙因受伤造成面部部分神经坏死，他主要是靠眼神来表演。他在片中饰演一位沉稳的杀手，面部表情缺乏反而让观众觉得更真实，更符合资深杀手的形象。至于女主角，的确，在影片中并不突出，这是好莱坞电影惯用模式，必须有个女性角色来软化刚性的男人戏的缘故。《这个杀手不太冷》里的男主角也基本上是脸无表情的。

学生：阿兰·德龙在《佐罗》里要扮演两个人，这样一方面增加了影片喜剧效果，也很能体现演技，其他次要角色也表演得很好，反角威尔塔上校、丑角胖子，还有黑人小男孩等。明显的缺点是女主角在影片中性格一直表现为既爱憎分明又倔强独立，怎么后来就妥协嫁给上校呢？我觉得不合理。另外可能由于年代关系我觉得电影色调很淡，有点影响观赏效果。

教师：当然，这毕竟是 1974 年的片子，在转录转印过程中色调变淡在所难免。你觉得不合理之处，可能是上校的恶势力逼迫得更厉

害了，使得他们屈服了。这部影片包含许多唯美元素，即便今天看来也有不少可取之处。今天的动作片如《谍影重重》等，也是有许多唯美元素的。

学生：老师，可不可以知道您喜欢的女演员是谁？

教师：黄种的女演员中，我挺喜欢韩国的沈银河。白人女演员我喜欢墨西哥影片《冷酷的心》里面的莫丽卡。当年我第五遍去看此片，和我一起坐在第一排的有好多美术界的同行，他们也说来看四五遍了。都是为了看莫丽卡。美术界人士当然更懂审美了！

学生：在看这几部影片之后，我觉得表演都有些"过"。

教师：这个问题涉及一个"电影"和"戏剧"的区别的问题。那个时代的演员表演有点过，原因有两个方面，第一，也许当时的人们精神比较振作，这代人的精神比较随意和绵软；二是老演员受戏剧的影响比较深。但比较"过"的表演和矛盾冲突较厉害的情节放在一起还是比较和谐的。

学生：那我们现在的电影表演该是怎样的呢？

教师：要追求真实，要生活化，要和戏剧性的表演分离。夸张或表演的意识形态隐情大多是带着话语霸权的强迫性印痕的。当然，话剧的表演仍然需要夸张，因为要让最后一排的观众能够听到、看到。

学生：《卡萨布兰卡》与《乱世佳人》有一些共同之处，都把爱与战争弄在一块，爱情故事里有强烈的戏剧冲突。两部电影的戏剧冲突和演员的表演巧妙地结合，让人觉得故事发展既激荡又自然。另外，之前谈论《温馨人间情》时，记得老师说表演时要找到"角色独具的感觉"，我认为角色的担当上，适合才是最好的。老师，您说的"独具的感觉"是不是指一定的经历沉淀下来的感觉呢？

教师：不同的故事、不同的角色需要演员有不同感性的及时反应。演员表情的深度除了取决于准确的反应外，还得将自己对生活的理解融合到表演里去。

二、风景、"电影环艺"、声音、音乐

（一）风景、"电影环艺"

眼下"风景"在整个电影生产中有特别奇特的意义。一些被选上拍外景的地方，当地政府和民众都希望借由影片的发行放映把它带出名声来，以此来推动那个地方各方面发展、繁荣。有的地方领导甚至把地名改成电影里导演另起的名字，《阿凡达》里那片中国风景改成"哈利路亚"（意为赞美造化之主）。有的影片在选外景阶段相关新闻已经满天飞了，虽然各种各样的宣传报道跟实际的艺术创作是没什么关系的，但跟"大文化"有关系，如果用"文明史观"来看问题，也有"正能量"在里面。

风景在影片中的重要性在于，不管是秀美的风景，还是壮美的风景，或是诡异的风景，除了众所周知的"好看"之外，还有一点我们要特别注意，就是风景要与叙事、与人事物相协调，不能像张艺谋的《菊豆》那样，很好的风景，很独特的道具，很独特的故事，三者之间因缺少和谐的关系从而影响影片的整体效果。不能让独特性冲击协调性，要让各方面相互融合，不可弄成《英雄》那样，好像在一部故事片里面又游离出另一部风光片来。

此外还有人工置景和装置艺术等共同构成变化丰富的"电影环艺"。自然风景如果不符合影片的实际需要就得通过人工置景和装置艺术等手段的实施来形成镜头内整体性的环境艺术，笔者将它称为"电影环艺"。"电影环艺"跟"环艺"一样分为室内和室外两部分。其中，具有象征、隐喻作用的装置艺术有利于情感和精神提升的表现，有利于推理情节的发展。"《案/情》中的风景是绿意浓浓的，不仅有植物浓密的枝叶，绿色浸染中的建筑物当然也染上协调的色调，再衬着红润的肤色和彩裙；不仅有浓密浓绿的风景，还有各色气球等

其他暗示性的东西设置其中，影片中的场面调度和动态细节就在这绿意为主色调的意境营造中展开。"（摘自《〈案/情〉创作笔记》）

【教学讨论】

关于风景等方面

学生：根据阿加莎·克里斯蒂侦探小说改编的悬疑电影，我一直认为是悬疑电影中非常优秀的。因为它叙事简洁，善于设置悬念，而且还有一个很大的特点，阿加莎·克里斯蒂通常把凶杀安排在一个封闭的环境之内，《东方快车谋杀案》、《尼罗河上的惨案》等影片都是这样的。这种安排既增加了情节的紧张程度，又增强悬疑程度。其中《尼罗河上的惨案》是这类电影中的佼佼者。

教师：安排固定场景确实是此类电影的重要特点。这样的安排确实独特，但在固定场景中发生的故事，如果处理不当，就会让人觉得情景单一，也会让人觉得故事的不真实。《尼罗河上的惨案》比《东方快车谋杀案》好很多，因为尼罗河沿岸的景物使人觉得多姿多彩，营造这种环境是为了表现好电影的室内部分与外景的关系。

学生：确实如刘老师所说，影片对尼罗河沿岸的景物拍摄给人以美的享受。还有，这部影片是非常重视细节刻画的，比如柱子上两条蛇的图案对主题的暗示等。

教师：悬疑片重视细节是当然了。不仅如此，每每有游客对话时我们的侦探总能出现在一些奇怪的地方，这使影片增添了些许神秘色彩。

学生：现在的一些新的侦探电影更注重节奏与视觉效果，《谍影重重》相比就是这样的。《尼罗河上的惨案》结尾处慢节奏的现场重现大概是为了强化推理吧。

教师：《谍影重重》是特工题材的，必定重速度、重动作；《尼罗河上的惨案》强调的是悬疑片，推理是不能太快的。当然，《尼罗河上的惨案》如果重拍，速度肯定会加快。

学生：整个电影的影像动感表现得十分高明。印象最深的是船起航时的场景，几乎所有人都被尼罗河的风景所吸引。船体在汽笛声中

旋转航行，镜头又随着汽笛由远而近地纵深到岸上的人群中拍摄。启程后，明媚的阳光下，尼罗河显得特别的柔美。镜头在两岸的树影之间、船上、堤岸上转换，由远而近、由大而小地摇移拍摄拍得自然而优美。船移动，水流动，从树影中看去，岸随着船的移动延伸着。老太太在船上喝咖啡的时候孩子们在奔跑，渐渐远去。以船为参照物，看水波荡漾，堤岸在丽奈特身后移动、延展。美极了！

教师：电影之美在于动感，《尼罗河上的惨案》的动感表现比较高明。在被摄物体上，我们要有意识地选取本身就具有动态美的客体；我们在看这部分场景时能够感受到尼罗河的自然风光像一幅长卷一样在我们面前缓缓展开。陈凯歌拍《刺秦》时说要把它拍成长卷的展开，我看不出来；《尼罗河上的惨案》的导演没说要拍成长卷，我却从中看出长卷来了。

学生：我还特别喜欢两个地方：在上船之前，各个人物都在一个舞厅里出现了，先拍个别人再拍中景，接着再拍全景，然后又转到个别人；惨案发生之前，镜头摇晃着从夜色的波涛之上逼近船舱，似乎是有一双偷窥者的眼睛看着这一切。

教师：主体的运动有着深刻、复杂的意蕴。在镜头移转中拍摄石柱上的两条蛇的图案，似乎把石柱和蛇图案拍出动感来，似乎暗示罪恶正在进行中。

学生：这部电影的美还体现在光影的变幻上。影片里有很多特殊的明暗映衬的表现，在埃及明媚的阳光下，有诡异的阴暗投影。通过被摄对象的明暗层次和影调对比来衬托人物性格，并隐隐约约地暗示主题。

教师：黑暗总是偷偷地尾随着光明的。阴谋藏在黑暗之中。

学生：关于故事性方面，情节的起伏变化还是很吸引人的，人物逐一出现，矛盾也逐一展显。在影片的中段侦探劝说杰姬离开时有一段对话，侦探："别让邪恶钻进你的心"，杰姬："心里要是没了爱情，邪恶当然出现。"是对结局的预言吧。

（二）声音、音乐

以前有一部叫《天地人心》的影片，男主角在痛苦的思想斗争中跑进一大片麦浪中，随后音乐莫名其妙地炸响！我们很多影片里都有这种莫名其妙的音乐。那些创作者们估计是没有学过"电影中的声音与音乐"这一课的。

电影中的声音和音乐跟其他事物一样，它们的发生肯定是有原由并和其他事物产生相互关联的。这些原由和关联最好是客观的。声音和音乐的响起需要物理性的渐次变化和观众心理接受的渐次过渡相协调。例如：随着运动员刘翔的脚步音和喘息声逐渐逼进，主题曲才慢慢带出来；当急刹车的摩擦声休止，话外音旋即响起；雄壮粗犷的主旋律在沉重的关门声中击中观众的心灵；女主角望着一溜烟远去的马车，主题歌随之结束。又例如："在《案/情》的'鼓舞'情节中，随着嫌疑人的远去鼓声也随之变小，待鼓声消失时镜头再'追'上另一情节。总之，来龙去脉要清晰才能显得自然流畅，而不会让人觉得像得了分裂症一样。"（摘自《〈案/情〉创作笔记》。这一情节后来略有改变）

虽然电影的重中之重是影面（画面），但声音的辅助使电影的真实性更为立体、丰满。下面我们就"声音联觉"、"声画同步"、"音画同步"、"声画分立"、"声画对位"等五个方面展开研讨。

1. 声音联觉。"联觉"是指五官感觉系统的连锁反应。声音的"联觉"是指听到某种声音而想象到某种视觉上的东西，如很多影片时常表现的，听到蝉鸣观众就能感受到夏天的炎热，同时也能想象到盛夏树林浓浓的绿意。"联觉"的艺术表现用好了不仅能使影片感觉上更真实，也能使影片更有诗意。另外，如果影片多多地出现不同味道东西，多一点让形状和色彩与味道"联觉"，那整部片子看下来就不只五光十色，还将五味俱全了！"《案/情》的五个主要情节中起暗示作用的不同鲜花就有'联觉'的效果。"（摘自《〈案/情〉创作笔

记》（这一情节后来略有改变））

2. 声画同步。影片中除音乐以外的其他声音与影面（画面）的发声物严格配合、保持同步的自然关系，影像和声音共时呈现并一起变化、同时消失。同期录音的电影自然就声画同步，但拟音、配音的影片要特别注意声画同步，以免有失真实性。

3. 音画同步。前面我们讲了一些影视作品音乐方面的毛病：它们大都莫名其妙地开始，又莫名其妙地结束。音乐与影面（画面）的协调同步一般要注意三个方面：要么音乐与剧情的情感、情绪一致，要么音乐与主体、客体的运动节奏相同，有时甚至音、声、画三同步：热闹的场面配以热闹的音乐，激烈的镜头运动、演员的激烈动作配以激烈的音乐，演员的动作加上这一动作发出的声响再加上与这一声响相类似的音乐，等等。由于美国"米老鼠"动画系列电影的音画同步做得非常出色，因此音画同步也被称为"米老鼠音乐"。"《案/情》的很多情节中有海涛、松涛及其他树木和草丛在风中发出的声音，这些都被巧妙地作为音乐响起的引子。"（摘自《〈案/情〉创作手记》。这些内容已做删改）

4. 声画分立。声音在影面（画面）中没有对应的声源，声音来自影面（画面）之外，我们称它为画外音。影面（画面）之外声音的巧妙运用大大拓展观众对空间的想象力，使空间不只局限于影面（画面）之内。声画分立和运动镜头一起打破影框（画框）、打破镜头的界限，大大凸显声音在视听紧密结合的当代电影中艺术表现的张力。

5. 声画对位。当观众看到影面（画面）上正在专心听讲的学生，同时听到画外老师讲课的声音。相反，当镜头拍老师认真听取学生的意见时，画外是学生们讨论问题的声音。这就是声画对位。"在《案/情》的开篇部分，老师骑自行车（骑行过程中升字幕）穿行在林荫道中，当老师停下并锁车后直起腰，影面（画面）顺势切到老师坐下并环视同学们，接着镜头模仿老师的目光环拍师生这里用'声画对位'

开会的情形。"（摘自《〈案/情〉创作笔记》（这些内容已作删改））

很多电影在开拍之前，整个配乐都已经做好了，为什么？因为很多导演都是这么考虑的：整个电影作品要求的协调关系里面，音乐和其他方面的协调性占很大的比重，如果音乐做得不好会伤害整体的节奏和韵律，所以很多电影是音乐先行的，再由音乐来统领电影的整体节奏和韵律，从而使影画（画面）和音乐等方面都达到浑然一体的效果。

以前电影的主题歌、主题曲在电影放映前后一般都能流行起来，虽说这样的广告效应有利于电影各方面的影响，但是有点喧宾夺主了。电影音乐是为电影作品服务的，它的主要功能是起烘托、映衬、推波助澜的作用。

音乐修养深的、乐感好的导演，他的作品的节奏感、韵律感一般会强过别人，他可以更好地借助音乐来做影面（画面）的节奏、韵律效果。光波与声波结合紧密的当代电影越来越体现出音乐的重要性来。

【教学讨论】

关于声音和音乐等方面

学生：《小鞋子》的内容跟字幕的意思有些出入，而且有两段我觉得挺重要的画外音（小男孩买土豆时身后卖破烂老人的叫卖声，还有电视上鞋子广告的广告词）并没有翻译出来。"误译"会影响鉴赏，也会影响我们对影片精神内容的判断。您是如何看待这个问题的？

教师：你这个问题提得很好。大家可以"因祸得福"，可以专心从视觉上欣赏电影。就像看默片一样，没有声音你还是可以看懂。读影面（画面）是更重要的。

学生：我们知道，1896—1927年之间的影片都是默片，直到《爵士歌王》出来，电影才成了光波与声波结合的艺术形式。随着影视技术、艺术的发展，丰富变化的音效对当代电影来说是十分重要的。下

面我重点谈一谈配音方面的问题。

我们看了很多上海译制厂的经典作品，配音演员用声音塑造了一个个有血有肉的角色，在改革开放初期极受追捧，但我们这一代对配音电影的热情并不高，我们喜欢看原声电影，认为原声的才正宗。请问老师，配音还有存在的必要吗？

教师：过去观众的英文水平普遍不高，进口电影只有译制才能吸引人们走进电影院。随着观众英语水平的普遍提高，其结果是大家越来越希望看原汁原味的影片。从现在电影院放映的原声版和配音版的比例上看就可以知道原声电影更受欢迎。

但是外语水平不大好的人不得不看字幕，他们会觉得很累；有一些文化上的差异使翻译工作不好做，翻得不好不能让观众很好地理解片子要表达的意思。优秀的配音电影除了让观众更专心地欣赏电影，还能让观众有一种听觉上舒服的审美感受。问题就在于，我国配音电影现状不容乐观，大部分翻得不真实，让人耳朵很不舒服。

学生：《知音》的剧情安排挺细致的，比如《二十一条》签订后涌现的种种爱国行为，和随之而来的政府镇压行动，接着漫天的红霞就像鲜血染满银幕，加上蔡将军的泪眼以及画家画的"国土沦丧，日月无光"的黑太阳等。老师觉得这部片子做得比较好的还有哪些方面？

教师：这部片子的剪辑做得很细，执剪的是"我国第一把剪刀"傅正义老先生。影片中，蔡锷开门进来，琴声和歌声响起，琴声似乎是因门的开启而响起来的；另一处同样是运用音乐在不同空间流转的情形来剪辑，当小凤仙从房间里出来时门外隐约响起了舞曲，当画面切到蔡锷和他的老师梁启超所在的另一个房间时，舞曲随着门的关闭休止了。而当画面切回小凤仙在门外敲门，舞曲又随着门扇打开而响起……你看，是做得很细吧？

学生：关于《最后的刺客》的音响效果刘老师觉得有什么特别的地方？

教师：这部电影吸引观众的重要的一点是音画方面的巧妙配合。通常是在一场争斗结束之后，观众以为平静了，没想到突然又出现一声巨响，把观众重新拉回紧张的情节中。声音的配合非常重要，特别是偶发性声音配合的效果特别重要。影片中的音响效果似乎弥补了有些画面的单调和空白，同时也刺激观众的听觉，让大家在大起大落的情节里感同身受刺客的生存状况。

学生：影片的前半部分有很多让人觉得紧张、刺激，甚至是倒吸凉气的地方，都是由声音帮着营造出来的，比如片中男二号刚从警车上逃离时，男一号走到铁丝网的围墙边时，突然窜出来一条大狗；又比如男主角开车追赶时，突然前头快速横着冲过一辆大车，紧随着发出一声刺耳的鸣叫，等等。这些细节像是特意设计的，可是看起来又是合理的。它们虽然没有经过任何的铺垫，也不显得突兀，既自然又刺激。可在国产片中，我们很少看到这样巧妙的安排，请老师就声响这方面给我们展开讲讲。

教师：好莱坞搞这种很刺激的音响效果主要是为了掌控观众的眼球。它是通过立体声环绕、声音大透视、声音的偶发突发来表现的，其实并不神秘也不难掌握。但好奇怪，我国电影就是搞不好这个。

学生：《八月照相馆》结尾处的画外音，是永元写给女主角信中一段精彩的内容。德琳心里读着永元的"情书"，回想与永元的相识到相知，转眼间都变成梦一样的回忆！望着自己的照片，她微笑着转身，最后消失在镜头外。就是说故人已去，属于自己的生活还得继续，明天将像镜头所展示的一样美好。那几句话犹如点睛之笔，表现了男女主角之间淡淡的微妙关系，也给我们留下了有弹性的想象空间。

教师：声音如果能配置好，特能增强影面（画面）的表现力。比如，舞厅的卫生间里女主角的低声抽泣，洗脸时水流的哗哗声，石头砸玻璃的声音，马路上汽车的嘶鸣声……这些声音都不同程度地渲染了氛围，巧妙地体现了女主角激荡的内心世界。

学生：的确，先前我们看过的《小鞋子》，其中也有一段画外音表现得很明显。小男孩赛跑过程中，他奋力地跑，此时响起他与妹妹关于奖品的对话。这好像给小男孩注入了力量，也感动了观众。

教师：我认为这样处理过于主旋律了！

学生：《温馨人间情》以一位躲在桌子底下小女孩的视角和一段画外音起头，我觉得颇具戏剧性和吸引力。画外音是桌底外面大人的谈话，这就让人产生两个悬念：一，透过桌底狭小的角度来看桌子外是个怎样的情况；二，为什么小女孩要躲在桌底偷窥？

教师：因为影面（画面）和声音是有距离的，观众有时会有一种距离带来的不满足感，就会想听或看个究竟。画外音的运用主要起弥补、说明的作用。影面（画面）和声音结合起来，形成联觉完型，通过声音辅助画面，使镜头表现的空间和观众的思维扩展。

学生：《佐罗》让我印象深刻的是旋律活泼的配乐。

学生：配乐很容易让人记住，像当年热播的电视连续剧《渴望》。当时的电影都是铆足劲，也才出一个插曲、主题歌，目的就是让它唱遍大江南北，可是现在的电影好像都不太注重电影的配乐了。当然要看电影的主旨和风格需不需要突出的插曲、主题歌。

学生：也跟时代特征有关系是吗？

教师：但凡事物都有时代深深的烙印。我认为那时的配乐比较理性，而如今的流行乐则更多偏向感性。现在人们会跟着流行音乐摇摆身体，却记不住歌词。老曲子有比较理性的节奏、韵律，似乎那就是时代起伏的脉动。

学生：《佐罗》中同样的配乐是在不同场合中反复出现的。怎样才能做到影片不同内容与配乐的配合如此巧妙？

教师：有的曲子是强调共性的，在敌我双方都能适用。充满幽默感的曲子在哪放都是幽默的，只不过在有的地方放变成了黑色幽默。

学生：有一个情节印象特别深刻，就是佐罗为了逃避追杀的人，推倒了很多酒桶，最后把自己装进了滚动的酒桶里，此时背景音乐既

幽默又激昂。

教师：音画配合得当，留给人相当精妙的感觉。还有，一个号手吹着那个熟悉的调子，要它响的时候不响，不需要响时却响了。有一些小细节似乎是不经意做的却那么感染人。

学生：《谍影重重3》的音乐都是非常急促的，给观众的感觉就像秒针在快速跳动。音乐似乎助推了矛盾冲突。转场时配的也是"滴答"的钟声，这是很多警匪片惯用的音响效果。

教师：音响可以表现特定的艺术意图。导演使用了大量的现场嘈音，希望影片更加真实。

学生：看片子的时候感觉我就同演员一样，身临其境。假如我们去掉了它的音响，这片子留下的恐怕只有头晕了！不管音乐、影面（画面）还是片子的节奏看都是绝配的！这样片子才会有这样大的震撼力。

对于音乐在电影中的运用，黑泽明说："电影好比影像与音响的乘数，有时好像同音般和谐，有时像对位法般对比效果更佳，音乐和电影就是这样的关系。"请问老师，您是怎样理解所谓的"对位法"的？

教师：我的观点跟大多数人不一样。我以为黑泽明并不像西方媒体吹捧的那样神奇、伟大。他的作品太强调个性，把民族性的东西弄得太过符号化、程式化，他的艺术就是西方人眼中的"东方主义"❶。你说的"对位法"的对比就像补色对比和对比色对比，它们是对立统一体。

学生：黑泽明的电影中常见，愈是苦难就愈有意选择温婉暖热的音乐，让人产生一种怜悯和希望；或是明明展示着一幕幕愉快的场面，但却交织着悲凉的乐曲，让人看得古怪奇异，充满讽喻意味。这

❶ "东方主义"（Orientalism），也有译为"东方学"的，泛指西方人对东方各国的历史和文化等各方面的主观的甚至虚构的认识。主要学者是爱德华·萨义德。"东方主义"的钥词是：他者、异域、妖魔化、后殖民等。

是黑泽明电影的特色，但更多的电影还是选择音乐与影像的"国音般和谐"的做法。请问什么样的电影、什么样的情节适合用"对位法"来表现？

教师：通过矛盾对比来表现无技巧的硬切剪辑方式也是通过对比来表现故事情节。矛盾对比的方式不能常用，用得太多会让观众觉得不舒服。

学生：刘老师，请您以《爱德华大夫》为例讲解"音画同步"。

教师：我国很多电影都是音乐乱响，创作者根本不懂音画和谐关系的处理。你看人家《爱德华大夫》里面，年轻的心理医生半夜在新院长的卧室外徘徊，没决定是否要敲门进去的时候，此时的音乐是渐起渐落的，很好地表现了她矛盾的心态，同时也增强了剧情的紧张感。还要特别注意，那音乐似乎是从门缝里挤出来的，那条发光的门缝也似乎是女医生心事的象征。视觉要与听觉紧密结合。

学生：我想谈一谈《八月照相馆》。男主角朋友的父亲去世了，里面有一小段导演用了"声画分立"。男主角在前景的位置踱步，观众听到远处有人说："他死了，我们都还得活着。"这句话好像碰触了男主角心底深处。影片开始的时候，男主角在操场上就有一段内心独白，大意是说，小时候坐在操场上等妈妈，看着校园慢慢没了人，他想到所有人都会离去，爸爸，姐姐……这些旁白似乎是自己劝自己接受现实。

教师：旁白不能太多，影视是以视觉表现为主的，旁白只是在补充说明。

【创作案例】

（一）关于音乐和音响的原创性

很多自以为是独创的音乐和音响其实都早已有之，它给人似曾相识的感觉，而无原创性应该有的陌生感。其实，创作者们只要尽力而为就能因新故事、新结构和其中的新细节而多出些陌生感来。但一定

要排摸（用关键词在网络搜索即可）清楚是否真是独创，免得像某个大作家那样说自己在梦中写了一首诗，而读出来却是唐诗而闹成笑话。

现如今真是"天下文章一大抄"，学生们在大染缸中一要做音乐、音响就说网上到处都是，找来贴上便是。我坚持要自己录制，录不同的鸟语，录火车渐近、渐远的轰鸣，录瀑布的喧响，等等，也录不同音调的撕纸声来用于主观的情感、情绪和思想的表达。

大部分的音响都原创做起来虽然辛苦，但"劳动是快乐的"，辛苦并快乐着，我们因此把"大路货"拒之门外，自己的影片也因为原创多多而更像真正的艺术作品。

本来片头打上的文字跟其他影片同样是"本片故事纯属虚构，如有雷同，纯属巧合"，但经再三斟酌改为"原创作品，如有雷同，纯属巧合"，虽然只是几个字的差别，但却强调了作品的原创性和某些细节处理由于展现人的共性产生巧合的可能性。（摘自《〈案/情〉创作笔记》）

(二) 关于声音的隐喻

1. 鸟语中的口哨声。我录的一段鸟鸣中有一小节是加了我的口哨的（是为表现声音复合的效果），这一段我让做剪辑的学生放在"反派写生"段落中，这样做使那一情节有了些许调侃和讽刺的意味。

2. 食堂嘈杂声。由于"食堂追踪（3）"现场录下的即兴对话比较奇怪、不自然，重录的内容接上后还是觉得不好，最后改为：我另外录了一段嘈杂声覆盖上去——暗示反派及其类聚者的杂乱内心世界。（最后剪辑师又改为静音效果，我觉得如此可喻指反派不好的结局）

3. 配乐。配乐做得很辛苦、很麻烦。开始构想配乐的时候，就有人建议直接选用大师名曲，但我坚持要原创。好不容易等到曲子写出来，却很难找到三种乐器演奏水平整齐的混录，也难以找到能用电子软件合成出交响音效的人，最后只好用最简单的钢琴独奏的单乐器效果，但调整音量再加上风声、鸟鸣、脚步声和鼓点之后，还是能让观

众感受一点混响厚度的。有心者事竟成。（摘自《〈案／情〉创作笔记》）

三、五种主要的剪接方式

（一）形状、色彩、声音类似方式

两个镜头有相同或类似的形状衔接：《知音》里面有一处表现蔡锷和小凤仙之间的不同处境是由火车和监狱的类似窗子来对接，过渡到人物表情和不同场景的。

两个影面（画面）由相同或类似的颜色来对接、过渡：《远山的呼唤》的结尾女主角与男主角在列车上相见的情形，先是穿红棉衣的女主角背影晃过影头，随后是鲜红色列车急驰而过的隐喻空镜头，用类似的红色转场，既热烈又自然、流畅。

用类似或相同的声响来衔接两个场景（或用动作和声响来"助推"镜头的运动）：电影《追捕》里失村警长手拿文件用力敲打黑板，紧接着另一个影面（画面）出现对准观众的枪口，并发出开火的火花和激烈的枪声。

《佐罗》里镜头之间的转换主要是由"叠印"完成的。《冷酷的心》却是由这样：前一个镜头里的人站起来走开，或一个人从这边走到那边，人物的走动都是在镜头前晃过，并在镜头前形成朦胧的影子，这些起连接作用的"叠印"和"影子"由于是上下两镜头共同的，因此也可算是形状和色彩类似方式的一种。

（二）逻辑发展方式

后一个影面（画面）是上一个影面（画面）的逻辑延伸：在《佐罗》里面，有一个转场拍得好，由黑暗中的男主角打开窗帘自然过渡到大白天的情节，后面展开的故事是"真相大白"的过程。《知

音》里袁世凯的特务搜到蔡锷的公文包，影面（画面）切到蔡锷、小凤仙正在看的京剧，戏文与现实中的对话惊人的相似性，而且向两头慢慢掀开的红色戏帘子跟红褐色的公文包也有相似性。此类艺术手法的妙处是声画相似性与思维定式和逻辑推理有暗合之处。

（三）无技巧硬切方式

国内很多电影的镜头之间的关系都是没有修养、无技巧硬切、乱接的，依笔者看来只有老前辈傅正义先生是剪辑高手，《知音》就是他剪出来的。没有修养、无技巧硬切、乱接的结果就是：粗、乱、差！

但有三种情况是可以"乱"切的：一是故事情节本来要表现的就是杂乱的场景和丰富的运动变化，特别是武打场面可以这样做，《谍影重重》就是这样剪的。表现矛盾心态或错乱的心绪也可以用此法处理。还有，新闻节目也可以硬切，因为新闻的信息量大，影面（画面）非常丰富、生动，繁复一点不但没有关系，反而更为"表里如一"。

（四）挪位方式

有的镜头本来安排在预定的地方，后来经反复考虑换了位置。虽然按照原先的安排组接本有不错的效果，但改动后的效果可能有更多出人意料之外的精彩！镜头组接的次序安排得看形而下叙事或形而上升华的需要不断推敲试验后再做决定。

（五）分剪插接方式

将两个不同的镜头内容先分别剪出若干零散的影面（画面），然后再你一张我一张地连接成向前闪现的段落，使这些影面（画面）在对比中胶着在一起。它们的情节逻辑和视觉逻辑是统一的。以前战争题材的电影总是用分剪插辑的手法来表现敌我双方的胶着对抗。新电

影《谍影重重》有个分剪插接很有代表性：当伯恩的女友翻看伯恩的影集和剪报时，分剪插接伯恩海边跑步、女友、照片等系列影面（画面），整个段落充满动感，充盈着刚柔相济的特殊美感。

不管用什么方式剪辑都要找到跟自己的想法相吻合的精确的剪辑点。有的情节的前一个影面（画面）刚走一点点就被后一个影面（画面）接上，有点像排球比赛中的打抬头球，也像网球赛中的截击，这种情形的剪辑特别适合快节奏的动作片，让人看后有特别紧张的感受。另一种情形：上一镜头中的一个动作或运动中的物体和下一镜头中的动作或是运动中的物体似乎是找准一个点对接的，就像网球比赛的有一定难度的打反弹球，这种情形让人有特别契合的印象。第三种情形：上一镜头中的动作或运动中的物体和下一镜头中的动作或运动中的物体在对接时有一定长度的时空延长，就像让网球弹得高一点、远一点再接球一样，这种镜头之间的连接效果适合表现影片抒情的段落。

【教学讨论】

关于剪辑等方面

学生：《佐罗》不像《八月照相馆》和《最后的杀手》那样用相片或其他中介的事物来剪接，也不像《追捕》那样用声音来剪接。

教师：《佐罗》的剪辑很自然，我们看影片开头佐罗搂着小男孩，眼睛往前看时整个画面淡出，接着淡入的是新阿拉贡的一群士兵骑着马，一片朦朦胧胧的尘土，然后影面（画面）再慢慢变静变清晰。此外，动作之间的剪辑也十分自然。

学生：我前不久刚巧看到一篇关于《谍影重重3》的报道，说这部影片镜头超过3200个，仅仅是影片开头马特·达蒙饰演的男主角伯恩受伤后逃到厕所"水疗伤口"，38秒的时间好像就有25个镜头，前面几乎是一秒一切。整个过程很紧张，视觉上又让观众很享受，因为它的节奏还是有舒缓变化，拍伯恩的特写和他的记忆碎片及水龙头的流水就比前面慢一点，而且它把多个不同的时空关系通过拧水龙头

的动作联系在一起，这样既自然，又避免了剪辑手法过于简单，也产生了节奏上的美感。全片节奏都非常快，但拍摄 CIA 一方时节奏就稍微慢下来，然后在渐变到跳窗啊、追车啊，等等。

教师：分析得不错，关键是它的剪辑点非常到位，组接流畅自然，镜头和音乐的节奏点也很合拍。

学生：很多镜头是肩扛拍摄的吧，总是摇晃着，而且拍摄机像是始终紧紧跟着主角的脚步。

教师：这反映了当代动作片的发展方向，就是带着明显的纪录片的特征，因为现在动作片实在是太多了，很容易落入窠臼，只有创新才有可能脱颖而出。

学生：嗯，我个人是很适应这种节奏的，但很多人都说看一遍根本看不懂，看下来很累，不知道这算不算一个缺点。另外，马特·达蒙总是没什么表情，又剪得这么快，这样人物形象的塑造是不是显得有点单薄？

教师：我是这样认为的：动作片的演员主要是通过动作表演，再加上影片的快节奏剪辑就足已表现角色的冷静、果敢和智谋，所以不需要太多的表情。

学生：在课堂上没怎么注意它的剪辑技巧，后来参考了剪辑方面的相关书籍，自己又看了一遍。首先有两个关于天空的空镜头剪辑，第一个是片子开头男主角杀尼古拉的场景，当尼古拉从银行走出来，男主角开枪后，枪声、音乐、鸽子扇动翅膀的声音一起响起，镜头跟着鸽子飞去的方向摇向（切）树林里的天空，接着向下移拍树林，此时男主角和即将被杀之人再出场。还有一个是在影片后面，首先是麦格插在门上的水果被击烂，然后镜头切到一把枪，再向后拉出麦格，接着转向窗外的夜空，然后再转切到白天的天空和男女主角。这两个镜头都实现了空间和时间的转移，剪掉了时空中的好多内容。

教师：大约 120 分钟左右的电影，当然要省略不少东西。

学生：影片中还用了闪回的剪辑方法，在情节顺序之外插入一些

补充说明的内容。男女主角离开爆炸的巷子后，在站台与经纪人交易时，男主人公跟伊蕾谈论尼古拉时，镜头插入了尼古拉被枪杀的情景。另有男女主角站在那个瞄准射击的窗户边时，也插入了15年前的情景。两个镜头都是通过遮住镜头的方式切到下一个镜头。一个是男主角混进计程车总站，然后站在车前假装修车，一辆计程车遮住镜头开过去，下一个镜头是男主角坐进计程车内。另外一个是男主角带伊蕾回家时，镜头从窗外面拍进去，男主角走近窗户拉上窗帘，镜头再切到房内。这些镜头剪得很自然。

教师：两个镜头如何接在一起是要讲究形式感的，就是说，画面的形状、光线、色彩等的组合要讲究有意味的搭配。

学生：影片中有几处是用交叠的镜头来剪辑的，如男主角把"标靶"的照片放在窗玻璃上，下一个车门被打开的镜头淡入到这照片上，接着"标靶"从车里出来；另一处是麦格接到杀男主角的任务时，有一个近景镜头拍他的侧脸，接着海水的影面（画面）叠映到他的脸上，脸的轮廓逐渐变淡后，由海的镜头再到男女主角到达银行那边；还有一个是银行里的时钟与麦格的手表的不断重叠，以叠化手法交叠出现，将一段长时间压缩为几分钟。时钟后还切到太阳的影面（画面），再切到麦格热得流汗，两样物体都是圆的，是用形状类似的方式剪辑。

教师：我觉得这些镜头过于唯美，也过于主观，人工痕迹过重。

学生：大多数场景中人物的位置都在轴线（也叫关系线、方向线或180度线）一边，特别是两两对立的时候。在计程车上，男主角与麦格隔着防弹玻璃对话时，第一个镜头男主角在镜头右边，下一个镜头麦格在镜头左边，都在对方镜头的空白处；在男主角家里，男主角和伊蕾对立站着，一左一右，摄像机在轴线的同一边拍摄，通过男主角的肩膀拍伊蕾，通过伊蕾的肩膀拍男主角。有两个镜头是通过类似的事物切到下一个镜头的，有一个镜头是先特写男主角的眼睛，再切到电脑屏幕上的猫眼，接着一只猫推着一辆玩具

车来到伊蕾身边。还有一个是伊蕾拿照片给猫看，镜头顺着一张户外照片转切到外景。

教师：有的书上讲的不全对。拍简单的两三个人的对手戏不必太理睬"轴线"，又不是拍乱成一团的球赛，观众分得清敌我。

学生：有一些镜头用了形状近似的剪辑方式，在酒店中，男主角在电脑前拿起一根香蕉，下个镜头变成买家拿着枪；伊蕾喝咖啡的动作与男主角在银行里喝咖啡的动作交替剪辑。

还有一些用了动作类似的剪辑方式，在伊蕾的房间里，猫的爪子向上伸，下一个镜头是麦格拖着那些被他杀死的人；第二个是麦格的枪上膛后，镜头对着枪合上的地方，画面马上切到一扇门打开，银行经理走了出来；第三是麦格抬头向上看，镜头切到银行里的时钟，接着切到麦格看手表。

影片中有几个镜头是透过镜子拍摄的。如在伊蕾家里，男主角与麦格第一次交火那一段，处在不同位置的两个人，通过镜子将影面（画面）外的人也一同拍进去，还有一个是男主角与经纪人在电脑上对话时，镜头一开始对着镜子里的男主角拍，然后慢慢往后，拉到镜子外的主人公身上。

有的地方用了颜色类似的剪辑方式，男主角要去交易磁盘时，镜头对着伊蕾白色的车，接着向上摇拍急驰而来的白色轻轨列车，镜头随列车移动，然后切到车站。

教师：有的人不敢拍镜子，怕把自己的摄像机也拍进去。其实，只要选好角度就可以避免这种穿帮现象。拍镜子有利于空间的拓展，可以把小空间拍大，把大空间拍得更 high!

学生：还有视线顺接的手法，用此法表现空间的连续性。如男主角注视着镜头外的东西，下一个镜头里便出现被注视的东西。注视者与被注视者没有同时出现在同一个镜头里。

教师：要不断拓展空间，使之更加开阔，并且成为统一的整体。

学生：还有利用画外音将观众带入镜头中的表现方法。例如：我

们先听到牧师的歌声，镜头上摇后，出现牧师的特写，接着再拍整个全景。还有影片后面，游行队伍好像是被前面的歌声引导着慢慢出现在镜头里的。

教师：声音也能拓展空间，使空间更有变化、更有意味。

转场如果处理得好，整部片子就显得流畅自然，就有比较好的整体感，就能让人觉得整个片子只有一个长镜头，好像自开机到杀青摄像机就没停过。不能用过多的痕迹明显的剪辑，三五秒一个淡入淡出，影片就会像一条绳子打上了一个个小结一样，让人感觉不舒服。有些影片甚至从来都不考虑转场，就直接硬切。此外，借用道具来转场的做法往往是带有隐喻的，用来暗示剧情、推动剧情的发展，或作为一个象征符号，可以从这个符号，解读影片的背景和其他一些东西。

学生：老师，《卡萨布兰卡》有这样一个画面：女主角伊尔莎刚和男二号维多克分开，紧接着男一号力克一打开门，伊尔莎就出现在窗前了。这好像少了一个过渡性的场景，这部电影有很多类似的做法。导演为什么这样安排？这样直接拼接有什么作用呢？

教师：影面（画面）突然闪一下就"变"出伊尔莎，你是否会有眼前一亮的感觉？这种手法有点像变魔术，给人一种强烈的跳跃感。此法通常用在玄疑片。剪辑师的"第一时间"是抓得很准的，这是需要一定的功力才能做得好的。

学生：您让我们注意《冷酷的心》的转场镜头，我看到它的"划"和"甩"用得比较多，我觉得挺特别的。还有一个过渡镜头我不太清楚它的专业表述，就是在女二号从马车上摔下来时，用了一个白色影面（画面）有许多水珠流下来的镜头，然后就转到女二号的葬礼现场，这个处理非常特别。

教师：后面这个处理是用客观和主观相结合的方法：客观的电闪雷鸣"变"出了主观的白色影面（画面）和泪水（雨水），这是很有意思的艺术处理。

【创作案例】

关于剪辑与隐喻

在"爆竹炸窝点"情节我决定直接用"闪切"是因为影面（画面）已由学生用打火机点亮后又打灭复归黑暗，明暗闪现和"闪切"是合拍的，就像黑屏与"闪切"的关系，也借此暗示这一情节的诡异。在拍"侦察反派吻别"时（这一细节有改动）决定用"叠"的手法是因为这个补拍的镜头前后不好接，再说"叠"的效果也刚好能表现俩反派爱情的虚幻。"拔刀出稍"用的是"摇接"，意在表达我们对反派的危险关系、爱情悲剧的摇头叹息般的态度。在"绊马索"里，开头是摔拍女生的脚步入画，末尾用弹开的树枝作转场影面（画面）（这一细节也有改动）。本片的常用过渡方法是"在路上"和"风吹草动"，除了隐喻的目的，我一再强调：电影的美是动态的美。运动中的影面（画面）才好连接。（摘自《〈案/情〉创作笔记》）

最后，我们一起来讨论一下 DV 创作。我们认为"电影"从本质上说可以包括电影、电视和动画。电影，顾名思义就是运动的、亦真亦幻的影面（画面）。现在 DV 非常普及，在城市里，甚至乡村，到处都可以看到拿着 DV 拍摄的小青年，中老年人出外旅游也大多带着 DV 到处拍摄。从宽泛的意义上说，很多人都在进行电影的创作，自己当导演和摄影，自己和能叫上的人就是演员。如此来说电影的"发行渠道"也从国家计划到电视播出，从碟片市场到网上传播，越来越多元化了。这种情况已使历史又向前演进了一大步：今天的 DV 作品从某种角度上说就是以前"地下电影"的公开化，这说明整个社会变得相对多元化了。当然，有人会说，这怎么可比呢？质量呢？"正规"、"专业"是质量的保证，胶片和银幕也是质量的保证，磁盘和光盘以及电脑屏幕的清晰度和其他质量指标是要打折扣的。但从某种程度上说，当前 DV 的效果与以前的很多电影相比，已经有了实质性的进步！况且，我们一开始就声明了，我们是从事物的本质，从更宽泛

的"电影"的含义来讨论的。我们相信，随着科学技术特别是数码技术的快速发展，随着摄像机和电脑不断地更新换代，数码电影与胶片电影平起平坐指日可待。

到那时，"人人都是艺术家"。到那时，后现代主义理论所描述的，行业之间的界线，艺术与日常生活的界线，从清晰——模糊——消失的不断演进，将更清楚地显现。那时，电影艺术再也不是电影学院和电影制片厂的专利，而是人人，是普通百姓都能拥有并享用的东西。

【教学案例】

关于学生 DV 创作等方面的讨论

学生：我们大学生在创作微电影时，没有专业演员，没有强大的后期创作团队，没有高端的制作设备。针对这种情况，您有没有好的建议？

教师：学生做微电影没有什么好的设备条件，这是事实。但除此之外拥有的其他东西我们竭尽全力做好就可以取得相应的成功。你们知道，有的已成名的导演拥有优良的设备条件，却因为其他方面的缺失把影片搞砸了。

你们如能在精神性、艺术性和故事性方面做绝、做彻底就定能把一些名导演比下去。真的。不要迷信什么名导演、大导演。

学生：现在很多学生的 DV 短片，大多是简单的爱情情景剧或幽默短剧，它们大多题材相近，拍摄手法简单。请刘老师再给一些建议。

教师：首先，我建议爱拍片子的同学多看一些好片子，仔细分析里面的拍摄手法，好好吸取人家的好经验，集各家之长后再找出最适合自己的艺术手法。

观察生活也很重要，生活中的很多精彩细节等着我们去发现、表现。当看到有动感的场面时，自己可以在脑海里想象拍摄一番。要多留心、多积累。

通过学习我希望大家掌握的是灵活的方法而不是记一些条条框框。有些东西可以融入你们创作之中，但不要左右你们的创作思维。创作中要记住：感性放飞，理性护航。

【创作案例】

作品修改的方法及其他

1. 不太协调的两影面（画面）之间还是叠化一下好，如此便因过渡和谐而合成一体。

2. 拍摄一开始就得注意角度的特殊性和普遍性的辩证关系，因为没有普遍性不真实，没有特殊性也不真实。每件事都是普遍性和特殊性的合体。

3. 每拍一个镜头都要认真考虑怎样与前面及后面影面（画面）衔接，不然后面剪的时候就不好办了。要尽量多写些预案。

4. 故事一定要有价值。电影是一门影面（画面）运动过程的艺术，这个过程若不呈现有价值的故事就是展示低俗或平庸垃圾，我们当然选择有价值故事的呈现。

5. 影面（画面）一是要好看、独特，细节一定要丰富。我们不认真做，观众也不会认真看。

6. 影片主旨。《案/情》讲述了几个大学生对虚假事物（多层案中案：假证、假币、假画和假爱情）的调查来凸现主创者对生活与艺术的前倾态度，浮显唯美且独特的影面（画面）与紧张情节及哲理隐喻的美妙交叠、复织。本片的出品有力地证明，"标清"、"肩扛"、"无剧本"的朴素拍摄照样能出精品。

7. "杀青会"发言摘录。首先感谢造化之主赐我智慧和耐力，第二感谢大家通力合作。特别要感谢摄像和剪辑，他们实在是非常辛苦的。

我对我们共同的作品还是满意的。我们在极其朴素的条件下拍出了细腻、耐看的作品。"无剧本拍摄"可获如此效果，实在使我们能

说：王家卫是谁？！

由于特殊的原因，我们在做后期时又补拍了一些镜头，因为不想再麻烦大伙儿，我们就近找人替补拍摄，特此说明。谢谢加班的同学，他们的应变能力是很强的。

通过这次的合作我更深地认识到，不管对谁的作品，只要是认真拍的都值得尊重。劳动是辛苦的，劳动是幸福的，劳动是光荣的。（讲稿经整理后略有增删）

8. 补记。笔者有两三种自认为特殊、有效的拍摄手法，有的在拍摄中用过，有的因为特殊的原因剪辑时选用其他效果的镜头；后来看到有的学生作业使用过，挺好的，我觉得有必要记录：一是镜头对准中景或远景，前景加有朦胧树影，使层次丰富，使情景梦幻，此法最适合表现青春情思；二是为强调逼近的真切的动感而让近景的枝叶贴近镜头猛然摇过，影面（画面）因此与观众"零距离"；三是使用环拍加升降拍摄，以此来表现运动中的立体感和空间感；四是镜头"后空翻"去拍另一场景，来展现时空移转的特殊张力；五是有一个镜头因曝光过度而另有隔世、时空伸缩的另类映象。（摘自《〈案/情〉创作笔记》）

第七章　世界电影艺术风格概说

　　我国的电影理论研究人员、电影创作者和青年学生们，应认真学习世界其他国家各种好的艺术风格，以期习得感性和理性相结合、冲击力和分寸感相协调的艺术精神和艺术技巧，并饱吸各种理论精华，以利于影片创作和理论研究取得更加丰硕的成果。

　　与以往其他教材侧重"文学"有很大不同，我们的教材注重思想与艺术、艺术与电影特性的铆接。

　　大家在学习本章内容和研判相关问题的过程中还要留心世界各国各种电影风格如何与学生时期的作业及今后工作中作品的"主旋律"等情况的对接、交融；我们力求将艺术肌理呈现出来，以使大家背向潜在的"红光亮"、"高大全"等庸俗的审美意识，让影视艺术创造呈现出健康、成熟的姿彩。

一、"苏联蒙太奇"

　　我将"苏联蒙太奇"放在最前面来讨论，是因为前苏联的电影创作和蒙太奇理论对世界电影，特别是对中国电影有着广泛而深刻的影响。我们在前面有关长镜头及其他相关章节中对比已有一些论述，这里再作一些补充归纳。

　　从总体上看，前苏联电影的特征有两个方面，一是暴力革命的内容，二是形式上蒙太奇手段的突出运用。由于苏联蒙太奇理论受俄国形式主义影响颇深，把强烈的形式直接看作革命化内容的一部分，我

以为这是其中非常有意味的一个特点。

"苏联蒙太奇"更多的是指它的理论部分。从 20 世纪 20 年代中期开始，经过 30 年代的发展，至 40 年代趋于成熟，它的代表人物首先是维尔托夫和库里肖夫。维尔托夫的"实况拍摄"和"真实的诗意"等见解对当代电影发展具有积极的意义，而库里肖夫吸纳舞台艺术的手法体现电影通俗性被初步承认。

"苏联蒙太奇"最重要的代表人物是爱森斯坦，是他把蒙太奇理论上升为哲学范畴的完整的理论建构。创作方面，爱森斯坦也大大地发展、丰富了蒙太奇手法，当代电影创作，特别是通俗风格的电影创作深受他的理念和手法影响。但有的研究者认同美国人道利·安祖说的 20 世纪 60 年代之后爱森斯坦的理论曾风行欧洲，这就言过其实了。在西方当代电影创作中还是巴赞的影响占主导，爱森斯坦是在通俗风格的电影界占一定地位。❶ 爱森斯坦把"苏联蒙太奇"作为区别于美国格里菲斯等人的、强调形式具有党性的特殊艺术手法，使他的理论和作品烙上红色革命的印记。普多夫金是"苏联蒙太奇"的另一个代表，他与爱森斯坦强调力量冲突的理论不同，他强调反映整体情节运动过程的"联结"。

苏联蒙太奇理论的代表作是《杂耍蒙太奇》、《电影的形式》（爱森斯坦），《电影导演和电影素材》（普多夫金）；影片代表作是《电影眼睛》、《前进吧，苏维埃》（维尔托夫），《十月》、《战舰波将金号》（爱森斯坦），《母亲》、《逃兵》（普多夫金），等等。

我以为，由于蒙太奇手法反映了人类思维跳跃和组合的特征，如果这一特征恰当地和长镜头的连续性、完整性相结合，定能用辩证统一理念拍出优秀的电影作品。

❶　参见姚晓蒙著：《电影美学》，东方出版社 1991 年版，第 18 页。

二、好莱坞电影

20 世纪以来，特别是"二战"之后，美国政治、军事、经济和文化艺术的日益壮大带动媒介产业随之迅猛发展。作为最通俗易懂的艺术形式，好莱坞电影的影响几乎遍及世界的每个角落。不管它艺术水准如何，不管它的思想内核、观念正确与否，好莱坞电影整体面貌的通俗易懂特征确有让我们了解和研究的必要，而使它带有通俗性特征的大众化观念及蒙太奇剪辑技巧当然急需我们去探看。

长期以来，我国从社会建设的现代化进程，到文化艺术的电影创作都深受苏联、美国和日本等国的影响；将好莱坞电影紧接在苏联蒙太奇后面讨论，是因为它与前苏联电影一样也蕴含着强大的蒙太奇艺术，而且两者间有着较明显的相似性。当然，他们在意识形态方面有着显而易见的不同，并由此而引发技术、艺术方面的差别，但我认为他们之间的那些差别往往被相似方面的强烈性所掩盖。我以为，他们的相似之处在于苏联电影是乌托邦思想加上英雄主义带动的蒙太奇镜头间的强烈冲击力，而好莱坞电影是"自由世界"乌托邦色彩融合英雄主义情结营造出几乎同样强烈的蒙太奇对比画面。尽管爱森斯坦批判好莱坞的平行蒙太奇是资产阶级的产物，但从主观性、戏剧性等角度看，他们的相似性是明显的。如果由苏联电影、好莱坞电影联系我国当下的电影创作，本人以为把主观技巧做得自然一些、写实一些还是大有可学之处的。

好莱坞的早期代表作是《大独裁者》（卓别林），《月球旅行纪》（乔治·梅里爱），《国家的诞生》、《党同伐异》（格里菲斯）等。20 世纪 30～40 年代有《关山飞渡》、《罗宾汉》、《卡萨布兰卡》、《公民凯恩》。50～70 年代有《邦妮和克莱德》、《教父》、《飞越疯人院》、《大白鲨》等。90 年代以后"大片"不断涌现，拍出了《阿甘正传》、《辛德勒的名单》、《沉默的羔羊》、《泰坦尼克号》和《耶稣受难记》

等轰动全球的影片。

好莱坞电影大多是娱乐大众的商业片，就是有些比较严肃的影片也不忘加入娱乐元素，只有《耶稣受难记》因为题材的原因而例外。

讨论好莱坞电影免不了提及"梦幻"一词。和苏联电影蒙太奇结构的每一部分都是无产阶级的"齿轮和螺丝钉"不同，美国电影蒙太奇结构的唯美、浪漫、刺激的情节和出人意料的细节的巧妙组合都是"梦幻"的零部件，是为观众创造另外一种"高于生活"的电影艺术。

三、日本及其他国家的电影

在很多人看来，似乎没有必要为日本电影专门写一节，但考虑到我国现代进程的两个转折点都跟日本有关系，第一次是鲁迅、周恩来、蒋介石那批留日学生引发的，第二次是改革开放初期邓小平等人访日引进日本科技和文艺作品开始的。在引进的日本文艺作品中除凄艳的日本画外，影响最大的是日本电影。

由于很多日本人崇拜欧洲文化，喜欢提"脱亚入欧"，因而日本电影受欧洲电影的影响多于受好莱坞的影响。具体地讲，它们比美国电影更多地使用长镜头，这自然使它的节奏慢起来，也自然多了不少优雅的气质；正打反打镜头也比较少，更多地让位于摇、移镜头。中国当时接受日本电影美学多于欧洲电影美学，虽然主要是因为欧洲影片进口数量少于日本影片，还因为亚洲人之间有审美上的亲近性，再有就是日本人那股可气又可爱的严肃、认真的劲儿对中国人有一定的吸引力。

我们还在日本电影里面真切地看到现代化生活的展现，这间接地影响了我国改革开放初期物质和精神生活的各个层面。另外它为战败国没有英雄的时代塑造了高仓健这一银幕英雄形象，刚好高仓健的面貌、身材、气质和表演风格甚至为人和审美趣味等方面都似乎达到理

想中英雄的要求，而同为黄种人的我们也乐于接受。但我想，如果当初更多地引进欧洲电影的话，我们所学到的就是更原汁原味的东西，而不是"脱亚入欧"转来的二手货。

日本电影《高龙健主人主演》印象 2013.9 柯东

不过还好，虽然过去我们与日本有国仇家恨，但大家在"文明史观"的潜在语境中，还是能将日本人民和日本军国主义者区别开来的。

20世纪80年代进口的日本当代电影主要有《追捕》（佐藤纯弥）、《远山的呼唤》（山田洋次）、《砂器》（野村芳太郎）、《人证》（佐藤纯弥）等，都是风格比较综合的影片，它们主要是将浪漫风格、英雄主义和纪实手法比较巧妙地结合起来。

当时进口的其他国家的同时代电影，让大家印象较深刻的有《老枪》（法国、西德，罗伯特安利可）、《卡桑德拉大桥》（西德、意大利、英国，希腊导演乔治·科斯马图斯），主要由欧洲人参加的《尼罗河的惨案》（美国，英国导演约翰·吉尔勒明），这些影片都有比较流畅的长镜头表现，而且长镜头和蒙太奇结合得比较从容、自然。

近年来，由于VCD、DVD和网络电影等传播渠道的普及，我们还看了不少韩国、伊朗等国家的电影，非常吃惊于它们的朴素、真

情、自然，大有可学之处！据传，张艺谋说只要伊朗电影参加影展，别的国家就别想得奖；《一个都不能少》等影片是不是受伊朗电影的影响呢？我看是有一些的。

　　最后还得谈一谈著名的黑泽明导演。黑泽明电影于日本，于整个世界电影潮流都是一个个性鲜明的案例。当世界各国的电影大多转向纪实风格之时，黑泽明的作品里却有太多的民族、民俗符号和戏剧风格的运用。黑泽明的风格能够有一定的影响力，依我看跟同时兴起的后现代风尚有一定的关系。

　　黑泽明的代表作是《罗生门》、《七武士》等，这些作品是东方张艺谋们充满民族、民俗风格的作品的学习范本。

四、政治电影

　　在探讨完日本电影之后，紧接着来探讨 20 世纪六七十年代诞生于法国的政治电影。"政治电影"和日本电影一样有我国电影可直接参考的东西，但我们需要说明，"政治电影"与我国的主旋律电影是不一样的。

　　由正视现实、真实反映欧洲社会问题应运而生的政治电影有以下几个特征。

　　1. 政治批判性。政治电影比较真实地表现重大的政治题材或由政治引发的社会问题，如《一个警察局长的自由》（达米亚诺·达米亚尼），《对一个不受怀疑的公民的调查》、《工人阶级上天堂》（埃里奥·佩特里）等影片。

　　2. 纪实性。政治电影承接新现实主义的纪实风格，像《马太伊条件》（弗朗西斯科·罗西）这部揭露意大利议员、工程师马太伊被害事件的影片就是用纪实风格拍摄的。

　　3. 心理性。影片大多用意识流手法来展开对人物思想情感的细腻的心理刻画，艺术手法一般做得从容流畅。

4. 戏剧性。和其他重视纪实风格的影片不同，政治电影重视戏剧性，它的戏剧性经常采用突破性的"逆行式"、"对比式"、"选择性"等多种形式，导演们可能觉得非用戏剧冲突不足以表现现实政治的戏剧性吧!? 这一点值得我国反腐题材影片学习。

五、新现实主义电影

从 20 世纪 30 年代末到 50 年代初，在十余年间新现实主义电影艺术家拍摄了七八十部影片。这些影片是"二战"前后对抗法西斯电影观念的产物，也是在对好莱坞电影远离实真性的强烈不满中催生的，它们是用朴素、真切的纪实语言描写真实生活和底层民众的"艺术电影"。

代表作品有《偷自行车的人》（德西卡），《罗马——不设防的城市》、《游击队》（罗西里尼），《艰辛的米》、《橄榄树下无和平》（桑蒂斯），《希望之路》（谢尔米），《大地在波动》（维斯康蒂）等。

艺术家们提出"还我普通人"和"把摄影机扛到大街上去"等口号，他们倡导的再现真实生活细节、实景，长镜头实拍乡土，使用方言，起用非职业演员等艺术追求深深影响了当代"艺术电影"。我认为，新现实主义的这些艺术特征，再加上适量、合理的戏剧性冲突和唯美元素，一定是当代中国电影创作的成功之路。

六、新德国电影

20 世纪 60 年代，新德国电影创作在战后欧洲大地兴起，形成风貌强烈的艺术现象。

代表作品有《禁猎狐狸的季节》（彼得·沙莫尼）、《生命的象征》（赫尔措特格）、《和昨天告别》（克鲁格）、《未曾和解》（斯特劳布）等。

他们的一系列创新做法，对当下我国的电影创作仍然有参考和借鉴的意义。

1. "坚持批判现实主义和有选择有改造地运用新现实主义"，这真可以为我所用。我们认为，跟"现实主义"有关的我国都可以"拿来"。

2. "赋予'跳接'以重要的美学意义，以此来反映自由联想和幻觉，并使电影具有更大的时空跨越，拓展大而有效的容量。""跳接"作为符合事实的人类思维和人类看事物的现象、方法之一，只要合理地和长镜头自然而然地结合，就能创作出引人入胜的情节和段落。

3. "形式和内容的'多样性'成为基本的美学原则。"如果我国的电影艺术和其他艺术创作，在正常的法律法规框架下有真正的和而不同、百花齐放、百鸟齐鸣的自由创作，"文艺复兴"就指日可待了。

七、新浪潮电影

新浪潮电影是 20 世纪 50 年代末期现代主义哲学、美学与"内心现实主义"电影美学思潮影响下的产物。

代表作品是《表兄弟》（夏勃罗）、《四百下》（费朗索瓦·特吕弗）、《筋疲力尽》（戈达尔）、《广岛之恋》、《去年在马里昂巴德》（阿仑·雷乃）等。

新浪潮电影有如下重要特点：

1. 继新现实主义电影之后，挣脱"影戏"束缚，努力探寻电影的特质和表现潜力，注重电影本性中的活动照相特点，大大扩展了视觉表现力。

2. 强调纪实性的实景、外景拍摄，反对过多的主观色彩和虚构。

3. "意识银幕化"、"心理化"使电影作品走进更深层次。

4. 结构和其他表现手法的多样化，同时也翻新重塑旧的表现手段。

新浪潮电影最重要的艺术成果是对人内心领域的探看和表现。

八、"隐喻电影"（诗电影）

以前一些人说起诗电影，就认为是拍得有诗意的电影，就是拍得抒情的电影，这种望文生义的错误说法我们在后面散文电影一节里也会有所讨论。

很多艺术手法在不同的艺术流派中都是交叉使用的，但当各自的侧重点被放大到一定强烈的程度时，就成了不同的流派、风格。

以爱森斯坦的《战舰波将金号》为标志，有一大批苏联电影及其他国家的电影，为了弥补默片的缺陷借助诗歌美学的隐喻手法来丰富和深化电影艺术的表现手法，因而使用大量隐喻手法的诗电影浮出水面。

有很多论著把直观性和夸张性作为隐喻的特征之一，但本书已将象征与隐喻分开，我以为意义清晰一点的影片属于象征部分，而朦胧一些的影片属于隐喻一类，所以将直观性和夸张性划到象征部分去。

"隐喻电影"（诗电影）有如下特征：

1. 浓缩性。由于电影往往将故事高度浓缩，因此就需要以一当十、以少胜多的艺术手法跟进。浓缩后的情节和影面（画面）等表现出不同程度的张力，但这种手法用多了会产生艰深感而影响观影快感。浓缩性技巧对于影片的精神升华部分非常有用。

2. 省略性。有的东西被提纯而浓缩了，自然就有空白留出来；把电影拍得太满，全部"做加法"会使整体杂乱、乏味。省略性使电影显出韵味来。

必须特别注意，如果隐喻手法用太多或用得不合适，像苏联导演还想用它拍抽象的《资本论》，这样完全不管不顾电影艺术通俗性的想法、做法是不可取的甚至是可笑的。

我们认为世界电影，特别是中国电影的创作者们首先要有终极追

求和道德责任感，再考虑影戏和影像问题，再进而考虑诗电影和散文电影的关系问题。梅尔吉布森导演的《耶稣受难记》的结尾处有一个隐喻：一颗泪珠在大透视中从天上（天堂）滴向人间——镜头跟着急速"摔拍"水墨画效果的地面——隐喻造物主对灵性饥渴的人们满怀着爱！隐喻手法在这部影片中只出现两三次，都是在精神、信仰需要升华的关键处出现的，显得极为精彩。

我曾经在课堂上放映"第五代"代表作《黄土地》，里面隐喻手法用得太多，一大群人腰鼓打个不停，还有八路军战士不停地走路的背影等让人失去耐心的啰唆镜头使同学们不断地喊停，最后我只好换片。当代电影要求以"直喻"手法为主，隐喻手法为辅。

九、"直喻电影"（散文电影）

前面我把诗电影改为"隐喻电影"，接着把这个散文电影改为"直喻电影"，因为如果电影理论一直借助文学概念存在很大的问题——人们会有意无意地用理解文学那样去理解电影，甚至会想用创作文学的方法去创作电影，从而忽略了用动感的、视觉的独特的电影思维方式去思考故事、思想和艺术问题。文学是用和电影完全不同的文字描写的线性思维去思索和表现故事、思想和艺术问题的。

前苏联电影在"隐喻电影"（诗电影）之后转向"直喻电影"（散文电影）时代，这可能是当时整个社会处于和平建设时期，电影界应运而生温和、细腻、写实的电影风格。"散文"是相对于"诗"而言，它还包括了戏剧和小说两种风格。以前有很多外行人教电影，他们除了说诗电影就是诗情画意、抒情的电影，还说散文电影是"形散神不散"的作品，真是大错特错。散文电影是区别于诗电影的浓缩、省略的隐喻手法而拍得细腻、朴实的电影作品。很多电影艺术史里面的术语是不能望文生义的。

十、先锋派电影

先锋派电影第一次世界大战之后发端于法国，后遍及德国、瑞典、西班牙等国家，是世界电影史上反传统、探索新语言最极端的流派。

先锋派可以从三个阶段来分析：19世纪20年代中期以抽象影像为主，研究、表现抽象化造型的美感和节奏，也有以事物的具体部件和人的动作形态为表现对象的作品。如德国的《对角线交响乐》（艾格林）、《第二十一号节奏》（希特）、《第一号作品》、《柏林——一个大都市的交响乐》（华尔特·罗特曼），法国的《机器舞蹈》（勒谢尔）、《休息节目》（雷纳·克莱尔）。19世纪20年代后期以超现实手法为主，再结合自然主义细节呈影片的艺术面貌。如《贝壳与僧侣》（第一部超现实主义影片，谢尔曼·杜拉克），西班牙的《一条安达鲁狗》（希努艾尔），俄国的《秋雾》（吉基尔沙诺夫）等。第三阶段（至20世纪30年代初结束）部分创作者转向纪录片，代表作有《尼斯的景象》（维果）和《无粮的土地》（布努埃尔）等，形式和内容开始转向朴素、自然的风格。

法国电影《阿黛尔·雨果的故事》主演 2013.9 柏林

19 世纪 30 年代初，虽然先锋派创作活动已经结束，但一些人从中大大受益，他们是后来转向现实风格的雷纳·克莱尔、加尔纳、雷诺阿、格莱米永等人。

先锋派有两个最显著的特点，首先是被有人称为"拜物主义"的对物质表面局部的抽象（实际上是超具象，是一种"物极必反"现象）肌理的展现，其次是超现实艺术的成果。这两方面在当时曾被比较极端地运用，但把它们拿到我们当下的电影创作来参考，可以有的放矢地利用：为了强化生命、生活的质感可采用肌理逼视效果，为了表现潜意识可以用超现实主义手法。

十一、表现主义电影

20 世纪初，第一次世界大战结束之后的德国电影创作出现了充满浓重悲观色彩的，以"变形的镜子"来反映现实的表现主义电影。德国表现主义电影作为著名的艺术潮流，对西方电影界产生了深刻的影响。代表作品是《卡里加里博士》、《真诚》、《奥拉克之手》（罗伯特·维内），《哥雷姆》（威格纳），《演皮影戏的人》（鲁滨逊），《蜡人馆》（保罗·莱居）等。1942 年拍的《蜡人馆》被认为是表现主义的最后一部。

表现主义电影的显著特点是：（1）以主观唯心主义哲学为基础，把电影艺术看作是抒发个人情感的"自我表现的工具"。（2）着力挖掘主观的艺术表现手法和形式，以取得比其他电影风格更强烈的效果。他们在摄影、照明、布景等方面取得了一定的成果。（3）用变形甚至怪诞的手法来表现写意性。（此处借用中国画"写意"一词，其实它比"写意"多一些人间烟火味。）（4）浓重的悲观主义色彩，宿命论的影子夹杂着讽刺意味。（5）深受表现主义绘画的影响，等等。

表现主义夸张、变形的突出面貌极少能为当代通俗性的电影创作吸收，但部分吸收还是能使包括商业片在内的影片多加一点另类色

彩。在我国看不到表现主义影片，我看只有张艺谋用鱼眼镜头拍的有点夸张的《有话好好说》受到表现主义的一些影响。

十二、宗教电影

西方人大多有统一的宗教信仰，他们在一百多年的电影史中留下了上千部主旨相同的宗教影片。这些电影不包括间接受宗教影响的几乎所有的西方世俗电影，而是指根据宗教原典或信仰精意拍摄的电影。

例如：1916 年，格里菲斯在著名的《党同伐异》里面表现了"变水为酒"、"惩罚淫妇"和"受难"；1951 年拍摄的《大卫与拔示巴》取材自《撒母尔记》，通过大卫的故事凸显"悔改"主题；1953 年的《圣袍千秋》较为充分地体现了电影的本质之美；1956 年，西席·迪密尔的《十诫》，1966 年约翰·休斯的《创世纪》都很好地展现了前所未见的神奇场面；1998 年动画大片《埃及王子》把奇观之美发挥到极致；2004 年著名演员梅尔·吉布森导演的好莱坞大片《受难记》的最大贡献是用极其写实的手法史无前例地表现"宝血"，2010 年上映的《阿米什的恩典》极度彰显了"宽恕"的内含。

除了专业团队制作的影片，西方许许多多非专业团队也拍摄了一大批影片，其中最有名的是 2006 年上映的《面对巨人》，它的票房成绩，它的艺术质量都堪称奇迹。

西方宗教电影展现了人类超越追求的奇特脉络，是我们深入了解西方的重要媒介。

十三、当代电影五大艺术特征

罗慧生先生在《世界电影美学思潮史纲》一书中概括论述了现代

电影的四大美学思潮，❶ 再次研读笔者认为还是写得比较准确，而且对当下的电影创作具有一定的借鉴意义。

这四大美学思潮是：哲理化、纪实化、心理化、综合化。现在，据笔者的研究认为，就通俗性电影观众喜闻乐观程度而言，还必须为当代电影加上特殊而无害的"卡通化"，后面本书将作进一步分析。

关于前面的"四大美学思潮"，笔者也根据现在的情况作了一点修正：19 世纪 60 年代后期（世界性左倾政治浪潮之后），尤其是 70 年代以来的当代电影，在电影艺术的各个层面都有比较全面、综合的新的开拓，被称为电影的"第二次新生"。虽说"第二次新生"非常重要，但用"美学思潮"来定义它似乎夸张了些，改用"艺术特征"是比较恰当的。

我们在考察这五个艺术特征的共生、依存、渗透、转化等情况时，要特别注意它们之间及其外延的动态变化的关系。❷

1. 哲理化特征。哲理化表现在新浪潮电影中比其他电影更为明显，主要是用比较强烈的隐喻手法表现电影作者对人生、社会、生活的观察和理解。由于新浪潮电影表现的哲理看起来比较艰深，因此不能持久。后来电影哲理化方面的诉求慢慢往通俗易懂方面变化，一直到 20 世纪 90 年代出现的《阿甘正传》（罗伯特·泽米吉斯）及理性和感性表现结合得比较出色的《辛德勒的名单》（斯皮尔伯格）等。

我们依旧把"哲理化"分成三个阶段，但要注意后期发生的明显变化。

前期的基本特点是吸取新浪潮电影的教训，尝试用比较传统的手法体现存在主义和弗洛伊德的心理学，代表作有《螟蛾》（弗兰克林·谢夫纳）、《最后一场电影》（彼得·波格月诺维奇）、《弗洛伊德博士》（约翰·休斯顿）；中期的主要特点是从现代主义哲学转到传统

❶　参见罗慧生著《世界电影美学思潮史纲》，山西人民出版社 1985 版。
❷　参见本人拙作《纽式艺术》、《象象主义艺术》第 4 页、第 5 页，中国美术学院出版社 2008 年版。

哲学，影片中有对人生、人性、种族、战争等问题的探求，代表作有《星球大战》（卢卡斯）、《现代启示录》（科波拉）、《光》（斯坦利·库布里克）等；后期的特点更倾向于一种哲理的日常化，有意无意中把哲理性跟纪实风格相融合，《克莱默夫妇》（罗伯特·本顿）、《普通人》（罗伯特·雷德福）、《金色池塘》（马克·雷戴尔）等影片是代表作。当然还应该包括更后面出品的《阿甘正传》等影片。

电影哲理化的表现是越来越通俗化的，不管因为电影是产业，还是因为社会越来越"读图时代"，都明里暗里要求电影往更通俗化的方向转变。

2. 纪实化特征。笔者以为纪实化是写实艺术在当代艺术范畴的新特征。电影的纪实特征是人类对真实、真相、民主诉求的一种体现。

20 世纪 60 年代后期至 20 世纪 70 年代初的世界电影，出现了大量明显带纪实风格的电影，如《我 20 岁》、《七月的雨》（胡奇耶夫），《西伯利亚颂》（安德列康·繁洛夫斯基）等影片，特别是新现实主义的大量作品。及至后来的《阿甘正传》、《辛德勒的名单》等著名影片都是纪实化的代表作。纪实化是电影作者以冷静客观的态度，镜头以亲临现场的视角来抵制主观艺术表现，尽量客观地反映客体事物。纪实化的影片在开始阶段还有很多影戏艺术的影响，但越走越客观化；从新现实主义、巴赞的影像本体论都特别强调长镜头摄影表现事物的尽其所能的客观真实感。

3. 心理化特征。自新现实主义开始到 20 世纪 60 年代以来的电影，主要是艺术片（也包括一部分商业片）深受存在主义哲学和弗洛伊德心理学等学说的影响，出现了大约三个阶段的发展变化：（1）19 世纪 60~70 年代初的意识流镜头重点表现时期。（2）19 世纪 70 年代中期以后对意识流镜头滥用的纠偏时期，后转而用其他艺术手法，如独白、画外音等。（3）19 世纪 70 年代后期，心理化表现向更为立体、全面的表现转化，把演员的细腻表演、环境的渲染、意识流镜头、内心独白等交替、有克制的使用，代表作有《金色池塘》（马

克·雷戴尔)、《爱德华大夫》（希区柯克）、《雨人》（巴里·莱文森)、《普通人》（罗伯特·雷德福）、《海狸》（朱迪·福斯特）、日本影片《远山的呼唤》（山田洋次）等。

4. 综合化特征。这里的综合化是指风格的综合，跟我们先前批判的"综合论"没有关系。风格的综合化是"和而不同"、"求同而存"及全球化在艺术中的另一种体现，也体现了影片创作者和观众更为开阔的审美要求。以世界之大，综合化应该有非常多的组合关系。简单点说，它不只是简单"加减"，也有"乘除"和"方程式"，因为这样才更有言外之意！总之，综合化是为了使电影更立体、更丰富、更真实可信。

如果把悲剧、正剧、喜剧的艺术特征综合，把直喻电影（散文电影）、隐喻电影（诗电影）综合，把艺术片、商业片、纪录片综合，岂不是更能达到"大众电影"的要求吗？

5. 卡通化特征。这里的卡通化不是指卡通电影，也不是指电影作品一定要出现卡通电影的形式或形象，而是指电影创作观念、内容、手法等方面体现出卡通艺术的影响——带着通俗易懂、夸张浪漫和童话色彩等特点。比较突出的影片有《侏罗纪公园》（斯皮尔伯格)、《钢铁侠2》（乔恩·费儒)、《海狸》（朱迪·福斯特）。最著名的当然是2010年上映后轰动一时的《阿凡达》（詹姆斯·卡梅隆）。这些卡通化的作品有的直接用动画来重现已灭绝的动物，并让其充满天真的童画色彩；有的卡通形象是拟人化的机器人和机器动物或动态布偶，然后镶嵌在人物故事中；而另一种是想象力开放，拍出卡通片的天真浪漫，把人物形象置于真假临界的电影，比如说《阿甘正传》——此片最出彩的一点是哲理化通过卡通化而变得通俗易懂！——这也是笔者一再强调、突出"大众电影"的重要原因之一。

虽然笔者尽量全面而到位地写出世界（主要是西方）重要电影风格的演变概貌，但有碍于主客观条件限制而难免挂一漏万；窃以为只

要写出"私心",就是写出有助于中国当下影视创作可资借鉴的内容,写出这样的"私心"就达到笔者预期的目的了。

【教学讨论】

学生:刘老师您好!韩国影片的节奏通常比较缓慢,我觉得它更贴近现实生活。他们不管是处理爱情还是民族感情,影片始终弥漫着淡淡的哀愁,我想知道其中的原因。

教师:我想可能因为韩国是小国家,它的国民就会更关心身边的小事情,不像大国导演总喜欢表现大国气势。拍小事情没什么不好,看起来实在,"大国气势"有时候等同于"假大空"。分析艺术作品是要看历史、政治语境。我说"小国家"没有贬义。

学生:近年来商业电影越拍越多,可是好电影却越来越少。商业影片不是拍给大众看的吗?为什么它却赢得越来越多的骂名呢?而我们看到是电影则不同,不但画面唯美,情感抒发也动人心弦。老师,您是怎么看待商业电影的?

教师:我得纠正一下,你误解了隐喻电影(诗电影)的含义,隐喻电影(诗电影)并不是指画面拍得像抒情诗一样唯美的电影,而是指用诗歌创作常见的隐喻手法拍摄的影片。隐喻电影(诗电影)具有很明显的浓缩性、夸张性和省略特征。电影的隐喻手法如果表现得好,会使电影更加富有内在的张力。说商业片没有质量好的片子,或说文艺片不能含有商业元素,这种观点太绝对了。我们完全可以拍出既有质量又能卖座的好作品。导演应该只专注影片的艺术质量,不应该奔着票房去努力。功利性太强往往事倍功半。我们不应该排斥商业电影,但对商业化心里要有一把标尺,要掌握好分寸。

学生:我想谈一下《北非谍影》。影片一开始有一个镜头,一个戴帽子的男人被枪打中,倒在一幅巨幅海报前,写意地表现出恐怖的战争大环境。

教师:对,这是很明显的象征画面。我认为隐喻是比较含蓄的,

而象征的所指则是比较凸显的。这个镜头的象征性很强，它太戏剧化了，当代电影已基本上弃用这种手法。

学生：我记得影片中还有几个镜头很有意思，其中一个是男主角从保险柜里拿钱，镜头并没有正面拍摄而是选取了他投在墙面上的剪影。还有，酒店的外间是酒吧而里间是赌场，中间有一扇门阻隔，我想这扇门是不是意指贵族和贫民的分界线呢？

教师：那墙上的剪影不一定有什么隐喻，可能只是为了使影调更丰富而已。关于那扇门，你可能是有些过渡解读了，虽说应该尽量多一些隐喻才能使话题更丰富，但是把每个物件都赋予一定的意义就有些牵强了。我以为并不是所有的事物都要表现出明确的意义。多数情况下应该像自然而然的真实生活那样，不露痕迹地呈显编导表达的意义。

学生：导演并没有在《北非谍影》中表现战争场面，没有一枪一炮，却能使我们始终感受到战争的沉重压抑氛围，请问刘老师，这种效果是怎样做到的？

教师：这部影片浓重的影调让观众产生了一些"联觉"作用，将大家带入战争的氛围之中。在很多情节中，导演用隐喻手法拍窗帘、杯子等特写镜头，将战争从侧面烘托出来。从而得到较好的艺术效果。大家在创作中要注意细节的把握，平时就要多加留心多加思考。

学生：《八月照相馆》是一部画面质感表现充分与充满真挚情感的电影。影片表面没有强烈的戏剧冲突，但平凡的情节中却蕴藏着炽热的感情。虽然节奏平缓，但暗中涌动着暖流。刘老师，你能否结合前面讲述的电影艺术性，对《八月照相馆》剧情中的隐喻分析一下。

教师：首先是暗藏在镜头内生离死别的隐喻。在父子买鱼这场戏里，导演巧妙地设置机位，使垂死刀口下挣扎的鱼与父与子之间在镜头内的"有意味的距离"形成了一种白发人送黑发人的隐喻。

德琳把给永元的信从明亮的玻璃墙外投入到阴暗的玻璃墙内。永元出院后在咖啡屋里用体温尚在的手触摸着冰冷玻璃上德琳温暖的身影却没勇气也没有理由和她再见面。最好的事和最坏的事没有预兆一起来了，死亡携着爱，有些事似乎是越美好也越残酷。

每次欣赏这部电影的隐喻很多人的心里都能感到一阵热流涌动！

学生：有一个操场贯穿了整部影片。第一次是参加某个同学父亲的葬礼后永元坐在操场边，想念逝去的亲人，开阔的空间使孤独感油然而生。第二次是从医院回来，永元躺在地板上静静地流泪，转场的镜头又接到空寂的操场，灰黯的生命路程和冷清的景色相称。第三次是电闪雷鸣之夜，因为害怕和留恋，永元像小孩一样睡到父亲身边，接下来的空镜头是雨后满是水坑的操场。第四次，德琳和永元在操场上一前一后快乐奔跑。最后一次，永元死后，冰雪覆盖操场，白茫茫一片。不管是作为背景，还是空镜头，操场这个地点在导演眼中都是意义重大的。

教师：操场出现了很多次，此中必有深意。还有什么印象深刻的场景吗？

学生：德琳砸照相馆玻璃的行为很震撼。砸玻璃之前镜头停顿了很长时间，我还以为是电影卡住了，没想到她竟然拿起石头砸向冰冷的玻璃橱窗。

教师：那你注意到之前情节里一些富有深意的细节吗？

学生：呃，不记得了。好像是德琳在擦眼泪。

教师：德琳从舞厅跑到洗手间，她边洗手边对着镜子哭泣，她两次撕扯擦眼泪的纸巾，第一次动作较慢，第二次动作极快，强烈的动作带着硬质的撕扯声，紧接着是疾驰的汽车同样硬质的声音，同样强烈的动感将镜头"带"到照相馆门前。动感画面和声音的同质对接，很自然，很顺畅。

学生：很多人说过这一情节，但我还想说，我觉得我可以说的更概括一些。当永元在另一个地方看到德琳时，咖啡店的玻璃窗隔绝的不仅是两个人的身影，隔离的是生命与死亡。不是不爱，而是不能爱。手指勾勒出德琳的倩影，是不舍，也是深情。德琳调离原街区，永元离开了世界。我觉得这一场戏是他们爱情的深切隐喻。

教师：这部电影用的最多的道具照片、玻璃和镜子。照片是捕捉影子和镜子、玻璃也捕捉影子，影子是虚幻的，不实在，永元和德琳的爱情是没有结果的。咖啡店这场戏，外面是阳光灿烂，里面却是阴沉异常，冷暖对比，他与她好像已在不同的时空里。看起来，永元似乎触摸的是德琳，事实上，他触摸到的只是冷冰冰的玻璃。

学生：刘老师，我注意到贯穿整部电影的音乐是很温情、抒情的。这也为整个影片添了不少浪漫色彩。

教师：有个镜头是缓缓的音乐中一片秋叶落下，在女主角去找男主角的时候，注意到了吗？

学生：是金黄色的落叶，带给人既灿烂又凄凉的感觉。

教师：虽然这种镜头很常见，但只拍一片落叶却很少见。

学生：刘老师，这部影片之所以一直使用固定镜头和长镜头，其实导演是想表现无声无息的死亡的逼近吧？因为我注意到有的镜头甚至慢到观众以为机器卡住了。

教师：它和好莱坞商业片的紧张节奏极不相同，他的艺术手段是朴素、含蓄的，它少有直接表现的镜头，而是在很好地把握节奏和韵律的柔和关系中，用细微的电影语言缓缓道来。

学生：对，比如在咖啡馆他隔着玻璃看到女主角，然后用手在玻璃上触摸她，背景音乐表现出的无奈的感觉融合着他的眼神流露出的酸楚，以及他一贯没有抱怨，只有隐忍在心里的暖暖爱意！一切都做得极为含蓄、和谐。

最后由他的彩照变成黑白遗照，导演摒弃了以往表现丧事的纷扰场面，一个简洁镜头就让大家明白怎么回事。

教师：还有，注意到最后一个镜头了吗？女主角戴着红围巾站在照相馆门前，周围是冷色调，唯有那抹鲜红是暖色。

学生：注意到了。很美丽很温暖的画面。

教师：每一段都应概括出某种形状或色彩或光线，从而使大家看得更真切。

学生：看《八月照相馆》之前，我武断地认为，韩国电影只有两种：一种是金基德电影，一种是非金基德电影，今天看了《八月照相馆》，觉得它手法沉稳、干净、细腻，这种电影是不是可以称作散文电影呢？

教师：不要乱用"散文电影"，并不是拍得随性、自然、细腻就是散文电影。其实，不是"诗电影"就是"散文电影"。散文电影又可分成小说风格和戏剧风格两类，听得有点乱吧？真的，小说风格或戏剧风格的也是散文电影。不能凭感觉来断定风格归属。

学生：片子接近尾声时，我以为永元的遗像出现后影片就会结束，可导演却将画面一切，升起画外音并闪现女主人公心满意足的嫣然一笑，使整个影片之前所表现的悲凉似乎全然化作生命的暖意，仿

佛永元仍在，爱情也不曾消散在空气中。我想起斯皮尔伯格《人工智能》的结尾，橙黄色的暖色调里复活的小孩与母亲深情相拥。后者曾被批矫情虚饰，这使我觉得当导演好难！老师，你觉得导演该怎样把握电影的结尾与整体的的统一？

教师：电影的抒情部分不可做得太过、太厉害，要做得自然、流畅。

学生：《尼罗河上的惨案》和《冷酷的心》同是 20 世纪 70 年代的片子，两者的风格比较戏剧性，而《远山的呼唤》的真实性做得不错，它的细节的处理很细腻，特写镜头中的心理表现也很好。

教师：不是特写镜头，只是前景镜头吧。日本电影主要是学欧洲，特写镜头的主产地是美国好莱坞。用特写镜头的"影面"不真实，那么近距离看人物表情不符合人的视觉规律。关于"影面"切换，事实上《冷酷的心》更巧妙、自然吧。这部片子里有很多空镜头，请你进行一些分析。

学生：只记得两个空镜头，一个是夕阳西下的异常美丽的天空，另一个是有积雪的远山，前景有草场和树林。两个空镜头简明交待了故事发生的时间、地点，再加上舒缓的音乐，为电影风格定了抒情、舒展的基调。在《尼罗河上的惨案》里，也运用了很多空镜头来表明故事发生的环境，比如金字塔和尼罗河沿岸的风景。

教师：空镜头的另一用处是隐喻，就是暗指神性的东西。

学生：《远山的呼唤》的故事很简单，人物也比较少，简单来说就是一个带着可爱小男孩儿的寡妇和长工的爱情故事。

教师：（笑）

学生：《远山的呼唤》之所以这么成功，除了高仓健高大的帅哥形象，还靠丰富的生活细节和壮阔的外景取胜。田园牧场几乎是所有人心目中的桃花源，故事取材与风景如画的北海道，正好可以用唯美的镜头彰显自然之美、人与自然的和谐之美。

教师：高仓健的确很有特点，是 20 世纪 80 年代很多男性模仿的

对象。他体型高大，肌肉结实，轮廓线条刚劲有力。

影片的镜头大多干净唯美，景物的拍摄也很有新意。大家是否注意那三棵树，高仓健第一次离开女主角家的时候，画面的背景里只有一棵孤零零的树，后来在母子俩看高仓健骑马时，是以三棵相依的树为背景的。

学生：嗯？

教师：一棵树隐喻男女主角都是单身，三棵树因与他们将组成一个三口之家。

学生：虽然时间久了，片子的光影技巧展现不出来，但是我看到天空的变幻效果还是非常美的，比较强烈的晴雨变化使影片的节奏更为鲜明。暴雨令人揪心，更容易传达出苦难艰辛的意味。阳光穿插期间，隐喻温暖的希望不曾离去。浓浓的阴霾把每个云卷云舒的晴日衬得诗意尽显。

教师：镜头之外，背景音乐的衬托也很重要。

学生：其实《远山的呼唤》很讨巧，可爱的事物贯穿始终：孩子很可爱，奶牛很可爱，马也很可爱，背景音乐的调子也很可爱。

小孩儿长得很可爱，还有点傻乎乎的。比方妈妈让他问耕作的名字，他问完回来，妈妈问他叔叔的名字，他说："忘了"。叔叔和妈妈的追求者打架被小孩儿看到了，叔叔让他别和妈妈说，小孩儿说："说了"。没有多余的台词，单纯得让人心疼。我就想，这么可爱的小孩儿，多需要一个爸爸，然后编导真的就给他一个爸爸。

"奶牛"是重要的媒介。开头就是耕作帮忙为奶牛接生，暗示他有成为长工甚至男主人的潜质。而促使他们感情升级的是耕作帮兽医为生病的奶牛做手术。还有很多，奶牛场是背景，整个故事是在奶牛场展开的。

大家觉不觉得马天生就很帅？高仓健就长得像马，马背上的男人也很容易给人高大威猛的感觉。小孩儿追着高仓健学骑马，可以看出他正在小孩儿心目中树立英雄般的形象。

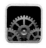

教师：寡妇是什么时候看上男主角的？

学生：感情的表达很细腻啊，有什么明显的举动么？我没注意到。

教师：就是高仓健骑马腾越的时候，那时，她的表情爱意尽显。那一刻，马背上的他就是"黑马王子"啊！

学生：这马在片子里的戏份挺重的。可有一个地方我不明白，日本人到底是不是性情含蓄的？

教师：这很难说。电影表达的不一定就是真实的。好莱坞拍出来的美国和真正的美国有很大差距，就像张艺谋拍的中国并不一定是真实的中国一样。导演表现的侧重点和每个观众观看的侧重点是不可能吻合的。

学生：寡妇是个挺传统的女人吧？可耕作和那三兄弟不打不相识之后的那天晚上，他们带着两个舞女来喝酒，寡妇知道后没有什么反应。我想不明白，就算那时候寡妇对他还没有爱慕之情，可毕竟是在自己家里，身边还有孩子呢；如果寡妇对他有爱慕之情，那他和舞女在一块儿娱乐，她心里能舒服吗？

教师：嗯，是有点儿问题。这可能是与"文化差异"有关吧？！日本这个民族的很多方面是让人搞不明白。

学生：另外，影片中的某些细节是不是做得过细啊，比方女主角给孩子打电话，通话结束后医院的门动了一下，进来一个无关紧要的人。可我当时想那会不会是高仓健，结果那人连脸都没露就走了。我觉得这种细节分散注意力，容易跑题。

教师：说到这个门啊，是挺有意思的。你看影片的前半段总有一扇门，有时关不好，有时关上了，那个门是不是"心门"？我是不是过度解读了？

学生：老师不是说，过度解读比不解读好嘛！（笑）

另外，我注意到影片中的每一个"结果"，都有一个"原因"。比如，开场没多久观众就知道女主人公坚守养牛场的态度，无论亲戚

朋友再怎么劝，无论自己的身体再怎么不能承受她总是咬紧牙关不放弃。为了彰显男女主人公之间的感情，故事的结局女主人公放弃了养牛场，搬到城市里生活，等待男主人公出狱。我觉得编导在叙事方面做得很深入。

教师：好电影就是这样的：没有突兀的情感表现，每一个好的镜头都是"情理之中，意料之外"。

学生：上节课看的韩国电影《共同警备区》是一部主题厚重，能引发观众深度思考的影片。除了题材和表演上的成功，我认为这部影片做得最出色的是叙事结构和对细节的刻画。本片的叙事结构类似《罗生门》，是一部主要采用倒叙和时空交错的方式制造悬疑，并在悬疑情节的推进中解答人生问题的好影片。

由雨夜的几声枪声开始，影片讲述了一桩发生在"三八线"共同警备区里的血案。血案的真相是以女主角的调查过程，以及案件中两个受害者的回忆交叉着展开叙述的。随着事件被剥丝抽茧般慢慢揭开，导演让观众们在眼泪中由具体的事件看到一个民族的悲情故事。影片在时间的安排上虽然充满了跳跃性，回忆和现实交错发展，但是在导演朴赞旭精心剪辑下，却衔接得自然流畅。

影片最后把那张彩色照片转成黑白照片，然后把已故与在生，不同阵营的四个人放在同一空间的画面可说是高明的结尾，画面由动转静再由静转动，由彩色变为黑白，以一切外国游客无意间拍下的照片把四个士兵的友谊永久定格在观众记忆中！整部电影让人觉得各方面都丝丝入扣，用别样的风格揭示意识形态和政治立场对人性所造成的巨大影响。

教师：我想讲这部影片的三个缺点：一是好莱坞式的正打反打镜头多了，太明显了。正打反打的镜头看多了，观众觉悟后心里会说，导演，你不要替我选择看谁，我想看谁就看谁。二是整个片子一有黑暗的镜头就分不出深浅来，破坏了节奏、韵律的质量。陈凯歌处理光线时也有类似的毛病。三是后面那个雨伞幻化成亭子的俯拍镜头太像

MTV 的"影面"了，拍得"萌"会让人感觉像学生作业似的。

学生：影片感染人的另一个原因是对细节的精心刻画，越是细微的刻画越能给人留下深刻的印象。例如双方士兵在板门店隔着三八线互相吐唾沫的片段堪称既好玩又暗藏深刻隐喻的经典。影片中充满了大量象征意味的情节：斯肖谷向隔着界河的朝鲜军人抛掷流行音乐磁带，小小的礼物在璀璨的星空下划出一道美丽的弧线。而当血案发生后双方士兵激烈交火时，斯肖谷仰向天空躺在桥上看到的却是漫天飞射的闪光的子弹，悲凉的音乐响起，令人欲哭无泪。韩国士兵松希在班长的鼓动下也来到了朝鲜哨所，但是在越过分界线时犹豫着迟迟无法迈出关键的一步，这时对面的朝鲜军人琼必鲁突然用力拉了他一把，并给了他一个紧紧的拥抱，深深的鸿沟就这样以幽默的方式被跨越。晚上四个年轻人刚刚一起喝酒、游戏、聊天，可当镜头转到白天时，却是斯肖谷在进行军事训练，靶子上贴的形象却是他们暗地里的朋友。射击，退弹，装填，再射击，一气呵成，士兵们青春年少，但仿佛在短时间内被变成熟练的杀人机器，与前一个夜晚和善亲切的人物形象形成了鲜明对比，敌对状态的荒谬和战争对人性的扼杀遭到无情的批判和控诉。

学生：刘老师，你好！毫不夸张地说，我们是看好莱坞的电影成长的一代。好莱坞在国际影视界的地位似乎是至高无上的，它的摄制技术和营销手段遥遥领先于其他国家。

我认同老师的观点，一部好的电影是精神性、艺术性和故事性的统一。但在我们接触的好莱坞大片中，我们能够记住的只有俊男美女和眼花缭乱的特技镜头。如果按照你的教学观念，它们只能算是美式假、大、空的影片。可为什么它们那么广受拥戴呢？是观众的眼光有问题吗？近几年来，张艺谋等人的电影作品也渐渐向好莱坞风格靠拢，这是不是说今后各国电影的风格将不断同化？

1982 年联合国教科文组织发表的《文化工业对文化未来的挑战》报告指出：世界上的文化产业正受到大媒体和传播公司的重大影响，

文化产品正在不断地商业化、机械化、标准化。主要欧美国家生产的文化产品正在向全球扩张，并逐渐导致了"那些没有采取产品（从根本上不具有市场价值的商品）形式的文化信息的边缘化"？

教师：在好莱坞的文化中长大，再加上肯德基、麦当劳等快餐文化的氛围，很可怕！好莱坞电影的最大缺点是主观的艺术表现，再加上追求外在的刺激，它的整体质量要大打折扣的。好的作品应该是客观的，并追求、表现心灵升华。当然，好莱坞技术上有明显的优点，即它的多数影片中都是节奏明快和画面精美的。但是好莱坞的大部分电影对生活、对人生并没有多少积极的意义，它们跟麦当劳、肯德基本质上是一样的。

学生：刘老师，我看了《谍影重重3》之后，觉得它与"007"等一些间谍角逐片差不多，但很多人却对它有好评，它们有什么本质不同吗？

教师：《谍影重重3》一开场就用紧张的节奏来吸引观众，一个个手提拍摄的镜头连缀在一起，切碎的影面中各种追逐游戏不断展开，让我们在导演设置的情节中几乎热血沸腾起来！比较起来，"007"等影片太甜、太软、太文艺了！

学生：我们看好莱坞电影，总是被他们那种超级的剪辑技巧并所体现的节奏感深深吸引，我们的电影这方面的表现为什么那么差？

教师：剪辑的技术我想应该是没问题的，机器又不复杂，只要做的认真就可以了。我想差距是在审美方面，你没那样的创意，没有好的想象力，你想不到要剪成这样的。我经常想，我们十三亿的人口就出那么三四个经常让我们批评的导演？有多少人才出不来？为什么会这样？

我想，我们的水平上不去，表面上是审美问题，其实根源是体制问题。

第八章　西方电影美学理论概说

大多数电影创作者不爱学习电影美学理论，是因为复杂的畏惧心理而拒绝接触，从而无法获得理论给实践带来的好处；有些人学了电影美学也没能提高创作水平，是因为他们没有悟性来对接理论与实践。但我相信，只要人们认真学习就一定能给自己的创作带来意想不到的从思想观念到创作手法的实质性改变。

在了解具体学理之前，笔者想先让读者知道，限于篇幅我们还有一些无法深入展开分析的重要方面，就是西方主流宗教和科学研究成果对我们探讨的问题的广泛又深刻的影响，如果读者有这些方面的知识储备，或后续再补修和研习，就能从本质到表象更好地掌握所学的知识。同样是限于篇幅的缘故，我们下面的讨论不可能做到面面俱到，但我们要做到提纯自己的观点，并尽力而为凸显学以致用的理念。

一、探究蒙太奇

我们已经知道蒙太奇并不是专有的电影语言，其实它是事物普适的"结构"。

在 19 世纪末、20 世纪初的电影创作初期，在电影创作思维和拍摄器械十分简单、粗陋的情况下，当时的拍摄者就下意识或有意识地对片子进行原始、朴素的剪辑、组接，显示了蒙太奇（结构）的基本样貌。20 世纪最初的一二十年，美国的导演已能非常熟练地运用蒙太奇（结构），被誉为早期蒙太奇（结构）技术、艺术集大成者。好莱

坞现在也是玩转蒙太奇（结构）的典型代表，它是花样最多的蒙太奇（结构）生产大工厂。但在欧洲和少数亚洲国家，长镜头技术、艺术还是比蒙太奇（结构）技术、艺术更被重视。虽然20世纪中叶巴赞的长镜头纪实理论受到一些蒙太奇（结构）理论的冲击，尽管从格里菲斯（美国，1895—1948）到现在，美国式的蒙太奇（结构）很强大，但蒙太奇（结构）作为理论成果，甚至把它与哲学或政治找等号的是前苏联。前苏联蒙太奇（结构）美学的影响是非常广泛的，由于以爱森斯坦为代表的前苏联电影艺术家们深受黑格尔的"正——反——合"思想和马克思斗争哲学及矛盾转化等思想的影响，他们认为格里菲斯等西方的蒙太奇（结构）是资产阶级的而他们则是革命的、无产阶级的。他们在镜头、段落的剪辑和组合上直接做起了哲学或政治的事情。意识形态肯定会直接或潜在地影响艺术创作，但是没有做得像前苏联那么直接的。冷战结束后，以前那种意识形态对立的现象才渐渐缓解。

现在，不管是姓"资"还是姓"社"的蒙太奇（结构）都遭到越来越多觉悟者的强烈批评，首先是因为它的影面（画面）组接的主观性带出不同的主观意义，带出不同文化、政治诉求；为什么观众的思想要转成（通过导演帮助观众选择视点、镜头顺序等）导演的思想？蒙太奇（结构）的后面是否潜藏着话语霸权的幽灵？

但是，为什么在长镜头不断被强化的各阶段蒙太奇（结构）也被不同程度地运用？这就是因为蒙太奇的实质是"结构"，人类的思维本来就会将零散的东西加以叙事组合、联想组合、推理组合，与此相对应的是"叙事蒙太奇"、"艺术蒙太奇"、"思维蒙太奇"。只要运用适当，再加上纪实性长镜头段落及"镜头内部蒙太奇"，我们就能基本上搞定影片的剪辑等方面的工作。但要把蒙太奇（结构）加以控制，特别是要控制在有批判意识的知识分子观众认为不虚假的情形内，或可用前面笔者提出的"蒙太奇（结构）控制论"来控制那些对观众有影响的主观想法、做法的艺术手法。

　　在众多影视观念的关系中，"影戏"跟蒙太奇（结构）的关系十分密切。传统电影中的"戏"主要是靠蒙太奇（结构）来完成的，所以，"影戏"基本上与"蒙太奇"找等号。我们常常将"影戏美学"与"影像美学"直接对比是为了凸显"影像"作为电影美学特征与其他艺术形式美学特征的区别。其实，20世纪20年代的先锋电影艺术家们及50年代匈牙利导演巴拉兹等人早已从不同角度强调"影像"特征在电影美学中高于"影戏"的重要性。时至今日，我们更要清醒认识到"影像"在确定电影独特、独立语言和观赏、研究、创作中的重要意义。电影（当代电影）创作以"影像"为主、"影戏"为辅已成为知识分子影视创作者们的普遍共识。西方电影一开始就是比较"影像"的，比如拍摄的火车进站和自来水喷洒等短片，电影的初级阶段就展现了电影特殊的魅力。随着后来摄影棚的搭建，可能是出于方便起见，或由于叙事等方面的需要，戏剧的观念和手段才被逐渐引进，进而渐渐凸显"影戏"而慢慢怠慢"影像"。及至20世纪末电影才复又渐显"影像"这一本质特征，再进而被一些有识之士强调出来。我国20世纪90年的《定军山》就是在摄影棚拍的"影戏"，到了20世纪末才有人在电影作品和理论文章中强调"影像"美学。笔者以为，在强化"影像"的理论研究中，最为实用性的总结是：让影面（画面）自己说话——每种艺术形式都要将其特有、最美的方面展现出来，"影像"就是展现影视艺术最美、最特别的方面。

　　但是，由于生活身来就有戏剧性色彩，只是不像"影戏"电影那样常态化，因此在"影像"为主的作品中加入适当戏剧性是可以接受的，不能说因此就会失去作品的真实性。

　　"影戏"伴随着蒙太奇（结构），而"影像"与长镜头形影不离。"影戏"通过对照的镜头凸显戏剧冲突的魅力，"影像"则通过长镜头的现场感让观众仿若身临其境。只要我们将"影戏"、蒙太奇（结构）用得有道理、有分寸，就能使"影像"、长镜头为主要表现手段的当代电影更加精彩纷呈。

二、"选择"代替"提炼"——巴赞纪实理论及其延展

笔者以为客观性宣示是巴赞（法国，1918—1958）纪实美学的最大贡献。电影发明之前的其他艺术形式都有比电影更多的主观性，因为电影除了能像照片那样如实展示外，还能表现某种程度的时空完整性。虽然电影语言的选择性运用不可避免烙有主观因素，但从客观性诉求出发，纪实美学一路展现尽量客观的"少用蒙太奇"及其他相关的"先进性"理念。

巴赞认为电影的心理学源头是再现完整现实的"木乃伊情结"。人人都有追求永生的意识（包括潜意识），从大的方面讲有宗教"心结"，有古代君王那样寻求长生不老方法的努力，以及哲学范畴的"乡愁"，等等；从小的方面讲有"怀旧"情结，有画像、拍照片想"青春永驻""永葆青春"，等等，窃以为这些都在巴赞的"木乃伊情

结"范围之内。

人们对着逝去亲人的照片是看静态的影像，但对着他们留下的视频却是看更逼真的动态的影像——"生命在于运动"！——好像他们还活着。电影诞生之初带给人们的惊喜就是因为其他艺术无法替代的"像活的一样"的逼真性！因此，巴赞说电影实现了影像与被摄对象的统一。

虽然巴赞的思想近乎乌托邦（"似动"的影像永远不能等同于活生生的现实），但大家由此可以更清楚看到西方思想界、艺术界对真实性、客观性重视的程度，也由此看出西方价值体系与真实性的重要关系，并借此来改变我们的理论与实践。

重视客观真实性的人大都重视技术性。我们从巴赞所讲的"语言希望被忽略是电影语言进化的必然现象"及其他言论中延展出：技术的进步就是使电影在展现真实性方面更为完善。

笔者理解巴赞电影语言进化观——既然电影能再现客观真实，那我们还要主观性的非客观真实的东西干什么？

接着我们来论析巴赞的"电影是现实的渐进线"观念。我以为，从技术进步的逻辑看，"进化"和"渐进"是重叠的，另外，就具体的拍摄对象而言，用有限的手段怎么拍都无法完全表现无限（宏观/微观）的造化，所以人能做的只是尽量"渐进"而已。"渐进"就是渐次地展现立体、真实的事物。由此我们可以清楚看出纪实美学与爱因汉姆等人倡导的"艺术的特征是作品与对象的差异"迥然不同，这让笔者想到上海艺术批评家王南溟讨论的"失焦"——作品与现实因错位而"失焦"时，这个作品就成了无的放矢、无法命中目标的无用的"无聊艺术"，我觉得这一观点在我国的总体语境中具有"新进性"。

借用"务实"来概括现实主义、批判现实主义、新现实主义和当代纪实风格展开的意识形态抓手，我们发现一个与现代主义抽象追求的"务虚"特征完全相悖的情形。巴赞说："电影这个概念与完整无缺地再现现实是等同的，他们所想象的就是再现一个声音、色彩、立

体感等一应俱全的外部世界的幻景。"❶ 巴赞强调的"现实""立体"是对蒙太奇（结构）的主观性和单一性的反动，是想努力使电影创作恢复到原初再现现实的单纯情形中去。

然而我们要有清醒认识：电影不是立体的，它是平面的，而且只是幻觉的，真正立体的、全面的艺术形式是"总体艺术"❷，所以说巴赞关于真实性的理论表述也是有偏误的。巴赞自己也注意到电影艺术的局限性，他注意到镜头表现的有限性与真实世界奇妙、丰富的复杂性的差距，因而他强调用"深焦镜头"（再加上场面调度）的丰富空间感和人、事、物的运动变化及"长镜头"的时空完整性相结合的办法来补救。巴赞的努力是很了不起的，他使电影艺术近乎成了电影哲学。

面对造化情形的复杂性，电影镜头永远只能是"渐进线"，虽然每一次渐进的视角也是主观选择的，但"选择"总比以往的"提炼"来得真实一些。为此，笔者认定当代影视创作应该用"选择"将"提炼"取而代之。

综上，我们可以总括出 7 个钥词：（1）木乃伊情结，（2）电影语言进化，（3）现实渐近线，（4）时空统一，（5）长镜头，（6）景深镜头，（7）场面调度。笔者以为，不能将这 7 个钥词拆开来看，而应该在它们的整体关系中来分析、学习，只有这样方能立体、完整地领会巴赞思想的特质。

巴赞的学生特吕弗说："没有正确的画面，正确的只有画面"，戈达尔说："电影就是每秒 24 画格的真理。"就是说很多问题出在蒙太奇（结构）！出在影面（画面）之间的主观性关系。因此，我们应该根据需要尽量减少剪切的次数，没有办法时再剪切——尽量客观，因为主观容易出问题，这是我们学习巴赞纪实理论获得的启示。

❶ 巴赞：《电影是什么》中译本，中国电影出版社 1987 年版，第 19 页。
❷ "总体艺术"是西方当代艺术中重要的艺术形式，它的展示方式是将绘画、照片、雕塑、舞蹈、戏剧、影视等艺术形式同时并置于展厅。

三、电影符号学：编码与解码及其他

我们先来看一看电影符号学的钥词和关于"语言"的描述：体系、结构、模式、成份、关系，"语言"是指语言的社会约定俗成方面，"言语"是个人的说话。笔者认为，在创作中要注意偶发的"言语"与约定俗成的"语言"（套路）的关系——太多的"语言"会使作品僵硬，而"言语"过多的作品会杂乱无章。创作者们要在各种各样的关系中寻找"语言"和"言语"的平衡点。

不了解个别我们便无从着手、无从深入，不掌握整体关系我们就会走极端、偏废而失去和谐。

理论研究的好处是使人的感性渡向理性，让有心者知道如何正确行动，比如"横组合段"与"纵聚合体"之间的关系可以让创作者思考如何更好地安排电影的形式与故事的纵横两向度的关系。但翻看历史，我们知道电影符号学的研究成果对整个电影创作领域的影响极为有限，为什么？依笔者了解有以下几个原因：（1）麦茨认为电影语言学没有很好地运用已往的语言学成果；（2）麦茨、帕索尼里、艾柯都已发现电影语言与自然语言存在差异，因而他们在已有的"能指"（音响/形象）"所指"（概念）和"历时性"、"共时性"、"分节"、"音素"、"音位"等概念之外，再提出"八大组合段"（麦茨）、影素（帕索尼里）、"动态图像"、"动态形素"、"动素"（艾柯），等等；电学符号学过分套用索绪尔等人的模式而走入困境——在"跨界"研究中轻视电影特性。电影是一种独立的语言形式，而且是极具直观性的语言形式，这一点规定了电影符号学与其他符号学的差异，因此电影符号学研究必须围绕"电影性"来展开。

创作者若忽略了电影的直观性就会造成严重影响：编码艰深影响观众的即时解码，因为观影过程的短暂性决定了电影的通俗性，决定了电影语言不可过于复杂。另外，我们应该知道，编码与解码是无法

百分百准确对应的，因为两者之间隔着造化的丰富变化！不管是选择文化常识惯性进行编码，还是选用偶发的隐喻来编码，都要少用为妙。影片负载太多历时（历史纵深联结）和共时（共生现在时态）等方面的杂多信息，背负过多个性或从众色彩的合成图式，将大大增加观赏障碍。

电影语言比其他语言于读者有更多能指与所指的非对称关系，就是说，电影语言的意义表达由于很多随意镜头难以解码而存在很多朦胧空间使创作上和学理上都问题成堆，因此，由以上这些情形催生了引入意识形态理论和精神分析学来丰富、补充、修正当代电影的第二电影符号学。

我国有电影学者曾用符号学来阐释我国电影中的传统美学因素，笔者以为这种研究没有太大的意义。世界一流的学问家几乎无人将民族认同感的枝叶强硬嫁接于学术之树。民族性太强的东西很难国际普适，因为别人有别人的强烈民族性。

四、电影叙事学对当代电影创作的有限作用

电影叙事学总结出一些电影叙事的规律性的东西，有的学者想借此帮助创作者们把电影的结构和故事做得更好，但几千年来人们没什么理论不也照样把结构故事做得很好，不也照样推陈出新？学了理论能否成就质量跃进？抑或因为"理论是灰色的"反而把事情弄糟？

下面我们来看一看提取出来的电影叙事学模型：普罗普（俄国，1895—1970）从俄国民间童话中总结出31种功能（不是每个故事都有全部功能）和7个行动范围；列维·斯特劳斯（法国，1908—2009）的集束、神话素和系列对立项逻辑结构；罗兰·巴尔特（法国，1915—1980）的功能层、行动层、叙述层；热拉尔·热内特研究时间关系的叙事时态（顺序、延续过程、重复频率），研究叙事方式或"表现法"的叙事语式，研究叙事方式叙事语态（视点、视

域、视角）和零视角度（客观摄影机的角度）、内视觉角度（角色角度）、外部调焦（不潜入人物意识）；格雷马斯（法国，1917—1993）的行动元模型；麦茨（法国，1931—1993）的八大组合段；爱·布拉尼根（美国，1945—）对视点问题的深入论述；弗朗索瓦·若斯特（法国，1949—）的目视化：内部目视化（摄影机使人联想到某人的目光）和零级目视化（摄影机像是置于人物之外），等等。

　　上面这些叙事学理论成果大多取材于神话和民间传说以及百年来以"加工提炼"的方法创作的电影作品，是不同时代"集体创作"的织体，它们内里的主观色彩是不言而喻的。大家可以大胆推想，若我们的电影作品是直接来源于生活（不是"高于生活"），是以笔者提出的"选择"代替"提炼"的新理念来创作，那叙事学研究就会发生大转折。其实这一大的转折应该从"巴赞主义"发生算起，只是很多人不觉醒而失去正确认识与实际运用它的好处。

　　若以生活自身的自然延展为"故事片"的叙事原料，那叙事学人为主观的那一套就该退场了吧！

　　创作者"下生活"比研究叙事学更重要，但我们可以在"下生活"的前提下带着"读史使人明智"的理念去研探叙事学中的结构逻辑等"历史问题"，使自己免于落入传统生出的怪圈而让电影叙事的内容与形式落入老套之中。

五、电影心理学浅释

　　电影心理学不只研究电影特性、电影作者心理还研究观众的观影心理。

　　德国心理学家雨果·史斯特在1916年前后发表的文章中有"电影不是在胶片上，甚至不是在银幕上，而只存在于把它实现的思想中"和"电影是一种心理学游戏"等颇为偏激的观点；电影心理学的拓展研究确实使电影理论研究更为全面，也更为深刻。

电影心理学的整体内容是为电影生产的前前后后及作品的外部和内部给定心理学依据：爱因汉姆根据"格式塔"原理研究"局部幻象论"和"形象偏离说"，着重描述了心理学角度整体与局部的错位与整合的关系。米特里在认同巴赞长镜头理论的同时用心理学论证了蒙太奇（结构）的合理性。马尔罗甚至论述了明星制的心理学背景。在所有的电影心理学钥词中"格式塔"最突出。"格式塔"完形理论不仅解释了精神现象问题，也回答了电影的细节取舍及"碎片"与整体的互补关系。笔者在自己一直认定的"当代电影应以长镜头为主，蒙太奇（结构）辅之"的观点上又进而提出"蒙太奇（结构）控制论"，就是从对"格式塔"等的学理的探索中得来的。

关于观众心理方面的探究，有些概念请影视创作者们稍加留意：催眠、宣泄、浓聚、移换和群体效应等，这些概念含义的展开有助于创作思想向成熟阶段整合。

有一点请大家特别注意：很多欧洲电影过多借助心理学成果（比如最为常见的对"碎片"的表现）来拍电影，结果把电影语言弄得让观众不知所云。很多心理学成果的视觉呈显效果十分晦涩，不能与仅约120分钟长度的电影的浅显直观的情形相契合。其实，电影创作只要利用观众和创作者自己较为简单的心理经验及约定俗成的暗示手法就足够了。倘使一定要将深奥的心理学语言转译到电影上，笔者以为得在"深"与"浅"之间有桥梁，这桥梁就是在较为晦涩的影面（画面）前后加上比较通俗的视听表现作深入浅出的转折性交代。

六、电影精神分析学：欲望与梦及其他

20世纪60年代后期，电影研究引入精神分析学之后，电影理论从研究电影的能指与所指扩延至影片之外更为宽广的领域，理论建构

的总体向度变得更全面、立体、深刻。用弗洛伊德和拉康的理论❶来研判电影，主要是用他们与"梦"和"性"有关的理念来展开研究，是电影精神分析学的重要特征。

从电影与梦的相似性入手研析电影艺术表现中与现实游离和交叠的部分似乎是道理充足的，特别是在研析传统电影方面。电影像梦是众所认同的——如果电停了，"影"也就像人醒了梦消逝一样。伊利亚·泰勒早在 1937 年就称好莱坞为"梦幻工厂"，当然"梦幻工厂"有游离现实的唯美、媚态、朦胧等意思在里面。

弗洛伊德的术语有很多，其中一些与梦有关：梦思（dream thought）、梦隐意（latent dream content）、梦显意（manifest dream content），以及与这些相关的影响梦变形的"情调""心象"等，笔者认为这些术语都可间接用于电影研究，以此来探看某些电影主观手段的作用。还有与梦有关的知觉和记忆的关系，意识和前意识及潜意识的关系，我们都可以借此思考电影的其他问题。

就像梦是欲望（或愿望）的反映一样，电影创作也是欲望（或愿望）的流露，观影也是为满足某种欲望（或愿望），从这一点思考电影与梦，两者似乎相等同，但笔者在这里得提醒：现实在哪里？这一发问能否让读者马上想到巴赞理论的重要位置和价值？巴赞的纪实美学是想让电影尽量呈现立体而完整的真实世界，而"蒙太奇扩大化"❷及电影精神分析理论是追求、探视心思的迹象和梦的呈显。从心思的迹象和梦的抽象性来说，用具象的视觉来表现是不真实的，可它们又确是另一种真实存在，这种可称之为内在真实的东西如何表现才不至虚假是个问题。提利·孔采尔用弗洛伊德的凝聚、移置、象征等来对应电影的特征，这就将巴赞对电影的纪实特征界定推翻了。另

❶　法国心理学家拉康于 20 世纪 60 年代末期以结构主义语言学为依据，用"科学方法"研析弗洛伊德的精神分析学及其他学者邻近的理论，试图把人们印象中近似"玄学"或"神秘主义"的东西变成理性推导的科学性体系。

❷　笔者的"蒙太奇扩大化"是指影视创作中过分使用蒙太奇，过分使用主观的结构编排手段。但我以为使用得当的主观的结构编排是能够接受的。

有问题：梦的凝聚、移置、象征是自然而然的，电影如何做到自然而然？我们看到太多不自然的电影艺术处理，笔者认为要在三方面努力：一是尽量使蒙太奇方式在表现心思和梦幻时符合视听方面的约定成俗性，二是尽量给出多样的视听选项，三是避免主观性的叙事布局。

精神分析学、电影精神分析学像其他理论一样越走越片面，特别是弗洛伊德的"泛性论"❶等观念更显极端、片面，依笔者之见，"泛性论"的一般用词改为"欲望"更合适。潜意识里的东西既然具有朦胧性就不应该在表述中用显意的词。强调"泛性论"也会损害真实性。我们应当拒绝"泛性论"的理由其实很简单，比如说性心理和面对死亡的恐惧感是有关联的——有性和生产才有生命的终结，但由死亡的恐惧感影响下的创作不一定直接表现为"性"。事物的叠加产生的复杂性使弗洛伊德等人的理论显出片面性、简单化。

现代电影理论引入精神分析学说的正面作用之一，或者说它在进入第二电影符号学之后的革命性在于将电影研究转向社会文化研究范畴——进入到与外延多种关系的互动研判中，为后面的女权主义电影理论及后殖民电影理论等方面的拓展起到先导作用。

七、意识形态电影理论的重要价值

意识形态电影理论把电影放在社会体制和文化语境中来研析，使我们看到的不只是画面的3D，并能看到影面（画面）背后和电影艺术周遭的3D。

哲学家阿尔图塞（法国，1918—1990）说，任何一个阶级要想长

❶ "泛性论"古已有之，从古希腊哲学到叔本华、尼采，再到集大成者弗洛伊德，所有"泛性论"鼓吹者都是过分强调欲在人生与社会中的心理与生理作用。特别是弗洛伊德的"精神分析"对"力比多"（libido，原欲）的解释更是夸张过度。依笔者看来，已经转移、转化的，没有直接性的性欲还是用"欲望""情欲"或"愿望"等字眼来得更妥当些。

治久安就要行使权力来控制意识形态国家机器。但问题是权力与很多国家的竞选机制及多元文化选择是什么关系？公民能否选择自己认同的意识形态？就算有的意识形态不好也有被认可和被批判的体制机制。当我们在分析创作动机、生产结构、文化寓义和接受模式时，如何用接受或拒绝的悟性和机制来应对文化的阳谋和阴谋？笔者以为不管我们面对怎样复杂的情况，我们的职业道德前提应该是：观众是我们应当尊重而不是曲折蒙骗的对象。

最不幸的情况是创作者还没有言说之前就已经被某种语境的结构、方式、框架给异化、同化了。要害不是显然的，而是隐蔽的幽灵——无处不在的看不见的网脉使人误认、误判的无形手脚。我们要对电影语言隐意和显意等方面都保持警惕。

法国电影理论家丁·欧达尔在20世纪60年代末发表了"缝合理论"，认为电影利用写实亲切感、结构、方式等隐身手段来缝合非客观的意识形态的"镜子"外面没有出现的反打镜头，缝合拉康所说的"不在者"或"不在系统"和观众之间的裂隙。

欧达尔接受舍弗尔有关绘画的理论，认为作品是意识形态的"转译"，而艺术的编码与解码受意识形态本文的支配——创作者与读者都在被迫同化的圈套中。但不同的文化惯性，不同的意识形态系统的不同的规则与潜规则中，电影创作是自发行为还是任务？约定俗成的"真理"的出处及是否有普适性？这些都是需要我们递进思考的。最常见的意识形态圈套是"正打""反打"，它们的意识形态含义实际上是让观众被动接受与角色的对立或认同的关系，加上其他镜头语言的作用使对立或认同感得到强化，这使我们经常看到，广大观众由此对某些群体和个人作出神化或妖魔化的歪曲解读。

明星崇拜现象当然也可以进行意识形态剖析：为什么有这个现象？自愿还是被诱导？银幕形象和观影心理如何缝合？要知道缝合的目的是使某种边界消失，以达到意识形态同化的目标。

我们要研析电影的千丝万缕的织体，这个织体包括制片、发行、

放映等影响叙事的触须延异的方方面面。

自电影精神分析理论到电影意识形态理论之后，我们更加清晰电地看到电影作品背后的非电影本体的影子，甚至看到与主创人员所宣示的主旨差之千里的无意识里的意识形态幽灵。至此我们清楚：不可止步于内容研判，而是小到电影语言技节的编码和解码问题，大到解剖电影织体里里外外隐藏的神秘都得彻底揭示。

八、矫正女权主义电影理论的偏差

《视觉愉悦与叙事电影》（劳拉·穆尔维）和《当代女权主义理论的最新发展》（克里斯延·格莱德希尔）被公推为女权主义电影理论的早期代表作。女权主义是妇女在文化、政治和经济领域争取平等的理论工具，女权主义电影理论是电影艺术领域女权问题的解剖刀。

大多数电影作品确实存在这样的问题：（1）女性角色只是叙事景观中的"花瓶"；（2）女性角色被塑造成男性角色支配的被动者。大多数电影，特别是好莱坞电影是用男性的兴趣决定叙事和修辞的。因此，很多学者认为，女权主义电影对抗的方法或应该是：（1）反传统的"实验电影"的努力实践；（2）"政治电影"的真实社会问题的针对性。而且，不能仅仅改变主题，还要通过更新的形式（美学）来体现诉求。

劳拉·穆尔维的主要观点是"两性差异决定影片的形式"。根据精神分析学，"两性差异"不是"男人"与"女人"的差异，而是"男人"与"非男人"的差异，通俗点说，就是主题里面没有女性真正的位置。影片的作者视觉、角色视角和观众视角是"男性"的同构关系。劳拉·穆尔维的理论旨在揭露电影里欺压女性的秘密，并为改变电影里里外外的跟女性有关的奇怪的各种关系提供依据。但克里斯延·格莱德希尔发问，既然电影里问题成堆，为什么还有那么多妇女去看电影？她认为过于纠缠理论问题也会有负面影响；现实主义假设

的"真实性"因此加上新的主观、刻意的痕迹。笔者以为，电影表现的外延和内涵中有大小系统的各种关系，不是所有的关系都与女权主义对立，这就给女性观众留出一些审美空间。女权主义者们也要弄懂物极必反的常理。

女权主义电影理论是对整个电影理论系统中的符号学、叙事学、意识形态理论等方面的另类修正，它促使人们重新探看和调整女性在电影中及电影与观众关系中的位置，由此改变了电影创作和电影理论。

我认为要特别注意：一是不能撇开女性在生理和心理上与男性的区别来谈女权主义；二是要看穿现象：当台上参加选美的女性在展示所谓的女权主义成果时，实际上又落入异性设定的审美视界。

九、聚焦后殖民电影理论

1952 年 8 月，阿尔弗雷德·莎菲（法国，1898—1990）提出了"第三世界"的概念，后经其他人使用或转译确定了这个地理政治学的概念及其相关的涵义。西方的主要观点是：资本主义和发达国家是第一世界，社会主义阵营是第二世界，第三世界是指那些政治和经济结构仍处于殖民状态或残存较重殖民痕迹的国家，另外，还有一些生活在三个世界内部的，土地被外来者征服的"原住民"和"部落民族"，他们属于第四世界。更多的是从经济发展程度来划分，把所有不发达国家划为第三世界。毛泽东重新划分的三个世界，是基于把整个世界作为政治经济综合体来分析而定的。

弗尔南多·索伦纳斯和奥克泰维尔·杰体诺在《走向第三种世界》（1969）中分析了三种电影模式：美国好莱坞和其他国家类似好莱坞风格的电影是"第一种电影"；欧洲风格为代表的艺术电影，如特吕弗和黑泽明的电影是"第二种电影"；第三世界、第一世界的激进的电影风格及世界各地的学生实验电影是"第三种电影"。

另有弗·杰姆逊（美国，1934—）的"国家寓言"理论：第三世界的，即便带有明显个人色彩的电影"都必然是寓言性质的"。有三种寓言类型：一种是早期的带有马克思主义色彩的寓言，另一种是自我解构的寓言，第三种是针对审查当局的保护性"迷彩"的形式。

由以上几种类似的观点的相互关联中浮显出的"后殖民理论"是当代最有名的学术符号之一，它是研究殖民权利和被殖民化对象之间的关系，并它们相互间的文学、艺术和人文科学中的遗留问题的重要理论，"后殖民电影理论"就是在此语境中展开研析的。

我们在探讨"后殖民"问题时，笔者以为当注意的有如下几点：

1. 许多第三世界电影的从属性、奴性并不显然，而是潜藏或时隐时现的。有时表现出好莱坞的审美习性，有时体现为这种习性带出的内容方面的情趣，或另呈现为某种形式关系，这才是"后殖民"的危险所在。

2. 最显见的后殖民化的伪装是商业的包装和娱乐化外衣，抗拒这些是很困难的。观察种种被异化的文学艺术，我们发现异化改变了作者的自主意识，也改变了读者的自主意识。个体的自主意识极为重要，这是涉及平等观念的问题，因为每个个体都有权知道所处事物中"我"的位置。

3. 好莱坞的电影艺术精神和美国倡导的自由、民主精神并不是完全一致的，特别是在风格和技术、技巧涉及观念的部分尤其不一致，这是非常奇怪的事情。

综上，笔者觉得有三个方面特别重要：（1）自己的节拍是否暗合着别人的殖民文化鼓点而乐此不疲（包括电影语言、制作方法与美学的关系、发行方式等方面）；（2）自己执起民族旗帜是否是不自信的被殖民心理使然？（3）学会判断别人的东西是否具有普适价值，要知道"拿来主义"和"国际主义"是重叠的。

然而，我国学界的后殖民理论研究出现了一些奇怪的现象。由于鲜有启蒙，或知识结构不全备，或只有知识没有悟性，有的学者面对

涉外的事物常常谈虎色变，常常忙乱扛起民族主义大旗而陷入错误之中。因为当你破口大骂的时候，你就暴露出不自信心态，而这种心态就是"被殖民"的。正确的态度和行动是：不管是哪国的，只要是全人类可以普适的，我们尽管用上鲁迅的"拿来主义"。有一现象值得大家深思：基督教源于以色列，可欧美等国大面积接受后并没有说被以色列给殖民了。马克思的理论就是外来的。

十、厘正后现代主义电影理论

"后现代"一词早在 20 世纪初就已出现，意欲超越启蒙时代❶的局限，及至 20 世纪 70 年代广泛出现于西方宗教哲学和社会学领域，用于解释历史、社会、学术等方面的超越诉求。

20 世纪 60 年代之后，由于全球性各领域、各阶段、各阶层的各种危机频现而滋生了各种思潮，这些思潮几乎都波及全球，但由于大部分东方国家的封闭而迟至 20 世纪 80 年代之后才接踵而至，后现代主义思潮也随着中国国门的开放奔涌而来。

后现代主义的突出特征体现在"反理性"上面，即主要反对西方宗教哲学方面人为制造的破坏人灵性的杂陈的理论教条障碍和社会学领域的僵化系统。与它有关的词汇一大堆：综合、多元、复制、碎片、非经典性、分裂、无序、即兴、解构、反讽、互动、颠覆、否定、怀疑、虚无、消解、平面化、相对性、反文化、反传统、反理性、反整体性、去中心、消解深度、亚文化，等等。我们还能看到这样的语录：后现代主义的人生观——人生是一场游戏。虽然难以准确界定后现代主义，但看过上面这些东西，我相信大家已有了大概的印象。后现代主义电影理论就是在此语境中展开研探触须的。

后现代主义风格的电影是用复合的理念引领蒙太奇（结构）来拼

❶ 启蒙时代是 17～18 世纪欧洲启蒙运动的时代。启蒙运动的主旨是启发人们反对封建传统思想和宗教哲学人为教条的束缚，提倡思想自由、个性发展等。

贴杂七杂八的技巧和故事碎片。我们可以从费里尼的《八部半》、阿伦·雷乃的《生活像小说》、阿瑟·佩恩的《帮妮和克莱德》、安东尼奥尼的《一个女人的身份证明》等影片中找出后现代风格的早期特征，后续的有法国的吕克·贝松和雅克·贝内克斯，西班牙的佩德罗·阿尔莫多瓦，英国的丹尼·鲍尔、艾伦·帕克，德国的汤·蒂克，美国的大卫·林奇、昆订·塔伦蒂诺、罗伯特·泽米吉斯及科思兄弟等著名导演，最出名的影片是《罗拉快跑》和《阿甘正传》等。

有评论家推崇一些"无厘头"电影，说它们是后现代主义杰作。

这些评论家误读了"后现代"。其实后现代主义应该有正能量方向的解读，就是用"另类电影"，用非常规手段来解构旧有的僵硬体系。要清醒地认识到解构只是手段、过程，这些手段和过程是有一些平衡因素内存的（例如《阿甘正传》的精神诉求）。我们从真正的后现代主义作品中并没有看到"无厘头"电影的"山寨"特征，也没有看到像"无厘头"电影那样严重"精神分裂"的内容，我想这是我们在借鉴后"后现代"时应当特别注意的。

【教学讨论】

学生：《温馨人间情》讲述了一个黑人保姆用爱心帮助一个失去母亲的白人小女孩走出心理困境，并与小女孩的父亲结合的故事。我觉得它是一部披着爱情外衣的政治电影。

教师：你的意思是它披上爱情的外衣，借此来表现人种关系的问题？

学生：是的。另外，电影中小孩的角色总是能够引起人们的更多的关注和喜爱。导演借小女孩的视角和心理来表现影片所要表现的情感。影片开头，是以躲在大桌子底下的小女孩的视角来拍摄的，镜头中有许多大人的脚在忙碌地走动，之后有人发现了小女孩，就蹲下来跟她说话。还有小女孩躺在草地上仰望天空等镜头，也非常独特。另类的镜头还有不少。

教师：说得不错。拍了一些值得观众慢慢回味的隐喻镜头。有几个被故意放慢的镜头很有意思，像小女孩蹦床，保姆铺床时高高扬起被单，这些都别具意味。另外像你刚才说的桌子底下的那一幕，你可以认为它是以一个孩子的低视角去审视那些成年人的"戏"。

学生：嗯。片中还有关于红绿灯的有趣情节。保姆开车带着小女孩出去，当她们遇到红绿灯时，保姆变戏法似"吹灭"红灯，之后小女孩得到鼓励并亲自尝试这一有趣行为。我想这表现了保姆是一个很会享受生活，也很会哄小孩的人吧。后来，小女孩和父亲在街上，小女孩边哭边试着去吹灭红灯，但这次却没有成功。这个情节设置照应了前面那次，观众由此可以看出保姆对小女孩的影响已经很深了。

教师：这个情节表现了她虽然身为黑人保姆，却是乐观而自信的，她的生活充满幽默情趣。此外，我们是不是可以说，红绿灯代表了一种黑人和白人都可以畅通无阻的符号呢？我好像也有点过度解读了，但电影中的隐喻确实是需要观众自己去探讨的。

学生：这样的题材很常见，与《简爱》及《音乐之声》的情节相似。观众一开始就能猜到结局。

教师：虽然这样，但很多人还觉得好，我想这是有原因的。我认为讲述似曾相识的故事要推陈出新，细节处就要多用脑子、多用功夫。比如小女孩过生日时，大家一起吹泡泡、一起玩呼啦圈等情节；小女孩"蹦床"时，边跳边唱的影面；当女主角铺床时，床单飘起的弧度、阳光中飞舞微小尘埃，等等。

学生：细节真的是非常重要啊。

另外，我觉得电影中的一些构图也非常好。如电影刚开始的时候，男主角抱着女儿站在右边的黄金分割点上，前面则是十字路口，后面是绿树浓荫下的房子。

教师：我觉得有十字路口的那个影面的确不错，但我认为拍成动态的镜头会更好看。比如小女孩在小山坡上，从镜头的右边翻跟斗到左边然后出画，这样的"影面"是上镜头的，我不会忘记表现大树的

那个镜头，镜头从树的底端慢慢上升，由于树体高大和放射状的枝干，使影面富有张力。我们学校有好多大树，可学着去拍拍看，把知识和实际联系起来，你的进步就会很快。

学生：有的电影是用明星、特技以及豪华场景来吸引观众的眼球，另外一些电影是靠感人的故事和生动出彩的细节来感染观众，您能不能给我们再展开讲讲。

教师：在片子的开头我们就知道因为母亲早逝小女孩沉浸在痛苦之中，她对要取代母亲角色的应聘保姆吐了满脸牛奶，但当她看到新来应聘的女主角临走时"偷摘"了一颗水果，走了几步突然转身将那水果扔给她，她却接住了，这为后面小女孩接受女主角埋下伏笔。玩具屋里面有一个小玩偶，小女孩把它当做妈妈的替代品。当她后来接受女主角后把玩偶涂成黑皮肤的，这是很棒的细节。小女孩后来不是逃课和女主角去当钟点工，就是去教堂和黑人小朋友唱圣歌，她还把头发编成黑人那种小辫子发型。这些都是证明小女孩已深深受到这位黑人女主角的影响。我们觉得这些都是真实的，因为好细节产生近距离的真实感。

学生：老师，我觉得此片最有意思的是大家正在热议的就是那个反反复复掉入画面中的麦克风。那个麦克风是怎么回事？

教师：导演肯定是不会犯这种让话筒接二连三掉入画面的低级错误的。录音话筒掉入画面肯定是导演有意安排的。我想导演是要提醒观众，这只是片场，这不是真实的生活场景，现实中人们将面对同样问题的不同态度和不同结果。现实中涉及敏感问题时，解决起来有那么简单吗？

学生：另外，我觉得这类题材要推陈出新。

教师：影片看似简单的故事背后却隐藏着很多东西，比如：影片中茉莉的奶奶不同意克瑞娜跟自己的儿子结合，然而茉莉却带着爱去迎接克瑞娜走进这个家庭，克瑞娜的肤色对小女孩来说不成问题。导演的意思是新思维要既希望与新一代。顺便说一下，我认为人种的特

点还是鲜明一些好，因为白种人有白种人的特点，黄种人有黄种人的特点，黑种人有黑种人的特点，大家都是造物主手中品种不同的美丽花朵！这是另一话题。

学生：第三，我对影片中某些场景的印象非常深，比如整理被单那影面，被单弹起、膨胀、落下的过程都被放慢了，小女孩"蹦床"的镜头也是用的同样的手法，非常美妙。

教师：是的，这些是影片非常好的方面。让我们回到宿舍后试着那样去抖床单，看看能不能做出电影里那么美的弧度。导演在细节的刻画上是下了大功夫的。他正是通过这些细节的夸张表现，让观众真真切切地体会角色的特殊感受。这种满是生活琐事的电影一般要用夸张的手法来调节平常生活的平缓节奏。

另有一场他们三个人一起吃饭的戏，手上的玻璃杯投射出七彩光辉，照在三个人的脸上和身上，不停地旋转，还响着很浪漫的黑人音乐。这时，观众和他们一起在音乐和异样的色彩中体会到别样温暖的感觉。

学生：第四，看完片子，感觉是部生活片，可又有政治片的味道。我们如何界定生活片和政治片？

教师：西方的政治电影一般要有真实的现象、问题、事件。为了追求生活的真实性，这就很难分清生活片和政治片的界限，如若一定要冠名的话，就要看哪方面的表现更凸显。

学生：我还有另外的问题，一、有一个镜头是小女孩躺在草地上，小手插在妈妈的红裙子口袋里。醒目的红裙子背后有寓意吗？二、小女孩的爸爸送给克瑞娜的唱片是黑人歌手演唱的，他们一起听的那些音乐多数是黑人演唱的吗？这样安排是不是为了对比：黑人的优异特性和他们的不公正待遇的强烈对比。三、还有一个场景：茉莉在保姆家吃饭，而她爸爸去另一个地方吃喝，两个场景的切换是不是老师说过的逻辑发展的剪切方法？

教师：我觉得电影情节中应该放一些隐喻，但要做得时隐时现，

多让观众去发现和琢磨，这样看起来，影片的内容与形式就会显得既自然又丰富。逻辑发展的剪切方式是指两个画面间按逻辑发展顺序剪辑的手法。

学生：刘老师，欧美的不少商业大片几乎都是既定的模式，热血英雄主义，而且里面美女和英雄是一国的。《佐罗》、《蜘蛛侠》、《金刚》等影片都是如此。我们中国影片要有所突破，是否要跟着学他们呢？

教师：无论是精神性、艺术性还是故事性，无论哪方面，只有合理、合适地用来表现自己的"问题"，才是有意义的。

学生：为什么英雄主义影片往往加入美女、小孩的角色，来衬托英雄形象？

教师：这类影片首先要表现与英雄对抗的强敌，其次表现被英雄拯救的弱者。女人和小孩都是弱者，就是在当今的社会文化中，女人、小孩仍然是弱者的象征。另外，出于对票房的考虑，美女、小孩更能吸引眼球赢的怜悯之心。此外，我要说明一下，用美女和小孩来衬托英雄人物的表现手法，常见于欧美影片，鲜见于中国大陆影片。

学生：《共同警备区》中看似混乱的剧情有怎样的逻辑关系？如何把握电影的逻辑性？

　　教师：影片中有一个明显的主线就是苏菲的调查过程，导演按着调查进展的逻辑来揭示案情真相的逻辑关系。我说的"调查进展的逻辑"是指苏菲在调查中发现的真相，与"案犯"的错乱记忆的交叠关系。"案情真相的逻辑关系"是指案情的来龙去脉。

　　"谍影重重"系列也就有类似的逻辑结构。伯恩对自己身份的调查是故事主线，随着调查的深入影片体现出较强的逻辑性，逻辑性随之与戏剧性相结合，成就了本片特殊的魅力。

　　在《小鞋子》里面，小孩的思维及行为逻辑是不同的，这是我们在学习和创作中不能忽视的。

　　我们这里讨论的"逻辑"不是指严格的"逻辑学"，而是指电影叙事里面最基本的逻辑关系。

　　学生：《八月照相馆》的艺术性和故事性都很强，它体现出的写实风格深深地吸引我们。

　　教师：真实性体现在哪里呢？从表演方面来看，它的生活化表演所呈现的生命的自然状态很吸引人。

　　学生：影片表现的仿佛是离我们很近的很生活化的爱情故事，但是这个故事又是那样可望而不可即的简单美好！我觉得真正打动我的是男主人公的生活态度。

　　讲具体的，我觉得有几个镜头很美，就是跟玻璃有关的那几个镜头。芝永来找他，他在擦玻璃，水从上面倾斜地淌下来，芝永在屋里，看起来那隐喻是：时间的流水冲淡了他们的情感，又将他们隔开了。还有就是玻璃由于水的流动造成从模糊到清晰，又从清晰到模糊的效果，给人的感觉是芝永在他心里现在只是时隐时现的。还有就是他最后一次从医院出来，隔着玻璃触摸德琳的身影隐喻这美好的爱情是可望而不可即的。

　　教师：影片里也有一些与他温和的性格形成强烈反差的情节，例如他在警局里大喊大叫的行为与平日里温文尔雅的形象大不相同，这与某些学生作业表现出的无病呻吟不一样，导演表现的是一种真正的

绝望与孤独。

学生：还有几个他躺在门口地板上的镜头，镜头是从屋内向屋外拍摄的，角度另类、光线比较阴暗，这样也许能反映他的异样心态。

学生：老师和其他同学都觉得此片的玻璃用的好，我觉得它除了有助于表达情感之外，还在营造视觉美感方面起了重要作用。玻璃有反射的作用，丰富了影面的效果。特别是老师您强调解读的那个镜头，透过玻璃看永元，因为玻璃倒影上有一个黑色大卡车，而永元正好位于卡车的位置，卡车大范围的影子把主体衬得十分清晰，而其他部分则显得较为朦胧，主次对比明显。

教师：这部影片从很多方面都很好地衬托爱情主题。鲜嫩的生命和爱情在面对阴森恐怖的死亡时，玻璃这种冰冷的道具具有特别的象征意义。

学生：另外，我感到它把亲情也表现得很好。永元一遍遍地教父亲放录像带那段拍得好，特别是表演，父亲的面部表情非常棒，很朴实，不做作。导演善于用写实手法和隐喻手法结合着表现主题。

教师：它的机位太固定了，我觉得导演此举可能是为了表现永元面对死亡的异常状态，也有可能是导演不懂得运用运动镜头所致。

学生：永元的外表总是笑笑的，其实他内心深处还是十分挣扎的。从他醉酒闹事和深夜偷偷哭泣等情节中可以看出。

教师：导演成功地表现了充满矛盾的十分复杂的心理。

学生：现在这样的好电影不多见，喜欢这一类电影的人似乎也不多，很多人喜欢大制作，喜欢名导演，喜欢情爱和暴力，大家似乎更在乎电影对感官的刺激。可是我觉得如果可以用微电影来探讨关于存在、人性、命运等永恒的主题是最有意义的。

教师：以思考死亡为底色的作品都会更加打动人心，但真正触及生命起源、生命过程、生命终极的影片是很少的；所有的生命现象背后都有深层的原由，而且这些原由是与历史、时代、社会纠缠在一起的，要真正表现好生命现象是很难的。你们正处于青春期，思想飘

荡、活跃，又受到整个社会伦理变化的影响，要把影片拍得有深度很难。

学生："韩流"来袭时，我看了几部影片，它们的结局大都是悲剧。我想问老师为什么韩国的影片大都以悲痛的事情收场？

教师：我试着回答这个问题。在我个人看来，这是个身体和精神关系的问题：因为身体破碎所以精神才痛苦万分。国土分裂等于身体破碎。南北朝鲜长期处于敌对状态使他们的民族精神体现出某种奇怪的悲哀气息。

学生：《我的野蛮女友》这样的喜剧片和它们的"悲剧"是什么关系？韩国电影似乎比中国电影更"中西合璧"，为什么？

教师：韩国古代和日本一样深受汉文化的浸润，近现代也和日本同样广受欧美的影响。

学生：我认为《八月照相馆》是一部很温情的片子，它在人情和人性上给我思想深处的震撼。"文学即人学"，电影也一样，重要的是人们的心灵，它在有限的视域拍出比较宽阔的感觉。总之，它属于影调简朴，剧情可以预见，但只要认真看就会被深深吸引的那种。

教师：请再试着更加深入地分析。

学生：《八月照相馆》在剧情的编排和拍摄手法上有很多优点值得我们好好学习。片子在开头段落交代男主人公很喜欢以前单恋的女友，但那已是尘封的记忆。她到店里来找他，他正在冲洗玻璃橱窗，后来又把她的照片从墙上拿下来，这些镜头其实都是有隐喻的：感情随着时间的流逝慢慢被冲淡，另外是说他生命的流逝。还有，就是为了最后男主角把女主角的相片摆在橱窗明显的位置作铺垫。

教师：还有很多细节：那一家老小拍完全家福，当母亲拍个人照片时，处于前景位置的小孙子莫名其妙地大哭起来，给人异样的感觉。那老人家微妙的表情显出的无奈感也间接表现了男主人公隐隐的的悲哀：想让生命多停留一些时间，但却无可奈何！导演的意图明确，且环环相扣。

学生：全身心投入观看的时候觉得置身其中，仿佛主人公的一举一动就是自己的一举一动。影片表现的温情像河水一样慢慢流进我心深处。画面多采用中近景拍摄，尽显亲切感。

教师：影调也是很重要的方面，你觉得它做得怎样？

学生：可以说没有光就没有摄影，光的处理是电影摄像的重要艺术手段，特别是塑造形象的主要手段。在《八月照相馆》中，那种代表生命活力的温暖光色经常出现在女主人公身上，特别是大红的围巾和亮色的衣裙，它们是年轻生命的象征，给人以强烈的视觉感受。

教师：《八月照相馆》巧妙运用色彩烘托人物的情感和渲染"伤逝"的气氛。

学生：看了这么多片子，印象最深的是沈银河演的《八月的照相馆》。展现生、死、爱这么大的主题，但片子表现的不是震撼、热烈、刺激，而仅仅是几个小人物的相遇与别离，几句简单的对话带来的温暖与悲伤，或让人回味无穷的细节来体现。

教师：《八月照相馆》是大题材小制作的典范。以小见大、以一当十是小制作电影的基本技巧。大家想一想那两个洗玻璃橱窗的镜头，泡沫的浮动和水的冲刷暗示着他潜意识里淡忘过去并开始了新的情感，这个片中并没有明讲，没有男主角对女主角的相互表白，影片是通过以少胜多的方法让人回味无穷。片中很多细节看上去几乎都是淡淡的，我觉得导演是用暗示手法使观众的感情融入其中的。

学生：电影细节的表现可以通过剧情，也可以通过演员的表演体现，但最好的手段应该是通过镜头，通过摄影与剪辑的巧妙配合，也就是通过独特的电影语言来表达。《温馨人间情》那个送别亲友的镜头，父亲抱着女儿站在十字路口，意在表现妻子离开后年轻的父亲所面临的新的选择。又比如拍女主人公抖床单时用的慢镜头，不仅充满了美感，并且让人不禁联想起死去的女主人，也隐喻这个黑皮肤的女仆将成为新的女主人。另外还有影像投射在观看者的身上，两个画面，两个时空重叠在一块了，使得画面十分丰富。那个女主人公拿水

晶托盘的影面也有相似的美的效果。

最后想讲一个镜头，当女主人公与小女孩擦洗完地板后，导演用一个俯拍：一黑一白的两个人依偎着坐在影面中央，地上的地砖也是黑白相间的，在表现视觉美感的同时，也表现了不同种族间和谐相处的理念。

教师：这个片子的细节都处理得很好。我再强调讲两个地方，一个是水晶托盘在灯光下变幻出的美丽七彩。我们拍光线不断变幻的效果可以用水滴来折射，也可以用玻璃用品折射出相似的结果。另一个是男女主角夜晚在树下跳舞，通过不断旋转的裙子以及画面的叠化，原本并不美丽的女主人公似乎变得漂亮起来。想要浪漫效果可用慢镜头或叠化镜头来表现。

学生：嗯，《温馨人间情》还有一个镜头，就是他们在晒衣服的时候，Corrina 对小女孩说她的妈妈在天堂，然后镜头先拍小女孩躺在草地上，再转拍一片广袤的蓝天，好像是小女孩真看到自己的妈妈在天堂里。之后再次俯拍小女孩躺在草地上的镜头，就像小女孩的母亲在天堂看着她。这组镜头隐隐体现出基督教神学的感染力。

教师：这就是我刚才说的"超人的视角"起作用，镜头语言一般可以分为代表人的视线的真实世界镜头和明显表现主观情感视线的超自然镜头。在《温馨人间情》中，导演用这种视角的转换来渲染人物的心情就特别有感染力。这部片子里有很多类似的镜头，大家可以慢慢品味。

学生：老师，我想说一说《北非谍影》。男二号力克是刚刚从集中营死里逃生的，为什么他的形象却还是那样光鲜？完全看不出是一个历经很多磨难的人。

教师：我理解你的意思，你是说他的服饰理应破旧，脸上应该有伤疤之类的，这样才和他饰演的角色相符合对吧？力克刚从集中营出来怎么有上好的衣服穿？头发还梳得油光发亮。我认为导演忽略这方面的可能性比较小，我认为这是借力克的光鲜形象来表达：我的气质

高贵，因为我，我们的生命极其宝贵！

学生：关于《卡萨布兰卡》，我觉得导演在这部影片中最常用的手法是悬念的表现。男女主人公现在的分离状态和过去的恋情的回忆交织叙述，但对女主人公的失信却是久久悬而未决，每次似乎要真相大白时总会有某种障碍阻扰，使观众心存悬念继续看到底。

电影最美的段落应该是男主人公和女主人公重逢之后的当天晚上，男主人公一个人借酒浇愁，山姆在为他弹奏那首最熟悉的《时光飞逝》，这个影面的光影渲染特别有韵致，周围是一片漆黑，男主人公的身上却始终摇曳着一束光线，在这种似梦非梦的光影中幻化到他们在巴黎的热恋时光，给人迷幻般的视听感受。

另外，我还有一个疑惑，那个体型庞大的人一直有个拍苍蝇的动作，有什么意义？

教师：电影不是静态的艺术，照片才是静态的艺术。电影有自身美的特性，就是电影的动感特性，电影的美在于动感表现。如果注重静态的构图，那就不能动态地展现情节。影片中设置拍苍蝇的过渡影面是为了动感表现，这样影面就不会呆滞。另外，毛泽东说"冻死苍蝇未足奇"，法西斯敌人是苍蝇。

第九章　中国电影史概说

翻开中国电影百年发展史，呈现在大家眼前的是名目众多的艺术特征不明晰的概念："建国后 17 年电影"、"文革 10 年电影"、"第四代"、"第五代"还有"第六代"、"第七代"等。西方电影发展史的每个段落大都是以流派的区分来命名的，象表现主义电影、先锋电派影、隐喻电影（诗电影）、新现实主义电影，等等。与中国电影相比较，西方电影显示出艺术倾向清晰、强烈的特征。

应该承认，电影艺术流派的原创大多在西方。我们是学生，向别人学习并没有什么难为情的，我们学的是"普适价值"。很多人在民族主义的旗帜下对外来艺术形式、风格进行改造，只是把表面的、民俗的标签贴上去，使电影作品显得扭捏、造作。很少有人能从事物的内部、根部进行有意义的改造。这是为什么？因为没有什么可改造的，没有必要。我以为以我们在情感上对祖国、对民族的认同去表现我们自己当下的生活就足以自然而然地表现"中国特色"。很多从西方引进的风格大都已将人类文化的共性、东西方艺术的共性表现出来，也把艺术本质的内在结构和外在特征体现出来：我国有"写意"，德国有"表现主义"；我国有"意境"，俄国有"诗电影"；我国有"白描"，意大利有"新现实主义"，等等。我们不是说它们完全相同，而是说它们有不同程度的暗合。

我们认为，应该加强对中国电影艺术性的挖掘和整理，使其呈现出脉络有序、轮廓清晰、倾向鲜明的艺术肢体，以期在不久的将来改变中国电影理论和创作朦胧、暧昧甚至是混沌的面貌。因此，本章也

像"世界电影艺术风格概说"那样，把重点放在艺术性的论述上。

一、起步时期

1896 年 8 月，上海的娱乐场所首映《西洋影戏》。之后，在北京、天津、上海等大城市，电影成了最新鲜刺激的时尚。这时的一部影片只有 5~10 分钟，内容只是简单空洞的欧美人的生活场景。

1905 年，北京丰泰照相馆创办人任景丰主持拍摄了我国第一部电影《定军山》。它的拍摄方法只是将机位固定，照相式地记录了著名京剧演员谭鑫培主演的戏曲。这种制作理念与西方以电影来记录现实生活不同，它是以最新的艺术样式来记录我国传统的戏剧舞台艺术，体现了传统文化对电影的影响，和我国电影创作者们对中华民族传统艺术在审美倾向的认同。

此后，任景丰还拍摄了《长坂坡》、《艳阳楼》、《白水关》和《金钱豹》等戏曲片。

二、"第一代"

"第一代"电影创作群体活动的时间大体是在 20 世纪初至 20 年代末，电影创作活跃时期的地点主要在上海，1925 年前后，全国各大中城市的电影公司达 175 家，仅上海就有 141 家。但其中不少是短命的"一片公司"，这些电影公司往往是筹到一笔钱后就贸然开拍，后因质量问题招来一片倒彩声而销亡了。通过激烈的竞争，当时的电影天地渐渐浮现出"明星"、"天一"、"联华"三大电影制片公司。

这一时期产生了百来位导演，其中的代表人物是张石川、郑正秋等。他们是我国电影创作的先驱，在条件非常简陋又没有经验的情况下，创作了中国第一批故事片。作品不同程度地表现出"五四"新文化运动民主思想的影响。

　　就艺术技巧而论，"第一代"还不懂什么是电影，他们大多以传统的戏剧观念来创作电影作品，拍摄用的大多是戏剧舞台的艺术经验。"第一代"导演中成就最大的是张石川（1890—1953）和郑正秋（1889—1935）。中国的第一部故事短片是《难夫难妻》，第一部故事长片是《黑籍冤魂》，第一部有声故事片是《歌女红牡丹》，第一部武侠片是《火烧红莲寺》，以及早期最有影响的《孤儿救祖记》等都出自他们两人之手。但相比较而言，郑正秋比张石川更有主见与艺术追求，张石川的艺术创作方针是"处处惟兴趣是尚"，郑正秋则提出影片不仅要迎合观众，也要引导观众的欣赏趣味。他的影片故事性和戏剧冲突较强，且结构严谨。特别是后期的《姐妹花》十分强调故事和艺术趣味的雅俗共赏，导演手法自然流畅，演员的表演朴素细腻，该片在上海新光影院连映 60 天。香港华美影片公司摄制的由黎伟民编导的《庄子试妻》（1913 年），片中丫环一角由黎伟民之妻严珊珊饰演，中国电影史第一次有了女演员；该片后来还拿到美国放映，成为中国首部出口影片。商务印书馆拍摄的梅兰芳自导自演的《天女散花》和《春香闹学》（1920 年），首次在影片中运用了特写镜头和叠印影面（画面）技巧。《清虚梦》（1922 年）出现仙女从天而降、人穿墙而过的神奇影像，是我国电影使用特技的首例。《阎瑞生》（1921年）根据现实案件改编拍摄，揭露了买办阶级的罪恶行径。在艺术方面，摄影技巧采用了推、拉、摇、移和特写等多种技巧的结合。电影史学者把"明星"划为"旧派"，"联华"划为"新派"。"联华"成立于1930 年，它的创作方针是"提倡艺术、宣传文化、启发民众、挽救影业"，将电影"艺术"放在首位，其影片讲究镜头组接和影面（画面）美感，注重电影作为艺术的表现手法。"联华"代表人物孙瑜是留美人士，他导演的《故都春梦》（1930 年），讲述了小知识分子宦海沉浮的故事，表现了北洋军阀官场的黑暗和主人公的悔恨和觉醒。他自编自导的《野草闲花》（1930 年秋），是一出身处贫富两极的"有情人终成眷属"的故事，孙瑜在电影界较早使用心理描写等表

现手法，熟练运用镜头组接技巧来较真实生动地反映社会现实，体现了他较高的导演美学修养。他还在自己的作品中使阮珍玉和金焰浮出水面。

"第一代"电影创作者们对电影艺术的本体认识基本上是"影戏"理论观念，侯曜1925年编写的《影视剧本作法》中提出"影戏是戏剧中之一种，凡戏剧所有的价值它都具备。"周剑云、顾肯夫等人也有相关的表述，当时的观念大都体现了我国电影发展初期"戏"的权威性，一切以"戏"为中心的电影美学观。

三、"第二代"

"第二代"主要活动时间是20世纪三四十年代，部分导演一直至五六十年代，甚至80年代仍工作在电影圈。这一代导演主要有程步高、沈西苓、蔡楚生、史东山、费穆、孙瑜、袁牧之、应卫云、陈鲤庭、郑君里、吴永刚、沈浮、汤晓丹、张骏祥、桑弧等。他们的最大成就是，开始真正从"娱乐圈"和"玩耍"中解脱出来，作品能较为深刻地反映社会生活。这代导演在艺术上的最大特点是把"写实主义"和"电影化"相结合，开始探索逐步掌握电影美学的规律。虽然他们的作品还有很多戏剧悬念、戏剧冲突和戏剧程式，但另一方面，从他们开始，电影的特殊美感和独立的审美价值已逐渐萌显在观众面前。

1931年"九一八"事变与1932年"一·二八"淞沪战役爆发，中国电影要面临的是空前严重的民族危机和空前高涨的抗日救国的民族精神，电影的主题是"猛醒救国"！

在这段特殊的历史时期涌现出了《狂流》、《天明》、《都会的早晨》、《三个摩登女性》、《春蚕》等四十余部进步电影；同时，在影评阵地，大量介绍苏联电影，在创作人员及大众中有较大的影响。

"明星"的第一部左翼电影是程步高导演、夏衍编剧的《狂流》

（1933 年）。影片表现了"九一八"事变后农村的阶级矛盾，突破了个人情感和"小家"的题材，与社会风气相结合，史称"中国电影界有史以来最光明的开展"。袁牧之编导的《马路天使》（1937 年）是左翼电影成熟期的代表作之一。编导用悲喜剧的手法，"蒙太奇"结构技巧的较熟练的把握，注重隐喻元素的配置，真实地、艺术地表现了都市贫民的苦难与不幸的生活。

1937 年"卢沟桥事变"之后抗日战争全面爆发。《保卫我们的土地》、《热血忠魂》、《八百壮士》、《塞上风云》、《东亚之光》、《中华儿女》、《风云太行山》等国民党官办电影厂"中制"、"中电"拍摄的一大批抗战影片，折射出保家卫国的英勇气概。在沦陷区，留守上海租界的爱国电影用借古喻今的手法，拍摄了《木兰从军》、《孔夫子》、《苏武牧羊》等影片来"鼓励人群向上、坚持操守"。在中共领导下的抗日根据地，"八路军总政治部电影团"（"原延安电影团"）在艰苦困难的条件下拍摄了珍贵的纪录片，为子孙后代留下了抗日军民的日常生活和英勇奋战的壮烈历史画卷。

1945 年抗战胜利后，阳翰笙、史东山、蔡楚生等人创办了坚持进步路线的"昆仑影业公司"。1946 年 9 月至 1949 年 9 月，"昆仑"共生产了 10 部影片，特别突出的是《八千里路云和月》、《一江春水向东流》。除"昆仑"外，其他思想进步的电影人先后在"中电"创作了《乘龙快婿》、《幸福狂想曲》、《天堂春梦》等作品。1947—1948 年，"文华"生产了《假凤虚凰》、《夜店》、《艳阳天》等影片。"华艺"、"大同"、"国泰"等电影公司也摄制了不少进步影片。这些电影作品中，最值得注意的是《八千里路云和月》和《一江春水向东流》。在这两部优秀影片里，编导向观众展示了高超的严谨的述事能力；矛盾冲突（"戏剧冲突"）和电影艺术表现的逻辑协调统一，没有突兀之感；众多的个性鲜明的人物群像和动荡的时代背景构成感人的画卷，特别是陶金和白杨的表演，更是可圈可点；影像效果的节奏和韵律也体现出惊人的美感。我们认为这两部电影不仅是中国电影长

廊，也是世界电影长廊中的杰作。

四、"第三代"

"第三代"主要活动时期是1949—1966年期间，这是一段特殊的历史阶段，史称"建国后17年"。"第三代"导演主要有成荫、谢铁骊、水华、崔嵬、陈怀皑、凌子风、谢晋、李俊等。"第三代"演员主要是孙道临、于洋、王心刚、谢添、于蓝、谢芳、田华、张瑞芳、王丹凤、秦怡、王晓棠等人。

中国新时期电影《王心刚》主演印象 2013.9 柏森

"为政治服务，为工农兵服务"是这一时期电影创作的指针。"第三代"电影人遵循现实主义原则表现现实生活，努力反映时代精神，较为深入地揭示"阶级矛盾"，并在民族风格和地方特色等方面积极地展开探索。新中国第一部故事片是东北电影制片厂1949年摄制的《桥》。1951年3月，《白毛女》、《翠岗红旗》、《钢铁战士》、《新儿女英雄传》等20部表现阶级斗争与革命武装斗争、歌颂工农兵的优秀影片隆重放映，在这些影片中，体现了中国电影创作者对现实主义及民族风格的追求，并表现了极高的自觉的政治热情。1951年批判了电影《武训传》，使电影工作者的创作积极性受到严重打击。1953年

9 月的全国第二次文代会，纠正了文艺批评的简单粗暴及文艺创作公式化、概念化倾向；12 月，政务院颁布了《关于加强电影制片工作的决定》，使电影创作出现转机。之后，产生了《渡江侦察记》、《平原游击队》、《鸡毛信》等革命题材的影片，还有一部是在法国巴黎深受欢迎的戏曲片《梁山伯与祝英台》，被称为"中国的罗密欧与朱丽叶"，为当时的中国影坛增添了一抹玫瑰红。

1956 年前后，党内文艺政策调整，毛泽东亲自倡导"百花齐放，百家争鸣"的方针，促使这一时期的影片艺术水平不断提高，不仅拓宽了创作思路和题材，对人性与人情的表现方面也有所触及。《董存瑞》突破了"概念化"模式，较为细腻地表现了董存瑞的心理，《护士日记》、《女蓝五号》、《上海姑娘》等讲述知识分子在事业和感情上的追求，使人物形象更为丰满。《祝福》第一次将鲁迅名著搬上银幕，在银幕上表现了较为鲜明的地方特色，并渲染了我国古典诗词的抒情意韵。

周恩来在 1957 年全国"反右"扩大化波及中国影坛时出面排除

干扰，使特殊时期还能创作出建国十周年的献礼影片：《我们村里的年青人》、《风暴》、《万水千山》、《青春之歌》、《林家铺子》、《聂耳》、《林则徐》、《老兵新传》、《战火中的青春》、《五朵金花》等影片。这些影片散发出浓浓的生活气息和革命的浪漫主义精神。

1959年"反右倾"斗争、1960年"批判修正主义文艺思潮"和三年严重的自然灾害之后，1961年6月和1962年3月周恩来再次出面落实党的关于尊重艺术民主与艺术规律的文艺政策，使影坛出现第四次创作高潮：《枯木逢春》、《红色娘子军》、《红旗谱》、《燎原》、《李双双》、《甲午风云》、《小兵张嘎》、《早春二月》、《农奴》、《冰山上的来客》等影片相继问世，其艺术追求和美学特征与上阶段基本相同。

这一时期的美学特征，主要表现为如下几个方面：（1）我国电影初步形成了真实朴素、充满生活气息和时代精神的艺术风格，从生活出发，从人物出发，大胆创作，特别是"提倡从纪录片基础上来发展我们的故事片"❶，具有"先进性"；影片结构比较自由，戏剧化倾向有所减弱。（2）1956年前后，我国电影在向生活拓展表现空间的同时，艺术风格也呈现出多元化倾向，《绿色娘子军》、《冰山上的来客》的现实主义手法与浪漫主义激情的综合，《五朵金花》、《李双双》等影片在表现少数民族特色和新中国农村生活方面所展示的自然、朴素的笔触，很值得后人借鉴。（3）1959年是50年代中国电影的最好阶级，时代精神与革命题材相融合，创作方法与时代要求相一致；健康、朴素且充满激情是这些影片的基本特征。

五、"文革"电影

将"文革"电影单独列出，是因为"文革"电影太特殊了，在文化史和电影史里都是非常特殊的历史现象。

❶ 《文艺报》1950年，第2卷，第1期。

在当时特殊的形势下，各电影厂 1966—1973 年七年间全面停止生产故事片。当时在电影院上映的仅有《新闻简报》、《地道战》、《地雷战》、《列宁在十月》等极少数故事厂，不断重复放映。1970 年国庆节前八个"革命样板戏"才陆续面世。

毛泽东和周恩来对广大人民群众的文艺生活中缺少电影故事片提出严厉批评后，1973—1976 年共拍摄了 76 部故事片。但这些影片大多不同程度地体现了极左路线的色彩，脱离了早先实践的现实主义道路，把"革命的现实主义和革命的浪漫主义相结合"，夸张夸大到变态变形的地步，并产生了"三突出"之类的极端的文艺创作方针。

但是，即使在当时那种非常特殊、复杂的形势下，有事业心的电影人还是能利用"样板戏"的创作，用比较真诚的"革命的现代主义和浪漫主义相结合"的创作手法对京剧、舞剧中的唱、念、做、打和舞台美术等表现形式作了难能可贵的革新，使古老的艺术形式获得了新的艺术价值。

六、"第四代"

"第四代"由吴贻弓、吴天明、张暖忻、黄健中、滕文骥、郑洞天、谢飞、丁荫楠、黄蜀芹、杨延晋、王好为等 20 世纪 60 年代电影学院的毕业生和部分自学成材的人组成。由于"文革"的爆发等历史原因，他们到了 1977 年以后才得以进行电影艺术创作。虽然他们已人到中年，但凭借着丰富的阅历和改革开放之初展现在他们眼前的新鲜的艺术信息，他们的作品打破了戏剧式结构，提倡质朴、自然的结构开放的纪实性风格；注意主题与生活真实的联系，开始从凡人小事去表现社会和人生哲理。"第四代"电影人有一定的理论水平，提出了"丢掉戏剧的拐杖"，我国的电影艺术理论因此更上层楼。

1979 年和 1980 年《她俩和他俩》、《生活的颤音》、《小花》、《庐山恋》、《吉鸿昌》、《泪痕》等影片出现，我国电影作品开始注意表

现社会作用于人物内心的变化，更愿意以小见大地表现历史和现实生活。1981—1984 年，《沙鸥》、《邻居》、《都市里的村庄》、《人到中年》、《人生》、《知音》、《城南旧事》、《牧马人》、《骆驼祥子》、《伤逝》、《被爱情遗忘的角落》、《大桥下面》、《高山下的花环》等影片不断涌现，其中"第四代"导演的作品在电影各种语素的平衡方面已不断走向成熟，但由于历史时代的局限，由于他们不能对电影本质有真正的了解，因此他在电影的特殊美感的表现和整体性及协调性方面存在着令人遗憾的缺点。

应该值得注意的是，从 1985 年到今天，有一些"第四代"电影人仍然活跃在电影工作岗位，创作了探索色彩强烈的《青春祭》、《良家妇女》、《湘女潇潇》、《野山》、《老井》、《黑骏马》等一系列作品。

七、"第五代"

张艺谋、陈凯歌、田壮壮、张军钊、吴子牛、李少红、夏刚、何群等这些"第五代"导演都是 20 世纪 80 年代从北京电影学院毕业的，在他们的青春岁月中，烙上了"文化大革命"、"上山下乡"、"四个现代化"等深深的印记，经历了太多的大风大浪。改革开放后，北京电影学院使他们接受了专业训练。改革开放的北京也使他们有了广阔的视野和走上创作舞台的决心和机会。

他们的艺术创作风格与文学及美术领域创作群体的伤痕、反思、寻根、躲避崇高等美学思潮基本相同，其实也是沿续了中国几代艺术家的审美倾向，那就是西方学术和艺术的中国化追求，只是到"第五代"不再是西方的现实主义和浪漫主义加上中国的现实主义和中国的浪漫主义，而是西方的表现主义和象征主义变成了"中国特色"的表现主义和象征主义。但是，应该指出的是，他们的艺术风格并不纯粹，而是显现出大杂烩的倾向，也可以说他们的作品露出了后现代主义综合手法的端倪。

由于"第五代"在银幕表象上民族或民俗文化的深层追寻，使大部分中国人产生了共鸣，也吸引了外国观众惊奇的目光；因为他们在选材、叙事、形象、镜头运用等方面的标新立异，大量的主观性、象征性、寓意性手段的运用，使他们和他们的作品在国内外都造成了不小的影响。

但由于时代的局限所造成的知识结构的局限，使他们在电影本体、本质的研究和表现方面寸步难行，这是使他们后来的艺术创作走不出困境的主要原因。

他们的主要作品《一个和八个》、《黄土地》、《红高粱》、《大阅兵》、《菊豆》、《秋菊打官司》等频频在国际电影节上获奖。

八、"第六代"

中国的影视美学追求，自 20 世纪 70 年代末以来，不断地呈现出触须横生、自由多元的前倾姿势。电影的美学空间回荡着伤痕、反思、寻根、躲避崇高等活泼强烈的四处奔突的声音，各种风格的影视作品烘托出审美的新思路新特征，为 20 世纪 90 年代的中国电影和"第六代"的出现铺上了丰富的、强烈的背景色。

"第六代"的导演是张元、贾樟柯、张扬、王小帅、管虎、娄烨、章明、路学长、霍建起、阿年等人。他们大多出生在 20 世纪 60 年代或 70 年代初，于 80 年代末开始投身电影创作，但长期处于"地下"，被称为"地下导演"或"独立导演"，到了新世纪，他们逐渐走出"地下"，慢慢为国内观众所了解。

贾樟柯的作品是《站台》、《小武》、《任逍遥》等，王小帅的《冬春的日子》、《扁担姑娘》、《十七岁的单车》、《二弟》。张元"解禁"之后，拍了《江姐》、《我爱你》及与姜文、赵薇合演的《绿茶》等，路学长在《非常夏日》之后请来葛优拍了《卡拉是条狗》，娄烨让章子怡领衔主演《紫蝴蝶》，而贾樟柯到了"地面"之后，拍了歌

舞片《世界》。解禁使导演们松了一口气，却也让部分观众和评论家叹了一口气，更为宽松自由的创作环境，是否会在政治文明进步的同时，却造成电影艺术家独立思考和质疑"存在"能力的退步？

关于他们的电影美学追求，很多人贴了不少标签：崇尚个性张扬，题材和风格丰富多样，追求个人风格化，有很多的独立和独创精神。但我们有不同的看法，"第六代"电影美学的特点是：在个性张扬与共性和谐两端左右摇摆，在地域特色和国际风格之间进退两难，在电影本体和思想观念两方面举棋不定。是审美判断的多元化，还是几十年来的文化"运动"让他们无所适从？

九、"第七代"

我们现在聊"第七代"或总结"第七代"可能为时过早。"第七代"还只是没有燎原的星星之火，作品的技术和审美追求还比较稚嫩，我们的讨论可能显得有点勉强和急促。

"第五代"用思辨、用色彩和形象对历史和社会投入巨大的热情，"第六代"用比较个人化、个性化的笔触表达个性在整体中的价值，而"第七代"的观念和方式则镀上了时尚的光晕。但不少"第五代""大而无当"，不少"第六代"自我陶碎，而不少"第七代"可能就玩世不恭了。但是不管怎样，新生事物总是更令人期待的。

这些 2002 年前后出现的新人是孟京辉、陆川、李春波、楼健、张一白、徐静蕾等人，他们拍了《寻枪》、《像鸡毛一样飞》、《小芳》、《女孩别哭》、《开往春天的地铁》、《父亲爸爸》等充满变异色彩的青春气息的影片。但我们觉得他们（不止是他们）应该复习形式与内容的关系问题，首先要弄懂什么是形式（电影特性）、什么是内容（人的心灵和人的故事），我们认为，只有弄清弄懂这些东西，中国的电影才能不只是量变，而且能质变！

十、港澳台电影

（一）香港电影

1913 年成立香港第一家制片公司"华美影片公司"，并拍出第一部故事片《庄子试妻》。到 1933 年，共拍摄了 28 部无声影片。1933 年后开始拍摄地域色彩浓郁的以"粤语片"为主的有声电影。一批左翼电影工作者在抗战时期转移到香港。于 1938 年拍摄了《血溅宝山城》、《游击进行曲》，1939 年拍摄《孤岛天堂》、《白云故乡》等抗战影片。1941 年底，日本侵占香港后，几乎所有的电影制片公司都关门拒绝日本人的劝降。抗战结束后，部分内地电影人再次南下，他们和香港电影人更加团结，携手合作。

20 世纪 50 年代，香港电影走向繁荣，年产量平均超过 200 部。朱石麟是这一时期最有代表性的写实派导演。邵逸夫于 1957 年在香港清水湾兴建了东南亚最大的影城作为制片基地，并且在海外建立发行放映网。

六七十年代，除了靠真功夫赢得观众的李小龙的功夫片，还有《儿女英雄传》、《鸳鸯剑侠》、《独臂刀》、《大醉侠》等影片放出异彩，为华语影片走向世界奠定了基础。1967 年，琼瑶的爱情片《紫贝壳》、《船》、《寒烟翠》，掀起了一股"琼瑶热"。

香港电影（李小龙等主演）印象 2013. 9 向东

进入80年代，周星驰、成龙、黄百鸣等人的喜剧片在香港日益走俏，为处于快节奏现代生活中的香港市民提供娱乐宣泄的途径。80年代香港喜剧片富有生活气息及人情味，但不乏搞笑的粗俗之作。同时，徐克、吴宗森、许鞍华、关锦鹏、严浩、王家卫等年轻人留学归来，拍摄了一批商业性动作巨片和一些追求个性色彩的艺术电影，形成香港电影的"新浪潮"。

90年代以后，陈可辛执导《甜蜜蜜》、《双城故事》、《金枝玉叶》，王家卫执导《重庆森林》、《东邪西毒》、《春光乍泄》、《堕落天使》、《花样年华》，这些影片将艺术性与娱乐性较好地结合起来，使香港电影"文化沙漠"的映象染上了审美诉求的丰富色彩。

（二）"澳门电影"

1989年11月，大陆影人蔡安安、蔡元元兄弟移居澳门，蔡氏兄弟（澳门）影视公司同时成立，同年拍摄了澳门华人自己的第一部影片《夜盗珍妃墓》，1995后又拍摄了澳门本土故事《大辫子的诱惑》，此片获得了百花奖。澳门电影的历史短，至今仅摄制这两部影片。

蔡安安、蔡元元本来是大陆资深电影人，以前都是有名的童星，后来蔡元元还参与过大陆多部影片的导演工作。他们电影作品的美学追求与大陆的风格并无大的差异，一样是深受"革命的现实主义和革命的浪漫主义相结合"的影响，只是没有"革命的"，而是加上了"民族的"或"民俗的"因素。

（三）台湾电影

自1895年台湾在甲午战争后沦为日本的殖民地至1945年，电影被作为宣传工具的电影业掌握在日本帝国主义手中，被用来推行和维护其残酷的殖民统治。

1921年，台湾知识分子在"唤起汉民族自觉，反对日本的民族

压迫"的旗帜下在台北成立"台湾文化协会"，1923 年首次从中国大陆输入《孤儿救祖记》等影片，使台湾同胞深受鼓舞。1925 年，台湾最早的制片团体"台湾映画研究会"成立，拍摄了第一部故事片《谁之过》。在日本殖民统治下，此后 20 年台湾仅有的 10 部影片，却有 3 部有声片是讲日语的。

抗战结束后，国民党接管了制片机构，1946 年成立专门拍摄新闻纪录片的"台湾电影制片厂"。50 年代，蒋介石政权控制的"中央电影事业股份有限公司"（简称"中影公司"）贯彻"反共抗俄"文艺方针，该时期出产的影片遭到观众冷落。

1956 年，民营"华兴公司"推出地方戏曲片《薛平贵与王宝钏》引起反响，刺激许多民营电影厂群起拍台语片。至 1958 年，台语片年产量达 82 部，其中优秀作品首推"华兴"1957 年出产的《青山碧血》和《血战噍吧》，表现了台湾人民同日本帝国主义作斗争的爱国主义精神。

1963 年，"中影公司"改组，新任总经理龚泓提出"健康写实主义"的制片路线，使台湾电影出现转机。随着台湾经济的起飞，民营电影公司迅速发展壮大。此间，台湾影坛形成了以李行、李翰祥、白景瑞、胡金铨为主干的创作阵营，林青霞、林凤娇、秦汉、秦祥林随着成为新一代明星。

70 年代，台湾卖座影片主要是武打片与言情片。言情片以 1965 年出现的《婉君表妹》、《烟雨》开始，形成"琼瑶热"；武侠片则以 1960 年轰动台湾的《龙门客栈》等一系列作品席卷台湾。六七十年代，《小城故事》、《早安，台北》等乡土电影以其真实深刻、乡土气息浓郁的特点被台湾大众所喜爱。

1982 年左右，留学归来的年轻人联袂创作《光阴的故事》，掀起台湾超脱前卫的"新电影运动"。这些作品将较为深刻的人文内涵和浓重的乡土气息相结合，从日常生活细节或既有的文学传统中寻找素材，注重人物内心世界的挖掘渲染，代表作有《儿子的大玩偶》、《童

年往事》、《风柜来的人》、《玉卿嫂》、《稻草人》、《青梅竹马》。
1987 年 1 月，"新电影"创作者联合发表宣言，呼吁"电影甚至可以
是带着反省性和历史感的民族文化活动"。侯孝贤、杨德昌等全力奉
行这一创作主张，分别推出《悲情城市》（1989）和《牯岭街少年杀
人事件》（1991）等影片。

90 年代，艺术和商业两头兼顾的李安连续拍摄了《推手》
（1991）、《喜宴》（1993）、《饮食男女》（1994）、《卧虎藏龙》
（1999），不仅在华语世界产生影响，而且进军好莱坞，获得奥斯卡最
佳外语片奖。

随着海峡两岸关系的松动变化，1986 年祖国大陆首次引进《欢
颜》和《汪洋中的一条船》两部台湾故事片，《城南旧事》等大陆影
片的录像带也开始流入台湾。90 年代，由两岸三地电影艺术家采用各
种方式合作拍摄《新龙门客栈》、《大红灯笼高高挂》、《霸王别姬》、
《画魂》等多部影片，显示出两岸三地团结的力量。

【教学讨论】

学生：在我们熟悉的影片中，如《红高粱》、《菊豆》、《大红灯
笼高高挂》、《秋菊打官司》等，都是以远离现代文明的乡民故事为题
材。为什么大部分中国导演不关注城市而总是到穷山恶水中去寻找
灵感？

教师：第五代导演们大都经历过上山下乡或有和父辈的一起下放
下乡的特殊经历，他们因此就有比较浓厚的乡土情结，并在有意无意
中用影视艺术把这种情节表现出来。对他们来说，乡土的风光相对于
城市的高楼大厦更适合用抒情写意的手段来表现。中国电影没有聚焦
城市生活，或只以几个笑星作为城里人的代表，我觉得这是十分奇怪
的。中国有很多很多的故事，这些故事不仅仅农村有，城市里当然也
有，我觉得城市生活需要导演们去好好表现。电影要表现中国的现代
化进程，就要既表现农村，又要表现城市，还要表现农村与城市的

关系。

学生：我有两个问题，一是想问老师对"冯氏贺岁片"有什么看法？二是看完北京奥运会的开幕式后，大家对张艺谋的电影有更多的期待。请老师再讲讲对第五代的看法。

教师："贺岁片"跟"春晚"一样是应景之作。真正的艺术作品是心灵表达的需要，而应景作品是商业需求的产物。但不管是不是"贺岁片"，如果质量过得去我就能接受。如果创作者们是一味奔钱而来的，我看艺术上是不会好到哪里去的。整天盯着钱，俗不俗啊？冯小刚说他拍贺岁片是"为人民服务"，可很多人认为贺岁片是"为人民币服务"。

关于张艺谋，我简单说下，他是从一个摄影家到演员再到导演一步步走来的。他的片子大致可以分为三个阶段。最初他是用艺术家的身份来拍摄电影的，代表作是《红高粱》，拍得很有激情。后来变成用平民的视角去讲述身边的故事，像《一个都不能少》和《有话好好说》等等。现如今，他的片子变成场面宏大，影面唯美，阵容强大豪华的"大片"。美国好莱坞的"大片"还是有一定的追求的，可是我们的"大片"在追求什么呢？

学生：近年来国产大片层出不穷，一些大片凭借著名导演和演员的影响力以及铺天盖地的宣传，使电影像是过热的房地产市场一样热闹，但是，这些大片的口碑却是异常一般，甚至遭到众多影迷的弹劾。很多人都认为几乎所有的大片都只注重场面的宏大而不重视了电影内涵的挖掘。老师您怎么看？

教师：大片为观众带来一种崭新的视觉感受，大场面的震撼表现让大家兴奋异常！观众乐于接受大片，导演们也被大片难以驾驭的挑战性深深吸引。大片热拍不难理解。冷眼看大片，我觉得导演们最应当心"假大空"！

我想提醒大家注意一点，在我国于 2001 年赢得 2008 年奥运承办权之后，中国式大片才层出不穷地出现。我认为张艺谋、陈凯歌们是

为了争取担任北京奥运开幕式的总导演而接拍一部又一部的大片。我的证据是他们将电影的场面都拍得像开幕式。与其说他们为了国家电影事业而努力，倒不如说他们是为了有更大的影响力去竞争奥运总导演而奋斗。他们除了大场面其他方面做的并不卖力，那片子甚至被称为烂片。最后张艺谋凭借片子的数量和视觉表现上的优势战胜了陈凯歌等人，赢得了奥运会开幕式总导演的头衔。不过陈凯歌也不赖，他和国宝级人物季羡林教授等人一样担任开幕式顾问，这样陈凯歌也随之跃升为国宝。

学生：刘老师，您给我们看了那么多的艺术片，我觉得它们的确比现在的商业片要好看很多。但在商业化社会电影商业化是不可避免的，老师您如何看待这一问题？

教师：我的电影课并没有放那些非常个性化、极端化的艺术电影，我放的艺术电影也是商业发行的影片。在我看来，电影作为商品并不是要走向庸俗化，相反，我认为商业电影要加强艺术性，适当地强化艺术性才能够吸引观众。请理解我的意思：走纯商业化的道路是错的。《满城尽带黄金甲》叫"满城尽带黄金钱"好了，我看很多人是想钱想疯了。

最后再补充一点，我赞同艺术片搞一点商业活动，如果艺术片能走一些商业渠道，比如多弄些海报，多做些宣传片什么的，就可以让更多的人来欣赏它。

学生：说到大片，现在有很多网民都在恶搞大片，现在甚至有人说如果一部大片出来没有人恶搞它那就不叫大片了，老师您是怎么看待恶搞现象的？

教师：我不赞成恶搞，恶搞不就是胡闹吗？我觉得那是不文明的。当代人要学习做文明人，当代人要懂得尊重别人。我觉得可以文明地搞，要学鲁迅是怎样运用反讽手法的。

学生：那些想买中国电影的外商普遍认为，中国电影界最缺的是专业的制片人队伍。市场上最优秀的电影都是合拍片，无论是过去的

《英雄》、《满城尽带黄金甲》，还是在戛纳交易市场上成交的的《投名状》，这些影片的国外市场销售都掌握在香港制片人或外国代理公司手中。美国索尼经典负责《满城尽带黄金甲》，北美市场的巴高先生一番话，道出了中国电影的另一个窘境：中国电影在美国市场寻求更大的空间是对的，但如果索尼经典买了一部中国影片，很多人就会跟风拍摄同一类型电影。他认为，这并不是中国电影题材枯竭，而是海外市场需求导致中国电影题材一边倒。刘老师如何看待这种一边倒的现象？

教师：电影创作被资本拉着鼻子走是不正常的。我们应该先把作品按自己的想法拍好了，别的，市场等方面是由另外搞宣传、广告的人专门负责的。创作人员老想着钱、钱、钱，很可怕，很恶心。

学生：很多国家都实行电影分级制度，但我们一直没有动静。刘老师，您认为我们是否应实行电影分级制度？

教师：我觉得我国目前的电影审查制度下生产出来的影片从理论方面看基本上适合广大老百姓观看。

我们的当务之急是解决创作上的问题。我看创作人员的整体素质都是比较低的。大多数是在搞娱乐，而不是在搞艺术创作。

学生：近些年来，不少中国电影已经在视觉刺激方面靠拢好莱坞。从《英雄》到《十面埋伏》，再到《无极》，这些影片中大场景的铺展、电脑特技的运用、视听效果的渲染等，都让人清晰地看到好莱坞电影的影子。但好影片首先要有好故事，很多中国电影人忽略了这一点，对此你是怎么看的？产生这种现象的原因又是什么？

教师：不管你是什么风格，是大制作还是小成本电影，你首先都需要有好的故事。现在那些大片的毛病主要是假、大、空，学人家只学皮毛。但就我所知，好莱坞电影也缺"故事性"。好莱坞毛病多了，大张旗鼓学他们干嘛？

目前这种大举学习好莱坞的现象，是中国电影也想要通过大制作的视觉刺激来谋取高额市场利益，是在市场化进程中急功近利的表现。

学生：那你认为如何把一个故事讲得生动、感人呢？

教师：你说的是怎么讲故事的问题，就是如何用不同的情绪、情感，不同的角度和技巧演绎相同的故事。同样一个笑话，有人讲得你乐不可支，可另一个人讲你却笑不出来。我们甚至可以说，讲故事的方式决定故事价值的大小。一个好的故事若在一个不善于讲故事的导演手中就是浪费，相反，若由一个会讲故事又精通电影语言的导演来演绎就大放异彩。

学生：刘老师，您认为现在中国电影最缺乏的是什么？

教师：这可是一个大题目，首先是剧本创作存在问题，一没思想，二故事俗套。我觉得主要原因是从业人员心术不正造成的。

另外是观众的娱乐性需求，编导为了票房一味迁就他们，这样电影的质量还能提高吗？

教师：那您认为怎样改变目前这种状况，如何让我们的电影向好的方向发展？

教师：我不知道怎样解决这个问题。我知道面对其他问题的相关议论：国家这么大、人这么多，难啊！慢慢来吧。我知道，我们能做的是把课上好，把我们手上的微电影作业尽力做好。

学生：还有一个问题，我觉得我们拍不出像国外《沉默的羔羊》和《电锯惊魂》那种电影。这您是怎么看的？

教师：外国人拍过的题材我们为什么也要跟着拍？要看有没有这个必要，我们的影视创作要符合自己的影视发展逻辑。

还有，我们并没有人家心理学研究那样深厚的文化背景。没有搞懂的东西你去拍，拍出来肯定很奇怪，很容易妖魔化自己。再说，不管是什么类型的电影都得考虑我们的审美惯性和心理承受能力。这个问题比较复杂，我个人不赞成拍这种电影，也不赞成看这种电影，这种电影负能量强大，很多人经常接触就出了问题。

学生：伊朗有很严格的电影审查制度，但是《何处是我朋友的家》和《小鞋子》等影片却能巧妙避开政治问题，并能走出国门在影

展上屡屡获奖。中国在国际上获奖的影片也不少，如《红高粱》《大红灯笼高高挂》等，但其中得内容都有意无意地迎合西方人对东方中国的扭曲想象。老师，国际市场的规则和艺术评判标准是西方制定的，我们如何既符合他们的规则和标准，又能展示我们自己的文化和社会现实？

教师：我记得我们已经谈过这个问题了，那今天我就再强调一回。我们不必老强调我们的文化，如果我们的文化自身有足够的活力，它自然会流露在我们当代的艺术作品中，如果老要去强调的话，那就有点像在抢救，它就是垂垂老矣了！我们要强调的是普适价值，如果要接上传统文化，就是要接上传统文化还有活力的部分。有的传统文化只是博物馆文化，是没有实际意义的。如果我们老强调，只能说明我们缺乏自信。另外，迎合他人就更不对了，我们只管把感动我们的故事拍好就行了。问题的关键是我们自己的艺术水平要提高。

学生：请问老师，现代科技发展迅猛，先是发明了DV，后又推出了高清DV，这些科技含量较高的数码产品拍出的电影与胶片拍出的影片在效果上有何不同？

教师：胶片拍出来的影面其质感、影调、立体感、色彩间的平衡感都比DV好很多，DV要和胶片比高低，我看还需要好多年的时间才行。但必须看到，现在的DV效果比我国20世纪80年代以前的电影效果好多了，这就够了，我们完全可以用DV进行正规创作，相信可以拍出好作品。

学生：既然胶片有如此多的优点DV比不上，我们为什么还用DV拍呢？光用胶片拍不就得了？

教师：虽然胶片的效果好但费用太高了，我们知道DV的各项指标在不断改进提高，将来有一天DV一定能拍出接近胶片的效果。

学生：我们看到中国的影视作品在全球市场战果不佳，一些导演尤其是第五代导演正努力进军国际市场，对此您有什么看法？

教师：我认为，如果电影的内容和形式都是好的，那它拥有一定

的市场份额是不成问题的。先把作品拍好，再投一些钱做广告，其实电影的生产、营销流程并不复杂，复杂的是乱七八糟的潜规则。不要为市场去拍电影，要为生活、生命的意义去创作，这样就能拍出真正的好作品。

学生：请老师再讲细一点。

教师：第一，电影创作人员要使自己的生命、生活有真正、真实的意义，才能拍出真正有意义的作品；第二，创作者们要努力学习，真正弄懂电影的本质特征和特殊美感。我看现在没有一个真正弄懂的；第三，关于电影市场问题，我前面说了，把作品拍好了，它就自然有市场。现在市场不好，证明我们的电影还没拍好。

学生：从《李小龙传奇》和《越狱》的对比中，可以看出我国的影视作品与美国影视作品的差距？

教师：从这两部电视剧的对比中，我们发现我国的影视作品的问题首先是无聊的剧情占用大量的时间，其次是很多细节了无新意、废话连篇。而反观《越狱》，它的险情环环相扣，表现手法满有张力，而且集集精彩。

《李小龙传奇》其实用不着拍 50 集，20 集就可以拍完的。李小龙是个很有个性的人物，他的语言和肢体动作都很有特点，很有看点。应该着力表现浓缩的，戏剧化的，动作化（功夫化）的李小龙，这样才能拍好"传奇"。

学生：自张艺谋的《英雄》开始，中国影视圈像是爆发了烧钱大战，《无极》、《夜宴》、《十面埋伏》、《满城尽带黄金甲》、《赤壁》，等等，大家争着比谁的片子砸钱多、谁更会炒作、谁能更能骗来高的票房。

《英雄》杜撰了一段历史故事，通过无机的组合，生硬地加上一堆违背历史事实的解释。影片虚假得让人觉得作者就是在浮夸自己的"老乡"秦始皇。尽管张艺谋很多场景拍摄得很眩目，但跟剧情的发展和思想的表述没有必然联系。所以整个片子让人觉得混乱、零散，

让人觉得莫名其妙。

其他"大片"的情况也差不多，几乎是古装、动作、宫廷等无聊的内容。而《夜宴》与《满城尽带黄金甲》等影不知是故意的还是无意，它们跟很多电视剧一样是"宫廷"和"皇族内乱"的克隆，让"本片故事虚构，如有雷同纯属巧合"成了恶搞它们的经典语录。

我想请教一下老师，中国电影大片的出路在哪里？

教师：很多人可能以为"大片"就是"大牌导演"和"大牌演员"，就是在"花大钱"，因为都是有个"大"的字！很可笑。

中国需不需要、能不能生产大片呢？一要看导演有无驾驭大片的能力；二要看有没有大灵魂、大思想、大题材来匹配。

那什么是大灵魂、大思想、大题材呢？像托尔斯泰的《战争与和平》那样的小说就有大灵魂、大思想，就是大题材。但依我看，最近这部《战争与和平》和之前那部的改编都不成功，它们的影视语言都不能与小说的文字语言的高水平相匹配。

学生：刘老师，我们和西方国家华彩、唯美的表现手法有何不同？

教师：让我们再以《佐罗》为例谈一谈。女主角在闹市演讲完回家那段，你们看那马车车轮的辐线闪动的光芒，夕阳把女主角的身段映衬得很好看。但我们看到张艺谋的《我的父亲母亲》中章子怡在山上跑的画面，就拍得比较夸张。欧洲电影的艺术表现大都较为含蓄。

学生：用现在好莱坞大片的审美视角来看，《佐罗》这种表现蒙面大侠的故事情节不算复杂，比起《蝙蝠侠》、《蜘蛛侠》拍摄技巧也不算特别高明，可是以佐罗为代表的法国浪漫侠客的贵族气质是别人无法企及的。我们中国有类似表现浪漫风情的电影吗？中国式浪漫应该是什么样的？

教师：我想中国式浪漫应该在功夫片和武侠片里有所表现，可是到目前为止极为鲜见。另外，精神背景里的仁义道德之类也不能和他们的宗教力量相比。总之，不管是浪漫风格，或其他什么风格的，中

国电影都缺乏有力的精神支撑。

学生：刘老师，您好。之前，您提到张艺谋和陈凯歌等导演缺乏文化涵养。您能具体谈一谈吗？他们毕竟是现在中国大名鼎鼎的并且在国际上获得认可的导演。您的评论有充分的理由吗？

教师：我是说他们那一代人在知识结构上有严重的欠缺。他们那代人不可能获得全面的知识，不像你们知识学得比较全面。他们后劲不足不就暴露出他们的缺陷了吗？

学生：刘老师，不过我觉得不管怎么样，他们身上体现出的那股韧劲儿是很值得我们效法的。

教师：他们吃苦的精神和毅力和他们的早期经历有关。他们早期都在农村插过队，劳动过。你们这辈人很难了解那种生活是怎么样的艰难，但他们的优点并不能代替他们的缺点。

学生：那么，他们是靠自学来完善自己的艺术素养的吗？这也很难能可贵。

教师：他们那一代导演其实并没有真正系统地学过什么东西。他们后来上学的时候刚改革开放，缺图书也缺课程。我现在发现他们的作品要么做过头，要么做不到位。

学生：谢谢刘老师向我们透露这些"内幕"，呵呵。但我个人真的很推崇陈凯歌早期的电影《霸王别姬》，它在国内外都获得了认可。它获得了1994年美国金球奖最佳外语片奖及美国奥斯卡电影节最佳外语片提名。老师怎么评价这部作品？

教师：《霸王别姬》毋庸置疑有很多优点。但是在光影运用上还有欠缺，处理暗色调几乎是一暗到底，很少有变化。景别组合也缺乏节奏感。

学生：老师毕竟是专业人士，能够批判地看待大家在感性情绪外的东西。但我觉得张国荣扮演的角色在柔光的效果中更凸显出他阴柔的魅力，使人为之动容。前几天我去电影院看了《梅兰芳》，不知道为什么总觉得黎明扮演的梅兰芳气质上不搭调，有些失望。

教师：我觉得看传记电影不要老想着演员的外形，而是只把他看成剧中人物，然后再来评价整部影片就会更客观一些。我个人觉得，现今中国男演员堆里，外形比较柔美的就属黎明了，呵呵。

学生：还有一点，我觉得这部电影的情节设计有些生硬。我觉得不一定要完全以政治变迁为叙述线索。

教师：传记一般分两种叙述方式，不是以主题为线索，就是以时间为线索。

学生：我觉得沉重的政治氛围伤了电影对梅兰芳的艺术美表现。不过我觉得少年梅兰芳的情节还是很出彩的。

教师：那是你不熟悉少年梅兰芳。我只看过花絮和简介，等我看过整部影片再与你们继续讨论。我觉得和同学们唱对台戏是很好玩一件事，能碰撞出一些思想的火花。

学生：当我们说到功夫片都会提到《黄飞鸿》系列，说到美国的动作片就会提到美国西部片和像"007"这样的系列电影，而说到欧洲的动作片，大家就会想到"佐罗"系列。我想听刘老师就这些系列电影发表关于文化观念和艺术观念差异的高见。

教师：最近热播的电视剧《李小龙传奇》让大家很失望，本以为拍的是李小龙，估计导演会让片子的节奏快一点，但我们看到它的节奏太慢了，让人觉得导演刻画的这个李小龙不是那个以功夫闻名的李小龙。拍李小龙况且如此，拍别人，拍别的题材不就更糟糕？

美国的动作电影看上去虽然有点假，但它的视觉就是很震撼，能深深地勾住你的神经，比如一颗子弹打向某个地方，美国电影一般把速度极快的子弹处理在慢镜头里面，但紧接着镜头转切得很快，借此让观众的心悬起来。它总是能和高科技的发展紧密地联系起来，从而把影片拍得更出彩。

美国的动作电影还有一个不可或缺的元素是"幽默"，动作的设计和人物的对白都是很幽默的。

"佐罗"系列是欧洲动作电影的代表。因为他多用长镜头，使它

与美国电影比起来有更多的真实性，但也因为多用长镜头使它看起来比较拖沓。

《佐罗》后面那个段落的打斗场面，摄影师不管在哪一个人后面跟拍都只能拍到一个人的正面，另个人只能拍到背面。我们改进的方法是可以让那个背面的人翻个跟头到正面来，这样空间转换效果就出来了，就有了镜头变化的效果，整个段落就不会显得冗长了。

学生：老师，近日公布的第 45 届台湾电影"金马奖"的得奖名单中，大陆电影《集结号》里的张涵予获得"最佳男主角"。您对大陆演员获得台湾电影"金马奖"有什么看法呢？

教师：在台湾特殊的历史语境里，有荷兰、日本，有郑成功、施琅，有国名党，这样的历史织体太复杂了。它的政治语境又是多党争权，"众声喧哗"！在这样的背景中出现奇特的获奖现象是不奇怪的。但我相信，是《集结号》比较真实的声画效果感染了台湾观众。

学生：刘老师，纵观这些年我国的电影作品，比较好的影片都是农村题材的。而欧美和日本、韩国的影片从都市到乡村，从科幻到魔幻，非常全面。请问您怎么看这个问题？

教师："乡土"在中国文化中占有较大的比重。农民身上有许多现代都市人所缺乏的质朴的东西，将我们可贵的质朴的东西展现给外界看没什么不好。我们一些农村的贫穷状况也是老外难以想象的，但是，如果专门表现自己的贫穷方面是很奇怪的。

农村题材的电影取景相对容易得多。农村地方广阔，自然风光秀美。自然之美不需要人为改造和修饰，导演只要对一些景物进行不同角度拍摄，并在做后期时组合关系和谐的好看段落即可。而城市里空间狭小，就像在一个房间里，各种电器紧挨着，难以拍出直观的美感。另外，很多导演由于自身修养不够高，对美学的研究不深入，不但拍不好城市，也拍不好乡村。

虽然我国的现代化发展速度挺快的，但要赶上先进国家的水平还有很长的路要走。

主要参考文献

［1］［美］格雷戈里·古德尔．独立制片．北京：中国电影出版社，1993．

［2］［美］威廉·亚当斯．电影制片手册．北京：中国电影出版社，1989．

［3］周传基．电影艺术讲座．北京：中国电影出版社，1986．

［4］罗慧生．世界电影美学思潮史纲．太原：山西人民出版社，1985．

［5］姚晓濛．电影美学．北京：东方出版社，1991．

［6］［美］H·H·阿纳森．西方现代艺术史．天津：天津人民美术出版社，1994．

［7］姜凡．实用美术设计基础．长春：都被师范大学出版社，1986．

［8］人民美术出版社编辑室．西洋绘画百图．北京：人民美术出版社，1979．

［9］丁亚平主编．百年中国电影理论文选．北京：文化艺术出版社，2002．

［10］［美］斯坦利·梭罗门．电影的观念．北京：中国电影出版社，1983．

［11］现代西方哲学编写组．现代西方哲学十大思潮．西安：陕西人民出版社，1987．

跋

今年夏天本来就异常炎热，加上我要在暑期完成本书后三章对话部分的修改，第一章也有较大的改动，还要看书、画画、写字、健身等，紧张的生活和工作使得我周围的暑气倍加蒸腾。但转眼到了金秋，书稿终于完成，我窗前所有的一切应该幻化成一望无际的麦浪了吧！

我在后来检查书稿时发现，"对话"文字里面有一些自相矛盾之处，有的是脑筋没有急转弯使然，有的是教师与学生的思维没有交叉使然，我决定不做修改是想让它们多保留一点师生之间自由对话的感性特征。这些看似自相矛盾的东西是无伤大体的。

有朋友看到书中讲述历史的部分内容，觉得应该更多地展开共时、历时的社会、历史的联系、分析，但限于篇幅，这方面的不足只得留待今后弥补了。

本书收入一些剧照及剧组工作照，并特地赶画了几张素描，再找来几张别的照片一同摆上去，我的想法是：像以前许许多多优秀书籍那样，用插画来增添意趣。尽量让书本多少呈现生动的直观性，尽可能表现书中强调的"全因素"。

"对话"中有一小部分内容是学生们参加课堂讨论前从图书馆抄来后加工而成的，这在教学中是允许的。"对话"是由两三个班级的教学对话笔录加上我的教学与创作观点整理合成的，又经过我一年多满纸红笔的彻底改写，最终使参与者只剩抽象的"教师"与"同学"。积极参与讨论的有：张众、林真真、胡越、谢冉、谷倩颖、潘

建宇、林艳燕、钟添凤、陈和平、彭薇、刘岷、李惠颖、朱振亚、李逸儿、薛桐等同学，谢谢他们。

感谢韩明月和余柳金同学协助校对部分书稿。

感谢责任编辑石红华女士的支持和帮助。

作者

2013 年 9 月 9 日